어느 미술관장의 회상

일러두기

· 본문은 한글 전용을 원칙으로 하되 필요한 경우 한자를 괄호 안에 넣었다.
· 일본어의 한자읽기는 현지 발음을 원칙으로 하되 익숙한 명칭일 경우 한국어 발음도 혼용하였다. 예)동경
· 단행본으로 간행된 책과 정기 간행물은 『 』, 논문·논설 등은 「 」, 작품명은 〈 〉, 전시회 명칭은 《 》로 통일하였다.
· 이미 발표된 글을 인용한 경우에는 원문을 살리는 것을 원칙으로 하되 필요한 경우 수정을 하였다.

어느 미술관장의 회상
—미술은 모든 사람의 것이다

이경성 지음

발행처/(주)시공사
발행인/전재국

편집/한국미술연구소
편집진행/이하림
미술/한명선·변영진
제작/권명오

초판 1쇄 발행/1998년 2월 20일 · 초판 3쇄 발행/2000년 4월 20일
등록번호/제 3-248호 · 등록일자/1989년 5월 10일
주소: 서울 특별시 서초구 서초동 1628-1 우편번호 137-070
전화번호 (02) 588-0831~4 팩시밀리 (02) 588-0835

편집팀
주소: 서울 특별시 종로구 사간동 122 우편번호 110-190
전화번호 (02) 732-6417(代) 팩시밀리 (02) 732-6421

ISBN 89-7259-639-6 03600

어느 미술관장의 회상

미술은 모든 사람의 것이다

이경성 지음

시공사

　　사람은 누구나 기쁜 추억과 슬픈 추억을 갖고 있다. 그러나 언제나 과거는 아름다운 것이다. 비록 그것이 불행한 과거라 할지라도. 왜냐하면 사람은 지나간 것에 대한 향수를 느끼기 때문이다.

　　내가 회고록을 쓸 것이라는 이야기를 듣고 주변의 사람들이 보인 반응은 여러 가지였다. 정확한 한국의 미술사를 쓰라고 하는 사람, 인생을 깊이 참회하는 참회록을 쓰라는 사람, 플레이보이로서의 생생한 기록을 속이지 말고 남겨 놓으라는 사람 등 각기 자신들이 본 나의 이미지를 중심으로 요구를 하였다.

　　그러나 내가 회고록을 쓰고자 하는 것은 한국현대미술을 연구하는 사람으로서 미술사적인 정확한 사료에 입각하여 미술사를 돌아보고 아울러 한 개인으로서 살아온 생애를 반추하기 위함이다.

　　사실 과거에 나는 어거스틴이 쓴 『고백록』이나 루소가 쓴 『참회록』 같은 문학적 향기가 높은 저술을 읽고 깊은 감동에 빠진 적이 있었다. 그러나 나 자신이 어거스틴처럼 높은 종교적인 경지에 도달해 있는 것도 아니고 루소처럼 인간 심성의 깊은 곳에 들어가 있는 것도 아니기 때문에, 그저 내가 살아온 시대 속에서 보고 느낀 것을 있는 그대로 옮기고 아울러 나 자신의 삶의 양상을 회고하고자 한다.

　　평생을 미술의 주변에서 맴돌고 있는 것도 내가 누리는 행복의 하나이거니와 팔십 평생을 통해 겪은 미술사적인 사건들을 기록으로 정리해 봄으로써 그 행복을 다시금 확인해 볼 수 있다는 것이 주된 동기였다.

　　책 제목을 '어느 미술관장의 회상' 이라고 붙이고 부제로 '미술

은 모든 사람의 것이다' 라고 한 것은 이 책을 읽는 사람들이 문 앞에서부터 어려운 문제에 부딪치지 않고 그저 즐거운 마음으로 끝까지 읽도록 하기 위한 배려이다.

마지막으로 이 책의 집필에서 출판까지 도움을 주신 삼성문화재단과 출판을 맡아 주신 시공사, 그리고 직접 원고 집필을 도와 주었던 안소정과 유승민에게 이 자리를 빌어서 고맙다는 말씀을 드리는 바이다.

1998. 2. 석남 이 경 성

목 차

여는말
미술관 창을 내다보면서

1986년 국립현대미술관 창을 내다보면서

박물관에서 바라다본 인천각.
사토 요네지로의 1943년 판화 작품

1943년 사토 요네지로 〈인천각 삼제三題〉

나는 1945년 10월 31일 인천시립박물관장에 취임한 이래 팔십이
된 오늘날까지 여러 박물관과 미술관에 종사했다. 돌이켜 보니 50
년이 넘도록 인천시립박물관, 이화여자대학교 박물관, 홍익대학교
박물관, 국립현대미술관, 워커힐 미술관 등 여러 미술관을 만들고
미술관장이 되어서 미술관 창을 내다보며 인생과 꿈의 실현을 계획
하여 온 셈이다.

최초로 내다본 미술관 창은 인천의 시립박물관장실의 창이었
다. 인천시립박물관은 인천의 앞바다가 내려다보이는 응봉산마루,
즉 만국공원 안에 있었던 터라 멀리 팔미도가 아물거리고 가까이 월
미도가 보이는 남쪽 창은 늘 바다와 그곳에 머물고 있는 배들로 가
득 차 있었다.

한편 서쪽 창으로는 지금은 없어진 아름다운 인천각이라는 건
물이 바라다보였다. 시립박물관은 구한말 독일 사람이 지은 건물이
었고 인천각은 영국의 부자가 별장으로 지은 건물이었으니 이것은
구한말의 인천이 얼마나 외국과의 관계가 빈번하였던가를 보여 주
는 구체적인 증거라고 하겠다.

나는 이 방을 1945년부터 그 건물이 소실된 1950년까지 주택
겸 사무실로 사용했다. 그리하여 청춘 시대의 많은 꿈과 낭만과 사
업이 이 보금자리에서 이루어졌고 꿈 많은 청춘과 더불어 전쟁과
현실이라는 무서운 체험을 한 것도 바로 이 창가에서였다. 나는 흔

히 슬픈 과거를 가진 사람은 창가에 앉지 말라는 이야기를 하곤 했
는데, 나 자신은 창가에 앉으면 옛날의 그리웠던 일들이 생각나곤
했다.

그 다음으로 내가 내다본 창은 이대 박물관의 창으로, 1956년
38세 때의 일이다. 이때는 아직 박물관 건물이 없던 때라 본관 1층
서쪽의 방을 두 개 빌려서 하나는 전시실로 쓰고 하나는 사무실로
사용했다. 여기서 나는 그곳을 그만둘 때까지 관장 심형구와 장규
서, 그리고 서예가 김윤중, 도서관원 이명희 등과 사귀면서 지냈다.

이곳은 본관 아래층 서쪽에 위치했기 때문에 바로 밑에 김활란
총장의 동상이 보이고 그 옆으로는 법학대학 건물이 웅장하게 자리
잡고 있었다. 이대에서 미술대학 조교수도 겸하여 양쪽을 왔다갔다
하는 바람에 그곳 창을 내다보며 생각을 하거나 겪은 일은 별로 없
었다.

그 다음 내다본 미술관의 창은 1961년 43세 때 홍대 부교수가
되고 곧이어 홍대 현대미술관장이 되면서 바라다본, 멀리 한강이
내려다보이는 창이었다. 이곳은 1981년 국립현대미술관장이 될 때
까지 20년을 머문 곳이니 가장 오래 보아 온 창이다. 그 당시 서교

11
·

동 일대는 모두 밭이었는데 유난히도 호박밭이 많았던 것이 기억에
남는다.

　그러나 그보다 더욱 눈에 띄었던 것은 당인리발전소 굴뚝과 그
것을 넘어서 아물거리던 한강이었다. 이 20년 동안이 나의 인생에
있어서 가장 중요한 시기였는데, 학문적으로나 예술적으로 많은 일
을 하였고 또 1971년의 일본 여행 중 중풍으로 쓰러진 후 덤으로 사
는 인생을 시작하게 된 곳이기도 하다. 여기에서 만난 사람은 안휘
준과 홍선표, 장인식, 그리고 이향훈, 이경희, 황경숙 등이다.

　1981년 63세에 국립현대미술관장이 되어 덕수궁 석조전 2층
에 있는 관장실에서 바라다본 창 역시 서쪽으로 향해 있었는데 창
밖은 100년 이상된 마로니에로 무성했고 그 그늘이 창을 드리웠다.
이 관장실은 내가 존경하던 혜곡 최순우가 국립중앙박물관 미술과
장으로서 오랫동안 머물렀던 곳으로, 내가 홍대 시절 매일같이 찾
았던 곳이기도 했다. 이때 내가 만난 사람은 전문직으로 있었던 오
광수, 김지현이었다. 그러나 2년 후 이진희 문공부 장관과 의견이
맞지 않아 현대미술관장직을 그만 두게 되었다.

　그후 얼마 안 있어 나는 워커힐 호텔 안에 미술관을 만드는데
와서 도와 주지 않겠느냐는 홍사중의 제의를 받고 그곳에서 1983
년부터 약 2년 동안 머물렀는데, 이곳의 미술관장실은 동쪽으로 창
이 나 있어서 나는 광나루가 내려다보이는 시원스런 풍경을 바라보
게 되었다. 여기서 만난 사람으로는 박계회 관장과 김장환이 있다.

　나는 1986년 운명적으로 또다시 국립현대미술관장이 되어 과
천에 신축한 미술관장실에 앉게 되었다. 이곳의 창은 서향 창이었
지만 가운데 마당이 내려다보였다. 이때 내가 만난 사람으로는 유
준상, 박내경, 그리고 큐레이터로 있었던 안소연, 박규형, 이화익,
이윤신, 김현숙, 김은영, 그리고 미술관회 상무이사인 임히주 등이
다. 이곳에서 1992년까지 있다가 같은 해 10월 동경 소게츠(草月)
미술관의 명예관장이 되었다.

소게츠 회관 11층에 자리잡고 있었던 관장실의 창은 이번에도 서쪽을 향하고 있었다. 창 아래로는 수목이 가득한 아카사카 궁전이 펼쳐져 있었고 멀리 신주쿠의 고층 건물이 바라다보이는 절경이었다. 비상근 명예관장으로 한 달에 한 번씩 서울에서 와 약 열흘 동안 머물렀던 탓에 그리 빈번한 것은 아니었지만, 그래도 누구든지 감탄하는 시원스럽게 트인 이 창가에 3년 동안 설 수 있었던 것은 늙어가는 인생에게 주어진 커다란 행복의 하나였다.

나는 1995년 소게츠 미술관을 사임한 후 호암미술관 자문위원으로서 지금의 중앙일보사 1층의 방을 쓰게 되었다. 이 방은 서쪽으로 멀리 봉래동이 보이는 창이 있는 방이다. 이곳에서 나는 비상근 자문위원으로 그림도 그리고 원고도 쓰고 책도 읽는다. 매일 9시가 되면 차가 데리러 오는 덕에 규칙적인 생활을 한다. 노인병에 시달리는 팔십 노인이 밤새 앓다가 정신을 가다듬고 하루의 새로운 생활을 한다는 것이 얼마나 고마운 일인지 모른다. 아마 이 창이야말로 50여 년 간 여기저기 미술관의 창을 옮겨 다니면서 꿈을 키웠던 인생의 마지막 창이 될 것이다.

이 인생의 황혼에서 서쪽으로 난 미술관 창을 내다보면서 느끼

는 것은 다음과 같은 결론이다.

'아름다운 것은 모든 사람의 것이다'

I

인생과 미의 편력

나의 인생은 원칙적으로 카톨릭 교리문답 속에 나오듯이 '영혼을 구하고 남을 위하여 사는 것'이었다. 그러나 소년 시절에 우연히 읽은 소설 『아르네』의 영향으로 약간 달라졌다. 『아르네』라는 소설은 노르웨이의 작가 비욜슨의 작품으로, 어느 청년이 깊은 산 속에서 살아가면서 평생의 소원으로 '언젠가는 저 산을 넘어서 새로운 세계로 가자'는 꿈을 갖고 살았으나 결국 그곳에서 결혼도 하고 다른 사람과 마찬가지로 삶으로써 그 산을 넘지 못하고 늙어 죽었다는 이야기이다.

소년 시절에 읽은 이 소설이 꿈 많은 나에게 이상과 현실을 일깨워 주는 중요한 계기가 되었다. 아르네처럼 현실보다도 이상의 꿈을 갖고 살았으나 결국 현실에 주저앉고 만 내 인생은 이상과 현실의 갈등이었던 것이다. 그러나 한편 생각하면 산을 넘지 않았기 때문에 이상은 이상대로 남고 실망을 얻지 않았는지도 모른다. 이처럼 나의 소년 시절은 아르네 그 자체였던 것이다.

또 하나 이 무렵에 강한 영향을 주었던 것은 우연히 읽은 칼 부세라는 사람의 〈산 너머〉라는 시였다. 그 시는 "산 너머 하늘 멀리 행복이 있다고 사람들이 말한다. 나는 사람들과 같이 찾아갔지만 눈물을 흘리면서 돌아왔다. 산 너머 더욱 저쪽에는 행복이 있다고 사람들은 말한다."라는 내용이다.

소년 시절에 이 두 가지 문학 작품에서 얻은 감명이 이상하게도 나의 생애에 두고두고 되살아난다.

사실 나의 인생은 그와 같은 이상과 현실 또는 충족과 상실의 되풀이 속에서 이루어졌다. 그런 속에서 나의 생을 유지시킨 것은 카톨릭의 신앙과 아름다움에 대한 동경이었다.

영국의 시인 존 키츠(John Keats)는 그의 대표적인 작품인 〈그리스 도기에 부치는 노래〉의 마지막 부분에 다음과 같이 쓰고 있다.

아름다운 것은 참된 것이고 참된 것은 아름다운 것이다.
beauty is truth, truth beauty

키츠의 시를 빌릴 필요도 없이 서양 미학의 으뜸인 그리스의 철학은 인간의 본성을 진·선·미로 나누고 있고, 이 세 가지 속성은 각기 다른 면을 가리키고 있지만 결국 진·선·미는 삼위일체가 된다는 것이다. 특히 그리스 사람들은 진·선·미 중에서 미를 더욱더 좋아한 것 같다. 그것은 신화 속에 나오는 모든 사건에서 아름다움이 진리나 도덕을 넘어서 존재하는 데서도 알 수 있다.

그러한 구체적인 예는 〈페리스의 심판〉이라는 신화 속에서 청년 페리스가 진·선·미 중에서 미의 여신 아프로디테를 선택하는 것에서도 나타난다. 이와 같은 신화는 고대 그리스 사람들이 미를 가장 으뜸되는 덕목으로 생각하였다는 것을 보여 주고 있다. 이는 곧 서양 사람들의 미에 대한 보편적인 철학이다.

나는 1961년 잡지 『이화』에 「미의 산책」 속에 다음과 같은 글을 남겼다.

지금 내 책상 위에 놓여 있는 꽃은 참으로 아름답다. 그 아름다움은 마침내 나를 미의식에까지 이끌고 간다.

아름다운 것, 그러한 구체적인 것이 심미의 체를 거쳐 우리의 마음에 비쳤을 때에 아름다운 것은 이미 구체성을 버리고 미라는 추상적이고 보편적인 세계로 들어간다. 그러기에 미란 시간과 공간을 초월하여 있는 것으로, 그것은 영원한 것이라고 한다. 그러나 그러한

미 관념을 일으키는 아름다운 것은 한낱 순간적인 것이다. 그러나 지금 내 책상 위에서 미를 이룩하고 있는 이 꽃이 나에게 미라는 인상을 주고 얼마 후에는 시들어 없어져야 한다는 사실, 그것은 아름다운 것, 즉 소재의 순간성을 가리키는 것이며 그것이 시들어 없어져도 나의 심상에 미의 가치가 남는 사실은 미, 즉 형상의 영원성을 가리키는 것이다.

어느날 오후의 일이 생각난다. 그것은 언제인가 학교 뒷산을 산보하였을 때의 일이다. 나무가 있고, 잡초가 푸릇푸릇한 어느 계곡에 한 아름 사랑스러운 바이올렛이 피어 있었다. 그것은 마치 누구를 위하여 핀 것이 아니고 자기를 위하여, 아니 생명의 법칙에 따라 피어 있는 그러한 고고한 모습이기도 하였다.

그때 나는 '미는 스스로 있기 위하여 있는 것이지 누구를 위하여 있는 것은 아니다' 라는 생각에 사로잡혔다. '스스로 있기 위하여 있는 것' 그것은 곧 사람을 포함한 만물을 가리키는데 그것은 한낱 조물주가 만든 것에 지나지 않으며 그의 교묘한 창조이다. 또 누구를 위하여 있는 것이 아니고 그것 자체의 존재가 곧 전 목적이다. 깊은 산 속이나 높은 단애에 피어 있는 한 송이 아름다운 꽃은 스스로 생명의 요구에 따라 있는 것이다.

그것은 미 이전의 신비로운 생명의 법칙이고 생의 질서를 운행하는 신의 섭리이다. 그러기에 그것을 미라고 보거나 기타의 것으로 보거나 그것은 사람들이 그 존재에게 붙인 표현에 지나지 않는다.

우리는 같은 말을 자연 속에 있는 수많은 것에도 적용할 수 있다. '황혼의 아름다움', '푸른 하늘', '봄에 피는 온갖 아름다운 꽃들' 그런 것들은 자연의 법칙 또는 자연계를 운행하는 신의 섭리 아래 우주의 질서가 갖고 있는 표정에 지나지 않는다는 것이다.

자연이 갖고 있는 이러한 것을 신의 작품이라 하면 우리는 여기서 미라는 것을 질서 또는 조화, 그리고 법칙이라고 해도 좋을 것이다. 그렇다고 여기서 말하는 자연이 지니고 있는 그러한 것은 소위

자연미라는 것과는 다르다. 우리가 보통 쓰고 있는 자연미라는 것은 미의 종류로서 예술미와 대립하는 것, 즉 사람이 자연을 보고 느낀 미적 가치를 말하는 것이다.

그러나 이제껏 이야기하여 온, 자연 속에 있고 우리에게 미적 감정을 일으킨 것이란 사람이 보아서 아름답다고 느낀 미적 가치가 아니고 사람의 존재나 그의 인식 작용을 생각지 않고 스스로 있는 것들을 의미하는 것이다. 그것은 사람 이전에도 있을 수 있고 사람 이후에도 있을 수 있으되 사람과 관계가 있을 수도 있고 없어도 좋은, 사람과 같은 위치에 서 있는 또 하나의 실재인 것이다.

우주나 세계가 사람만을 위하여 만들어지거나 존재하는 것이 아니고 무릇 모든 것을 위하여 만들어지고 있다고 생각할 때 비로소 우리는 '스스로 있기 위하여 있는 것'을 인정하지 않으면 아니 되리라고 믿는다. (중략)

나의 짧은 이 미적 산보에서 나는 '사람이 있어야만 미도 존재한다'라는 결론에 가까워졌다. 그러나 과연 그것은 절대적으로 옳은 생각일까? 이 신비에 싸인 우주를 조화 있게 운행하는 신의 섭리를 인정한다면, 미를 인간적으로 규정짓는 것은 인간 주변의 몇 가지 미적 문제를 해결하기에는 알맞지만 광대무변한 대우주의 미는 무엇으로 해결할 것인가? 아무리 생각하여도 미의 세계나 개념은 사람을 초월하여 직접 조물주의 감정이나 솜씨와 결부되는 것같이 느껴진다.

'세계는 사람만을 위하여 만들어진 것이 아니다.' 따라서 미는 사람을 초월한 신의 속성의 하나가 아닐까?

1. 청소년 시절의 몇 가지 추억

나는 1919년 2월 17일 아버지 이학순과 어머니 진보배의 장남으로 인천시 화평동 37번지에서 태어났다. 할아버지 이규보는 유성에서 살았는데 어렸을 때 전염병이 창궐하여 증조할머니가 어린 할아버지를 데리고 인천으로 피난하였다고 한다.

어머니는 문학산 주변에 있는 작은 마을의 가난한 집안에서 태어났는데, 유성에서 흘러 온 아버지와 문학동에서 살던 어머니가 결혼해서 산 곳은 인천의 화평동이었다. 따라서 가정 형편은 몹시 가난했고 부모님은 일 때문에 집을 비웠으므로 낮이면 나를 뒷집에 사는 부산 할아버지에게 맡겨서 3살까지 돌보았다고 한다.

1923년 5살이 되어 우리집은 인천시 경동 100번지로 이사를 했고 그곳에서 아버지는 장사를 시작했는데, 밀가루와 국수를 도매하는 가게를 열었다. 다행히 장사가 꽤 잘 되어서 아버지는 중산 계층이 되었다.

이렇게 해서 나는 비교적 부유한 상인의 아들로서 소년 시절을 지내게 되었다. 첫아들인데다가 어머니가 몹시 인자로워서 내가 해 달라는 것은 무엇이든지 들어주었다. 가령 거리를 지나가다가 운동구점에 라켓이 있으면 그것을 사 달라고 하고 축구공이 있으면 그것도 사 달라고 하고 또 악기점에 가서 하모니카를 보고 사 달라고 졸랐는데 그때마다 어머니는 그것을 다 사 주었다.

그 당시만 하더라도 집안 살림은 어머니가 도맡아서 했기 때문에 용돈을 주는 것은 어머니의 특권이었다.

내 아래로 5남매가 태어났으나 내가 늘 어머니를 독점했다. 어머니가 동네에 마실가시면 졸졸 쫓아가서 어머니 치마꼬리를 붙들고서야 잠이 드는 마더 컴플렉스에 빠진 아이였다.

나는 1926년 8살이 되어 인천 창영보통학교에 입학하였지만

장사하는 집안의 분위기가 나를 자유롭게 두었기 때문에 학교에서 돌아오면 책가방을 마루에 던지고는 집 옆에 있는 골목으로 곧장 뛰어 갔다. 그곳에는 동네에 사는 개구장이들이 나와서 기다리고 있었다. 공부 안 하는 이 골목대장들은 모이면 딱지치기, 난까빠이, 구슬치기, 칼싸움, 물싸움에 골몰하였다. 하루종일 놀다가 저녁이 되어서 밥을 먹으라는 기별을 받고서야 집으로 돌아가는 것이다. 우리 부모님은 장사를 하셨기에 집에서도 별로 만날 시간이 없었다.

마침 먼 친척 중에 준주라는 누님이 우리와 함께 살고 있었는데 그 누님의 무릎을 베고는 옛날 이야기를 해 달라고 조르고는 했다. 이때 들었던 것이 호랑이 이야기, 달걀귀신 이야기 같은 옛날이야기들이다. 이후 준주 누이가 시내에 있는 일본 사람 병원의 간호원으로 가기 전까지 그런 생활이 계속되었는데, 누님은 내가 처음 이성으로 느꼈던 사람으로 기억된다.

이 무렵부터 나는 『소년구락부』라는 일본 잡지를 읽기 시작했는데, 『노라 구로野良黑』라는 만화와 순정적인 소년소설로 나의 감성을 길렀다. 4학년부터는 일본의 대중소설과 연애소설인 기쿠치 강(菊池寬), 요시가와 에이지(吉川英治), 오사라기 지로(大佛次郎) 등의 작품을 본격적으로 탐독하였다.

책은 주로 '일한서방'이라는 책 가게에서 샀는데, 한 번은 내가 요시가와 에이지가 쓴 『만다라』라는 소설을 사러 갔더니 책방 주인 최씨가 이 책을 누가 읽는가 하고 물어 내가 읽는다고 했더니 거짓말 하지 말라는 것이 아닌가. 그만큼 소년으로서는 지나치게 일본의 연애소설에 빠져 있었던 것이다.

여기서 얻은 독서 습관은 학교 공부와는 달리 평생 지속되었다. 나는 공부는 안 하고 책만 읽는다는 부모의 꾸지람을 피해 컴컴한 할아버지 방 창가에 누워서 책을 읽는 바람에 근시가 되고 말았다.

자연히 학교 공부는 형편없었고 늘 낙제선상에서 머뭇거렸다. 그때는 조선어라고 해서 한글을 별도로 가르쳤는데 하도 일본 소설을

많이 읽었기 때문에 한글 실력이 부실해서 한 번은 공개적으로 흑판에 끌려가서 '꽃'이라는 글자를 겨우 써서 낙제를 면한 적도 있다.

당시에는 성적이 나쁜 학생은 성적이 좋은 학생 집에 가서 보충수업을 받았는데 나도 유동에 있는 어느 공부 잘하는 학생 집에서 보충수업을 받은 기억이 난다.

1931년 13세에 창영보통학교를 졸업한 나는 장사하는 아버지의 희망에 따라서 인천공립상업학교에 응시했다. 당시의 시험 과목은 국어와 산수 두 과목이었는데 국어에는 자신이 있었지만 산수는 낙제였다. 그래서 보기좋게 떨어지고 말았다. 불합격이 되자 창영보통학교 6학년에 다시 머물러서 1년을 재수해야만 했는데 먼저번은 6학년 2반이었던 것이 3반으로 옮겨졌다.

그러나 이때에도 나는 여전히 소설만 읽고 공부는 하지 않아 1년 후 또다시 인천공립상업학교에 응시했으나 낙방이었다.

이제 창영보통학교에는 더 머물 수가 없어서 인천시 내동에 있는 감리교 계통의 영화보통학교라는 사립학교에서 삼수를 하게 되었다. 이 학교는 자유로운 미션 계통의 학교라서 더욱더 공부를 하지 않았다.

그러나 문학 작품의 독서에서 오는 실력 때문에 작문은 늘 뛰어났고 우수한 성적을 받았다. 그때 만난 친구들이 배인철, 김응태 같은, 생애의 반려가 된 사람들이었다.

1933년 세 번째로 인천공립상업학교에 응시하였으나 결과는 뻔했다. 나를 장사꾼으로 만들기 위해 상업학교에 넣으려는 아버지의 희망은 산산히 부서지고 말았다. 할 수 없이 아버지는 가게 옆 일부에다가 사기전을 내고는 나보고 맡아서 장사를 하라는 것이었다. 그러나 가게 구석에서 하루종일 소설책만 읽고 있는 바람에 장사는 얼마 후 들어먹고 말았다. 그때서야 모든 것을 단념한 아버지가 내 맘대로 하라고 해방시켜 주었다.

1년 뒤인 1934년 나는 현 숭문중학교의 전신인 경성상업실천

학교에 입학하게 되었다. 이곳은 3년제 학교로 전국의 낙제생들이 모이는 곳이었다. 그때 이미 나의 보통학교 친구들은 중학교 3년생이었기에 결국 나는 3년의 낙오를 한 것이다.

후일에 인천에서 공부 안 하는 아이들이 부모가 나무라면 "나도 이경성처럼 나중에 공부하면 되지 않느냐."고 했다는 일화가 생길 정도였다.

그때부터 창피하기도 하고 뜻한 바도 있어 늦공부가 틔었는데, 그때 도움이 된 것이 어릴적부터의 독서로 길러진 문장력이었다. 상업학교인지라 인문 계통의 과목은 얼마 없었지만 그래도 지리, 역사 같은 과목은 늘 만점이었다. 그러나 주산은 항상 낙제점이었다.

이곳에서 3년간 학교 과정을 열심히 해서 비록 형편없는 학교였으나 전교의 특대생이 되어 수업료를 면제받기도 했고, 운동으로 농구를 시작하여 학교 농구부에 들어가 센터 자격으로 대회에 나가기도 했다.

1936년 18세에 경성상업실천학교 3년을 수료하고 난 후 집에서 아버지 장사를 도왔는데 역시 책만 읽고 장사는 등한시하는 생활을 하고 있던 어느 여름날, 동경 일본대학에서 문학을 전공하던 장분석이라는 친구가 나의 가게에 들르게 되었다. 그는 내가 마침 읽고 있던 톨스토이의 『전쟁과 평화』라는 책을 보고 "너는 장사할 타입이 아니고 문학을 해야만 한다. 그러기 위해서는 동경으로 가서 문학을 하라."는 것이었다.

그후로도 몇 차례 더 가게에 들러서 나를 꾀는 것이다. 가뜩이

나 들뜬 나는 그의 말에 현혹되어 그가 가져다 준 동경 명치대학의 입학 원서를 받아 보게 되었다. 그러나 자격이 중학교 3년밖에 안 되었기 때문에 본과에 들어갈 수는 없고 별과에 지망은 할 수 있다는 것이다. 그렇게 해서 동경으로 가려는 음모를 꾸몄고, 또 나의 말을 무조건 들어주며 아버지의 반대에도 불구하고 비장의 자금을 대어 준 어머니의 도움으로 동경으로 건너 가게 된 것은 이듬해인 1937년 19세 때의 일이다.

때는 2월, 인천을 떠나서 부산까지 8시간, 그리고 관부연락선 8시간, 시모노세키에서 동경까지 특급으로 22시간이 걸려서야 동경역에 도착할 수 있었다.

이때 부산에서 시모노세키로 가는 야간 연락선을 타기 위해 배에 오를 때 생전 처음 충격적인 경험을 했다. 연락선의 입구에 형사들이 서 있었는데 그중 한 사람이 나를 불러 신체 검사는 물론 증명서까지 샅샅이 캐는 것이었다. 그때까지 나는 조선 사람이라는 별 의식이 없이 그저 막연하게 살아 왔는데 일본의 형사들이 나를 조선 사람이라는 이유로 문책하는 바람에 잠재했던 민족의식이 되살아났다.

그리하여 동경에 도착한 것은 다음날 아침 6시였다.

어느 미술관장의 회상

2. 미술과의 만남

와세다 대학 재학 시절
닛코에서

나는 문학을 공부하고자 일본으로 건너갔다. 때는 1937년 2월경이었고 목표로 했던 학교는 명치대학 문과였다.

한국을 떠나 동경으로 갈 때 장분석에게 전보를 치고 동경역까지 마중나오기를 청했다. 2월의 어느날 기나긴 기차 여행 끝에 동경역에 도착한 시각은 아침 6시였다. 그런데 그곳에 마중나온 사람은 전보를 받았어야 할 장분석이 아니라 역시 인천의 친구로 미술을 공부하고 있던 이남수였다.

어찌된 영문인지 몰라 어리둥절하는 나에게 이남수는 자초지종을 얘기해 주었다. 즉 며칠 전 장분석의 하숙집에 들렀더니 장 군은 지방에 가고 없고 하숙집 할머니가 한국에서 온 급한 전보라며 건네 주었는데, 전보의 내용인즉 내가 동경에 도착한다는 사연과 역에 마중나와 달라는 것이었다. 그래서 그렇게 이남수가 대신 나오게 되었던 것이다.

이러한 운명으로 인하여 나는 미술 학생 이남수에게 끌려서 그의 하숙에 가게 되었고 그것이 인연이 되어 그와 나는 아파트에 방을 하나 얻어서 같이 살게 되었다. 그 아파트는 와세다 대학에서 가까운 와카마쓰장이었다.

원래 목표는 와세다 대학이 아니었지만 그 주변에서 살면서 학교 분위기에 휩싸였던 데다가 특히 그 학교의 끝이 뾰족한 사각모에

매료되어서 와세다 대학 전문부 법률과에 시험을 치렀다. 다행히 시험에 합격하여 그때부터 난데없는 법학도가 되었다. 동경으로 떠날 때 부모에게 법률 공부를 해서 판사가 되겠노라고 설득하였었는데 결과적으로 법학도가 되었던 것이다.

이렇게 해서 시작된 동경 유학 생활에서 나는 낮에는 학교에 나가서 법률 강의를 듣고 밤에는 동경추계상업학교에서 수업을 들었다. 힘겨운 이중 생활이 1년 동안 계속되었던 어느날, 마침내 추계상업학교 졸업증을 얻어서 와세다 대학 전문부에 제출함으로써 본과생이 되었다.

그 무렵 이남수을 쫓아 나는 동경에 있는 여러 미술관을 구경하게 되었다. 이러한 미술 감상의 기회는 주로 우에노에 있는 박물관과 미술관, 그리고 동경미술학교 등에서 자주 있었다.

처음에는 그림이 무엇인지도 모르고 그저 이남수를 쫓아서 부지런히 보고 다녔다. 어느 의미에서는 전람회장의 분위기가 재미있고 그럴싸해서 무조건 쫓아다녔는지도 모른다. 그러는 중에 자주 보는 화가의 이름을 외우게 되었고 그 사람의 작품의 양식을 익힘으로써 약간 전문적인 흥미가 생겼다.

더구나 미술 감상이 몸에 배고 실감이 났던 것은 아마도 그 당시 무미건조한 법률을 공부하고 있었기 때문에 더욱더 촉진되었는지도 모른다. 그림을 감상하는 동안 온몸을 휩쌌던 감미로운 감각의 기쁨은 육법전서를 외우고 암기해야 했던 그야말로 기계적인 생활에서의 탈출을 기원하는 마음에서 우러나왔던 것이다.

이러한 세월이 근 2년이 지나갔다. 그간 나의 법률 공부는 고등문관시험이라는 당면의 목표를 향하여 끊임없이 지속되었는데 그와 아울러 나의 미술 감상의 눈도 깊어갔다. 이제는 풍경화 앞에서 제법 작가의 의도를 감각적으로 읽는 데까지 나아갔다. 동시에 나는 틈나는 대로 이남수가 가지고 있는 화집이나 미술에 관한 책을 뒤적이면서 제법 그 방면에 일가견을 갖게 되었다.

이때 친구 이남수가 아직 미술대학 학생인지라 나는 대가를 만날 기회는 없었고 그저 그의 친구인 일본인 미술 학생들과 어울릴 따름이었다. 이 무렵 동경에서 만난 미술가는 매부의 형인 김순배, 인천의 친구로 와세다 대학에서 건축을 전공하고 있던 김종식과 일본대학에서 영문학을 공부하고 있던 배인철 등이었다.

이와 같은 운명적인 사건으로 인해서 나는 법률 학생이면서 미술에 대한 눈을 떠 가게 되었던 것이다. 미술 애호의 개안은 전적으로 이남수의 덕택이었는데 이 군은 그후 학병으로 끌려가서 버마 전선에서 전사하고 말았다.

영문학도 배인철과의 만남은 자연스레 영문학을 접하는 계기가 되었으며 나의 인격 형성에도 많은 영향을 주었다. 그는 늘상 영시를 낭독하곤 했는데 곁에서 어찌나 귀가 닳도록 낭독을 했던지 블레이크(William Blake)의 〈호랑이〉, 워즈워드(William Wordsworth)의 〈풀잎에〉 등의 시는 아직도 몇 구절 암송이 가능할 정도이다.

당시에는 유학생의 생활이 어려웠던 때라 알고 지내던 와세다 대학 영문과 2학년생 임 군이 생활고로 자살을 하기도 했다. 그는 머리맡에 "믿지는 않았다만 가지 말아다오, 오, 너 전능한 자여."라는 유서를 써 놓고서 짧은 생을 마감했다.

미술과의 만남으로 나는 전공인 법률 공부를 포기하게 되었는데 당초의 목적이었던 고등문관시험에 응시하지 않음으로써 법률의 길을 영원히 떠나게 되었다. 당시 3년간 그림자처럼 같이 다니면서 나를 이끌어 준 연상의 동창인 김준환은 당초의 목표대로 고등문관시험에 응시하여 그후 행정 관리로서 높은 직책에까지 올라갔다. 그가 마지막 고비에서 방향 전환을 하는 나를 보고 몹시 안타까와하며 밤새도록 설득하던 것이 바로 어제 일만 같다.

법률의 길을 버리고 새로운 분야인 미술에 발을 들여놓는다는 일은 때늦은 출발이라 미술학교에 들어가서 화가가 될 수도 없다. 그래서 생각한 것이 미술 비평이나 미술사의 길이었다.

그러나 이때는 일본이 전쟁 말기라서 여러 가지 사정이 나빠지고 있었고 게다가 나의 모친이 중병에 걸려서 위독하다는 통지를 받게 되어 급히 졸업 시험을 끝마치고 부랴부랴 한국으로 돌아왔다.

잠시 다니러 돌아왔으니 어머니 문제가 해결되면 또다시 돌아갈 작정이었다. 그러나 마침내 1941년 12월 8일 태평양전쟁이 일어났고 어머니는 그 다음해 이른 봄에 자궁암으로 돌아가셨다. 어머니의 죽음은 나에게 큰 충격이었으며 내 인생의 방향을 전환시킬 뻔한 사건이었다.

어머니가 돌아가실 때 집안에 드나들던 요세피나라는 수녀가 대세를 주어서 어머니는 마리아 테레사라는 세례명을 받았고 장례는 성당에서 치를 수 있었다. 나의 동생들은 이미 카톨릭 계통의 박문학교를 다녔기 때문에 영세는 받지 않았어도 카톨릭적인 분위기에는 익숙해져 있었다. 비록 대세였지만 카톨릭교도로서 죽은 어머니는 구원을 받았을 것이고 성당에서 커다란 장례미사를 치름으로써 나를 포함한 우리 형제들에게 카톨릭 입교의 길을 터주었다.

장남으로서의 책임도 있었고 시국도 그러한지라 그대로 인천에 머무르면서 허송세월을 했다. 그러나 당시의 상황을 그저 보고 있을 수만은 없었기 때문에 징용을 피하려고 경성지방법원의 서기로 취직하게 되었다. 법률을 공부했었다는 점 때문에 이처럼 재판소에 취직하리라고는 생각지도 않았으나 그때는 그것이라도 해야지 그렇지 않으면 당장 전선의 노무자로 끌려 가야 할 형편이었다.

재판소 서기로는 약 8개월 동안 근무했는데 처음에는 민사부의 일을 보았고 얼마 후 형사부로 옮겨 일을 하였다. 그때 일어난 일이 내가 재판소를 그만 두고 또다시 일본으로 가게 된 계기가 되었다.

그것은 다름아니라 절도 사건을 재판하려고 법정에 들어갔는데 피고는 환갑이 지난 할머니고 사연인즉 백화점에서 양말을 훔쳤다는 것이다. 크리스마스가 다가오는 연말에 사랑하는 손자에게 신기고 싶어 훔친 양말 몇 켤레가 죄가 되어 재판까지 받게 된 것이다.

조규봉의 〈나부〉
문전 특선작

나는 그 재판에 입회한 서기이자 통역이었는데 재판을 치르면서, 그보다 더 큰 죄인은 문책하지 않으면서 양말 몇 컬레 훔친 할머니는 벌하는 사실에 충격을 받게 되었다. 당시 톨스토이나 도스토예프스키의 소설을 읽고 휴머니즘에 빠져 있던 나는 이곳은 내가 있을 곳이 못 된다고 생각하고 평생 법률을 등질 결심을 하였다.

이런 일이 있고 나니 또다시 들먹거리는 것은 동경에 두고 온 미술의 미련이었다. 그래서 그해 겨울, 그러니까 1942년 12월에 고등문관시험을 치러 간다고 아버지를 속이고 재판소도 속여 도강증을 만들어서 꿈에도 그리던 동경으로 다시 돌아갔던 것이다.

그때 이남수는 일본인 미술대학 여학생과 사랑에 빠져서 동거 생활을 하고 있었다. 그래서 내가 의지한 사람은 이케부쿠로 가까이에 있는 시이나마치의 이른바 바르테논 촌에 살고 있던 조각가 조규봉이었다. 그 역시 인천의 선배로 동경미술학교 조각과를 나와 그곳의 문전(文展, 문부성전람회) 등에서 특선을 한 조각가였다.

전쟁 말기의 물자 결핍과 다가오는 죽음의 공포 속에서 생활은 극도로 궁핍했으나 정신적으로는 자유로왔다.

이곳에서 나는 몇 사람의 한국인 미술가를 만났다. 김민구, 김하경, 그리고 김흥수 등은 가까이 살고 있었기 때문에 자주 만나는 사람들이었다. 일본인 화가 후쿠자와 이치로(福澤一郎)와 조각가 시미즈 다카시(淸水多嘉示), 미네 다카시(峰孝) 등에게서도 많은 것을 배웠다.

조각가 조규봉과의 생활은 그야말로 프란시스 가르코가 쓴 『예술방랑기』의 주인공과 같은 가난과 낭만에 찬 것이었다. 이불이라고는 천이 다 찢어져서 솜만 남고 옷과 신발도 변변한 것이 없어서 그날 아침 먼저 일어난 사람이 좋은 옷을 입고 좋은 신발을 신도록 불문율화되어 있었다.

나는 주로 식사 당번으로서 이웃집 조각가 미네 다카시의 부인과 더불어 동회에 가서 쌀 배급이나 된장 배급 같은 것을 받아 왔다. 발레리나였던 미네의 부인은 늘 무대에 나가면서도 식사 당번인 나와 장에도 같이 갔고 그에게 늘 이것저것 모자라는 것을 꾸어 먹는 신세를 지기도 했다.

그러나 식욕이 왕성했던 우리들이었기에 얼마 가지 않아 쌀독이 바닥이 나곤 했다. 돈이 있으면 주위의 식당에 가서 사 먹기도 했지만 어떤 때는 돈이 떨어져서 그저 드러누워 잠만 잤다.

막연하기 짝이 없었다. 그런데도 사람은 살기 마련인가 보다. 그런 날이면 으레 돈 있는 친구가 찾아와서 우리를 식당으로 끌고 가 밥을 사 먹였다. 이때 시인 양명문과 만나게 되었으며 조각가 안찬주와도 사귀게 되었다.

특히 안찬주는 당시 동경미술학교 조각과 2학년 재학생으로서 평안도 부잣집 아들이었다. 그는 우리들의 불규칙한 생활을 보다 못해 어느날 짐을 꾸려 가지고 우리들의 아파트에 들어 왔다. 그때부터 우리들의 생활은 다소 안정을 되찾게 되었다. 식사 당번도 안찬주가 맡았거니와 거의 200원 가까운 돈을 매달 가져다 썼기 때문에 굶는 일은 없게 되었다.

이때의 생활은 그야말로 에콜 드 파리식의 보헤미안과 같았다. 말하자면 예술 방랑자였다고나 할까. 생활은 빈곤하고 불규칙했지만 정신은 자유롭고 맑아서 공부도 잘 되었으며 생활이 행복하였다. 저녁이 되면 거의 30분 이상을 걸어야 하는 이케부쿠로 역전에 있는 세르방이라는 명곡다방에 가서 몇 시간이고 앉아서 음악을 감

상하고 생각에 잠겼다가 돌아오기도 했다.

이 세르방이라는 명곡다방은 주위의 가난한 예술가들이 모이는 곳이라서 몇 시간을 죽치고 앉아 있어도 차를 마시라고 강요하지 않았다. 그 대신 나올 때에 돈 몇 푼을 테이블 위에다 놓고 나오면 그것으로 끝나는 것이었다. 분명히 돈을 벌어야 할 장사인데도 가난한 예술가들의 마음을 헤아려 주었던 것 같다.

그 다음해 봄 나는 와세다 대학 문학부에 미술사를 전공하고자 응시했다. 구두시험 때 유명한 일본의 학자인 아이쓰 야이치(會津八一) 선생을 만났다. 그때 아이쓰 선생은 나보고 왜 하필이면 법률을 포기하고 그늘진 미술사를 택했느냐고 물었다. 나는 특별한 이유는 없어도 미술이 좋고 체질에 맞기 때문에 그 길을 택했다고 대답했다.

그랬더니 아이쓰 선생은 "잘 생각했다. 너희 나라의 미술사는 이제까지 일본인 학자에 의해서 연구되었다. 그렇기 때문에 잘못 해석된 것도 많다. 너같이 미술사를 공부하는 청년들이 많이 나와서 너희 나라의 미술을 직접 너희들 손으로 연구하는 것은 무엇보다도 바람직한 일이다."라고 격려해 주었다.

그후부터 나는 문학부에서 미술사를 전공했는데 불과 두 달도 못 되어 공부를 끝맺어야만 하였다. 그것은 당시 급박해진 전쟁의 양상이 젊은이를 대학에 머물게 하지 않았고 이제까지는 한국인이라는 특전 때문에 군대에 안 나가도 되었던 것이 이른바 학병이라는 이름 아래 한국인 학생을 강제로 끌어내었기 때문이었다.

더구나 동경 공습은 나날이 심해져서 생명의 위험마저 느끼게 하였고 고향에서는 관부연락선이 끊어지기 전에 하루빨리 돌아오라고 재촉하는 것이었다.

이리하여 1943년 저물어가는 가을, 동경을 등지고 한국으로 향하였다. 그때는 미국의 잠수함이 연락선을 침몰시킨 직후였다. 그래서 시모노세키에 도착했는데도 배편을 잡기가 어려웠고 며칠 후에

배에 올랐으나 그로부터 이틀 동안이나 꼼짝하지 않았다.

그곳을 떠난 것은 캄캄한 밤이었는데 미국의 잠수함을 피하느라 여기저기 해상을 헤맨 후 이틀 뒤 아침이나 되어서야 한국에 도착할 수 있었다. 그것도 목적지인 부산이 아니라 난데없는 여수항이었다. 닷새간을 배에 머무르는 통에 배멀미가 심했었는데 여수항의 부두에 올라서서 한국의 땅을 밟자 흙냄새가 온 몸을 감싸며 배멀미에서 오는 어지러움증을 날려 버렸다. 이때 느낀 두 가지 감정은 조국에 대한 사랑과 흙의 고마움이었다.

한국에 돌아온 나는 학병에 저원하라고 집요하게 쫓아다니는 형사들의 등쌀에 시달려야만 했다. 그러나 나는 미리 준비해 놓은 구실을 대고 학병을 면하게 되었다. 그것은 재차 동경으로 고등문관시험을 치러 간다고 종로경찰서에서 도강증을 낼 때 '조선총독부 재판소 서기'라는 직함을 썼던 것이다. 그래서 나는 찾아오는 형사에게 그 도강증을 보이면서 대학에 간 것이 아니라 고등문관시험을 치러 동경에 머물렀다고 하였다.

다행히도 치열해지는 전쟁 때문에 도저히 와세다 대학까지 조회할 겨를이 없었으므로 학병은 면했지만 또 하나의 난관인 징용이 있었기에 나는 하는 수 없이 인천 만석동에 있는 조선기계제작소에 취직해 이른바 현원징용이 되었다.

완전한 마더 콤플렉스에 사로잡혀 있던 나는 어머니의 죽음으로 말미암아 염세주의자가 되었다. 영세는 받지 않았어도 성당에 가서 꿇어앉으면 어머니 생각이 생생하여서 거의 매일같이 성당에

조배를 다녔다. 나 자신 회의에 찬 젊은이라 단번에 뛰어 들지 않았고 오랫동안 생각하던 끝에 1944년이 되어서야 인천 답동성당에서 영세를 받게 된다. 세례명은 프란체스코였다.

이 무렵 나는 조선기계제작소의 서무과에서 근무하고 있었으나 심중에는 덕원수도원에 들어가서 수사가 되겠다는 생각으로 가득차 있었다. 그래서 그때부터 사무실에서 라틴어를 공부했다. 그 당시 수도원에 들어가는 일을 의논하곤 했던 사람은 신학생 박동섭이었다. 이것이 계기가 되어서 나중에 나는 그의 누이 박수남과 결혼하게 되었다.

박동섭은 신학교 교장인 이 신부에게 나의 일을 의논한 결과 덕원수도원으로 가는 것이 좋다는 결정을 내렸고 나는 그 수속을 마친 후 동경에서 사온 미술에 관한 서적 50권 가까이를 덕원수도원에 기증하였다. 그러나 얼마 지나지 않아 마침내 전쟁은 끝나고 덕원수도원은 소련군의 점령하에 놓이게 되었다. 이리하여 덕원수도원에 들어간다는 것은 하나의 꿈에 그치고 말았다.

이보다 앞서 나는 1940년대 개성의 부립박물관장으로 계시던 고유섭 선생과 서신 왕래를 통해 지도를 받고 있었다. 고유섭 선생

을 알게 된 것은 내가 동경에 있었을 때로, 인천의 후배인 동경상대
유학생 이상래가 고 선생의 처남인지라 선생이 필요로 하는 여러 책
을 동경 간다에 있는 헌책방에서 찾아서 보내드리는 심부름을 나와
함께 한 것이 인연이 되어 선생과 서신상의 지우로 알게 된 것이다.

그때 고 선생에게 보내는 첫 편지의 서두에 썼던 문구를 지금도
나는 기억하고 있다.

"존경한다는 것을 말하는 것은 잘못일까요?"

이렇게 해서 나와 고유섭 선생과의 관계는 시작되었던 것이다.
언젠가 한번 틈을 내서 개성에 오라고 하시기에 일차 개성을 방문하
고자 계획했으나 전쟁 말기의 부산한 분위기와 직장 관계 때문에 단
한 번도 가지 못했다. 그러는 사이에 1944년 애석하게도 선생은 돌
아가시고 말았다.

고유섭 선생의 가족들은 그 선대에 평안도에서 인천으로 이주
해 온 사람들이었다. 큰아버지인 고주철은 의사로서 인천 사회에서
이름난 사람이었다. 고 선생도 인천에서 태어나 창영보통학교를 졸
업하고 지금의 경기고등학교인 서울의 제일고등보통학교를 통학하
였다. 말하자면 경인 통학생의 개척자인 셈이다. 그의 유고 속에 경

인열차를 타고 지은 몇 편의 시가 있고 또 인천의 바다를 주제로 읊은 시도 있다.

그후 그는 경성제국대학으로 진학해서 한국 사람으로서는 최초로 미학미술사를 전공했다. 유명한 얘기지만, 당시 미학미술사학과는 강좌를 개설했으나 학생이 없어서 강의를 못 하고 있었다. 그런 차에 고 선생이 입학을 지원하자 면접시험 때 일본인 시험관은 대뜸 그의 집이 부자냐고 물었다는 것이다. 그러면서 이 학문은 돈과 출세와는 거리가 먼 것이기 때문에 집안이 넉넉하지 않으면 차라리 그만두는 것이 낫다고 했다는 것이다. 이렇게 미학미술사학과에 들어가고 보니 학생은 고 선생과 일본인 학생 단 두 사람이었다고 한다.

과연 그는 우수한 성적으로 그곳을 졸업했으나 그 선생의 말대로 막상 취직할 길도 없고 해서 얼마 동안을 대학의 조수로 있었는데, 개성에 부립박물관이 창설되었을 때 그곳은 워낙 한국 사람들의 단결심이 강한 곳이라 박물관장으로 앉힐 한국 사람을 찾다가 고 선생이 물망에 오른 것이었다. 이렇게 해서 마침내 고 선생은 초대 개성부립박물관장이 되었다.

그러나 이름이 박물관장이지 워낙 박봉인지라 생활은 몹시 곤란했던 것 같다. 이 무렵 박물관을 찾은 세 사람의 젊은이가 있었으니 한 사람은 개성부청에 근무하던 최순우이고 또 한 사람은 동경제국대학에서 경제학을 전공하던 황수영이고 나머지 한 사람은 명치대학에서 법률을 전공하던 진홍섭이었다.

이들은 전공은 달랐지만 고유섭이라는 인격에 이끌려서 박물관에 모여 여러 가지 이야기의 꽃을 피우고 그것이 계기가 되어서 고적답사를 하는 등 고미술에 대한 동호자가 되었던 것이다. 이렇게 해서 한국 고고미술계에서 중요한 역할을 하게 되는 개성의 삼인(三人) 학자가 탄생하였던 것이다.

1) 인천시립박물관의 10년

인천시립박물관이 정식으로 개관한 것은 1946년 4월 1일이었다. 개관식은 아침 10시 인천 앞바다가 내려다보이는 박물관 회랑에서 이루어졌다. 내빈으로는 임홍재 인천시장, 길영희 인천중학교 교장, 황광수 인천시교육감, 그리고 때마침 미군정 시대라 군정장관 스틸만 중령, 교육담당관 홈펠 중위, 인천의 유지들이 참석했다.

1945년 10월 31일 박물관 장으로 발령을 받고나서 1946년 4월 1일 개관을 목표로 약 6개월간의 준비 기간을 거쳐서 한국에서는 최초의 시립미술관을 발족시켰다. 사실 내가 27세의 젊은 나이로 박물관에 뜻을 가진 것은 1940년대로, 앞에서 이야기한 것처럼 동경 유학 시절 고유섭 선생의 처남인 이상래와 동경에서 생활을 같이하며 그 인연으로 고유섭 선생과 서신을 교환하게 되고 고 선생의 지도에 따라 고고학에 뜻을 두고 장차 박물관이나 미술관에 종사하려는 뜻을 굳힌 때문이다.

이때 내가 그의 지시에 따라서 제일 먼저 읽은 책이 하마다 고사쿠(濱田耕作)가 저술한 『통론고고학』이었다. 그리고 나는 전공하였던 법률을 그만두고 같은 와세다 대학의 문학부에서 미학을 전공하게 되었다.

그러나 모처럼의 학교 생활은 제2차 세계대전 때문에 중단되어 버렸고 한국으로 돌아왔으나 박물관에 대한 애착은 끊임없이 이어져 해방되던 1945년 9월의 어느날 대담하게도 군정청 교화국장 최승만을 찾았다. 그랬더니 그는 그 자리에서 전화로 국립중앙박물관장 김재원 박사를 불러서 나를 소개하고 모처럼 기특한 젊은이가 생겼으니 잘 지도하라고 김 박사에게 맡겼다. 그때부터 나는 아직 개관하지 않은 박물관 사무실에 출근하여서 빈 집을 지켰다.

이때 자경전 사무실을 지킨 사람은 아직 발령을 못 받고 있었던 김재원 관장과 그때까지 박물관 연구원으로 있었던 일본인 아리미쓰

교이치(有光教一), 그리고 총무과장 최영회, 기사 임천 등이었다.

그러던 어느날 김재원 관장과 아리미쓰 교이치는 미군 쓰리쿼 터를 타고 경주 박물관을 접수하기 위하여 경주로 떠나 버렸다.

이렇게 하는 일도 없이 자경전에 출근하는 것이 열흘쯤 되던 어느날 인천에서 미군정관 홈펠 중위가 젊은 통역관 최원영과 더불어 내 사무실을 찾았다. 그들의 이야기인즉 인천에 향토관이 있는데 그 건물을 임대해서 박물관을 만들어 보지 않겠냐는 것이었다. 향토관을 박물관으로 만들자는 아이디어는 홈펠 중위가 원래 미국 캘리포니아의 장학관으로서 교육, 문학을 담당했던 이였기 때문에 나온 생각인 것 같았다.

당시 나는 갑자기 서울로 자리를 옮겨 명동성당의 학생기숙사에서 생활하고 있었던지라 불편하던 차에 고향인 인천에 시립박물관을 창설하는 일은 무척이나 구미가 당겼다. 그래서 나는 며칠 후 자경전을 떠나 인천으로 향했다. 1945년 10월이 다되어 가는 어느날 인천으로 돌아온 나는 임홍재 시장을 만나고 향토관을 두루 살핀 후 그것을 시립박물관으로 만들 결심을 하였다.

그로부터 며칠 후인 1945년 10월 31일 나는 인천시장실에서 미군정관과 시 간부들이 있는 가운데 인천시립박물관장 발령을 받았다. 대우는 촉탁이고 월급은 300원이었다. 우선 개관 날짜를 만국공원 주변에 꽃이 만발하는 4월 1일로 정하고 준비에 착수하였다.

갑자기 치르는 박물관 건설의 일이었을 뿐만 아니라 큐레이터 같은 전문적인 직원도 없는 터에 일을 하자니 여간 어려운 일이 아니었다. 여러 번 임 시장으로부터 꾸중을 들었는데 돈도 없이 일만 저지른다는 것이 이유였다. 갑자기 생긴 박물관인지라 예산이 하나도 없었기 때문이었다.

때마침 미군정 시대이고 홈펠 중위와 같은 좋은 사람을 만난 덕에 일은 생각보다도 잘 진척되었다. 낡은 박물관 벽의 홈을 수리하기 위한 모든 재료는 인천에 있는 여러 공장에서 직접 실어 왔다.

인생과 미의 편력

몇 트럭에 달하는 목재와 페인트, 못 등 건물 수리에 필요한 재료를 홈펠 중위와 직접 지프차를 타고 다니면서 조선기계제작소, 인천제정 등 창고를 뒤져서 기증받았다.

그래서 건물의 낡은 마루를 고치고 페인트칠을 해서 아름답게 수리하였다. 이 건물은 독일 사람이 구한말에 지은 세창양행의 사택인지라 설계도 좋았거니와 외관도 12개의 아치를 가진 아름다운 건물이었다.

건물이 보수되고 나니 그 다음에 중요한 것은 소장품이었다. 돈 한푼 없는 주제에 박물관을 개관한다는 것은 27세의 젊은이가 아니었으면 생각하지도 못할 일이었다.

소장품으로는 다음과 같은 것을 수집하였다.

첫째, 이 건물 속에 있었던 향토관의 유물들이었다. 일본 사람이 도서관으로 쓰던 건물을 그들이 이사 가고 난 후 향토관으로 만들었는데 거기에 있던 (지금 인천광역시박물관에 전시되고 있는) 선사유적과 개화기의 유물 또는 사진들이었다.

둘째, 국립중앙박물관의 김재원 관장을 졸라서 빌려온 문화재 급 작품 19점, 세째, 국립민속박물관의 송석하 관장을 설득해서 빌려온 60점의 민속품이었다. 이것들을 빌려 오려 한 것은, 처음에 이곳을 국립중앙박물관 분관 또는 국립민속박물관 분관으로 하려는 안을 가지고 김재원, 송석하 두 관장이 의논한 결과 인천이 항구이고 외국인이 드나드는 곳이니 민속박물관이 적당하겠다고 생각하여 그것의 분관으로 하자는 데에 합의를 보았기 때문이었다. 이 일은 결국 국립민속박물관의 분관 설치에 따르는 예산이 없었기에 실현되지 못했다.

네째, 본국으로 물러가는 일본인의 물건이 몰수되어 세관 창고에 산더미처럼 쌓여 있었기 때문에 그곳에 약 한 달 정도 출입하면서 필요한 소장품을 가져 왔다.

다섯째, 영무별장 주인이 골동품을 많이 가지고 있다고 해서 그

곳에 갔더니 이미 골동상에 팔아 넘긴 후인지라 수소문 끝에 인수해 간 사람이 서울 공덕동에 살고 있는 장석구라는 골동상이라는 것을 알아 내었다. 홈펠 중위와 최원영과 더불어 장석구의 집으로 가서 만나 보니 그는 영무별장 골동품은 절대 사 온 일이 없다고 발뺌을 하였다. 그러나 박물관을 만든다고 하니 기꺼이 협조하겠다며 도자 기 19점과 현금 30만 원을 기증하였다.

여섯째, 지금 박물관 앞뜰에 놓여 있는 중국의 커다란 종을 비 롯한 철물들이다. 하루는 국립중앙박물관에 들렀더니 김재원 관장 이 인천부평조병창에 일본 사람들이 무기를 만들기 위하여 중국 각 지에서 빼앗아 온 철물들이 있다는데 보았느냐는 것이다. 사실은 금시초문이었지만 아는 척하고 돌아와서 그 다음날로 홈펠 중위와 함께 부평조병창에 가서 알아본즉 많은 종과 불상들이 있었다. 그 중에서 눈에 띄는 것을 몇 가지 골라 달라고 하여 미군 트럭에 싣고 송학동 박물관으로 가져온 것이다.

이것 외에도 국내외 인사들로부터 기증받은 작품들을 합하여 4 월 1일에 억지로 인천시립박물관 개관을 맞추었다.

이때의 에피소드로, 작약도에 살던 스즈키라는 사람이 도자기 를 많이 가지고 있다는 정보를 얻은 나는 홈펠 중위와 최원영과 더 불어 찾아갔더니 이미 물건은 없어지고 그 집은 고아원으로 사용되 고 있었다. 내친걸음에 정보를 수집하여 보니 그 유물들을 영종도 에 옮겼다는 것이다. 그래서 영종도로 건너간 우리는 어느 민가 담 밑에 숨겨 놓은 한 트럭분의 도자기를 접수하였다.

그러나 작약도의 주인이었던 스즈키라는 일본인은 미술품을 보 는 눈이 없어서인지 1000점에 달하는 것들이 모두 가짜였던 것이 다. 질이 나쁜 이 일본의 골동상은 돈만 번 자기 나라 사람들을 속 인 것이었다.

그 피해는 거기서 그치지 않았다. 당시 아직 감식력이 없던 내 가 그중의 몇 점을 골라서 고려청자라고 진열하여 둔 것을 이곳에

들렀던 황수영이 보고는 『민성民聲』이라는 잡지에 그 사실을 써 버려 창피를 당했던 일이 있기도 했다.

이상과 같이 인천시립박물관은 해방 후 처음 발족한 시립박물관으로서 만국공원 안에 창설되어 인천을 방문하는 사람들에게 박물관의 구실을 했다.

이후 서울에서도 많은 전문가들이 시립박물관의 발족을 축하하기 위하여 제법 내방하였다. 특히 나와 친교를 맺고 있던 조각가 조규봉 · 안찬주, 화가 최재덕 · 이쾌대 · 김만형 등이 찾아왔다. 인천이 고향이던 조규봉은 마침 이북으로 모뉴먼트를 만들기 위하여 간다며 자기가 가지고 있던 동경 시대의 작품인 등신대 여인상 3개와 두상 2개를 맡기기도 하였다.

1947년 4월 1일에는 항동에 있는 옛 영국영사관 건물을 이용해서 인천시립예술관을 창설했다. 이것 역시 홈펠 중위의 주선으로 이루어졌는데 이때도 갑작스런 기획인지라 예산은 하나도 없었다. 돈도 없이 일만 자꾸 저지른다고 임홍재 시장에게 또다시 야단을 맞았다.

그러나 다행히 미군정하에 있었기 때문에 건물 보수에 필요한

모든 물자를 보급받았고 기동력도 그들의 트럭이나 자동차를 이용했기 때문에 별 지장 없이 일을 진척시킬 수 있었다.

이것도 약 6개월간의 준비 기간을 거쳐서 개관하게 되었는데 지금의 예술의 전당 같은 구성과 사업을 내용으로 하고 있었다. 전시관을 중심으로 한 미술 기능과 집필실을 중심으로 한 문학 기능, 연주실을 중심으로 한 음악 기능과 장서실을 중심으로 한 도서관 기능 등이 있었다.

직원은 두 사람 정도 배정을 받고 나머지는 자원봉사자로 충당하였다. 이곳 역시 내가 관장을 겸임했는데 1년 후에는 이상범의 자제인 화가 이근영이 관장을 이어받았다.

이곳에서는 대규모의 근대미술전을 개최하였는데 고희동, 이상범, 배렴 등 서울의 일류 화가들의 작품을 빌려서 전시하였다. 홈펠 중위가 어디서 구해다 준 피아노가 있었던 음악실은 최성진이 책임지고 운영하였다.

이처럼 해방 직후인데도 불구하고 종합적인 예술의 전당을 구상할 수 있었던 것은 나의 아이디어도 작용했지만 홈펠 중위의 미국에서의 경험에 의존한 바 크다.

그러던 중 1950년 6월 25일 갑작스런 북한군의 남침으로 말미암아 일대 혼란이 일어났다. 인천이 북한군에 점령당한 어느날 이북에서 사명을 띠고 온 김용태라는 사람이 박물관으로 와서 일체의 소장품과 건물을 접수했다. 그리고는 별도의 지시가 있을 때까지 직장을 지키라는 것이다.

그 얼마 뒤에 건물을 군대에서 쓸테니까 비우라는 명령이 있어서 창고에 있는 물건을 제외하고 진열장 속에 있던 대표적인 소장품을 시장에서 사 온 상자에 포장해서 박물관 아래쪽의 구 시장 관사에 있는 방공호로 옮겼다. 그러나 그곳도 사흘만에 북한 군대가 사용한다며 폐쇄하였다. 그래서 당시 수위로 있던 김정용의 친척이 사는 송림동으로 옮겼다. 현재 인천광역시박물관에 전시된 초창기

의 소장품은 이렇게 소개(疏開)되었기 때문에 9월 15일 인천상륙작전 당시 함포 사격으로 소실된 박물관 건물과는 달리 현재까지 남아 있게 되었다.

중요한 또 한 가지 일은 인천시립박물관 개관 당시 국립중앙박물관과 국립민속박물관에서 빌려 온 작품들을 포장해서 직접 기차 편으로 부산으로 가져가 그것을 광복동 어느 약품 창고에 자리잡았던 국립중앙박물관 부산 임시 사무실에 전달한 사실이다. 그 속에는 많은 문화재급 작품들이 있었는데 당시는 만약 그것이 파괴되거나 없어진다 해도 어찌할 수 없는, 그야말로 불가항력적인 전쟁 상황이었다.

그러나 하늘이 도와서 박물관 물건을 소개하여 부산까지 가져가 반환할 수 있었다. 이 사실은 인천시립박물관의 소장품을 보존한 것과 더불어 매우 중요한 일로, 두고두고 생각나는 획기적인 사건이었다.

1951년 1월 4일 북한군이 중공군에 힘입어서 또다시 반격해 내려 오는 바람에 부산으로 후퇴해야만 했다. 이미 미육군 파견대에 임시로 몸을 담고 있던 나는 인천에서 배편으로 가족을 옮기고 대원들과 더불어 서울 을지로의 사무실에서 근무하였다.

그러나 전세가 불리해서 1월 4일에 후퇴하게 되었는데 나는 지프차를 타고 밤 10시에 한강 다리를 건너서 남하했다. 그때 미아리 고개에서는 북한군의 총소리가 들려올 정도로 절박한 상황이었다. 지프차를 타고 함께 남하한 사람들은 김암 대장, 박효인, 박윤섭, 그리고 운전사 등 다섯 사람이었다.

남하 중에 우리는 대전에 있는 어느 민가에서 1박을 하고 그 다음날 아침에 대구로 내려왔는데, 고랑포에서 후퇴한 미군 보병부대가 길 양쪽에 휴식을 취하면서 후퇴하는 그 사이를 비집고 대구로 갔다.

대구에서는 임시 숙사인 하회여관에 머무르며 업무를 개시했

다. 그때 일이라는 것은 캡틴 킹을 중심으로 하는 정보 업무였는데 그를 보좌하는 고정훈이라는 사람이 있었다.

그로부터 2개월 후 우리 부대는 부산으로 내려가서 영도 대한도자기 옆의 어느 건물로 옮겼다. 이때는 이미 가족이 부산에 도착해 영주동에서 살고 있었고 박동섭의 가족도 부평동의 김종구 집에서 살고 있었다.

이때 이곳에서 한 중요한 일은 광복동 어느 약품 창고에 있었던 국립중앙박물관 부산 임시 사무소에서 한 일과 광복동 일대의 다방에서 개최되는 전람회를 오후에 틈틈이 돌아다닌 일이었다.

국립중앙박물관 임시 사무소에는 6·25 전쟁 때 최종적으로 가져온 국보급 유물을 지키기 위해서 사람들이 모였는데 김재원 관장과 이규필 덕수궁미술관장, 최순우, 김원영 등 박물관 학예관들이었다.

여기서는 최순우의 아이디어로 창고의 일부를 개수해서 전시실로 썼는데 그때 개최된 것이 《한국현대미술전》이었다. 김환기, 이상봉 등 동·서양화의 대가들의 작품을 전시한 이 이벤트는 전장 속에서 핀 꽃으로, 도저히 일반 사람이 이해하기 어려운 문화적인 향응이었다.

또 하나 광복동 일대의 다방을 회장으로 하여 열린 미술 전람회는 그야말로 우리나라 미술가들의 불굴의 정신의 발로라고 생각된다. 나는 금강다방을 주로 드나들었는데 여기는 모든 문화인의 연락소로 신문기자와 평론가가 접촉하는 장소이기도 하였다. 여기서 자주 만난 사람들은 시인 조병화, 평론가 조연현, 작가 김동리, 화가 김환기, 김영주, 이마동 등이었는데 이마동은 육군종군화가단을 만들고 김환기와 장욱진은 해군종군화가단을 만들었다.

1952년에는 미술의 중심이 미국문화원 건너편에 있는 르네상스 다방으로 옮겨졌다. 여기에서는 박고석, 정규, 김영주, 문신 등이 모였고 《기조전》 등 인상에 남는 좋은 전시를 열기도 하였다.

이 무렵 나는 시인 조병화가 살고 있었던 송도병원을 자주 찾았다. 조병화는 해방 직후 인천시립박물관장 시절에 바로 옆에 있었던 인천중학교의 물리 선생으로서 시도 쓰고 그림도 그리는 멋쟁이였는데, 그때 그곳에서 발간한 『버리고 싶은 유산』, 『하루만의 위안』 등으로 이미 나의 정신 세계에 가까이 들어온 사람이었다.

따라서 부산 피난 시절에도 역시 교우가 계속되었는데 무미건조한 부산 생활 속에서 신선한 기풍을 마시려고 될 수 있는 대로 여러 번 그의 부인이 경영하는 송도병원에 들렀다. 주인이 있든 없든 그의 서재에 들어가서 소나무 사이로 보이는 송도의 앞바다를 내려다보면서 생명을 호흡했다. 이때 조병화가 쓴 시집이 『패각의 침실』이었다.

그때 나는 중앙으로 진출한 미술 평론을 처음으로 쓰기 시작하였는데 1951년 9월 26일 『민주신보』에 쓴 「우울한 오후의 생리 ─ 전시미술전戰時美術展을 보고」라는 글과 1952년 3월 13일부터 3회에 걸쳐서 『서울신문』에 쓴 「미의 위도─3·1기념미술전」이 있다.

그중 「우울한 오후의 생리」는 내가 중앙에 미술 평론가로 등장한 최초의 글이기에 여기 옮겨 본다.

우울한 오후의 생리 ─《전시미술전戰時美術展》을 보고

코스모스 피는 가을이 반도의 남단 부산항에 찾아 오면 이곳에 모여 사는 사람들은 애수와 정서에 잠긴다. 영양가 있는 음식물보다도 오히려 무게 있는 음악이나 좋은 미술을 감상하려는 것이 생리처럼 된 어느날 오후 《전시미술전》을 보러 회장을 찾았다.

어느 요리집을 회장으로 하고 신을 벗고 다다미의 감촉을 발 아래 느끼며 서양화를 감상하는 것은 새로운 생활 경험이다. 전람회도 피난왔구나 하는 감회가 문득 난다. 조국의 운명을 걸고 치열한 전투가 끊임 없이 계속되어 국가의 젊은 전사들이 순간순간 피의 능선을

기어오르는 이 시간, 우리들의 제1차적 생활 의욕은 필승의 신념이고 정신 무장일 것이다. 우리는 이 전쟁을 이겨야 할 것이다.

승리의 길은 물론 강력한 무력이 요청된다. 그러나 무엇보다도 강인한 인간성, 새로운 인간성이 탐구되고 이것을 토대로 내일의 인간형을 완성하려는 의욕이 조성되어야 한다. 이러한 의도에서 이번 전람회를 《전시미술전》이라 하였을 것이다. 그것은 전쟁미술전은 아니다. 전쟁시에 있어 미술인도 미술 세계를 통하여 새로운 인간형을 창조하려는 것일 것이다.

아! 그러나 이러한 기대는 내가 제1실, 제2실 하고 꼬불꼬불 돌아다닐 때 점점 실망으로 전환되어 갔던 것이다. 회장을 완전히 일순하고 복도에 서서 잠시 사색에 잠긴다. 마티스전이 끝나자 피카소전이 꼬리를 이어 개최되었고 이과(二科), 신제작파, 행동 등 각 전람회가 활기 있게 개최되어 미술의 가을을 충분히 엔조이할 수 있는 이웃 나라 사람들이 부러운 마음이 번개같이 머리를 스치고 지나간다. 인간으로서의 최저의 생활 환경에 신음하고 있는 이 땅의 미술인, 최후의 교두보에 서서 내일이 없는 생활 속에 오로지 위장을 위하여 삶을 영위하는 미술인에게 무리한 요구는 아예 금물일 것이다.

그러나 이처럼 창작성이 없고 정열이 없고 낭만이 없고 고갱이나 브라크나 피카소나 우메하라(梅原)의 묘사가 끼어 있는 이 전람회가 지향하는 방향은 과연 무엇일까. 우리가 요구하는 것은 자기도취적인 말초신경을 위한 미술품이 아니라 어디까지나 건강하고 명랑하고 내일이 있는 작품이나 그렇지 않으면 시대의 고민이 상징된 작품일 것이다.

이러한 의미에서 남관 씨의 〈가을〉은 무엇보다도 건강하였고 시정이 넘쳐 흘렀다. 구도도 무난하였으나 대상이 더욱 확실하다. 김영주 씨의 세계는 새로운 의욕과 효과를 시도하였고 김환기 씨의 작품들은 뉘앙스도 있고 입체감도 나오고 마티엘도 좋아 정서감이 솟아났으나 이규상 씨는 매너리즘에 빠져 오히려 퇴보한 것 같다.

　권옥연 씨, 김교홍 씨의 서구 거장의 직이입에 비하면 이준 씨는 약간 활로를 얻고 문신 씨는 순수하고 진지한 태도를 보여 주어 호감을 갖게 된다. 노력가 배렴 씨의 작품도 새로운 맛은 없고 김청풍 씨의 백과경감(百果競甘)도 공연히 어지럽기만 하지 트이지는 못하고 고희동 씨의 3부작도 구태의연하다.

　강인한 인간이 자태를 감추고 약하디 약한 인간성만이 내일 없는 공간을 방황하고 있다. 그렇다고 피하려야 피할 수 없는 시대적 고민이 흐르는 것도 아니다. 구태여 찾으면 위축된 시 정신이 막막한 광야에서 홀로 흐느껴 울고 있었다. 우울한 오후의 오피스 같은 회장을 나선다. 순간 높은 가을 하늘이 눈 속으로 뛰어든다. 어느 다방에 가서 진한 커피나 한 잔 마셔야겠다. 그리고 바위처럼 살아야겠다.

<div align="right">1951. 9. 26. 『민주신보』</div>

　이때 일어난 잊을 수 없는 일은 국립중앙박물관이 경주의 금척리고분을 발굴할 때 참가한 일이다. 나는 이미 1947년 황오리53호분 발굴 때도 서울에서 김재원 관장, 홍종인과 더불어 참가한 일이

1954년
불탄 집의 벽을 배경으로
김양수와 함께

있었는데 금척리 발굴은 광복동에 머무르고 있었던 김재원, 최순
우, 김원영, 그리고 경주박물관장이었던 진홍섭 등이 참여한 대규
모 발굴이었다. 전설에 의하면 금으로 만든 자가 묻혔다고 하는 고
분인데 도로의 확장 때문에 그 고분을 정리하여야만 했던 것이다.

가슴 아픈 일은 부산에서 경주로 가는 발굴 참가의 여비를 얻기
위해 나중에 처가 된 박수남의 아끼던 다이아몬드를 팔았던 일이다.

서울 수복 1년 전인 1952년 내가 아직 인천에 돌아오지 않았을
때 나보다 먼저 돌아온 김양수는 주인 없는 나의 송학동 빈 집에 가
서 정원에 피어 있는 한떨기 코스모스를 보고 나를 생각해서 다음과
같은 시를 썼다. 그때 사진가 김철세가 같이 가서 사진도 찍었다.

외로운 자태

늦가을 저녁 볕이
아스므레 스쳐간 섬돌가에
누구를 기다리는 기약도 없었건만
호젓이 등불처럼 지켜있어야 하네

눈여겨 보지 않을 여린 몸짓이나마
묘막히 울려오는
이 땅의 숨결소리를 듣기에
설레여 떨어진 꽃잎 자욱이라

이제 한고비 소조한 바람이 일면
금시에 스러질듯 근심이 되어도
까마득히 바라는 하늘가에
마지막 남겨둘 고운 몸부림

참로 잊지 못할 그리움이 있어도
목이 가늘도록 참어냈노라

1953년 부산에 머무르고 있던 나는 인천시장으로부터 통지를
받았다. 사연인즉 박물관은 문을 닫았지만 시립도서관은 운영하니
그곳의 관장을 맡아 달라는 것이다. 즉시 인천으로 돌아가서 당시
영무별장에 있던 인천시립도서관의 관장이 되었다. 그곳에는 전쟁

으로 인해 비품과 장서가 형편없이 흩어져 있었다. 그나마도 수위
로 있던 사람이 전쟁 중에 혼자 지켜서 그만큼이라도 보존될 수 있
었다.

　　도서관 일을 구체적으로 하기 위해서는 사서가 필요했으나 당
시로는 자격이 있는 사서를 구하기가 어려워 부산 피난 시절 미육군
파견대에서 같이 있었던 유희강을 불러 들였다. 유희강은 나중에
서예가로 대성해서 우리나라의 대표적인 서예가가 된 사람이지만,
전쟁 중이라 우리들은 도서관의 책을 재정비하고 개관까지의 어려
운 일을 수행하였다.

　　이때 도서관에 모인 사람들은 인천중학교에서 미술을 가르치던
김학수, 미국문화원에 있던 우문구, 서예가 장인식, 문학 평론가 김
양수, 그리고 윤기영 등이었다. 김학수는 도서관 뒤쪽에 있는 목욕
탕을 개조해서 화실로 쓰고 있었는데 우리는 이곳을 '선당(蟬堂)',
다시 말해 매미집이라고 명명하였다. 오후가 되면 이곳에 모여서
매미같이 이야기를 하고, 가난했기 때문에 안주로 멸치를 고추장에
찍어 먹으며 소주를 마시고는 했다.

　　이와 같은 고생 가운데에서 나는 결혼을 하였다. 어머니가 돌아

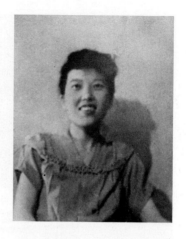

가시고 난 후 아버지 혼자 경
동에 사시며 많은 동생들과
고생하는 것을 보고 급히 서
두른 결혼이었다. 신부는 해
방 전 나를 카톨릭에 이끌어
준 박동섭 신부의 누님인 박
수남이었다. 박수남은 동생들
을 신학교에 보내며 집안 살
림을 하는 바람에 혼기를 놓
친 노처녀였는데 카톨릭 입교
문제로 그 집에 드나들면서 가족 같은 느낌을 가지게 된 나는 자연
스럽게 결혼에 임했던 것이다. 1953년 여름 인천 답동성당 주임신
부 임종국의 주례하에 조촐하게 혼배미사를 올렸다. 내가 독신 생
활을 끝마치게 된 35세 때였다.

전쟁으로 흩어진 질서와 비난 속에서 고생하며 지킨 작품들을
준비하여 박물관 아래쪽에 있는 건물인 현재의 인천문화원에서 인
천시립박물관을 재개관한 것은 1953년 4월 1일 6 · 25 전쟁이 휴전
되어 사회가 약간 안정을 되찾는 분위기 속에서였다.

여러 가지 난관에도 불구하고 재개관을 강행한 이유는 6 · 25
전쟁 통에 박물관의 물건들이 다 없어졌다는 소문이 돌았기 때문에
그것의 건재함을 모든 사람들에게 보여 주기 위해서였다. 날짜를 4
월 1일로 잡은 것도 기후가 좋은 때이기도 했지만 첫 개관일이 4월
1일이었던 때문이기도 했다.

나는 옛날보다는 못 하지만 그런대로 되살아난 박물관에 앉아
서 밀린 일을 처리하였다. 또한 인천의 고적을 답사했는데 그 성과
는 「서곶지방 고적답사기」, 「문학산 방면 고적답사기」, 「남동방면
고적답사기」 등으로, 그것은 후에 「인천고적」이라는 제목으로 『인
천공보』에 연재되기도 하였다.

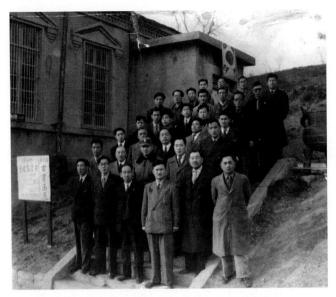

또한 이 무렵 인천에 있던 미국문화관이 없어진 공백을 메꾸기
위해 나는 서울의 미공보관의 도움을 받아서 영사기와 책을 비치하
여 한미문화관의 기틀을 만들었다. 집이 좁았던 관계로 아래층 창
고를 개조하여 영사실로 하고 매일 한 번씩 미공보관에서 가져온 필
름을 돌려서 인천시민들에게 보여 주었다.

이러한 세월 속에서 인천이 고향인 나는 여러 가지 일을 벌일
수 있었는데 서울에 있는 친구들이 그만큼 인천을 위하여 봉사하였
으면 되었지 그만 올라 와서 전국적인 바탕에서 일을 하고 미술 평
론가로서의 길을 시작하라고 권고하기도 해서 마침내 10년 동안 있
었던 인천시립박물관을 1954년 36세에 사임하였다.

2) 낙원동 시절

인천을 등지고 서울로 올라왔으나 변변한 직장이 있는 것도 아니고

일정한 수입이 있는 것도 아니어서 할 수 없이 낙원동에 있는 매부 김근배 집에서 기식하게 되었다. 이때부터 이대 조교수가 되는 1956년까지가 제2의 예술 방랑의 시기였다. 제1차의 동경의 그것과 마찬가지로 가난했고 장래가 막연한 상황이었지만 젊음과 미를 향한 꿈 때문에 생활은 충실했다.

이때 가까이 지낸 사람으로 매부 김근배의 형님인 김순배가 있다. 그도 인천 사람으로 이웃 동네 일목동에 오래 살았었기 때문에 서먹하지 않았고 또한 화가였던 터라 더욱더 다정해졌다. 이 외롭고 가난했던 낙원동 시절에 김순배 형은 나의 길이었고 그의 지도력은 그후 나의 향방에 커다란 힘이 되었다. 김순배 형은 일찍이 동경 유학생으로서 일본대학에서 공부를 하였으나 적을 두었을 뿐 마치지는 않고 그저 화가로서의 기초를 닦았다.

그는 포용력이 있고 사람을 끄는 힘이 있었기에 낙원동 그의 집에는 많은 화가들이 모였다. 거기서 만난 사람들은 남관, 김영주, 박고석, 정규, 이중섭, 임직순, 이규상, 김정배, 원계홍, 이규호, 문우식 등 많은 화가와 평론가 김병기, 그리고 정기용 등이 있었다. 우리들은 점심때가 되면 이웃에 있는 낙원다방에 가서 화단의 이야기를 주고받고 예술에 대한 이야기의 꽃을 피웠다. 그러나 모두 가난해서 자기가 마신 커피값도 없을 정도였다.

김순배 형의 사촌인 김정배는 훌륭한 재질을 가진 화가였고 만석꾼 자제였으나 역시 직장도 없고 가난해서 늘 생활에 쫓기던 어느 날 우이동 산에 들어가서 약을 먹고 자살하고 말았다.

친구들마다 술버릇도 다양했는데, 이중섭의 경우는 술을 마시고 나면 워낙 겸손한 사람이 더욱 겸손해져서 지나가는 생면부지의 사람에게 고개숙여 인사를 하고, 어리둥절해서 갈 길을 서두르는 사람을 쫓아가서 또다시 인사를 하고, 다시 한 번 따라가 인사를 했다가 따귀를 맞고 오는 일도 있었다.

나는 김순배 형 댁에 기식하는 바람에 용돈도 그에게서 타서 썼

다. 이때 내가 그림을 그리게 된 것은 형이 방에서 그림을 그릴 때 옆에서 그가 사용하던 종이와 크레파스로 긁적거렸던 것이 시작이었다.

그러던 중 1954년 홍대가 종로의 장안빌딩에 자리를 잡고 미술학부가 그곳에서 수업을 시작했다. 나는 최순우 형의 도움과 이종우의 힘으로 홍대 미술학부의 시간강사가 되었는데 최 형은 한국미술사를, 나는 서양미술사를 담당하게 되었다.

이 홍대 미술학부는 당시 윤효중 미술학부장의 힘으로 갑자기 풍선처럼 불어났는데 그때 새로 생긴 것이 건축학과이다. 정인국, 엄덕문, 김중업, 강명구, 나상기 등 거물급 건축가가 교수가 되었고 제1기생으로 경기고등학교를 졸업한 우수한 학생들이 입학하는 바람에 유명해졌다. 회화과에는 천경자, 이종우, 이상범, 박고석, 한묵, 김원 등이 있었고 조각과에는 윤효중, 김경승 등이 교수로 있었다. 이때 교무로서는 박석호가 있었다.

그리하여 홍대는 때마침 국전과 미협전에서 실력을 나타냈고 윤효중의 행정력으로 서울대 미술대학보다 앞서가는 기세를 보였다. 이때의 큰 사건으로 윤효중이 남산에 당시 이승만 대통령의 나이와 같은, 높이 83m에 이르는 이승만 대통령 동상을 만든 일이 있다.

나의 강의는 일주일에 한 번밖에 안 되었고 학생도 나보다 몇 살밖에 적지 않은 늙은 학생들이 많았는데 그중에는 이의주, 박서보, 문우식 등이 있었다. 강의실도 변변치 않아서 7명밖에 안 되는 우리들은 바로 이웃에 있는 레인보우 다방에 가서 잡담식 강의를 하였다.

이런 서울 생활이 끝나는 주말이 되면 인천으로 내려갔는데, 어떤 때는 김순배 형에게 용돈을 타서 버스값과 차값으로 충당하였으나 여의치 않을 때는 낙원동에서 서울역까지 걸어갔다. 그 거리를 걸으려면 상당한 시간이 걸렸는데 그때에는 집으로 간다는 생각과 젊음이 있었기에 그리 고통스럽지 않았다.

주말에는 인천 송학동 집으로 돌아가서 그곳에서 주말을 지내고 월요일에 다시 처에게서 차삯을 타서 낙원동으로 돌아왔다. 그때 수입이라고는 홍대 강사료와 원고료가 전부였기 때문에 용돈으로 쓰기에도 무척 적은 돈이었다. 그래서 집사람을 인천 송학동에 있는 처가에 거하게 했다.

그러던 중 1955년에 딸 은다가 송학동의 집에서 태어났다. 그때도 나는 마침 서울에 가 있었기 때문에 집사람은 내가 없는 사이에 은다를 낳았는데 워낙 노산인지라 밤새도록 진통을 하다가 아침에야 요행으로 출산하였다는 것이다. 그 주말에 인천에 돌아가니 나는 아버지가 되어 있었다.

나는 인천에 돌아가면 나의 후임으로 박물관장이 된 유희강을 만나러 바로 이웃에 있는 박물관을 찾았고 문학 평론가 김양수와 더불어 만국공원을 산책하기도 하였다.

극도의 가난과 생활의 무질서 때문에 정상적인 생활은 못 했으나 미술 평론가로서의 생활은 열심히 하였고 여러 전람회를 두루 다니며 평을 썼고 미술가들과 만나서 화론의 꽃을 피우면서 한 사람의 미술평론가로서 성장하여 갔다.

인천 송학동 1가 2번지에 있었던 집은 독일 사람이 지어서 살던 집으로 정원도 700평이나 되어 꽃이 만발하였고 150평이나 되는 건물도 버젓했으나 6·25 전쟁 때 인천시립박물관이 소실된 9월 15일의 함포 사격으로 말미암아 건물 부분이 소실되고 말았다. 후에 타다 남은 건물을 부분적으로 수리를 하고 정원 서쪽에 있는 온실 자리에도 집을 지어 우리는 그리로 나가 살림을 했다.

이 송학동 집의 정원은 옛날에 살던 독일 사람이 화초와 나무를 정성껏 심어 가꾼 것이라 아름다워서 정원에서의 추억은 나의 생애에 남을 만한 행복한 것이었다. 계절의 변화에 따라 정원의 수목과 꽃이 달라지고 그곳을 산책하면서 멀리 내려다보이는 인천항과 등댓불을 바라보며 경제적으로 가난하고 불행했던 시절을 메꿀 수 있

송학동 집 정문에서
처남 박동섭 신부,
처 박수남과 함께

었다. 물질적으로는 가난했으나 정신적으로는 더없이 풍요로운 시
절이었다.

　이러한 생활이 계속되던 1년 후 1956년 어느날 나는 우연히도
거리에서 골동상 장규서를 만났다. 그는 인천시립박물관 시절에 작
품을 대기도 하여 가까이 지내고 있던 사람이었는데 이대에 박물관
을 만드는데 와서 도와 주지 않겠느냐는 것이다. 이리하여 며칠 후
장규서와 더불어 이대에 간 나는 김활란 총장과 방용구 교무처장을
만나게 되었다.

3) 이화 동산에서

내가 이대 조교수 겸 이대 박물관 참사가 된 것은 1956년 38세 때
였다. 첫 번째 면접에서 나는 카톨릭 신자이니 채플에는 들어가지
않겠다는 것을 다짐하여 두었다. 그리고 박물관을 만든다 하니 그
것이 끝나면 내가 이미 강사로 몸을 담고 있던 홍대로 옮긴다는 것
을 밝혀 두었다.

인생과 미의 편력

이대 박물관은 아직 준비
단계라 본관 아래층 서쪽에 있
는 두 개의 방을 이용해서 그
것을 박물관 건설 준비실로 사
용하였다. 이때의 사정에 대해
서 1996년 2월에 출판한 책
『김활란, 그 승리의 삶―저 소
리가 들리느냐』 속에 다음과
같은 글을 썼다.

1958년경
이대 도서관 앞에서
학생들과 함께
앉아있는 사람 왼쪽부터
나, 심재신, 한 사람 건너
최문숙, 이인숙, 민안기

우월 선생과 이대 박물관

내가 김활란 박사에 대해 처음 이야기를 들은 것은 나의 고향 인천에
서였다. 김활란 박사를 비롯한 이화학당의 초창기 교육자들은 평양
에서 서울로 이동하기 전에 인천에 머무르면서 영화학교를 창설하고
선교와 교육 사업을 시작했던 것이다. 내게는 고향의 선배인 김활란
박사는 인천 개화기의 뛰어난 교육자로서 일종의 신화적인 존재였
다.

내가 어렸을 때 다니던 창영보통학교 바로 옆이 영화여자학교였
던 까닭에 여기에서 일어나는 일은 소문을 통해서 듣곤 하였다. 영화
학교의 존재는 인천 개화기에 뚜렷한 발자취를 남겼는데 김활란 박
사는 그 대표적인 사람이었다.

그러나 내가 직접 김활란 박사와 정식으로 만나게 된 것은 1956
년이었다. 당시 인천시립박물관을 그만두고 홍대 강사로 있다가 이
대의 조교수가 되었는데, 그것은 곧 내게 이대에 와서 새로 박물관을
건설하는 일을 도와 달라는 것이었다. 그러던 어느 날 총장 공관에서
김활란 박사를 만나고 그것이 계기가 되어서 그후 4년간에 걸친 이
대 시절이 시작되었다.

김활란 박사는 자신의 꿈이 이대에 좋은 박물관을 만드는 것이라고 허심탄회하게 이야기했다. 좋은 박물관을 만들자면 우선 좋은 작품이 있어야 하지만 그것을 진열할 수 있는 건물도 필요하다. 그래서 자신의 목표는 좋은 문화재를 수집하는 것이고 그렇게 수집한 물건을 훌륭한 건물 속에 간직하는 것이라고 말했다. 수집은 자신과 장규서 씨가 맡고 박물관의 건물과 업무는 전문적인 나에게 부탁한다고 하였다. 그래서 나는 예술대학의 조교수로 발령을 받고 박물관 참사라는 겸직을 맡게 되었다.

이처럼 김 박사와의 만남이 이루어지고 이대 박물관의 건설 사업이 시작되었는데, 사실 나는 1950년 부산 피난 시절에 대청동에 있는 필승각에서 여러 번 김활란 박사를 만난 적이 있었다. 그것은 개인적인 만남이기보다도 그곳에서 이루어지고 있던 행사에 참여해서 인사를 드리는 정도였다.

필승각 미술관은 피난지 부산 대청동에서 이대 본부였던 필승각의 일부를 빌려서 김활란·이정애 선생의 소장품을 중심으로 자기와 목공품을 전시함으로써 당시 한국에 참전했던 외국 군인들에게 한국의 문화재를 소개하고 우리나라의 문화 역량을 제시하였던 곳이다.

이때 전시관은 자그마한 방 둘을 마련했는데, 그곳에 진열장 열몇 개를 마련하고 고려청자, 이조백자 등 자기와 이조의 목공품을 비롯한 민예품을 전시하였다. 그와 더불어 여인의 장신구 같은 공예품을 꽤 많이 수집하여 진열하였다. 그때 나도 손님이었기 때문에 참전 외국인으로는 구체적으로 누가 초대되었는지 잘 모르겠지만 많은 고급 장성과 그의 부인들이 초청되었다.

나 자신도 피난 시절에 근무하던 미육군 파견대의 상사였던 소령을 모시고 간 적이 있었다. 그때 소령은 고려청자를 비롯해서 이조백자를 보고 책에서만 보던 한국 도자기의 아름다움에 새삼 놀라는 동시에 중국과 일본의 도자기와는 어떻게 다르냐는 질문을 하였다. 이때 나는 중국의 도자기는 한마디로 권위적이고 너무 뻐기는 감이

있고, 일본의 도자기는 장식적이고 감각적이라고 말했다. 거기에 비해서 한국의 도자기는 소탈하고 인간적인 향취를 갖고 있다고 설명하였다.

이미 과거 10년 동안 인천시립박물관장이었던 나는 부산에서 이루어지는 이 박물관 행사에 자주 초대받았다. 여기서 직원으로 있던 이경숙 여사를 만난 것도 이때였다. 이 여사는 이대 영문학과를 졸업하고 김활란 박사의 비서 겸 필승각 직원으로 근무한 사람인데 나중에 미국으로 건너가서 서양미술사를 전공했고, 외무부 장관이 된 이동원 씨의 부인이 되었다.

이대 박물관의 태동은 일제시대인 1935년으로 거슬러 올라간다. 신촌 교사로 이전한 뒤 본관 아래층의 조그만 방을 마련해서 교수와 학생들이 기증한 작품들을 진열하기 시작했다. 물론 이때 작품으로는 김활란 박사와 이정애 선생의 수장품이 주류를 이루었다.

그러나 6·25 전쟁이 일어나고 모처럼 모은 유물들이 흩어지고 말았다. 부산으로 피난가서 필승각에 진열실을 마련하고 새로이 진열품을 수집하여 상설 전시한 것도 그와 같은 맥락에서였다.

말하자면 김활란 박사와 이정애 선생은 서로 도우면서 문화재를 수집하고 그것을 평상시 생활 주변에 간직한 채 사용하고 수량이 많아지면 박물관에 옮겨 보관시켰다. 이러한 기품(奇品)을 중심으로 이대 박물관이 창설되었던 것이다.

나는 예술대학에서 조교수로 서양미술사와 미학 등을 강의하고 나머지 시간을 박물관 건설에 할애했다. 따라서 사무실은 이대 교수실이 아니라 본관 아래층에 있는 작은 진열실이었다. 여기에서 나와 장규서 씨, 그리고 방을 지키는 여직원 셋이서 이대 박물관 건설에 첫발을 내딛었다.

이때 내가 한 일은 그때까지 소장되어 있던 수백 점에 달하는 소장품을 정리하고 대장과 카드를 만드는 일이었다. 그리고 장규서 씨는 돌아다니면서 작품을 수집하는 일을 하였다. 장규서 씨는 원래 골

동상이었기 때문에 물건도 잘 알았고 골동계의 소식을 누구보다도 잘 알고 있었다. 그는 매일 11시쯤 되면 출근했는데 반드시 보자기에 싼 골동품을 직접 손으로 나르곤 하였다. 물론 사전에 김활란 박사와의 의논 끝에 수집했지만 어떤 때는 별안간 문화재를 가지고 와서 보여 드리고 수집을 권하는 경우도 있었다.

이렇게 해서 장안의 사람들은 장규서 씨를 이대를 상대로 해서 장사한다고 흉보는 사람도 있었으나 가장 가까운 위치에서 본 나로서는 이해 관계를 떠나서 김활란 박사를 도와 좋은 박물관을 만들려는 열의가 앞선 사람이었다고 생각한다. 이렇게 해서 하나하나 날라온 작품들의 양도 많았거니와 질도 훌륭한 것이었다.

1957년 어느 날 장규서 씨가 가져온 작품 중에서 놀란 것은 순화 4년의 명(銘)이 있는 항아리(淳化4年銘壺 보물 237호)였다. 이것은 부분적으로 수리가 된 작품으로서 기년이 있는 고려청자로는 가장 오래되고 확실한 것이다. 이것 역시 일본 사람이 갖고 있었던 것으로 해방과 더불어 거리에 흘러 나왔고 그것을 6·25 전쟁 때 서울 수복 후 청계천 시장에서 수집하였다는 것이다. 이러한 식으로 수집한 작품 중에는 보물 416호로 지정된 〈청자투각돈〉, 보물 644호로 지정된 〈백자청화송하인물문호〉, 보물 645호로 지정된 〈백자철화용문호〉, 그리고 국보 107호로 지정된 〈백자철화포도문호〉 등 우리나라를 대표할 수 있는 명품들이 있었다.

박물관 창설에 가장 중요한 인물로서는 김활란 박사와 이정애 선생을 들 수 있는데 두 분의 수집 방향은 각각 달랐다. 이정애 선생은 여성적인 섬세함으로 가구 등 민속품과 장신구 등 생활용구 쪽이었고, 그에 반해서 김활란 박사의 수집 방향은 도자기와 회화 등에 걸쳐 있었다.

1956년에 이 두 분이 아껴 모은 소장품과 기타 유지들의 수집품을 수백 점 기증받아 이대 박물관의 기틀을 세웠다.

이정애 선생은 간호대학 교수로서 내가 1956년에 이대 조교수가

되었을 때는 이미 작고하셨다. 그래서 생전에는 한 번도 만난 적이 없다. 들은 이야기지만 김활란 박사를 도와서 여러 가지 생활의 뒷바라지를 한 가장 가까운 친구 관계였다고 한다.

1958년 이대 박물관의 신축 계획이 추진되었다. 그때에는 미국에서 돌아온 화가 심형구 선생이 예술대학 교수 겸 박물관장의 직책을 맡아서 박물관 건설에 박차를 가했다.

설계자는 학교 건설 본부인데 거기서 마련한 설계 시안을 우리들이 검토하여 수정, 결정하였다. 그리하여 1960년에 진열실 200평, 사무실 및 창고 200평의 신축 박물관이 완성되었던 것이다. 이대 박물관의 설계는 나 자신의 마음에 들지 않고 규모가 적어서 여러 번 건의하였지만 원래 부족한 학교 예산인지라 할 수 없이 학교 건설부에서 하라는 대로 통과하였다. 그것이 미대 건물에 붙어 있는 구 박물관 건물이다.

이대 박물관이 예정대로 준공되고 개관을 하게 된 1961년 어느 날 나는 예정대로 이대를 사직하고 홍대 미술대학의 부교수로 부임하게 되었다. 당초 김활란 박사와의 약속이 박물관 건설에 기초적인 작업을 도와 달라는 뜻이었기에 나는 내가 갈 길을 갔던 것이다. 이리하여 4년에 걸친 이대 시절이 마무리된다.

1996. 『김활란, 그 승리의 삶―저 소리가 들리느냐』

이와 같은 이대 시절에 나에게 중요한 일이 생겼으니 그것은 석남(石南)이라는 호를 얻었다는 것이다. 어느날 서예가 박세림의 집에서 유희강, 김양수, 장인식, 우문구, 윤기영 등이 모인 적이 있었는데 그 집 벽에는 마침 '석남서실' 이라는 옛날 현판이 있었다. 그런데 좌중에서 이 형은 호가 없으니 이름을 부르기가 거북하다고 호를 하나 짓자는 것이다. 그리고 유희강이 석남이라고 짓는 것이 어떠냐고 하였다. 이야기인즉은 나의 선산이 인천 석남동에 있었기 때문에 그러한 얘기가 나왔지만, 음도 좋았고 뜻도 좋아서 그렇게

하기로 했다. 덕택에 박세림은 자기가 가지고 있던 옛날 현판을 나에게 뺏기는 신세가 되었다.

4년에 걸친 이대 시절에는 앞에서 이야기한 박물관 건설 외에 미대 조교수의 역할도 담당하였다. 서양미술사를 비롯하여 여러 가지 이론 과목을 담당했는데 이때 사귄 사람이 미술학부장인 김인승, 심형구, 이준, 류경채, 박노수, 조병덕, 이수재, 전덕혜 등이었다. 또한 다른 단과대학 교수로서 문리대학장 이헌구, 학생처장 서은숙, 최완복, 김동명, 김태옥, 그리고 도서관의 이명희 등과도 가깝게 지냈다.

학생들과는 1년에 두 번이나 가는 수학여행에 동행해서 가야산, 지리산, 설악산, 그리고 여러 고적을 답사하였는데 이때의 경험이 지나가는 청춘과 더불어 많은 추억을 남겼다.

1959년에는 이대 한국문화원에서 연구비를 받았는데 그때 쓴 논문이 「한국 회화의 근대적 과정」이었다. 이것은 한국근대미술에 대한 논문으로, 이것을 인용한다면 다음과 같다.

한국 회화의 근대적 과정

1. 서언

동양적 후진성 때문에 근대사의 공백을 이룬 이조 후기의 역사와 그 종말을 전후하여 야기된 정치적, 사회적 혼란을 틈타서 창조의 광장을 잃어버린 한국 회화가 혼돈과 시련의 날들을 보낸 1910년부터 1945년까지의 미술사적 공백기를 우선 문헌적으로 부조하려는 노력이 본고의 목적이다.

사실 1945년 이후 또다시 일어난 한국 회화의 현황으로 보아 이 기간, 즉 1910년부터 1945년까지의 모든 미술사적 주류를 걸어 온 김은호 등 노대가는 아직도 생존하고 있으며 또 그들의 많은 작품은 아무런 관심 없이 시정에 흩어져 있다. 역사적으로 고찰하기에는 시간적으로 너무 가깝고 미술사적으로 평가하기에는 너무나 생활이 가까웠다.

그러나 망각과 소멸이 그의 생리인 역사에 서서 언제까지나 이 같은 방임 상태를 계속할 것인가. 일견 무가치하고 너무나 우리들 생활과 밀착되어 있더라도 우리는 그것을 정색하여 올바르게 바라다보는 기회를 만들어야 되겠다.

물론 더 많은 사료를 수집해야 되겠고 작품도 아울러 수집해야 되겠고 미술가들의 전기도 스케치해야 되겠다. 또한 오늘의 사건은 내일의 역사이기에 좀더 현실에 대한 관찰도 게을리해서는 안 되겠다. 그리하여 이조와 현대라는 떨어진 시간을 연결시키는 교량적 역할, 그것이 바로 본고의 목적이기도 하다.

그러나 사실에 있어 현존하고 있는 미술가를 대상으로 하여 보지도 못한 사건들을 어느 일방적 문헌이나 구전으로 문제를 설정하고 해석해 가는 일은 지난(至難) 내지 곤란한 일이었다. 많은 곡해가 있을 것이며 또 많은 와전이 있을 것이요 많은 부족함이 있을 것이

어느 미술관장의 회상

다. 그렇다고 이런 것들을 꺼리어 이 지적 작업을 중지한다면 망각과 훼멸이 그나마도 많지 않은 사료를 송두리째 삼켜버리지 않을까.

만난(萬難)을 무릅쓰고 만용에 가까운 용기로 이 작업을 시작한 의도는 바로 여기에 있는 것이었다. 그러기에 이 소박하고 조잡한 설계도를 수시로 고쳐 가며 다음에 오는 보다 훌륭한 한국현대미술사를 계획하여 보겠다. 이 논문을 쓰는 데 도움이 된 자료는 따로 참고문헌으로 제시하였으나 최근에 수집해 놓은 신문, 잡지, 그리고 몇몇 미술가의 회고담을 중심으로 엮어 나갔다.

끝으로 이러한 한국 회화의 근대적 과정을 쉽사리 이해하기 위하여 다음과 같이 구분하여 보았다.

제1기(1910~1918) 왜곡된 근대의 한국 회화
제2기(1919~1945) 불행한 연대의 한국 회화

2. 왜곡된 근대의 한국 회화(1910~1918)

서론

1910년부터 1918년까지의 미술을 뒤덮은 것은 국가가 멸망하였다는 민족적 비애와 그 비애 속에서 생을 지속하기 위하여 자기를 새로운 환경에 적응시키려는 인간의 몸부림들이었다. 그러기에 이 기간 중 미술 세계에서 움직인 사람들은 이조에의 향수와 민족적 비애를 미술이라는 새로운 정신 가치 속으로 도피하려는 것이었다.

이조에의 향수는 곧 이조적 연장인 회화의 관념 속에서 정치적, 민족적 현실을 망각하려는 것이고 비애에서의 현실 도피로는 대부분의 미술인들이 술과 미술 속에서 오늘의 현실을 마비시키려는 태도가 그것이다. 고희동을 비롯한 많은 관리의 자제들이 정치를 단념하고 새로운 생의 방법—미술에 몸을 맡기어 예술적 도취를 찾은 것도 그것이고 이종우를 비롯하여 많은 부호의 자제가 역시 미술이라는

새로운 생의 길로 들어선 것도 그러한 비애의 발산을 꾀하였기 때문
이다.

그러기에 고희동은 1909년 기울어져 가는 국가를 떠나 일본에서
새로운 서양화를 연구하고 1915년 귀국하였건만 그는 모처럼 체득한
서구적 조형의 씨를 이 땅에 이식하려 노력하지 않고 얼마 안 가서
또다시 동양화의 무한 세계로 환원하였던 것이다. 그에게 있어 미술
이란 한낱 생을 지속하는 방법, 그것도 현실의 비애를 망각하고 자기
를 방기하는 방편이었던 것이다. 그것은 그가 한국 최초의 서양화를
연구한 선구자임에도 불구하고 그 근대적 조형 방법을 우리 국토에
이식시키는 데 개척자적 업적을 못 내었다는 결과로 미루어 보아도
짐작할 수 있는 것이다.

물론 결과적으로는 한국인으로서 최초의 서양화를 그렸고 또 귀
국 후에도 후진을 양성하는 한편 작품을 제작하여 몇 번 발표하였으
나 얼마 못 가서 그는 동양화로 돌아가고 말았던 것이다. 그에게 있
어 미술이란 생명을 바쳐 탐구하고 창조할 대상이 아니고 국가의 멸
망에서 받은 그의 상처를 잊어버리고 그에게 생명을 지속시켜 주는
하나의 활로였던 것이다.

그것은 그가 쓴 「나와 조선회화협회 시대」라는 글의 한 절에 "내
가 22세시(時)였다. 그때가 마침 일본이 우리나라를 보호국으로 만
든 지 2년이 되고 필경 병합의 욕을 당하게 되던 4년 전이었다. 국가
의 체모도 말할 수 없이 되었다. 뭐건 하려고 해도 할 수가 없게 되었
다. 그리하여 이것저것 심중에 있는 것을 다 청산해 버리고 그림의
세계와 주국으로 갈 길을 정하였다."라고 한 것을 보아도 명백한 일
이다.

이러한 태도는 정도의 차이는 있어도 그의 뒤를 따른 김관호, 김
찬영, 나혜석, 이종우, 장발, 공진형, 김창섭, 이병규 등에서도 엿볼
수 있는 것이다. 그러기에 우리의 미술사적 여명기인 이때에 있어 미
술은 인간 정신을 개발하고 문화 창조의 일익으로서 자각된 예술이

아니고 상처받은 망명객들의 생명 유지 방법으로 그것을 수용했다는 사실, 이것이야말로 우리 미술의 숙명적인 첫 출발점이었던 것이다.

이것을 예증하는 또 하나 좋은 예로는 고희동 등이 동경미술학교를 다닐 때 그곳에서는 이전에 사용하던 화, 누각, 서 등 미적 기예에 대한 호칭을 통일, 총괄하여 부르는 미술이라는 새로운 용어가 생기어 그것이 보편적으로 사용되었고 또 1911년 이왕직의 뒷받침으로 서화미술원이 서울에 설립되어 최초의 현대식 미술 교육을 시작하였건만 미술이라는 새로운 관념은 거들떠보지도 않고 서화협회를 창설할 때도 구태의연한 서화라는 말을 쓴 것을 들 수 있다.

아무리 미술이라는 신조어가 영어의 역어로서 일본인이 사용하기 시작한 것이라 하여도 미술이라는 언어가 내포하고 있는 근대사적 의미는 알아차려야 했고 따라서 미술의 발전을 위하여는 적당한 고려가 있어야 하였던 것이다. 그러나 당시의 사정으로 보아 국제적 시야가 좁고 또 망국의 비애 속에 있는 그들은 비록 적국에서 미술을 연구하였을 망정 그들이 사용하는 미술이라는 용어까지 추종할 필요는 없었던 것이다.

이와 같이 이조에의 향수와 민족적 비애 속에서 지속해 간 제1기의 미술은 전반적으로 이조 회화의 모방과 서양식 회화의 수입에 급급하였던 것이다.

단순히 회화라고 하지만 동양적 정체성이 감돌고 있는 후진 지역에서는 중국화를 추종하는 고유의 회화와 새로 도입한 서양화라는 발생적 사정을 달리하는 두 경향의 회화가 있는 것이다. 물론 오늘날 같이 미술이 발전, 변모함에 따라 동양화와 서양화의 구별로 조형 의식이나 이념의 차이가 아니고 순전히 재료와 표현의 차이로 회화의 창조 과정은 하나의 기반, 즉 인간의 조형 정신이 평면이라는 2차원의 세계에 발현하는 예술로 귀납되지만 제1기에 있어서는 정신적 배경과 조형의 논리 또는 표현 방법의 차이 때문에 커다란 간격이 그들 사이에 존재하고 있었던 것이다.

동양화

1910년 전후의 동양화는 근본적인 데서는 이조 후기의 화풍을 고식적으로 연장시키면서 좀처럼 새로운 각성에 도달하려 하지 않았다. 이조 말에 출생하여 화가로서 일가를 이룬 강진희, 정대유, 조석진, 김응원, 안중식, 이도영 등은 그들의 이조적 교양과 이념 속에서 서화일치 또는 시화일치의 경지로 1910년선을 넘어 근대에까지 그들의 활동을 지속시키었다. 이때의 동양화의 경향을 이조의 도화서적 화풍, 즉 장적(匠的)인 기교에 치중하는 것과 기교보다는 정신에 무게를 두는 문인화 계통의 그것으로 나눌 수 있다.

그러나 전반적으로 창조 정신이 고갈된 전습과 되풀이가 전통의 존중이라는 미명하에 아무런 의문도 없이 행하여졌고 사적 습득이 기술 연마라는 평계 속에 회행하여 그들은 여전히『개자원화보芥子園畫譜』를 숭상하고 중국의 화폭을 모방, 모사하였던 것이다.

이것에 관하여는 고희동의 좋은 증언이 있으니 대략 다음과 같다.

그림을 시작하여 붓 연습을 할 때 처음부터 중국인의 소작인 화보를 펴 놓고 모방을 하는 것이다. 우리의 그림이라고는 얻어볼 수가 없다. 어쩌다가 단원(檀園)이니 겸재(謙齋)니 하는 대가의 그림의 소폭 조각을 얻어본대야 별 흥미를 주지 아니하였다.

그 당시 내가 많이 보던 화보는『개자원화보』였다. 산수, 풍경, 인물, 화조 등 여러 가지 그림을 여러 시대인의 작을 모아 놓은 것이요 산과 임목 등을 그리는 방법을 명시하여 후학들에게 많은 참고를 주는 화보였다. 그외에『점석제총보點石齊叢譜』니『사산춘화보沙山春畫譜』니『해상명인화海上名人畫』니『시중회詩中畫』니 하는 등의 것을 자료 삼아 많이 보았다.

지금 다시 돌이켜 생각하건대 무엇을 하려고 그러하였던가. 그대로 똑같이 잘 그리게 된다 하여도 중국인 화가의 입내내는 것밖에는 더 될 것이 없었을 것이다.

이상 고희동의 술회에도 있듯이 이 시대의 화가들은 전대의 명작보다는 오히려 일종의 교본인 화보를 보고 그리는 기술만을 연마하고 자연을 직접 보고 느껴 거기서 일어나는 감흥을 창조하는 것은 아니었던 것이다. 생생하고도 직접적인 자연의 감흥과 그것을 해석하고 또 그것을 자기의 개성에 따라 제작할 줄 모르는 그들은 예술과는 거리가 먼, 일종의 붓의 유희를 하고 있었던 것이다. 그러한 관념의 유희나 기교의 허구 속에서 어찌 진정한 예술이 창조될 수 있겠는가.

이때 동양화단에는 안중식과 조석진이라는 일대 분수령이 엄존하여 많은 제자를 가르쳤다. 조석진은 이조 말 화가 조정규의 손자로서 1853년(철종 4년)에 출생하였는데 이조 최후의 도화서원으로 안중식과 더불어 31세 때 관비(官費)로 천진에 유학했고 그림은 산수, 인물, 화조 모든 것에 통달했다.

안중식은 1861년(철종 12년)에 출생하고 역시 조석진과 천진 유학을 한 바 있는데 산수, 인물, 화조에 장기를 가졌으며 그의 작품은 오늘날에도 많이 남아 있는 것이다.

강진희는 1851년(철종 2년)에 출생하여 매화를 잘 그리고 글씨는 전예(篆隷)를 다 잘하였고 정대유도 1851년생으로 역시 매화를 잘 그리고 김응원은 1855년(철종 6년)생으로 난을 잘 그렸고 이도영은 1885년(고종 22년)생이며 안중식의 문하생으로 1920년 6개월간 일본을 시찰한 바 있는 것이다. 그는 장승업의 영향을 받아 산수와 정물을 그린 사람이었으나 그의 작품은 약간 패기가 없는 것이 결점이다.

고희동은 앞서 말한 바와 같이 동양화를 안중식, 조석진에게 배워 그후 서양화로 옮기었으나 또다시 수묵산수로 돌아온 사람인데, 그는 남종화의 선염법을 쓰지 않고 북종화에서 쓰던 부벽준에 가까운 음영법에 그가 서양화 공부에서 체득한 서양화풍을 가미하여 그린 것이다.

결국 이조 후기에서 흘러온 동양화는 청조 화단의 풍조를 따라 남화의 숭상이 주류가 되었는데 1910년 전후 안중식과 조석진이라는

두 갈래로 분류되었으나 이도영에 와서 또다시 하나로 집약되는 것이었다. 고희동도 안중식, 조석진 2인에게 사사하였으나 얼마 동안 서양화로 흘러갔기에 안중식과 조석진의 예술을 완전히 체득하고 하나로 집약시킨 것은 이도영 1인 뿐이다.

그들은 1911년 이왕직의 뒷받침을 얻어 수업연한 4년제의 서화미술원을 설립하였는데 회장에는 이완용, 회원에는 김응원, 안중식, 조석진, 정대유, 강진희, 강필주, 이도영 등이 되어 주로 전통적인 동양화 후진의 양성에 목적을 두었던 것이다. 이 서화미술원은 1919년 이후에 많은 활약을 하게 되는 오일영, 김은호, 이상범, 노수현, 최우석 등이 공부한 곳이다.

그것은 1919년에 이르러 8년 만에 폐쇄되고 말았다. 그러자 1918년 6월에는 우리나라 최초의 미술 단체인 서화협회가 창립되었는데 이것에 관해 고희동은 다음과 같이 회고하고 있다.

1918년의 일이었다. 우리에게는 화단이니 미술 단체니 하는 것은 이름조차 없었다. 생각하는 사람도 없었다. 그리하여 너무도 딱하고 쓸쓸하게 여기었다. 그 당시 서와 화로써 명성이 높던 몇몇 분과 여러 번 말을 하였었다. 우리도 당연히 한 단체가 있어서 우리의 나아가는 길을 정하고 후진을 양성하여야 한다고 항상 말을 하고 지내왔다.

내가 이러한 생각이 난 것은 일본 동경에서 미술학교를 졸업하고 돌아왔던 까닭이었다. 그러다가 한번은 여러분 선배들을 초청하였다. 동배로는 이도영 씨 한 분뿐이었다. 그리하여 발기인회를 조직하였다.

그분들의 성명을 열거하면 이러하다. 조석진, 안중식, 정학수, 김응원, 강필주, 나수연, 김규진, 이도영, 그리고 나는 화가였고, 정대유, 오세창, 강진희, 김순희는 서가(書家)이니 이 13인이 발기인이 되어 회를 조직하였는데 우선 명칭을 의정할 제 미술 두 자는 채

택을 하지 아니하였다. 그리고 서화협회라고 결정하였다. 이름이야 뭐든 간에 일만 하면 된다는 뜻으로 그냥 해 버렸었다.

그리고 초대 회장에 안중식 씨를 추대하고 총무라는 명칭으로 내가 일을 맡게 되었다. 그리하여 회원을 48인 추천하고 회비를 징수하며 장교천변 어느 친구의 집 사랑을 빌어서 사무소를 정하고 우선 제1회로 전람회를 열기로 하였다.

이 서화협회야말로 일제 전기(全期)를 통해 선전(鮮展)과 민족적 감정으로 대항하여 많은 공적을 한국근대미술사상에 남긴 미술단체였던 것이다.

이외에도 이한복은 1919년 도일하여 동경미술학교 일본화과에 입학, 연구하였던 것이다.

결국 이 시기의 동양화는 주류적인 곳에서는 이조 후기의 남화적 수법과 일부의 문인화를 타성적으로 계승하면서 변천하는 시대의식 속에 무엇이고 새로운 것을 해야만 되리라고 막연하게 생각하였으나 아직 무엇을 어떻게 하면 좋을지 그의 길을 발견 못했던 그러한 현실에 있었던 것이다.

서양화

1898년(광무 2년)에 홀란드의 화가 보스가 고종의 어영(御影)을 그렸다는 것과 보스가 고종 어영의 대가로 막대한 보수를 받았다는 『황성신문』의 기사, 또는 당시 궁중예식원 직원 김규희의 초상화를 그렸는데 그것을 영국 『백과전서』에 사진 전재한 것을 보았다는 고희동의 말, 또는 고종 때에 체한(滯韓)하여 이조 말의 한국을 살펴본 프랑스인 마테오 신부의 기록에 고종 때 철도원의 측량 기사로 초빙된 프랑스인 레미옹이 원래 화가여서 궁중 및 상류 계급에서 서양화를 그려 화제를 던지고 급기야는 국립미술학교를 창설할 기운까지 돌았다는 것 등 1910년 이전 3인의 외국인 화가가 내한하여 비록 궁

중과 상류 사회라는 좁은 범위였으나 서양화라는 새로운 조형 방법을 보여 주었다는 것이다.

그것이 직접적으로 서양화의 도입까지는 범위가 확대되지 않았으나 그것에 자극받아 고희동 등이 1905년(광무 9년)에 프랑스 공사관 내에서 외국인들에 의한 소규모의 전람회에 최초의 서양화를 출품하여 역사적 사실을 마련하는 데에 중요 계기가 되었던 것이다.

이런 것들이 계기가 되어 고희동은 1909년 한국 최초의 미술 학생으로 동경에 건너가 서양화를 공부하였는데 당시의 사정을 그는 다음과 같이 말하고 있다.

나는 심전 안중식과 소림 조석진 두 선생님 문하에 나아갔다. 관재 이도영 씨는 벌써 5년 전부터 심전 선생님께 다니며 연구를 해서 성가(成家)를 하였다. 그런데 얼마 동안을 다니며 보니 그 당시 그리는 그림들은 모두가 중국인의 고금화보를 펴 놓고 모방해 가며 어느 분에 근사하면 제법 성가하였다고 하는 것이며 타인의 소청을 받아서 수응하는 것이다.

인물을 그린다 하면 중국 고대의 문장 명필 등으로 명성이 후세에 이르기까지 높이 날리는 사람들이니, 예를 들면 명필에 왕희지라든지 문장에 도연명이라든지 이태백, 소동파 등등인데 그것도 또한 중국 화가들이 이미 그려서 전해 오는 것을 옮겨 그리는 것뿐이었다. 풍경도 그러하였고 건축물이며 기타 화류, 과실까지도 중국 화보에서 보고 옮기는 것이었다. 창작이라는 것은 명칭도 모르고 그저 중국 것만이 용하고 장하다는 것이며 그 범위 바깥을 나가 보려는 생각조차 없었다. 중국이라는 굴레를 잔뜩 쓰고 벗을 줄을 몰랐다.

그리는 사람, 즉 화가들만이 그런 것이 아니라 그림을 요구하는 사람들까지도 중국의 그림을 그려 주어야 좋아하고 "허어, 이태백이를 그렸군." 하며 자기가 유식층의 인사인 것을 자인하고 만족하게 여기었다. 그외에 태백인지 동파인지 아무 것도 모르는 사람들은 그림

과 하등의 관계가 없고 아무런 감흥을 가지지 아니하였다. (중략)

나는 심전, 소림 양문하에 출입하다가 무슨 심경의 변화였던지 서양화를 연구하여 보겠다는 생각이 들었다. 그리하여 두 분 선생님 문하에 다니던 3년 되던 해 단신으로 동경을 향하여 떠난 몸이 되었다. 때는 2월 하순이었다.

4월 하순에 다행히도 우에노 공원 안에 있는 동경미술학교 서양화 예비과에 들어가 앉게 되었었다. 또 다행히도 6월 하순 본과 편입시에도 떨어지지 아니하였다. 그리하여 6개년 되던 해 3월에 졸업이라는 한 고비를 지내었다.

이상은 한국 최초의 서양화를 공부한 고희동의 회고문이거니와 이 글 속에서 그가 전습과 되풀이 속에 기진맥진한 동양화에 싫증이 나 새로운 서양화를 공부하게 된 그의 심적 동기의 일부가 잘 나타나고 있는 것이다.

물론 그가 서양화를 공부하게 된 간접적 동기는 일찍부터 천주교의 포교를 타고 스며든 서구 세계의 새로운 문화 또는 한말에 모여든 세계 각국의 외교관 또는 상인들이 보여 준 서양식 생활 양식과 그 뒷받침이 된 서양 문화에 대한 막연한 동경도 작용하였으리라는 것은 의심할 여지가 없다.

1909년 하면 서구에서는 1905년의 야수파운동, 1906년의 입체파운동 등 새로운 20세기적 미술 모험이 감행된 몇 년 후의 일이다. 그러나 우리의 경우 1909년에서야 처음으로 고희동이 서양화라는 것을 알았고 그것조차 그의 말대로 "학교를 졸업이라 할까 다니던 것을 마치었다고 할까, 서양화라는 것이 이런 것인가를 알았을 정도요, 제법 한 제작을 할 만하다고 자신있는 말을 하기 어려웠다."는 것이다.

그리하여 1910년에는 김관호가, 1911년에는 김찬영이, 1914년에는 이종우가, 1919년에는 장발, 공진형, 김창섭 등이 고희동의 뒤를 따라 동경미술학교 서양화과에 입학하였던 것이다. 이들은 동경미술

학교에서 와다 에이사쿠(和田英作), 후지시마 다케지(藤島武二), 오카다 사부로스케(岡田三郎助), 고바야시 망고(小林萬吾) 등 프랑스 인상파 아류 작가의 지도를 받았다. 따라서 그들이 공부한 그림이 대개 무엇이냐는 것은 넉넉히 짐작하고도 남음이 있다.

1915년에는 고희동, 1916년에는 김관호, 1917년에는 김찬영, 1920년에는 이종우 등이 계속 귀국하였다. 그러나 그들이 모처럼 공부한 서양화는 아직도 이조적 봉건 세력이 사회 전반을 뒤덮고 있던 당시의 사회, 특히 전통적인 동양화가 미술로서 군림하고 있던 당시에는 좀처럼 일반에게 이해되지 못하고 또 그들도 서양화를 제작하는 데에 많은 고충을 느꼈던 것이다.

이것에 관해서도 고희동의 재미나는 고충담이 있으니 대략 다음과 같다.

"본국에 돌아와서(1915년) 스케치 박스를 메고 교외에 나가면 보는 사람들이 모두가 다 엿 장사니 담배 장사니 하고, 어떤 친구들은 말하기를 애를 써서 돈을 들여 객지에서 고생을 해 가면서 저것은 아니 배우겠네. 점잖지 못하게 고약도 같고 닭의 똥도 같은 것을 바르는 것을 뭐라고 배우느냐고까지 시비하는 일도 있었다."는 것이다.

그러나 오늘날 서양화의 작품으로 가장 오래된 것은 1910년의 잡지 『청춘』지 권두화로 복사 게재된 수채화 〈공원의 소견〉과 본문 속에 경부선 도중의 스케치 동판 인쇄가 그것이다.

김관호는 귀국 후 평양에 돌아가 그곳을 무대로 서양화 후진을 양성하고 1928년 이종우가 프랑스에서 돌아와 삭성회회화연구소에서 그와 같이 교수하던 때까지 계속되었으나 그후 화단에서 자취를 감추고 말았다. 그러나 그가 동경에서 공부하던 시절은 그의 화풍 샤반 느풍이 당시의 동경 화단의 비위에 맞아 특히 백화(白樺) 동인들의 뒷받침으로 다소의 호평을 받은 바 있다. 그의 작품 〈석양〉―제10회 문전(1916년) 특선작은 아직도 동경미술학교에 소장되어 있다.

결국 왜곡된 근대 또는 미술의 여명기에 있어 새로운 서양화의

수법을 공부한 그들이 이같이 불모의 건조된 한국적 풍토에 서양화의 씨를 이식한다는 것 자체가 무리였고 또 그것을 받아들이는 역사의 자세가 아직 익숙하지 못하였다는 객관적 사실 때문에 그들의 모처럼의 의욕과 사명이 공전되었다는 데 대하여 아무도 비난할 수는 없을 것이다. 오히려 인상파적인 자연을 보고 느낀대로 사생하던 그들의 사실 정신과 수법이 오랜 한국 미술의 전통을 깨뜨리는 새로운 기풍을 조성한 것만은 인정해야만 할 것이다.

그러나 결국 한국의 미술사가 그의 세계사적인 참여를 하기에는 그 자체 역사에 있어 근대가 결핍되었고 좀더 많은 시련의 날과 탈피 과정을 밟아야만 하였다.

3. 불행한 연대의 한국 회화(1919~1945)

서론

1919년 3월 1일 한국 민족은 전세계를 향하여 민족자결을 외치고 빈 주먹으로 일제의 총검에 항거하여 민족혼의 건재를 증명하였다. 그것은 직접적으로는 한일합병 이후 나날이 중압되어 가는 일제의 군국주의적 무단정치에의 저항이었고, 간접적으로는 제1차 대전 후 약소 민족 사이에 깃들기 시작한 민족자결의 사조가 미국 대통령 윌슨이 창도한 민족자결주의에 자극받아 오랜 이조 봉건 사회를 통해 잠자고 있던 민족과 인간의 자각이 그의 주권의 독립과 인권의 보장을 내걸고 일대 항거 운동으로 전개한 한국사의 전환점인 것이었다.

여기서 한국사는 근대에서 현대에로 과감하게 회전되어 갔던 것이다. 이 제2기에는 이조적 윤리와 생활 이념을 묵수하며 구태의연한 서화의 세계를 방황하던 기성 미술인은 역사의 행진에서 뒤떨어지고 그들에게서 배움을 받은 좀더 젊고 또 서양 문화와 현대에 예민한 자아의식을 가진 미술인들에 의해 근대 미술의 시련기인 불행한 연대는 운전되어 갔다. 그들은 각 개인으로서 많은 고난과 대결해야 하

였고 현실을 극복해야 하였지만 또 전체 민족으로서도 많은 시련을 받고 그것에 대하여 정당한 대답을 하지 않으면 아니 되었던 것이다.

물론 3·1 독립만세운동으로 잠자던 우리의 민족혼은 각성되고 역사는 과감한 전회를 했다 하더라도 미술 세계에 있어서는 아직도 후진성을 극복 못하여 무거운 침체 상태가 계속되어 갔던 것이다. 그것은 일제의 폐쇄적인 무단정치 또는 우민 정책의 결과이기도 하지만 이조 쇄국 때문에 오랜 동안 외부 세계와 혁단된 생활 습성을 버리지 못한 전대의 슬픈 유산 때문에 철학과 방법이 다른 서구의 미술에 쉽사리 적응 못하고 또 그것을 자각하지 못하였던 것이다.

그러나 한 가지 뚜렷한 것은 이 기간 중 대부분의 미술인은 예술 이념으로서가 아니고 민족적 감정 때문에 일제적인 미술 운동에 항거하여 차차 민족 미술의 자세를 갖추기 시작하였다는 것이다. 《서화협회전》이 15회에 걸쳐 지속되었다는 것은 초기의 불가피한 협력은 있었으나 선전이라는 일제 관전이 당면의 항거 목표였고 1935년대 백우회를 중심으로 동경에 있는 한국인 미술가가 선전에 대하여 저항 내지 무시를 한 것은 이역에서 느낀 민족적 자각 때문이었다.

1919년부터 1945년에 걸친 회화 방향은 초기의 동양화 우위에서 1935년 전후의 서양화 우위의 경향을 보여 주었다. 동양화만 하더라도 초기의 이조 회화의 계승이 점차 일본화적 경향으로 흘렀고 서양화는 초기의 소박한 자연주의적 화풍이 1930년을 분수령으로 야수파적 또는 추상주의적 방향으로 기울어졌다. 그리하여 회화는 전반적으로 시대의 영향을 받으면서 온갖 조형적 모방과 실험 속에 스스로를 예술로서 정립해 갔던 것이다.

또한 이 기간의 미술계를 이끌어 간 것은 1918년에 결성한 서화협회가 1921년부터 시작한 《서화협회전》과 1922년 일본인들의 문화정치의 하나로 발족한 《조선미술전람회》(그것은 비록 일본화적 흔적이 농후하였으나 자라나는 신세대의 미술가들을 양성하는 데는 어느 정도 중요한 역할을 하였다) 이 두 가지 커다란 조류가 한국 미술의

근대적 과정에서 주류를 형성하고 있었다.

1920년 5월 31일 서화협회장 조석진은 마침내 서거하였다. 따라서 서화협회에서는 1921년 4월 1일부터 3일간 중앙학교에서 제1회 《서화협회전》을 열어 다대한 성과를 거두었는데 이것이야말로 공개적으로 개최된 단체전의 효시였던 것이다. 이 《서화협회전》은 그후 중일전쟁이 일어난 1936년까지 연 15회에 걸쳐 지속되어 한국현대미술의 거대한 전진의 원동력이 되었던 것이다.

그러나 예술 창조의 면에서 볼 때 서화협회가 한국의 전 근대 과정을 차지하고 있으면서도 소기의 목적을 달성했다고는 볼 수 없다. 왜냐하면 서화협회의 창립 취지가 미술 발전에 있다손 치더라도 그후 정치적 내지 민족적 감정으로 대립되는 선전이 생겨 《서화협회전》은 본질적인 예술 창조보다는 오히려 민족 자각 및 항거라는 또다른 문제에 스스로를 연소시켰기 때문이다.

한편 1919년 3·1 독립만세운동의 민족 봉기로서 무단정치를 반성하여 소위 문화정치를 표방하게 된 일제는 1921년의 《서화협회전》에 자극되어 당시의 정무총감 미즈노 렌다로(水野鍊太郎)가 동년인 1921년 5월 서화협회측의 미술인을 초청하여 소위 선전에 관하여 자문한 후 수차에 걸쳐 신중히 추진하여 오다가 1922년 1월 12일 총독부 고시 제12호로 선전 규정을 공포하는 동시 동년 4월 16일 심사원 결정, 5월 10일 선전 협의회, 5월 13일 심사원 임명, 5월 31일 입선 발표, 6월 1일 개막 이렇게 그의 출발을 하게 되었던 것이다. 이 선전은 태평양전쟁이 가열하여 일본의 패망이 결정적으로 된 1944년까지 23회를 계속해 갔던 것이다.

이외에도 특기할 것은 1921년 8월경 움직이던 미술·음악학교의 설치 계획인데 이것은 당시 국립으로 설치코자 진지하게 토의되었으나 결국 실현을 못 보고 좌절되고 말았다.

동양화

초기의 《서화협회전》은 거의 동양화 또는 서예로 제1회만 하더라도 서양화는 단 4점뿐이었다. 그만큼 동양화는 미술 운동의 핵심을 형성하고 있었다. 1921년 5월 16일에는 조석진의 유작전이 수송교에서 열렸고, 6월 16일에는 김규진을 주동으로 하는 《서화연구원전》이 전 본정(前 本町) 제일은행 자리에서 작품 310점을 가지고 개최되었고, 6월 19일에는 서화협회 창립 3주년 기념식 및 동휘호회가 서린동 해동관에서 베풀어졌다. 또 12월 7일에는 《김유택 서화 개인전》이 인천 영화학교에서 개최되었던 것이다.

이 시대에 활약한 화가로는 청말 화가 방명(方茗)에 사사하여 오창석류의 청조 문인화풍을 받아 화훼와 사군자로 일가를 이룬 김용진, 또 동양화로 전환하여 남화산수를 그린 고희동, 그외에 이상범, 노수현, 허백련, 변관식, 이용우, 유진찬, 김진우, 서병오 등이 있는데 그들은 《서화협회전》 또는 선전을 무대로 전통적인 남화산수를 그리는 한편 후진 양성에 힘을 기울였던 것이다. 한편 1919년 도일하여 동경미술학교 동양화과에서 화업을 닦은 이한복과 김은호 등도 선전을 주무대로 그의 작가적 기반을 세워 갔던 것이다.

그러던 중 김은호 문하에서 인물화를 전공하던 김기창, 장우성, 이유태 등 많은 준재들이 나와 주로 선전을 무대로 화단에 등장하고 노수현, 이상범 양인에게 사사한 배렴 등 전통적인 남화를 전공하는 미술가들이 있었다. 이외에도 김용수, 또는 동·서양화를 종합시켜 거기서 새로운 회화를 창조하려는 이응로 등이 있었다.

초기에 일어난 몇 가지 동양화 관계의 사실을 들어본다면 1920년 8월 6일 오일영, 김은호, 이상범 등이 창덕궁 내전 벽화를 제작한 것을 비롯하여 1922년 9월 24일 《허백련 개인전》(보성학교), 1923년 3월 9일에는 노수현, 이상범, 변관식, 이용우 등이 신·구 화도의 연구를 목적으로 동연사동인회를 조직, 발족하였고 1923년 3월 14일에는 창신서화연구회가 발족되어 3월 17일부터 18일까지 공평동 동연

구회에서 《규수화가전》을 개최하여 김정수 외 수명의 규수 화가가 출품하였는데 이것은 우리나라 최초의 여자 그룹전이었다.

1923년 3월 24일에는 남산동 미술 구락부에서 개성의 황종하, 황성하, 황강하, 황경하 등 《황씨 사형제전》이 개최되었고, 1923년 3월 31일에는 제3회 《서화협회전》이 보성학교에서, 동년 9월 19일에는 조선미술동호회 주최로 제1회 《동양미술전》이 개최되었다. 또 1923년 8월에는 서화협회에서 서화학원을 동숭동회관에다 설치하고 동년 11월 10일에 개강하였는데 과목은 동양화, 서예, 서양화 등이고 이도영, 김순희, 고희동 등이 교수로 있었다. 11월 4일에는 《노수현 · 이상범 2인전》이 산수화 100여 점을 갖고 보성학교에서 열렸고 11월 11일에는 《대구미술전》이 대구 노동공제회관에서 열렸는데 동양화에는 서병오, 서경제, 서태당, 박매산, 허기석 등이 40여 점을 출품하였다.

또한 1924년 1월 6일에는 고려미술회연구소를 신설하고 남녀 학생을 모집하였는데 동양화는 김은호, 허백련, 서양화는 강진구, 나혜석 등이 담당하였다. 1924년 3월 26일부터 30일까지는 보성학교에서 제4회 《서화협회전》이, 1925년 3월 25일부터 29일까지는 제5회 《서화협회전》이 개최되었다. 1925년 6월 14일에는 《김희순 개인전》이 경운동 천주교기념관에서, 1935년 10월 3일에 치과전문학교에서 《조선남화원전》이, 1937년에 동미 출신 동창전인 《독미회전》과 《소화협회전》 등이 개최되었다.

또한 이 기간의 학생전으로 유명한 것은 동아일보사 및 조선일보사 주최의 그것과 치과전문학교 주최의 그것인데 많은 화가들이 이 전람회를 거쳐 두각을 나타내기 시작하였다.

한편 1922년 발족한 선전의 동양화부 한국인 관계를 살펴 보면 출품자 32명에 이도영과 김규진이 참고 출품하였다. 출품자로서는 현존하고 있는 사람만 하더라도 노수현, 허백련, 김은호 등 오늘날의 노대가들이고, 제2회전에는 출품자 23명에 제1회 때 빠진 변관식,

이용우, 이병직 등이 새로 참가하고 제3회전에는 출품자가 겨우 9명으로 노수현, 변관식, 이한복, 이용우, 이상범, 최우석, 김용수, 김은호, 허백련이었다. 이때부터 사군자를 동양화에서 분리하였는데 거기에는 이병직, 이응로, 김용진, 김규진 등 11명이 출품하였다.

제4회전에는 동양화 14명, 사군자 14명, 제9회전에는 동양화 18명, 사군자 17명, 제10회전에는 동양화 16명, 사군자 16명, 제11회전에는 동양화 24명인데 이때부터 사군자를 또다시 동양화에 합쳤던 것이다. 제12회전에는 21명, 제17회전에는 24명, 제18회전에는 37명, 제19회전에는 40명, 제20회전부터는 중일전쟁 때문에 선전 목록이나 기타 기록이 출판되지 않아 아직 조사하지 못하였다.

이상 제2기의 동양화를 개관할 적에 거기에는 크게 나누어 전통과 기술을 존중하고 그것을 계승하려는 소위 전통파와 기술보다는 시화일치의 사상에서 문인화를 숭상하는 문인화파와 소위 전통과 결별하고 동시에 일본화적인 기반에서 벗어나려는 혁신파 등으로 되는 것이다. 그러나 전통파든 문인화파 또는 혁신파든 간에 그들은 현대적인 방법에 입각한 의욕에서 예술의 모체인 자연을 성실하게 바라보는 것을 잊었기 때문에 모두 새로운 것을 창조 못하고 늘 저급한 예술 세계에서 방황하고 있었던 것이다.

서양화

고희동, 김관호, 나혜석 등 1919년 이전에 일본에서 서양화를 공부하고 돌아온 서양화가들에 의해 이 땅에 서양화가 이식되었고 그것은 제2기, 즉 1919년 이후부터 차차 한국적 풍토에 적용하더니 마침내 본격적인 결실에 이르게 되었다. 그것은 1920년 7월 20일 『동아일보』 지상에 김유방이 「서양화의 계통 및 사명」이라는 미술 논문을 전개하였는데 이것은 서양화의 기법과 더불어 서양화의 이론이 그 뒤를 따랐다는 좋은 예일 것이다.

1921년 3월 19일에는 전년, 즉 1920년 김우영과 결혼한 한국 최

초의 서양화 규수 작가 나혜석이 경성일보사에서 70여 점의 작품을
가지고 서양화 개인전을 열었는데 이것이야말로 우리나라에서 개최
된 서양화 개인전의 효시였던 것이다. 그것에 관해 1921년 3월 22일
『동아일보』 지상에 다우생(多愚生)이 「정월晶月 작품전을 관觀하
고」라는 한국 최초의 전람회평을 발표한 바 있다.

그리고 1921년 4월 1일부터 개최한 제1회 《서화협회전》에는 고
희동이 2점, 나혜석이 2점 합 4점의 서양화를 출품하여 서양화라는
것을 시민에게 보여 주었고 또 한국의 고미술을 사랑하는 나머지 민
족미술관을 설립코자 노력해 온 일본인 야나기 소에츠(柳宗悅) 주동
이 되어 1921년 12월 4일 보성학교에서 《태서명화복제전泰西名畫複
製展》을 베풀어 일반 시민에게 서양 미술의 모습을 소개한 바 있었
다. 그러자 1922년에는 제1회 선전이 개최되어 이때는 나혜석이 2
점, 고희동이 1점, 정규익이 1점 도합 4점의 서양화가 출품되었다.
이 선전 관계는 따로 모아 설명하겠기에 뒤로 미룬다.

그러던 중 1922년 10월 1일 영국 미술협회 간사 홈스 여사가 내
한하여 김용진 댁에서 우리나라 미술가와 회동한 일이 있었다.

1923년 8월 6일에는 토월미술연구회가 안석주, 김복진의 발의로
정동 정칙강습원에서 창설되었는데 과목은 서양화, 조각, 미학 등이
었다. 동년 8월에는 동숭동회관에다 서화협회 부속 서화학원을 개시
하고 서양화를 교수한 것, 그리고 동년 9월 29일부터 10월 1일까지
개최된 고려미술원 제1회 서양화전은 동인 및 공모 작품 60여 점이
진열되었는데 동인으로는 강진구, 김석영, 김명화, 정규익, 나혜석,
이재순, 박영래, 백남순 등이 있다.

또 경자회 주최로 1923년 9월 23일, 24일 양일 간 보성학교에서
《동아회화조각사진판전》이 개최되었고 11월 11일의 《대구미전》에는
이상정, 황윤수, 박명조 등이 도합 43점의 서양화를 출품하였다.
1924년 3월에 개최된 제4회 《서화협회전》에는 학생들의 서양화 10여
점도 출품되었다.

이처럼 국내에서 서양화 연구가 활발해질 무렵 선우담, 황술조, 강신호, 장석표, 오지호, 김종태, 장발, 심형구, 김인승, 구본웅, 공진형, 이인성, 도상봉, 김환기, 남관 등이 일본으로 건너가 서양화를 공부하였고 국내에서는 이승만, 윤희순, 김중현, 박수근 등이 있었다.

또한 1925년을 전후하여 이종우가 프랑스 파리에 건너가 3년간 그곳 슈하이에프 연구소에서 유화를 전공하고 1927년 살롱 도톤느에 〈여인상〉, 〈인형이 있는 정물〉 2점이 입선되어 한국인으로는 처음 외국의 일류 미술전에 입선하게 되었던 것이다.

이종우가 살롱 도톤느에 입선한 작품을 보건대 그것은 소위 일본적 유화의 기반을 벗어나 순전히 프랑스 인상파 아류의 사실적 묘법에 충실한 작품이었다. 이것은 어느 의미에서는 한국현대미술에 있어 중요한 사건이었으니 그것은 여태까지 한국의 서양화가 일본을 통해 재수입되던 것이 이종우의 파리 연구로 말미암아 비로소 직수입의 길을 열게 되었다는 것이다.

그후 장발이 동경미술학교를 중퇴하고 미국으로 건너가 그곳에서 미술 공부를 하고 또 나혜석, 백남순, 임용련, 배운성 등은 독일, 프랑스 등에서 서양 회화를 연구하였던 것이다. 장발은 미국에서 돌아오자 명동 대성당에다 당시의 부주교 유세준(Emilex Alexander Joseph Deured)의 부탁으로 제단 벽화 십이종도를 그렸다. 그것은 어디까지나 사실적인 수법으로 일종의 신앙 고백이 앞섰던 것이다.

그러던 중 1930년을 전후하여 나날이 많은 화가들이 동경에서 또는 국내에서 서양화를 연구하였는데 1935년에는 미술 동인회 목일회를 결성하였고 이에 참가한 사람은 이종우, 이병규, 이마동, 공진형, 구본웅, 황토수 등 8명으로 이것은 1941년 일제에 의해 강제로 해산되고 말았다.

이것보다 앞서 김관호는 동경에서 돌아오자 평양에다 삭성회 미술연구소를 만들고 후진을 양성하였는데 1928년 이종우가 파리에서 돌아와 이 미술학교에 참가하여 평양지방에서 많은 서양화 신인을

배출하였다. 그래서 1934년 10월 1일부터 7일까지 평남도 상품진열소에서 《평양 양화협회전》이 개최된 바 있었다.

또한 1930년 이후 치열해진 일본의 제국주의는 오히려 순진한 한국인 미술 학생에게 민족적 자각을 갖게 하고 그것이 원인이 되고 결과가 되어 미술의 자주적 활동을 요구함에 따라 1937년에는 동경에 유학간 미술학교 학생이 주가 되어 백우회를 결성하고 회장에는 김학준, 회원에는 주경, 심형구, 김인승, 조병덕, 김원, 이중섭, 이유태 등 수십 명이 있었는데 일제는 '백우(白牛)'라는 문자가 민족적 자의식을 도발한다는 이유에서 개칭을 요구함에 재동경미술가협회라고 다음해에 개칭하여 1942년, 1943년 경복궁미술관에서 일대 미술전을 개최한 바 있다.

이것과 대응하여 국내에서는 조선미술가협회가 결성되어 1934년 7월 16일 미쓰코시(三越)백화점에서의 전시를 비롯하여 8·15 해방 전까지 전후 4회전을 개최하였다.

1934년 6월 28일부터 7월 1일까지는 본정 명치제과화랑에서 《신홍휴 개인전》이 열렸다.

또한 1930년부터 1940년에 걸친, 일본을 통해 받아들인 새로운 서구의 회화 사조는 주로 구본웅, 이중섭 등을 중심으로 하는 야수파적인 경향과 김환기, 유영국 등을 중심하는 추상파적인 경향의 2대 조류였는데, 1932년에 조우식은 초현실파 미술을 주로 글을 통해 소개하였지만 그것은 작품으로 결실되지 못하였다.

특히 입체파적인 미술 사조와 작품은 전혀 도입되지 않았으니 결국 야수파적인 것과 추상파적인 것, 그리고 약간 늦게 표현파적인 것이 국내에 소개되고 그러한 작품을 그리는 화가가 있었다. 그러나 그들의 진지한 노력에도 불구하고 한국적 토양은 그것을 받아들이기에 너무나 불모였다. 그것은 군국주의에 시달린 국민 대중이 그것을 받아들일 마음의 여유가 없었다고나 할까, 결국 이러한 새로운 미술 운동은 국한된 일부 지식인과 전문 화가 이외에는 아무런 반향도 없

인생과 미의 편력

이 주저앉고 말았다.

또 하나 이 기간 말기에 나타난 현상으로는 소, 차륜, 초가집, 농촌 같은 향토 주제를 제작상에 등장시켰다는 사실인데 그것은 일제에 반항하는 재일본의 미술가들이 잃어버린 고향 의식을 되살려 거기서 민족적 호흡을 가져 보자는 소박한 심성의 표시였던 것이다.

이때 재일본의 화가들은 선전을 무시하고 《독립전》, 《자유전》, 《이과전》, 《신제작파전》, 《춘양회전》 등에 출품하여 작가적 역량을 기르고 내일의 한국 미술을 위하여 시련의 날들을 보냈던 것이다.

1936년에는 15회나 계속되던 《서화협회전》이 일제 관헌의 중지로 중단되었고 1941년에는 목일회의 해산을 감행하고 한국인을 그들의 전열 속에 몰아 넣기에 급급한 나머지 미술도 성전(聖戰) 미술이니 하여 전시 체제로 완전히 전환시켜 일체의 자유주의는 그것 자체가 부당한 것이 되고 미술 창조의 자유는 그들 전쟁의 제물이 되고 말았다. 그러기에 1940년 이후에는 일체의 정상적인 미술 운동이 중절되고 한국의 미술은 일시 무거운 암운에 뒤덮이고 말았던 것이다. 1941년 총독부에서 강제로 만들고 한국인 미술가를 동원시킨 단광회는 그러한 흉악한 목적을 갖고 결성된 것이었다.

끝으로 1922년에 시작된 선전은 1944년 일본의 패망까지 23회에 걸쳐 계속되었는데 비록 그것이 일제의 식민 정책을 근간으로 일본화된 미술 문화를 강요했으나 그것은 또한 국내에서 자라나는 젊은 미술인의 비약대로 이 미전을 통해 많은 유능한 미술인이 양성되어 갔던 것이다. 선전의 서양화부에서 중심적 역할을 한 것은 김인승과 이인성이었다. 그들은 모두 자연주의적 사실풍의 그림을 그렸으나 김인승은 사실을 통해 물체의 리얼리티를 파악하려 했고 이인성은 특히 수채화에서 날카로운 예각적 지성을 보여 주었다. 이외에 김중현, 박영선 등도 선전에서 자라난 중견 작가였다.

1922년의 제1회전에는 단 3명이 그것도 4점을 출품하였는데 제2회전에는 5명, 제4회전에는 19명, 제5회전에는 27명, 제6회전에는

26명, 제7회전에는 36명, 제8회전에는 32명, 제9회전에는 37명, 제10회전에는 75명, 제11회전에는 86명, 제12회전에는 45명, 제13회전에는 47명, 제14회전에는 49명, 제15회전에는 47명, 제16회전에는 43명, 제17회전에는 49명, 제18회전에는 61명, 제19회전에는 80명이 출품하였다.

이상 제2기를 1919년부터 45년까지라 하지만 전쟁의 제물이 된 1940년 이후를 제외하면 약 20년간 그것도 일제가 지배하는 불행한 사실 속에서 우리의 미술가들은 많은 시련을 겪으면서도 현대 미술을 올바르게 이식하고 창조하려고 무진 애를 썼다. 그러나 이들 선구자들의 성의와 노력은 시대적 조건과 풍토적 제약 때문에 늘 공전되고 말았다. 그러나 그들의 공전된 그 예술적 의욕은 면면 우리의 미술을 이어 다음 1945년 이후 빛나는 한국현대미술사에 바톤을 넘겨 주는 위대한 일을 감행하였던 것이다.

4. 결언

동양적 정체성 때문에 근대사의 출발이 늦었고 완전한 의미의 근대사의 공백을 한국사 자체가 내포하고 있으면서도 우리는 갑오경장을 근대사의 개막이라고 해석하는 것이다. 이 해석은 근대라는 것을 봉건적인 것과의 결별이라는 기반에 서서 오랜 세월 우리의 역사를 지배하고 있던 이조적 봉건주의의 기반에서 벗어나 인간의 각성을 뒷받침으로 새로운 사회 의식이 태동되어 온갖 근대적 제반 체제를 갖추려는 결의로써 명백해지는 것이다.

1894년(고종 31년)에 선포한 갑오개혁의 구체적인 내용인즉 정치면에서는 귀족 정치에서 평민 정치에로의 전환을 꾀하는 한편 사대주의를 지양하여 주권의 독립을 명백히 하고 사회면에서는 개국기원의 사용, 문벌, 신분 계급의 타파, 문무존비제의 폐지, 연좌법 및 노비제의 폐지, 조혼의 금지와 부녀 재가의 자유가 허용되었으며 경제면에서는 은본위의 통화제와 국세 금납제의 실시, 도량형의 개정

과 은행회사의 설립 등 무려 200여 항목에 달하는 개혁이 선포되었
던 것이다.

　　그러나 이처럼 늦게 출발한 한국 근대사적 과정도 역사가 우리
민족에게 강요한 고귀한 희생은 어찌할 수 없었으니 일제의 침략과
국운의 쇠퇴야말로 왜곡된 한국근대사를 더욱더 비극적인 것으로 만
들고야 말았던 것이다. 1910년 이씨 조선은 일제의 독재 앞에 무너
지고 5000년에 달하는 한국사는 일시 중절의 비운에 부닥친다.

　　그러나 이 같은 민족적인 비운 속에서 민족혼은 그의 명맥을 이
어 가니 1919년 3월 1일 마침내 한국 민족은 자결과 독립에의 갈망을
소리치며 일제에 항거하고 고귀한 피를 이 강토에 뿌렸던 것이다. 이
1919년이야말로 한국사의 현대적 출발이었던 것이다. 짧은 근대사 속
에, 그것도 불합리와 모순과 정치적 부자유 속에서 이룩된 한국의 근
대사에, 그리고 역시 일제의 지배라는 비극 속에서 폭발한 현대사의
계기는 늘 민족적 비애와 고난 속에 걸어온 한민족의 강인한 저항 정
신이 그 원동력을 이루고 있는 것이었다. 이러한 민족적 염원은 1945
년 자유민주우방에 의해 일제가 물러갈 때까지 계속되었던 것이다.

　　그리하여 한국 미술의 근대적 과정은 격동과 파란의 왜곡된 근
대와 불행한 연대를 배경으로 잉태되었고 탄생되었고 전개되어 갔던

것이다. 민족적 저항, 그리고 전운 속에 피어난 한 송이 아름다운 꽃 그것이 바로 한국근대미술이었던 것이다.

1959. 『이대 한국문화원 논총』 제1집

이대 박물관이 예정대로 준공되고 개관을 하게 된 1961년의 어느날 나는 예정대로 이대를 사직하고 홍대 미술대학의 부교수로 부임하게 되었다. 이리하여 4년에 걸친 이대 시절이 마무리된다. 이대 시절은 내가 미술 평론가 및 미술사가로서 자리를 잡은 때였다. 한국의 근대 미술은 1945년 이전에 시작된 사실, 추상, 그리고 구상과 비구상, 다다, 초현실파, 액션 페인팅, 팝 아트, 옵 아트 등 이른바 모던 아트가 물밀듯이 닥쳐오고, 특히 프랑스에서는 앵포르멜이라는 새로운 현대 미술의 폭풍이 불어왔다. 그때 나는 전위적인 자세를 지니고 있었던 앵포르멜 계열 속에서 특히 현대미협을 줄기차게 추적했다. 그 구체적인 글은 다음과 같다.

미의 유목민(游牧民)—제2회 《현대미협전》평

현대 미술이라는 미의 광야에서 유목 생활을 영위하고 있는 그들이 어디서부터 왔는지는 모르겠다. 그러나 그들이 근대라는 산악지대에서 현대라는 비옥한 계곡으로 이동하면서 미의 정착지를 찾아 유랑의 생활을 하고 있다는 것과, 그들의 정신 내용이 생동하는 생명감에 충만되었으며 날카로운 야성과 높은 개척자적 정신을 지니고 있고 또한 왕성한 소화력을 가지고 있는 것만은 확실하다. 그러면 왜 그들이 유랑의 길손이 되기 전 그들이 머물러 있던 고향을 그처럼 박차고 고초 많은 유랑의 길손이 되었는지.

필경 거기에는 불모의 상식이 미를 좀먹고 안가한 효용심이 창조적 의욕을 죽이고 또한 메마른 영토가 미의 억센 발육을 저해하기 때문이 아니었을까. 그러기에 그들은 살기 위하여 길을 떠났고 길을

떠났기에 방향을 모색하여야만 되었던 것이다.

그들이 스스로 선택한 이 같은 시지프스적 생애에는 생명과 행복을 제물로 받아야만 되는 불행한 근대인의 숙명관이 깃들어 있었지만, 시대에 충실하고 미를 동경하려는 그들 '근대의 고아들'은 공포와 불안 의식에서 벗어 나려는 어느 필연적인 생의 요구가 반드시 그들의 출발의 계기였으리라고 생각된다. 아무리 인생이 비극적이고 절대적이라 해도 그래도 미를 믿는 그들 젊은이가 최후로 의지할 자기를 잃지 않는 것은 무엇 때문일까.

그것은 그들의 생명이 항변 그 자체이고 그들이 젊었다는 데 기인하는 것 같다. 그러기에 그들 미의 유목민들에게는 정착민이 가지고 있는 진부한 결론이 없고 나날이 날카로와지는 개척자적 정신이 있고 원시인과 같은 생생한 탐구의 눈이 있는 것이다.

혹간 그들의 양식적 의상에 자기 것이 아닌 남의 것을 빌어 입은 것이 있다손 치더라도 그것은 그리 큰 문제는 안 된다. 왜냐하면 그들이 유랑의 도정에서 얻어 입은 것들은 그들이 영주할 수 있는 정착지를 발견할 때까지는 반드시 벗어 버리고야 말 어느 필연적인 것을 그들에게서 느끼기 때문이다. 그러기에 그들에게 귀중한 것은 제일 먼저 산다는 것이고 다음에 미의 창조를 통하여 산다는 것이라 하겠다.

이제 미의 유목민인 그들이 유랑의 길에서 우리에게 보여 주는 생활 신조를 원경에서 바라본다면 '신선한 조야'와 '엄숙한 항변'이다. 그들의 미의 항변에는 근원적인 것이 있고 비타협적인 것이 있다. 그러면서도 그들의 방향에는 같은 항변적 기반을 중심으로 외향적인 것과 내성적인 것이 있는 것이다.

그러나 주체의식은 다같이 드라이하다. 드라이란 근대인이 인간 비극을 겪으면서 도달한 하나의 가치 세계로서 그것은 일종의 감성의 고갈 상태다. 치열한 현대의 태양 광선과 사막과 같은 건조성, 비극과 절망이 빚어낸 허탈해진 인간상—기성의 윤리도 성스러운 권위도 불신하는 불행한 인간형, 그것이 드라이의 특징이다.

이 같은 환경을 방황하고 있는 그들은 무엇을 발언하며 무슨 표정을 지니고 있는지.

서보(栖甫)는 감성의 위도에서 공간을 결정하려 하지 않고 우선 공간을 설정하려 한다. 그는 미에 성실하게 노력하나 또한 그의 성실은 쉽사리 부서지고야 만다. 유리적인 것에 실망한 그가 미를 계산하지 않고 창조의 과정에서 우연을 필연화하려고 든다. 먼지가 날 것 같은 그의 화면이 의미하는 것은 감정의 고갈을 뜻하는 것이 아니라 값싼 인생의 감상을 지양한 그의 모습이기도 하다.

그의 작품 세계에는 안이와 온정이 뿌리를 박을 온기는 없어도 강인한 생명만이 서식할 수 있는 면적은 있다. 마치 고대 벽화와 같이 먼지 낀 화면에는 시간의 연륜만이 외롭게 남아 있다. 〈얼굴〉은 시간적인 것이 공간적인 것과 교차되면서 유목민의 신화를 이야기하는 가작이었다. 그에게는 오랜 유랑에서 얻은 약간의 피곤이 있다.

그러나 청관(靑罐)에게는 굳센 의지력에서인지 선천적인 체질에서인지는 몰라도 아름다운 꿈이 살아 있다. 그의 작품 〈우두牛頭〉에서 볼 수 있는 정서적 경지는 유랑의 여숙에서 바라다보는 밤하늘의 별과도 같다. 주정적 낭만이 절망의 피안에서 그의 생명을 윤택한 것으로 만들어 주고 그의 침상에 아름다운 꿈을 보내 주고 있다.

그의 〈소〉에서 느낄 수 있는 것이 선사시대 동굴벽화를 창조한 구석기시대의 유목민과 같은 신선한 조야와 단순, 그리고 추상성이라는 것은 우연히도 현대의 유목민이 미의 유랑에서 얻는 제2의 미적 가치이지만, 고대의 그것이 그들의 고정관념에서 창조된 것에 반하여 현대의 그것은 그들의 생활 관념에서 이루어졌다는 커다란 차이가 있다. 청관이 프랑스의 젊은 화가 특히 마르샨과 같은 예술의 세계를 걷고 있다는 것은 그들이 다 같이 현대의 유목민이고 같은 예술 세계를 지향하고 있기 때문이 아닐까.

건모(健謨)나 서봉(瑞鳳)이나 상수(相秀)는 논리적인 세계를 조형하려 시도하였으나 논리를 뒷받치고 있는 합리 정신이 모호하였

인생과 미의 편력

고 더구나 논리를 논리로 존재시키는 내용성이 희박하여 온갖 구축 작업에서 끝난 것 같은 느낌을 준다.

동훈(東薰)의 〈나부〉는 나체의 윤곽선에서 마티스적인 것을 느끼게 하나 그래도 그것을 소화하여 자기의 본질을 발산시키고 있었다.

충선(忠善)은 과거의 작품보다 전체적으로 정리된 맛이 있는데 그것은 정리라기보다는 순화라고 보아도 좋을 것이다. 조야한 감성을 나타내면서 인간의 비극적 체험을 암시하는 〈작품〉은 과거의 그가 머물러 있는 세계이지만 〈가족〉, 〈이야기하는 두 사람〉은 그의 미적 관조가 순화 내지 동결되어 일종의 투시적인 허구로서 나타난 것이다. 낭만도 사라지고 꿈도 없는 그의 미의 정의에는 무서운 현실만이 남을 뿐이다.

여기서 이 젊은 유목민이 이야기하고 싶은 것은 오직 인생이라는 허구 속에서 공포에 떨고 불안 의식에 사로잡혀 비정상적인 주체 의식만을 유일한 것으로 신앙하고 싶은 그러한 절박한 모습이었다.

철(哲)은 권태와 피곤의 연속인 그의 생의 도정에서 생명인 것을 쉽사리 버리지 않으려 한다. 그는 그의 유랑이 고되면 고될수록 더욱더 생명의 근원에 파고들어 그의 비밀을 적출하려 투쟁한다. 그는 여로의 피로에 절망하지 않고 그의 신비를 탐구하려 한다. 생명과 미의 심연에 들어가 그것을 들추어내려는 그의 방법에는 가식적인 것이 있고 또한 메카닉한 것이 있다. 인간의 기술 혁명이 인간의 생활을 이처럼 비극적인 것으로 만들었는데도 그는 그것을 저주하거나 기피하지 않고 바로 인간을 그렇게 만든 메카니즘으로 무너진 것을 바로잡고 근원적인 것을 발견하려 한다.

수헌(樹軒)에게는 설화적인 체질이 있기에 현대인이 서식할 수 있는 공감의 세계나 공통된 광장을 마련하고 거기서 원시적인 신화를 만들고 절망에 허덕이는 인간에게 새로운 꿈을 주려고 시도한다. 그의 도식적인 공간에는 그의 아름다운 꿈이 살고 있기에 생명감이 깃들어 있다.

어느 미술관장의 회상

양로(亮魯)는 작품 〈두 노인〉에서 이야기하고 있듯이 회색의 휴머니즘에 사로잡히고 있는데 그것은 그의 인간성이 안티휴머니즘이기에는 너무나 온정적인 까닭이 아닐까. 약간 감상에 빠지기 쉬운 그의 시각 언어에는 의지적인 것이 부족하다.

　영환(永煥)은 외적 세계에서 절망한 나머지 점점 정신 내부로 파고든다. 초현실주의적인 조형 사고 속에서 그는 현상을 의식 이전으로 환원시키어 거기서부터 실존적인 것을 파악하고 모든 가치를 정립하려 든다. 그의 작품 〈그래도 신행복을 그리는 새로운 연인들〉은 새로운 척도와 계산기로써 무너진 인생을 설계하려는 애정에 찬 인간형이 희랍적인 의상과 고딕적인 형체로써 새로운 미나 인생을 꿈꾸고 있는 것이 아니었던가. 누구의 말처럼 진정한 비극이 성격적인 것이라면 이 같은 불굴의 인간 앞에는 제 아무리 외적 타격이 있다 하더라도 비극은 이미 존재하지 않을 것이다. 불가사리 같은 강하고도 굳센 인간, 폐허에서도 꿈을 꾸는 인간 그것만이 그가 원하는 인간이었던 것이다.

　성순(成筍)의 계조적인 조형 사고는 몹시 정리된 것 같다. 〈작품 B〉는 형상적인 환상을 무슨 종교의 부호처럼 신격화하려 하였고 〈작품 C〉는 목조적 감각에다 금속성의 신경질적 선조를 넣어 어느 미를 구축하려는 정서적 의도가 엿보인다. 그대신 조형의 힘은 사라지고야 말았다.

　창렬(昌烈)은 그의 창조의 프로세스에서 루오적인 것과 싸우고 있다. 인생을 달관하려는 인내, 비극을 초극하려는 높은 인간 정신은 무의식 중에 종교적인 것으로 나타나는데 그것은 그가 직접 원하는 것은 아니었을 것이다. 색을 화면에다 부딪치는 그의 몸부림에는 위선과 허위를 폭로하려는 양심이 엿보이고 성실하려는 그의 눈 앞에는 위선만이 눈에 띌 것이다. 〈마을〉은 폐허에서 희망을 주우려는 그의 휴머니스틱한 모습이고 작품 〈봄〉은 가치의 대결에서 진실을 얻으려는 그의 심정이다.

이같이 미의 항변이라는 말을 타고 유랑의 길을 걷고 있는 그들 젊은 유목민에게는 고정되거나 확고한 미의 주체의식은 약간 모호하였으나 전진하는 시대 정신과 젊었다는 개척자 정신이 있기에 그들의 체질은 건강하였고 편견이 없었다. 그러기에 나는 그들의 앞날을 낙관할 수 있는 동시에 그들에게 많은 것을 기대하고 있는 것이다. 미의 유목민, 그들에게 영광을!

<div align="right">1957. 12. 18. 『연합신문』</div>

나는 1961년 10월 문화교육출판사에서 『미술입문』이라는 책을 출판했는데, 이것은 당시 광화문에 사무실을 둔 판화가 이항성의 도움에 의한 것이었다. 이항성은 판화가이기 이전에 출판업자로서 많은 미술 서적을 출판했고 중등학교 미술 교과서도 출판했다. 그래서 이곳에서는 미술가와 미술 평론가들이 모여서 많은 일을 하였는데 그런 것 중 하나가 『세계미술전집』의 출판과 잡지 『신미술』의 간행이었다. 잡지 『신미술』은 김영주가 주관이 되어 1956년 9월부터 십여 권 지속적으로 간행한 것이며 해방 후 간행된 최초의 미술 잡지로서 우리나라 미술 잡지의 기초를 닦았다. 이후 1964년 6월에는 『미술』을 창간하였으나 그것은 제1호가 처음이자 마지막 호가 되고 말았다. 이것은 한국미술평론가협회의 기관지였으나 창간호로 끝난 것이다.

출판사 사무실에는 김영주, 정규, 이구열, 최순우 등 평론가들이 자주 모였는데 당시 이항성은 판화가협회를 결성해서 그 방면에 많은 공적을 쌓았다. 그는 1958년 2월 28일부터 4월 15일까지 미국 신시내티에서 개최된 제5회 《국제현대 칼라 리도그라피전》에 판화 작품을 출품하여 상을 타기도 했다. 그 출판사에서는 많은 미술 서적이 출판되었는데, 나 자신도 앞에서 말한 『미술입문』 외에 1971년 2월에 홍대에서 교재로 쓰기 위해서 『한국미술사』를 간행한 바 있다.

4) 와우산 기슭에서

1961년 나는 43세의 나이에 홍대 부교수가 되어서 와우산 기슭으로 무대를 옮겼다. 이미 나는 이대 4년의 생활이 있기 전 1954년부터 2년간 홍대가 종로 뒷골목 장안빌딩에 있을 때 그곳의 강사로 출강한 경력이 있었고 홍대로 옮기는 코스는 예정되어 있던 일이라 생소하지 않았다.

다만 이때는 홍대가 경영난에 빠져 있던 시기라 홍대로 옮기고부터 약 1년간 월급을 못 받는 상황이 벌어졌다. 재단이 부실하고 학교의 기틀이 약했던 홍대는 그 상태를 도저히 지속할 수가 없는 지경이 되어 연세대학교 미술학부로 전신하려는 움직임이 있었으나 여러 가지 사정이 여의치 않아 그 일은 성사되지 않았다. 학교는 예정대로 학생을 뽑고 수업을 했지만 교수들의 월급을 1년 정도 주지 않으며 난관을 극복하였고 드디어 학교 앞에 있는 땅을 팔아서 그것으로 밀린 월급도 주고 빚도 갚았다.

홍대 강사 시절의 빈곤 속에서 허덕이다가 이대 시절에 조금 숨을 돌렸나 했더니 홍대에 와서 약 1년 동안 월급을 못 받으니 청빈이 아니라 극빈 상태에 빠졌다. 이 어려운 시기를 어떻게 지냈는지 지금도 알 수 없는 일이다. 따라서 수입이 없는 터라 인천의 처가집에 맡겨 놓은 처자는 거의 방치 상태에 있었다. 이때의 일을 회상하면 아내와 딸 은다에게 미안할 따름이다. 전쟁 속에서 어쩌다가 실력도 없이 결혼만 해 놓고 아버지 구실을 못 했던 나는 깊은 참회의 심정으로 그 당시를 회상한다.

이때만 하더라도 제2한강교가 아직 개통되기 전이었고 버스 노선도 신촌에서 끊어졌기 때문에 학교에 가려면 신촌 종점에서부터 와우산 기슭을 돌아 약 20분 내지 30분을 걸어야만 했다. 산언덕에 난 길을 따라서 학교로 오자면 계절의 변화가 뚜렷한 풍경 속을 걸을 수 있었다. 특히 와우산 초입에서 산으로 올라가면 멀리 한강이

인생과 미의 편력

내려다보여서 시심을 돋구기도 하였다.

이때 당인리로 가는 큰길은 비포장 지대로 비가 오면 땅이 수렁으로 변하여 당시 홍대에서는 "마누라 없이는 살 수 있어도 장화 없이는 살 수 없다."는 우스갯말이 나돌 정도로 진창이 지독하였다.

건물도 목조 건물 2층과 나중에 지은 본관 3층 건물, 그리고 미술학부 실기실, 도서관과 교수 연구실이 있을 따름이었다.

이 무렵 1962년 11월 26일부터 12월 2일까지 중앙공보관에서 한국미술협회와 한국일보사가 주최한 《한국현대미술가유작전》이 개최되었는데 이것은 독지가 설원식의 후원으로 이루어진 것이었다. 말하자면 이제까지 정리되지 않았던 한국의 현대 미술 작품을 찾아서 그것을 수집, 보존하자는 뜻이었던 것이다.

이 유작전은 다음과 같은 준비위원에 의해서 이루어졌다. 위원장 박득순, 위원 김환기 · 김인승 · 김세중 · 최순우 · 남욱, 집행위원 김흥수 · 이경성, 사무국장 한기성. 그러나 중심 세력은 최순우와 이경성이었다.

사실상 《한국현대미술가유작전》은 어느날 설원식, 최순우, 나 3인이 회동하여 우리나라에도 근대미술관 같은 것을 만들 필요가

《한국현대미술가유작전》 출품 작가, 작품 및 소장가

작 가	명 제	소 장
구본웅	정물	최덕현
김용조	출항	김영근
	토함산	허 광
김정숙	오솔길	김 덕
김종태	동녀	산업은행
	노란 저고리	이종우
김중현	풍경 (절필)	양정고교
	농악	박경원
나혜석	남자 입상	박성섭
	나부 A	〃
	나부 B	〃
	나부 C	〃
서성찬	바다 보이는 풍경	서종일
	소녀상	〃
	다대포 풍경	〃
	가을 풍경	〃
	통도사	〃
	언덕 있는 풍경	〃
	가면 있는 정물	〃
	한림	〃
서진달	과부 A	김창락
	과부 B	〃
신홍휴	백합	신정우
	인물	〃
	정물 A	〃
	정물 B	〃
심형구	수변	한국은행
	성산포 절벽	고려대학교

작 가	명 제	소 장
	피리 소리	유가족
	향원정	이대 미대
	노도 (절필)	유가족
윤희순	탑동소견	금철
이달주	소녀	유가족
	항아리	〃
	바구니를 이고 있는	
	소녀 (절필)	〃
이인성	경주산문에서	김영근
	초겨울 풍경	설원식
	정물	〃
	사과	〃
	이화여고 교정에서	〃
	꽃	〃
	과물	〃
	자화상	〃
	소녀상 A	〃
	물가	〃
	니코라이 성당	〃
	풍경	〃
	성당	〃
	정원	〃
	건물	〃
	소녀상 B	〃
	어린이	〃
	노변	〃
	반라	〃
	실내	〃

작 가	명 제	소 장
	정원	"
	정물	"
	다리	"
	애향	"
	겨울 풍경	"
	소녀상 C	"
	해바라기	"
	들국화	"
	성당이 보이는 풍경	"
	소녀 나상	"
	소녀상 D	"
	얼굴	"
	강변	"
	목욕	"
	빨간 코트	"
	어항	"
	소녀상 E	"
	가을의 저택	"
	창변	"
	여인상	"
	시가	"
	창경원	"
이중섭	동화	송혜수
	새	김광업
	서한	"
	회화	엄성관
	투우도	"
	해바라기	"

작 가	명 제	소 장
	낙원	김용성
	수렵도	"
	도원	유강렬
	해변 풍경	"
	바다 보이는 풍경	이경성
	마을 풍경	최순우
	풍경	유강렬
	소 A	윤상
	소 B	유석진
	은종이 그림	"
	소 C	김기섭
	두 여인	이용희
	풍경	김광균
	소 D	김종문
	닭	"
	까마귀	"
이제창	채석장	이승만
	꽃	"
	강변 풍경	"
	봄	"
	풍경	"
차근호	작품	구상
	성모상	박고석
함대정	풍경	Y씨
	명동 거리	함동욱
	풍경	"
황술조	개	이마동

있다고 이야기하고 설원식에게 미술관을 만들지 않겠느냐고 한 데
에서 비롯되었다. 원래 미술에 대한 소양이 있고 뜻이 있었던 그였
던지라 미술관 창설에 의욕을 보이고 그러면 어떻게 하면 좋겠느냐
는 것이었다.

　　그때 최순우와 나는 우선 흩어지고 매몰되어 있는 한국의 근대
작품들을 수집하고 발굴하는 일이 급하다는 결론에 도달했다. 그러
기 위해서는 첫째로 유작전이라는 형식으로 전시회 기능을 만들어
서 지금 지하에 매몰되어 있는 모든 작품을 양성화시키는 일이 급했
다. 그리고 다음 그렇게 발굴, 수집된 작품을 한자리에 모아서 근대
미술관을 만들어야 한다는 것이다. 이 두 가지 과제를 우리들은 독
지가 설원식에게 부탁했던 것이다.

그래서 우선 실행에 옮긴 것이 《한국현대미술가유작전》으로, 그 결과 많은 작품이 발굴되고 밝혀졌다. 그러나 이때는 작고한 사람의 작품만을 대상으로 했기 때문에 동시대에 살아 있는 사람의 작품은 등한시했다. 따라서 그것을 계기로 해서 우리들은 살아 있는 사람들의 근대 작품도 아울러 조사하기로 했다.

　　이러한 근대 작품들을 한자리에 모아서 일반에게 공개할 수 있는 근대미술관의 필요성은 절실한 것이었다. 그래서 결국 설원식이 미술관을 만들고 그렇게 발굴된 작품을 수집하거나 구입해서 우리나라 최초의 근대미술관을 만든다는 데 합의했다.

　　설원식 본인보다도 최순우와 내가 더욱 신이 나서 우리들은 만나기만 하면 그 일을 얘기했고, 건물은 우선 국립도서관 옆에 있는 빨간 벽돌의 대한방직 2층 건물로 충당하고 이름도 설원식과 부인의 성을 따서 '설림미술관'이라고 부르면 좋겠다고 생각했다.

　　그러나 이와 같은 모처럼의 좋은 일이 설원식의 집안 형편에 따라서 실현되지 못한 것은 참으로 아까운 일이다. 설원식은 비록 미술관은 못 만들었어도 한불문화협회장, 현대미술관회장 등을 오랫동안 역임해서 한국현대미술의 발전을 위해 많은 일을 하고 업적을 남겼다.

　　세월이 1~2년 흘러 홍대에도 학생들이 많이 몰려들어서 형편이 나아졌다. 당시 홍대에는 미술학부장으로 있던 김환기 외에도 꽤 좋은 선생들이 많이 있었다. 회화과에는 종로에서부터 인연을 이어 온 이종우, 이상범, 이규상, 이봉상, 이종무, 김원, 한묵, 천경자, 남관이 있었고 조각가로는 김경승, 김정숙 등이 있었으며 한참 시세가 올라간 건축학부에는 정인국, 엄덕문, 김수근, 강명구 등이 있었고 새로 증설된 공예학부에는 유강렬, 한도룡, 한홍택 등이 있었으며, 이론 교수로 프랑스에서 갓 돌아온 이일, 최순우, 조요한과 내가 있었다. 따라서 학교 재단은 몹시 가난했으나 모인 선생들의 의욕이 불타서 미술대학다운 의지를 보였다고 할 수 있겠다.

그러나 당시의 홍대는 미술대학에 비해 같이 있었던 상경대학이나 공과대학 같은 다른 대학은 부실했고 학생의 수준도 낮아서 절름발이 대학이 되었다. 그러자 학교 재단에서 평준화를 명분으로 앞서가는 미술대학을 끌어 내리는 바람에 지장이 있었다.

이러한 속에서 나는 홍대 현대미술관을 창설하여 이사장 이도영의 소장품과 교수들의 작품을 중심으로 해서 본관 3층에 미술관을 개관하였다. 그러나 종합대학으로 승격할 무렵 대학 기준령에 대학 박물관이 있어야 하는 규정이 있었기 때문에 홍대 현대미술관은 명칭을 홍대 박물관으로 고치고 진열 전람품도 고미술 또는 민속품까지 확대시켰던 것이다. 이때 같이 있었던 사람이 미술사가 홍선표였다.

15층이나 되는 문헌회관이 신축된 후 박물관은 그곳 2층에서 4층까지를 차지하게 되었다. 여기에는 문헌기념실, 고미술실, 민속실, 현대미술실 등이 있어 꽤 좋은 작품들이 많이 진열되었다.

이때 일로 생각나는 것은 안휘준 박사가 미국에서 돌아와서 우리 박물관에 와 학예과장이 되었던 사실이다. 안 박사는 김재원 관장의 수제자로서 미국에 건너가 하버드 대학에서 한국미술사를 공

1963년
홍대 도서관장실에서
왼쪽부터 나, 이향훈, 임응식

1995년 11월
《석남 인간전》에 모인
수요회 멤버들
왼쪽부터 한상완, 이연자,
조요한, 이경희, 나,
이향훈, 황경숙, 임응식

부했고 특히 한국회화사에 대해서 일가견을 가진 사람이었다. 그가
우리 박물관에 과장으로 있으면서 많은 일을 도와주었는데 그후 서
울대학교로 이적해 갔다.

이즈음 개인적으로 일어난 일은 제14회 상파울로 비엔날레 커
미셔너가 되어서 그곳에 갔다온 일과 보따리 장사로서 서울시내 여
러 대학에 강사로 출강한 사실이다. 그 대학의 이름을 든다면 한양

대 건축과, 수도사대 미술과, 서라벌예대, 연세대 도서관학과 등인
데 이곳에서 만난 제자들 중에는 인간적으로 깊이 사귀어서 지금까
지도 관계를 지속하는 사람들이 많다.

그 사이 홍대는 몇 명의 총장이 바뀌었고 마침내 새로이 이대원
이 총장이 되어서 미술 중심의 대학이 되었다.

나는 도서관장 일에 교수 일이 겹쳐 그야말로 일의 노예가 되었
다. 도서관장 일을 겸무할 때에는 조요한, 임응식, 이경희, 황경숙,
한상완, 이경석, 이향훈, 이연자 등이 도서관에 자주 모였는데, 이
들은 그후 조요한이 수요일에만 출강하는 바람에 수요일날만 만났
다 하여 '수요회'를 만들어 지금까지 계속하고 있다.

이때를 돌이켜 보면 우리나라 최고 수준에 있었던 김환기 학부
장을 비롯해서 좋은 작가들이 홍대에 교수로 있었기에 국내에서 으
뜸가는 학교 분위기가 생겨났고, 건축학부도 프랑스에서 귀국한 김
중업, 일본에서 돌아온 김수근 등이 새로운 바람을 일으켜서 한국
건축계에 중심적 존재가 되었다고 생각한다.

또한 공예학부도 유강렬, 한도룡 등 좋은 교수들이 앞장서서 공
예 디자인은 물론 도자기, 목공에 이르기까지 높은 수준의 수업을
한 덕에 역시 한국 공예계에 새바람을 일으켰다. 나는 이때 생긴 공

예학부의 이론 과목을 맡는 바람에 부랴부랴 『공예개론』이라는 책을 쓰기도 했다.

이때의 미술 교육의 성과는 곧 국전이라는 전람회에 반영된다고 해도 과언이 아니었다. 국전에서 우수한 상을 타든지 대통령상을 타면 그 작가를 길러낸 대학은 덩달아서 좋은 학교가 되는 것이다. 그만큼 국전을 과대평가하고 그것을 미술 교육으로 직결시키는 잘못된 풍조가 있었다.

홍대는 종로 시절 윤효중의 뚝심 덕분으로 늘 실력보다 나은 성과를 거두었다. 그래서 미술하면 홍대라는 이야기가 돌 정도였다. 더구나 사립학교라서 일정한 룰이 없고 그들이 모여서 하자고 하면 그것이 곧 지침이 되는 바람에 다른 대학보다 자유로울 수 있었다. 이처럼 와우산 기슭의 홍대에서 제일 자랑할 수 있는 것은 자유로운 분위기와 예술에 대한 끊임없는 열의였다.

나 자신도 이러한 분위기 속에서 박물관장과 도서관장, 그리고 미술학부장 등 두루 직책을 맡으며 학교와 운명을 같이했다. 이 무렵에는 교수직 이외에도 화단의 많은 일을 했고 1967년에는 한국미술평론가협회의 회장이 되기도 하였다.

동시에 1973년 홍대 대학원에 우리나라 최초의 미학미술사학과를 창설하고 과장이 되었다. 나는 이미 이대에 있을 당시부터 뒤떨어진 한국근대미술사의 연구에 뜻을 두고 그 방면의 논문도 쓰고 학생도 키웠으나 제도상으로 대학원에 과를 둔다는 것이 매우 중요한 일이라고 생각하고 있었기 때문에 학과 창설에 힘을 기울인 것이다.

그외에도 국립현대미술관의 자문위원으로서《한국근대미술60년전》등 근대 미술 개발의 길을 트려고 노력했다. 이와 더불어 저술 생활도 활발히 하여『근대한국미술가논고』,『한국근대미술연구』,『미술이란 무엇인가』, 그리고 미술 평론집인『현대한국미술의 상황』등을 발간하였다.

1975년 8월에는 한중예술연합회가 창설되고 11월에는 국립현대미술관에서《중국현대미술전》이 개최되었다. 1976년 2월에는 한중예술연합회 대표 김재춘과 나 이외의 3명이 중국국립역사박물관장 하호천(何浩天) 박사의 초청으로 대만 미술계를 시찰하였다. 그로부터 매년 한국과 대만에서 교대로 전시가 개최되었는데 그 현황을 보면 다음과 같다.

1976.6.5~24 《현대중국서화전시회》(국립현대미술관)

1976.12.13~1977.1.4 《현대한국미술전》(중화민국 국립역사박물관)

1979.2.10~16 《'79 한국현대서화전》(중화민국 국립역사박물관)

1981.7.5~20 《'81 한국현대서화전》(중화민국 국립역사박물관)

1982.8.11~9.9 《'82 한중현대서화전》서울 전시(국립현대미술관)

1983.12.2~8 《'83 한국현대서화전》(중화민국 국립역사박물관)

1985.12.17~1986.1.20 《'85 한국현대서화전》(중화민국 국립역사박물관)

1987.12.15~29 《'87 한국현대서화 및 조각전》

 (중화민국 국립역사박물관)

1988.10.12~11.11 《장대천 명작전》(국립현대미술관)

1989.11.6~10 《'89 한국현대미술전》(세종문화회관)

1980년
회갑 기념 출판기념회에서
이구열의 사회

1989. 12. 18~31 《'89 한국현대미술전》(중화민국 국립역사박물관)

1991. 9. 2~30 《오창석 · 제백석 명작전》(예술의 전당)

1992. 9. 8~20 《'92 한국현대미술전》(예술의 전당)

　　이후 1977년 제14회 상파울로 비엔날레의 한국 커미셔너가 되
어서 브라질의 상파울로에 갔고, 돌아오는 길에 파리를 거쳐 뉴욕,
시카고, L. A., 동경을 들러 많은 세계 미술의 현장과 접촉했다. 상
파울로 비엔날레의 출품 작가는 김창렬, 이강소, 이승조, 하종현 등
4명이었는데 처음 참가하는 국제 전람회인지라 여러 외국 작가의
작품도 접했거니와 다양한 사람들도 만나서, 마치 우물 안의 개구
리가 넓은 바다를 헤엄치는 듯한 느낌이었다. 상파울로에 간 김에
브라질의 신수도 브라질리아에 가서 새로운 도시 개혁과 건축의 면
모를 접하였다. 이것에 대하여 나는 「브라질리아의 이상과 현실」이
라는 글을 썼는데, 그것은 나중에 인용하기로 한다.
　　1980년 나는 전해에 환갑이 되어서 친구들이 모여 기념 논문집
을 발간했다. 그것이 『이경성 교수 회갑 기념 한국미술평론가협회
앤솔로지―한국현대미술의 형성과 비평』이라는 책이었다. 이 책은

박래경의 「한국근대회화를 위한 사적 이해와 평가」, 오광수의 「철학의 붕괴와 새로운 시각의 형성」, 임영방의 「버나드 베런슨의 미술사관 고찰」, 이경성의 「한국근대미술 60년의 문제들」, 이구열의 「근대한국미술과 평론의 대두」, 이일의 「한국현대미술 속의 미술비평」, 김인환의 「한국미술평론 40년, 반성과 전망」, 윤우학의 「자기 조명과 증식의 모순율」, 박용숙의 「회화의 현대적 구도와 시점」, 그리고 이일의 「한국 미술, 그 오늘의 얼굴」 등의 글로 이루어졌다.

동숭동 문예회관 강당에서 이 책의 출판 기념회를 가졌는데 의외로 사람들이 책을 많이 사 주어 꽤 많은 수입이 들어오게 되었다. 그러한 상황에서 나는 이 돈을 이용해서 무엇인지 화단에 유익한 일을 하자는 데에 생각이 미쳤다. 그래서 최순우, 이구열 등과 석남상의 제정을 의논하고 그 다음해부터 석남상을 시상했는데 그 규정은 35세 미만의 젊은이에게 주는 것으로 못을 박았다. 석남상은 지금까지도 계속되어 17회에 걸쳐서 20명의 수상자를 배출했다. 역대 석남미술상 수상자 명단은 다음과 같다.

1981년 제1회 김장섭, 1982년 제2회 신산옥, 1983년 제3회 지석철, 1984년 제4회 장화진, 1985년 제5회 황주리, 1986년 제6

회 신현중·조성무, 1987년 제7회 김진영, 1988년 제8회 박인현, 1989년 제9회 양주혜, 1990년 제10회 권여현, 1991년 제11회 김수자·윤동천, 1992년 제12회 김선두, 1993년 제13회 김영진, 1994년 제14회 강애란·이수홍, 1995년 제15회 김범, 1996년 제16회 신경희, 1997년 제17회 홍수자 등이다.

홍대 교수 시절은 1981년 국립현대미술관장이 되기까지 약 20년간이었는데 그간의 개인적인 중요한 일은 과로로 말미암아 일본에서 중풍으로 쓰러진 일이다.

1971년에 나는 홍대와 자매결연을 맺은 오사카 예술대학과의 제1회 교류전을 위해서 이대원·민경천 교수와 더불어 학생 20명을 인솔하여 일본으로 갔다. 참으로 오래간만에 외국에 나온 나는 몹시 들떴고 감격스럽기까지 했다. 오사카 시텐노지 앞에 있는 오사카 예대 전시장에서는 전람회와 학생들의 세미나가 열렸다.

그때 나는 인솔자뿐만 아니라 한국 학생과 일본 학생의 통역도 맡았기에 몹시 바쁜 나날을 보냈다. 게다가 저녁이 되면 학생들이 거리로 나가서 쇼핑을 했는데 그들만 내보낼 수 없어서 일일이 쫓아다녔다. 자연히 몹시 피로한 상태가 계속되었다.

그러던 중에 세미나가 끝날 무렵 스카모도 에이세이(塚本英世) 학장은 교수들을 숙소로 모이게 해서 주연을 베풀었다. 나라 가까이에 있는 어느 절이 우리의 숙소였는데 일반 사람을 재우는 장소를 별도로 마련해 주어 우리는 거기에서 묵고 있었다. 주연에는 한국에서 간 우리 3명의 교수와 스카모도 학장을 비롯한 10여 명에 달하는 일본측 교수들이 참석했다.

원래 나는 술을 못 마시기 때문에 사양을 했으나 자꾸 권하는 바람에 할 수 없이 조금 마시는 척했다. 술자리가 약 2시간 정도 계속될 무렵 스카모도 학장이 일본에서 제일 좋은 술이라고 하며 직접 술병을 들고 우리에게 와서 향기가 매우 높은 찬 술을 권했다. 그러나 과로에 시달린데다 약간의 전작이 있어서 몸이 달아오른 나에게

1973년 12월 오사카에서
왼쪽부터 민경천, 이경성,
이대원, 오사카 예대 교수
다나카 겐조

1976년
오사카 예대 입학식에서

이 찬 술은 신체에 이상을 가져오는 원인이 되었다. 찬 술을 받아서
마시는 순간 입속에서부터 시작해 턱의 근육이 자극을 받고 입이 거
북해지는 느낌이 왔다. 마치 찬 다듬이돌을 베고 잔 사람이나 차창
에서 문을 열고 잠을 자고 난 사람의 입이 돌아가는 것과 같은 그런
현상이 일어난 것이다.

　몸에 이상을 느낀 나는 슬그머니 좌석을 빠져 나와 숙소인 2층
으로 올라가서 이불을 깔고 드러누웠다. 그러나 안면 신경의 이상
은 계속되었기 때문에 혹시 따뜻한 물에 담그면 괜찮을까 싶어 목욕
물에 몸을 담구어 보았다. 그러나 상태는 호전되지 않았다. 이것 때

문에 사람들은 내가 목욕을 하다가 잘못 되어서 중풍이 왔다고 생각하였는데, 사실은 찬 술의 자극 때문에 왼쪽 모세혈관이 터지며 그 혈전으로 인해 뇌출혈이 일어났기 때문이라는 것을 나중에 알게 되었다.

12시가 넘어서야 돌아온 이대원·민경천 교수는, 그때 이미 입이 완전히 돌아가고 언어에 지장이 와서 말을 못 하고 손짓으로만 그들을 맞이하는 나를 보고 깜짝 놀라 부랴부랴 숙소의 전화로 가까운 소방서에 연락하여 구급차를 불렀다. 한꺼번에 술이 깬 두 교수는 오전 1시 가까이 되어 도착한 구급차에 나를 부축해서 태웠다.

잠옷을 입은 채로 실려 가면서도 의식은 있어서 나는 달리는 차 안에서 전화로 여러 병원에 연락하는 것을 들을 수 있었다. 그러나 오사카 시내의 병원은 모두 만원이라 할 수 없이 남쪽으로 내려가서 이웃 사카이 시에 있는 병원으로 갔다. 그전에 오사카 시내의 어느 병원에 잠깐 들러 맥박과 심전도만 재었을 뿐 입원은 하지 못했다.

새벽 2시가 되어 도착한 곳은 사카이 시의 세이케이 병원이었다. 들어서자마자 비상대기하고 있던 병원측의 안내를 받아서 심전도, 혈압 등의 기본적인 조사를 마치고 새벽 4시가 되어서야 병실에 들어갔다. 6명이 쓰는 큰 병실의 구석 침대가 내게 마련되었고 그제서야 나를 시중하던 두 교수는 숙소로 돌아갔다.

같은 병실을 쓰는 사람들은 대부분 노인들로, 그들은 낮이 되면 옷을 입고 외출을 하였다가 저녁이 되면 돌아와서 자는 사람들이었다. 나중에 안 일이지만 일본은 의료 제도가 발달하여서 60세 이상의 고령자는 1년에 3개월 정도 병원에 무료로 입원해서 휴양할 수 있는 규정이 있다고 한다.

다음날 아침부터 나는 본격적인 치료를 받았다. 그런데 이상하게도 오른쪽 수족이 점점 마비되어서 보행이 곤란하고 혀가 굳어서 말도 할 수 없게 되는 것이었다. 이 소식을 들은 스카모도 학장 이하 오사카 예대 교수들의 문병이 이어진 것은 물론이다.

그러나 오사카 예대와 자매결연 대학인 캘리포니아 미술대학과의 교류전 때문에 스카모도 학장과 몇몇 교수가 미국으로 떠나고 난 후 고독하고 무료한 입원 생활을 하던 중에 나는 창 밖으로 보이는 성당을 하나 발견하였는데 그것은 일본 사람의 성당이 아니라 포르투갈 신부들이 있는 성당이었다. 걸을 수 없었던 나는 간호원에게 부탁해 그 성당에 가서 중풍에 쓰러진 환자가 성사를 보고 싶어 하니 신부님이 좀 와 줄 수 있겠는가 알아봐 달라고 하였다.

얼마가 지난 후 포르투갈 신부님 한 분이 병실로 찾아왔다. 언어 지장이 있어서 또렷하게 말은 못 하지만 몸짓으로 성사를 보고 싶노라고 뜻을 전하였다. 그렇게 해서 무언의 성사가 이루어지고 마침내 강복을 받게 되었다. 그후 건강 상태가 좋은 날이면 성당에 내려가서 두서너 번 미사에 참례한 기억이 난다.

스카모도 학장은 미국에서 돌아오고 난 후 나를 독방으로 옮기고 텔레비전을 설치해 주면서 50대의 할머니 간병인도 두게 하였으나 용변이나 식사를 스스로 할 수 있었던 나는 사양하였다. 이러한 생활이 약 2개월간 지속되던 어느날 마침내 나는 스카모도 학장의 배려로 시텐노지 옆에 있는 미야코 호텔에 묵게 되었다. 병자가 퇴원 즉시 여행을 해서는 안 되니 며칠 묵으면서 컨디션을 조절하라는 것이었다. 약 일주일간을 그 호텔에 묵으면서 운동 삼아서 주변의 백화점이나 책방에도 가고 호텔 앞에 있는 공원을 산책하기도 했다.

비행기를 타고 서울로 돌아오던 날 서울 김포공항에는 이도영 이사장, 이항영 총장을 비롯하여 이대원 · 민경천 교수들과 많은 학교 관계자들, 그리고 근심에 지친 가족들이 나와 내가 마치 개선장군이나 된 듯이 따뜻하게 마중을 해 주었다. 인천 집에서 그 다음해

1972년
대한민국 국민훈장
목련장 시상식
민경천, 이대원과 더불어

봄까지 약 6개월간 휴양을 하는 동안에 학교 관계자와 친구들, 그리고 제자들이 열심히 문병을 왔다.

휴양 중에 중풍에 좋다는 한약과 양약 등 온갖 방법이 다 동원되었는데 이 중에서 가장 효험을 본 것은 지압이었다. 누가 중풍에는 지압받는 것이 좋다고 해서 경동에 있는 지압원을 찾은 후 몸이 상쾌해지고 차도가 있는 것 같았다. 전신에 있는 경락을 더듬어서 압력을 줌으로써 맥을 살리고 운동을 시키는 지압이 작용을 한 모양이었다. 그래서 매일같이 하루에 한 번씩 6개월 동안 그곳에 다니면서 치료를 받았다.

이때 마침 학교가 계엄령으로 폐쇄되는 바람에 수업을 하지 않고 지낼 수 있었다. 불행이 겹쳐 오랫동안 살고 있던 인천 송학동 집이 사업하는 처남의 담보로 타인에게 넘어가서 오랫동안 재판소에 드나든 끝에 80만원이라는 적은 이사비를 받고서 전동의 제물포고등학교 정문 앞에 있는 집을 사서 이사를 하였다. 나는 병자라고 해서 도움을 주지 못하고 집사람이 수소문해서 집도 사고 해서 생활의 터전을 마련했고, 나는 이 작은 집에 서재도 만들고 마당에도 골동품을 진열하는 생활을 했다.

그 다음해 3월이 되자 계엄령이 해제되고 학교는 개강을 하였다. 절뚝거리며 기다시피 해서 인천역으로 가서 삼화고속을 타고 신촌에서 내려 홍대로 가는 생활이 계속되었다. 집에 드러눕지 않고 힘들어도 지속적인 운동을 한 것이 중풍 환자에게는 매우 좋은 효과를 가져온 것 같았다. 학교에 나가 수업은 하였지만 언어 지장 때문에 마음대로 이야기를 할 수는 없었고 다리가 아파서 걸상에 앉아서 그럭저럭 진행하는 강의였는데 약 6개월 동안 이런 생활이 계속되었다.

이런 이야기를 오래하는 이유는 중풍에 걸린 것이 나의 인생에 있어 그저 흩어 놓기만 했던 생활을 정리하는 계기가 되었기 때문이다. 그때부터 옛날 원고를 정리해서 책을 출판했으며, 1972년에는 오랜 교수 생활에 대한 보상으로 대한민국 국민훈장 목련장을 수여받았다. 오사카에 같이 갔었던 이대원·민경천 교수에게도 함께 훈장이 수여되었다.

이 무렵 화단에서 문제된 것이 전람회 카탈로그에 쓰는 소개문이었다. 당시에는 작가가 전람회를 위해 카탈로그를 만들고 그 카탈로그에 자기를 소개하는 평론가의 글을 받는 것이 유행하였다. 그러나 언론계에서는 그것을 좋지 않은 방향으로 얘기했다. 그래서 나는 이와 같은 것을 '미술의 주례사'라고 하여 그에 응수했다. 이후 '미술전 주례'라는 말은 고유명사처럼 유행하게 되었고, 그러한 미술 주례사는 지금까지도 한국 화단에서 계속되는 특수한 풍속이 되었다. 당시 『동아일보』에 실렸던 나의 글을 인용하면 다음과 같다.

미술전 주례

언제부터 생긴 일인지 모르지만 요사이 미술전을 개최하려면 거의 그의 카탈로그에 미술 평론가나 노대가의 글을 싣는 것이 습관처럼 되고 말았다. 이것을 나는 '미술전 주례'라고 부르고 싶다. 결혼

식의 주례의 존재가 요식 행위인 것과 마찬가지로 미술전의 요식 행위이기 때문이다. 그 덕분에 나에게 미술전 주례를 서 달라는 사람의 수가 상당히 많아 거절하는데도 불구하고 한 달에 몇 건씩은 된다.

하기야 23년간의 교직 생활, 즉 홍대, 이대, 서라벌예대, 한양대, 덕성여대, 연세대 등에서 가르친 수많은 제자들이 모처럼 전람회를 연다고 찾아와 카탈로그에 서문을 써 달라고 부탁하면 여간한 용기가 없으면 거절할 수가 없다. 그래서 미술전 주례를 서게 된다.

그런데 이 경우 비평이 아니고 작가 소개이기에 그 미술가의 좋은 점만을 찾아서 쓰게 되는 것은 결혼식 주례의 경우와 마찬가지이다. 누가 결혼식 주례를 서면서 신부 신랑의 흉을 보느냐 말이다. 그래서 자연 미술전 주례도 흉보다는 칭찬이 많다.

그러나 좋은 미술가의 소개를 할 때에는 글도 잘 써지지만 그렇지 않은 경우 진땀을 뺀다. 왜냐하면 아무리 칭찬이라 해도 지나치면 욕이 되는 수가 있고 또 나 자신도 꺼림직하기 때문이다. 그런 때에는 고도로 발달된 글 솜씨를 발휘해야 하니 힘이 배로 든다.

너무 많이 미술전 주례를 선다고 친구들은 충고도 한다. 그러면서도 자기가 개인전을 열 때에는 마지막으로 서 달라고 부탁을 하기도 한다. 누구는 그와 같이 써 주는 주례사에 응분의 사례를 받느냐고 걱정을 해 주는 사람도 있다.

결혼식의 주례가 가장 필요한 요식 행위인데도 고명한 사회 명사라는 신분 때문에 물질적 반대급부가 없듯이 미술전 주례의 보수도 사람에 따라 다르다. 제일 점잖은 경우가 작품을 하나 받는 것인데 고명한 미술가의 작품은 고가이기에 은근히 바라도 종무소식이 되고 만다. 그래서 미술전 주례사도 결혼식 주례와 마찬가지로 안 쓰는 것이 제일 좋은 일이지만 얽히고 설킨 인생사인지라 자꾸만 쓰게 된다.

<div align="right">1976. 11. 25. 『동아일보』</div>

당시 한국 미술계는 크게 둘로 나뉘었는데 하나는 국전파이고 하나는 재야파라는 대립이 지속됐다. 국전파는 말할 것도 없이 국가의 비호를 받는 관전파로서 안이한 분위기 속에서 창조와는 거리가 먼 일상 생활에 골몰하였다. 한편 재야파는 국전에 대항하여 새로운 창조를 하려는 의욕적인 젊은 작가의 집단으로서, 그들은 조선일보사와 한국일보사, 동아일보사, 그리고 중앙일보사가 주최하는 초대전과 여러 그룹전에 출품하고 있었다.

특히 조선일보사 초대전은 홍종인, 김영주, 한봉덕 등의 주동으로 창설되어 10회 이상을 끌어 나가 우리나라 현대 미술의 진정한 개척자가 되었다. 이 무렵에 쓴 글로 다음과 같은 것이 있다.

한국근대미술 60년의 문제들

1909년 춘곡 고희동이 동경미술학교에서 서양화를 연구한 것으로 한국의 신미술은 그 막을 올린다. 이 60년간 한국 미술의 추이는 서양화의 느린 근대화 속에 준비되었고 정착되었다. 따라서 미술의 근대화, 즉 논리화를 따라 이야기를 전개하기 위한 이 글에서는 자연 서양화가 중심이 되고, 동양화, 조각, 공예 등은 그 밑바닥에 깔려 포괄적으로 처리된다.

1. 한국 미술의 궤적

한국 미술 60년의 궤적을 다음과 같이 그 외적 변모에 따라 6기로 구분하여 본다.

태동기: 1910~1919
모색기: 1920~1936
암흑기: 1937~1945
혼란기: 1946~1951
전환기: 1952~1956

인생과 미의 편력

정착기: 1957~1968

1 태동기

태동기라는 것은 1910년 한일합방을 전후하여 일어난 신미술이 1919년의 3·1 독립만세운동에 이르기까지 그 자세의 정립과 방향 설정을 한 기초 작업의 시기이다. 물론 선행 조건으로 구한말부터 프랑스인 레미옹, 네덜란드인 보스 등에 의해 도입된 서양화가 새로운 조형 방법으로 일부층에 자극을 주었으나 그것은 서구의 기계 문명의 일부로서 신기한 것으로 느꼈을 뿐 화단의 주류에 스며들지는 못했다. 왜냐하면 직관적이고 전일적인 방법 위에 서 있는 동양 미술의 전통 속에 있는 미술가들에게는 논리적이고 구축적인 서구의 방법이 너무나 낯설었기 때문이다. 그러나 이 신미술은 그때 화가들에게 그 대상을 입체로 처리하거나 명암법으로 취급하는 새로운 기술의 변혁을 가져 왔다.

이러한 일련의 선행된 사정의 구체적인 결실이 1909년 춘곡의 서양화 연구였다고 본다. 이어서 김관호, 나혜석, 김찬영, 이종우 등이 역시 동경에서 서양화를 전공하였다. 그러나 이들 선구자들의 마음 자세는 풍류적이고 다분히 취향적이었다. 그것은 당시의 봉건적인 사회 환경 때문이라고 하더라도 그것을 담당한 미의 선구자들이 뚜렷한 예견과 주체의식 없이 막연한 기분으로 그것을 대한 까닭이다.

그들은 조선조의 멸망이라는 비극에서 오는 생의 연장 방법으로 예술과 술의 나라로 도피했다. 그들에게 있어서의 미술이란 생명을 바쳐 탐구하고 창조할 대상이 아니고 국가의 멸망에서 받은 그들의 상처를 잊어버리고 그들을 지속시켜 주는 데 의미가 있었다.

아울러 왜곡된 근대 속에서 신미술을 공부한 그들이 불모의 상식에 건조된 한국적 풍토에 새로운 조형의 씨를 이식한다는 것 자체가 무리였고 또 그것을 받아들이는 역사의 자세가 아직 익숙하지 못하였다는 사실 때문에 모처럼의 기회를 허송했는지도 모른다. 그러

나 인상파적인 자연을 보고 느낀대로 사생하던 그들의 사실 정신과 그 수법은 오랜 한국 미술의 전통을 깨뜨리는 새로운 기풍을 조용하게 조성하였다.

서화협회가 창설된 것은 1918년 5월 19일이었다. 한국 최초의 미술 단체인 서화협회는 조석진, 안중식 등 동양화가 9명과 정대유, 김돈희 등 서예가 4명이 발기인이 되어 발족하였다. 그들은 새로운 환경 속에 있었건만 좀처럼 구태를 벗어나지 못하였고 조선조 선상에 머뭇거렸다. 유독 고희동만이 서양화와 그 기법을 가미한 동양화를 그려 개혁의 의욕을 보였다.

2 모색기

3·1 독립만세운동을 계기로 민족적 자각에 도달한 사회 환경 속에 이루어진 이 시기의 미술이건만 예술지상주의 또는 에콜 드 파리류의 예술관이 스며들어 미술가는 인간 이상의 존재로서 그의 미술 행위 때문에 생활의 무능이 미화되고 착각되었다.

말하자면 미술가는 좋은 그림이든 그렇지 못한 그림이든 그림을 그린다는 그 하나 때문에 존재 가치가 있다는 것이었다. 오히려 미술가는 범인(凡人)이 아닌 것을 증명하기 위하여 갖가지 기행을 자행하는 것으로 더욱더 그의 개성이나 독자성이 빛난다고 생각한 것이다. 그것은 후기 인상파 화가나 에콜 드 파리계의 강렬한 주관 의식이 외형적으로 일본을 거쳐 설익은 대로 미술가들의 생활 속에 침투한 것이다. 그러기에 현실에 구애되지 않은 낭만이 그들의 생활과 감각을 마비시키고 있었다.

이때의 화단사는 두 갈래로 이어갔는데, 하나는 전기(前記)《서화협회전》이고 또 하나는 선전이었다. 선전은 일본인의 식민 정책의 하나로 이루어진 것이지만 많은 미술가들의 등용문이 되었다. 선전을 통해 활약한 수백 명에 달하는 미술가들은 오늘의 사실계의 노대가, 중견들이다.

한편 동경을 중심으로 한 일본에서 미술을 전공한 미술가들은 비교적 넓은 시야에서 세계를 호흡하면서 한국의 근대미술을 그들의 감각을 통해 이식하였다. 그들은 개인으로는 《이과전》, 《신제작파》, 《자유미전》, 《독립전》 등 일본의 소위 모던 아트 집단에 참여하였으나 백우회 같은 집단으로 뭉치기도 했다.

이종우, 나혜석, 백남순, 장발 같은 몇몇 미술가가 구미 각국으로 미술 수업에 나섰는데 1925년 파리로 떠난 이종우가 1927년 살롱 도톤느전에 입선하여 외국 진출의 길을 터 놓았다. 이외에도 많은 미술 단체가 생겨 행동의 집약을 꾀하는 일이 눈에 뜨인다.

1930년 전후부터 받아들인 서구의 미술 사조는 구본웅, 이중섭 등 야수파적인 경향과 김환기, 주경, 유영국, 이규상 등 추상파적인 경향의 2대 조류였는데 1932년 주로 글로 소개된 초현실파와 입체파계의 작품은 정착되지 못하였다. 아울러 표현파적인 주관이 강렬한 미술 사조가 산발적으로 시도되었다.

1920년대 선각자 김복진에 의해 도입된 새로운 조소는 좀처럼 정착을 못 하고 오직 선전 등에 출품하는 정도로 끝났다. 그러나 김경승, 윤승욱, 김종영, 윤효중, 조규봉 등 조각가가 동경에서 연구하고 조각의 한국적 정착을 꾀하였다. 공예 역시 선전을 무대로 하는 강창원 등이 있어 전통의 계승을 시도하였으나 그것을 전개할 만한 지성이 모자라 단순한 기교에 끝나고 진정한 공예 발전까지는 미치지 못하였다.

결국 진지한 모색에도 불구하고 한국적 토양은 그것을 받아들일 마음의 여유가 없었기에 이 같은 새로운 미술 운동은 국한된 일부 지식인과 전문가 이외에는 아무런 반향도 없이 주저앉고 말았다.

또 하나 이 무렵 그림에 나타난 현상으로 '소' '차류' '초가집' '농촌' 같은 향토 주제를 창작상에 등장시켰다는 사실이다. 그것은 일제에 반항하는 재일본의 미술가들이 잃어버린 고향 의식을 되살려 거기서 민족적 호흡을 가져 보자는 소박한 심성의 표시였다.

3 암흑기

이 시기에는 광분하는 일본 군국주의의 등쌀 때문에 모든 것이 전쟁에 휘말리고 정상적인 미술 운동은 정지되고 미술가들은 그들의 전열 속으로 끌여 들어졌다. 1936년 15회나 계속되었던 《서화협회전》이 일제 관헌에 의해 강제 해산되었고 1941년에는 목일회가 역시 강제 해산되었으며 성전(聖戰)미술이니 하여 전시 체제로 전환시켜 모든 자유로운 미술 활동은 중절되어 그들 전쟁의 제물이 되었다.

그러기에 1938년 이후에는 정상적인 미술 운동은 중단되고 한국의 근대 미술은 무거운 암운에 뒤덮이고 만다. 1941년 조선총독부가 강제로 만들어 한국인 미술가들을 동원시킨 단광회(丹光會)는 그러한 목적을 갖고 결성된 것이다.

이 무렵 1922년에 시작된 선전은 1944년 일본의 패망이 짙어지자 22회로 끝을 맺었다. 이 선전은 일제의 식민 정책을 근간으로 일본화된 미술 문화를 강요했으나 그것은 국내에서 자라는 젊은 미술가들에게는 비약의 발판이었다.

4 혼란기

1945년 8월 15일 이후 한국사는 세계사적인 시야에서 역할을 담당하여 왔고 그 자체는 역사의 모순율을 극복하면서 근대에서 현대로의 탈피 과정을 밟아왔는데 그것은 혼란, 무질서, 혼돈의 외양 속에 이루어졌다. 이와 같이 사회상이 복잡한 표정을 지니고 있을 때에 미술가들은 8·15 해방을 맞이하여 폭발된 민족적 흥분과 감격 속에 하나의 커다란 건국이라는 이념하에 집결하였고 이러한 결속을 토대로 하여 미술 문화의 발전을 꾀하였다.

그러나 이 같은 외적 조건은 그들의 자연인으로서 행동의 변혁은 가져 왔어도 작품상으로는 별다른 변모를 초래하지 못하였다. 그것은 예술이 발효할 시간적인 여유가 없었다는 것과 정치적으로 미군정하의 좌우익 충돌이 격심하여 마음놓고 창작할 사회적 여건이

마련되지 않았다는 데 원인이 있다.

그 속에서도 그들은 여러 그룹을 형성하고 집단의식 속에서 작품을 추진하였다. 조선미술협회, 단구미술원, 산업미술가협회, 조선조각가협회, 미술문화협회, 신사실파, 60년미술협회 등은 그 대표적인 집단이다.

갑작스런 해방, 그리고 좌우익 충돌 같은 혼란 속에서도 하나의 수확은 1949년 9월 22일 문교부 공고 제1호로 창설된 국전이었다. 국전 창설의 목적은 그 규정 제2조에 "본회는 우리나라 미술의 발전 향상을 도모하기 위하여 매년 이를 개최한다."라고 간단하게 규정되어 있어 국전의 성격 같은 것은 시대의 동향에 따라 적응할 수 있게 융통성을 두었다.

그러나 국전 창설의 동기는 1948년 8월 15일 대한민국이 수립되고 그때까지 방향을 못 잡고 있던 미술가에게 정치적인 신념과 더불어 국가적인 보호와 육성을 주자는 데 있었다. 말하자면 조선미술협회 산하에 있었던 우익계 미술가들은 행동면에서는 늘 급진적인 미술동맹 등 좌익계 미술인들에게 이니시어티브를 빼앗겼고 또 정치와의 무관을 선언한 미술가들도 무의식중에 좌익계에 이용당하는 결과가 되었기 때문이다.

이와 같은 미술 정책의 공백을 메우고 민주 진영의 미술가들에게 그의 거점을 제공한 것이 곧 국전이었다. 그러자 1950년 6월 25일 북한에 의한 불법 남침이 일어나 모든 미술 활동은 원점으로 돌아가고 말았다.

5 전환기

전환기란 6·25 전쟁 때문에 모든 미술 운동이 정지되고 생의 밑바닥에서 오직 생존만을 문제삼아야 했던 1950년 이후 임시 수도 부산에서 재개의 자세를 가다듬고 1953년 서울에 환도하여 질서를 수습한 1956년까지의 시기를 말한다.

넓게 열린 세계의 창을 넘어 밀려드는 국제적 시야 때문에 한국의 현대 미술은 체질적으로 전환점에 처하게 되고 현대 문화에의 의욕을 엿보였다. 또한 6·25 전쟁은 혼돈스러웠던 미술계를 그의 형성면에서 명백히 하였다. 즉 좌익 계열의 미술가가 월북하고 이북에 있었던 많은 미술가가 자유를 찾아 대한민국으로 월남하였던 것이다. 그리하여 모든 미술가는 최악의 조건 속에서도 단체전, 그룹전, 개인전을 통해 미술의 건재를 표시했고 진정한 현대 미술을 이식하기에 바빴다. 이때에는 미술 교육이 왕성해서 다음 세대를 이어갈 많은 미술가를 길렀다.

그런가 하면 미술가의 외국 진출이 잦아 프랑스 또는 미국으로 수업차 건너가는 미술가의 수가 늘었다. 이 시기에 일어난 사건으로 특기할 것은 미술계가 대한미협과 한국미협으로 양분되고 그 뒤에는 홍대와 서울대 미대가 대립하여 오랜 숙환인 미술계 분열의 씨를 뿌렸다는 것이다.

그러나 이와 같은 분열된 외견에도 불구하고 미술가들은 사회와 예술에 적극 참여하는 기풍을 만들었다. 이 무렵 추상예술을 위주로 하는 새로운 조형의 방법이 매스커뮤니케이션을 통해 소개되어 그들의 대담한 모방이 아니면 자기 체질 개선의 계기를 마련해 주었다. 그러기에 이 전환기의 특징은 미술가나 일반 국민이나 다같이 매스미디어의 힘으로 국제적 동향을 알았고 방향 설정을 하는 데 도움을 받았다는 것이다.

6 정착기

한국의 현대 미술이 올바른 정착 작업을 한 것은 1957년 전후의 일이다. 그들은 국전을 거점으로 하는 보수적인 미술가에게 저항하면서 그 반대 자극으로 생장하였다. 주동은 20대의 젊은 미술가와 새로운 시대 감각에 자기를 적응시킨 중견 작가들이다.

그들의 활동은 그룹으로 집단 발언을 하는 한편 개인전으로 개

성의 독자성을 제시하기도 하였다. 이 현대 미술 추진의 하나의 계기는 조선일보사 주최의 《현대미술작가초대전》이었으며 그후의 《문화자유초대전》, 《중앙일보사초대전》 등과 더불어 높은 화단사적인 의미를 가진다.

이때에는 대내적으로는 화단의 세대 교체에서 오는 전투적인 전위 추진과 대외적으로는 각 국제전에의 참가를 들 수 있다. 그들의 작품 경향은 앵포르멜, 액션 페인팅, 네오 다다, 주정적 추상에서 비롯하여 초현실주의, 주지적 추상에 도달하고 또한 1967년 이후의 팝 아트 및 옵 아트적인 기하학적 추상에 이르고 있다. 이 전위미술의 물결은 20대 미술가들의 해프닝 같은 환경예술의 선까지 오고 있다.

전근대적인 한국 사회에 살고 있는 오늘의 한국 미술가들이 세계적인 시야 속에서 이만큼이라도 작품 활동을 지속하고 있는 것은 전적으로 그들 자신의 능력의 소치이다. 사회적 여건은 현대 미술이 생장할 수 없는 여러 허상에 충만되어 있다.

2. 한국 미술의 현황

한국 사회가 그의 근대화를 문제삼고 있을 때 한국 미술은 그의 현대화를 문제삼고 있을 정도로 전개되었다. 보통 그것은 예술이 사회보다는 앞선다는 예술의 생리 때문이기도 하지만 미술가 개개인의 초인적인 활동의 결과이기도 하다. 현황의 이해로 다음과 같은 주제를 설정해 본다.

— 경향 구분
— 한국미의 탐구 문제

■ 경향 구분

현재 우리 미술계를 살펴보면 그의 작품상의 경향과 인적 관계 등 매우 복잡다단한 양상을 띠고 있다. 크게는 한국미술협회, 한국건축가협회, 한국사진가협회, 한국서예가협회, 한국창작사진가협회,

한국미술평론가협회를 비롯하여 목우회, 신상회, 백양회, 구상회, 신수회, 신기회, 앙가주망동인회, 원형회, 낙우회, 녹미회, 동방연서회, 오리진회, 한국공예가회, 창작미술가협회, 묵림회, 숙미회, 무동인회, 신전동인회 등 많은 미술 단체가 있다.

그들의 수는 700~800명에 달하고 지방의 미술가를 포함하면 현역만도 1000여 명에 달한다. 이제 전통적인 개념 구분에 따라 서양화, 동양화, 조각, 공예 등 네 부분에 국한하여 개관하여 본다.

- 구상과 추상(서양화)

서양화의 경향 구분은 그 기본 설정에 따라 여러 가지로 분류할 수 있으나 표현 양식에 따라 구상과 추상으로 대별되고 그 주변에서 비구상, 초현실, 전위미술로 세분된다.

구상은 전반적으로 자연 형태를 긍정하는 시각적 진실을 추구하는 것으로 사실, 구상 등으로 더욱 확대되어 간다. 이들은 투시원근법의 발명 이래 평면을 3차원의 세계로 착시시키는 기교를 바탕으로 하고 있다. 이것에도 전통적 보수적 입장에서 물체의 객관적 진실을 재현하는 사실적 입장과 새로운 시각과 주관의 작용으로 근대적인 조형을 자연 형태의 테두리에서 표현하려는 구상파가 있다. 국전의 주류와 목우회 등은 전자이고 구상전, 신기회 등은 후자이다.

구상과 대극적 입장에 있는 추상은 원래 자연 형태를 전혀 무시한 개념상의 조형으로 물체의 원형을 찾아 순수 형태를 지향하고 있다.

이 추상예술에도 주정적인 추상과 주지적인 추상이 있는데 1957년경에 일어난 현대미협과 60년미협, 그리고 악뛰엘 등은 네오 다다와 액션 페인팅 등을 종합한 동적 추상, 즉 주정적 추상 계열이다. 그러나 그 흥분이 가시고 정적인 추상인 주지적 추상, 즉 기하학적 추상의 시대가 1963년 이래 계속되어 오늘날 옵 아트적인 표정을 지니고 화단의 제일선에 서 있다.

《현대미술작가초대전》,《신인예술전》 등에는 그러한 작품이 충

만되고 있다. 비구상은 자연 형태를 무시하지 않고 자연에 기초를 두었으나 자연을 경시하고 내적 표현을 위하여 왜곡, 통합한 조형이다. 이런 것들은 창작미술가협회원의 작품 속에서 찾아볼 수가 있다.

초현실주의는 사실상 추상과 크게 대립되어 인간의 심층 심리로 들어가 정신의 구조와 그의 근원을 파헤치는 조형 작업인데 우리나라에는 별로 유행되지 않는 유파의 하나이다. 근래에 와서 프랑스에서 돌아온 몇몇 미술가들의 작업에서 엿볼 수가 있다.

전위미술이라는 것은 전통에 도전하는 새로운 조형 실험을 의미하는데 팝 아트계, 옵 아트계, 그리고 해프닝을 중심한 환경예술 등으로 나눌 수 있다. 그것을 청년작가연립전, 회화 68 등 발달된 테크놀로지를 배경으로 한 20~30대의 조형의 성과가 우리와 같은 전근대적인 사회에서 뿌리를 박을 수 있는지 그것이 문제이다.

그리하여 서양화단이 단순히 구상과 추상으로 대립되어 화려한 논쟁까지 있었던 시대를 등지고 사실에서 추상 이후의 전위에 이르기까지 확산, 분포되었다. 그들 양식상, 이념상의 견해 차이를 갖고 있는 미술가들이 한국미협이라는 단체 속에 정책적으로 동거하고 있다. 미술계 분쟁의 씨는 이러한 곳에 있는지도 모른다.

• 전통과 개혁(동양화)

동양화의 현황은 서양화 다음으로 활발한 양상을 보이고 있으나 이념적인 면 또 양식적인 면에서 커다란 벽에 부닥치고 있다. 그것은 설득력이 서양화만큼 강하지 못한 동양화 재래의 방법으로 현대 속에서 예술로서 존재해야 할 이유 때문이다.

그래서 고고한 전통을 사수하면서 동양화적인 경지에 은거하고 있는 전통파와, 그 동양화의 방법으로 현대의 감각과 생활 감정을 표현하려는 개혁파로 나눌 수 있다. 국전을 아성으로 하는 전통파 속에도 수묵의 방법으로 미의 세계를 추구하는 계통과 채색의 표징으로 대상의 진실을 탐구하는 계통이 있다.

또 개혁파도 재료의 개량과 표현 방식의 변화로써 새로운 미를 시도하는 경향과 표현 양식, 특히 주제의 선택으로 현대미를 추구하려는 경향도 있다. 그러나 동양화적인 생활 공간이 차츰 사라져 가는 현시점에서 전일적인 감각으로써가 아니라 이해나 향수로써 이 일을 이룩한다는 것은 어려운 일이다. 동양화의 고민은 여기에 있다. 그래도 백양회, 청토회, 묵림회 등 그룹으로 뭉치어 이 외로운 길을 걷고 있다.

• 양괴와 공간(조각)

오랫동안 서양화나 동양화의 구색 노릇을 한 우리나라의 근대 조각이 미술로서 행세를 하게 된 것은 1954년 이후의 일이다. 그러기에 그의 주동도 해방 후에 학교를 나온 젊은 조각가들이다. 그들은 공부할 때부터 딛고 넘어서야 할 무거운 전통의 중압도 없이 조형의 기초하는 인체의 묘사에서 단번에 추상 형태로 이행할 수가 있었다.

양식상에서 본 한국의 현대 조각은 구상과 추상으로 나눌 수 있고 재료상의 종별은 재래적인 나무, 돌, 석고에다 철재가 사용되고 있다.

이 조각예술이 1954년을 전후해서 갑자기 활발해진 것은 동상을 비롯한 기념 건조물의 건립 붐에 힘입은 바 크다. 그것이 대기업으로 화하는 바람에 그것을 주문받은 조각가는 물론 그 밑의 젊은 조각가들도 일거리가 많았다. 이들 동상 조각가는 대부분 구상 계열로 그들에게 있어 주어진 주제를 안정된 객관으로 고정할 수 있는 기교가 무엇보다도 요청되었다. 이 동상을 만들 수 있는 조각가는 적어도 국전의 심사원급이 아니면 주문주(注文主)는 신용하지 않았다.

국전의 조각은 구상조각을 위주로 추상조각에까지 이르고 추상 조각이 대통령상을 탄 일까지 있었다. 그래서 조각은 국전 속에서 비교적 현대화된 셈이다. 그러나 조각예술의 전진을 위하여 힘이 되고 있는 것은 조각 단체인 원형회, 낙우회 등 집단이고 그들은 매년 개최되고 있는 동인회에서 새로운 공간에 도전하여 새로운 양괴를 조형 실험하고 있다.

그러나 그들도 공업화의 후진 때문에 외국에서 볼 수 있는 것 같은 새로운 조각 재료는 마음놓고 써 보지 못하는 것 같다. 《문화자유전》, 《현대미술작가전》 등도 조각부를 두어 조각 발전에 기여하고 있다.

- 수공예와 기계공예 (공예)

공업화에서 뒤떨어진 현시점에서 볼 때 한국의 공예계는 수공예의 우위 속에 있다. 그 전통은 멀리는 조선조, 가까이는 선전 등에 굳이 연결할 수도 있다. 그러나 그 전통을 계승하는 방법과 감각이 뒤떨어져 기술은 타락하고 디자인은 구태의연하다. 국전 공예와 《상공미전》의 공예부가 그러한 좋은 본보기이다. 그곳의 출품자는 주로 여자들인데 목공예품 같은 것은 발주 예술이 되고 말았다.

또 도자기도 형태나 문양은 고사하고 기초적인 기교 하나 극복 못하여 설익은 것들이 상의 대상이 된 것은 이해할 수 없는 일이다. 요사이 활발해진 기계 공업의 여파로 일부 기계 공예가 일어나 《상공미전》 같은 곳에 제시되고 있으나 디자인 감각이나 실용에 기초를 둔 기능미는 아직 바랄 수 없고 대부분 외국의 모방에 끝나고 있다.

그것에 비하면 도안을 위주로 하는 시각디자인은 여러 가지 매스미디어의 힘도 있지만 그 기교나 주제 선택, 그리고 처리 등 상당한 수준에 올라가 있다. 그것은 《산미전》, 《신상회전》, 《상공미전》 등에서도 볼 수 있지만 산업 일선의 디자이너의 작업 성과인 모든 포스터, 북 디자인, 포장지, 벽지 등 비주얼 디자인에서 볼 수 있다.

2 한국미의 탐구 문제

한국미의 탐구 문제는 미술 지역성의 설정과 관계가 있는 것으로, 한국 미술이 세계 미술에 기여해야 할 미적 책무이다. 괴테의 말처럼 '가장 민족적인 것이 가장 세계적인 것'이라면 가장 한국적인 것은 가장 세계적인 것이 된다. 이 말은 독창만이 미의 세계에서 의미를 가지며 모방이나 아류는 무가치하다는 것이다.

어느 미술관장의 회상

한국미의 탐구는 두 가지로 생각할 수 있다. 하나는 미술사에 조명하여 얻어지는 전통이고, 또 하나는 오늘의 생활의 반영으로서의 이미지를 부각하는 것이다.

전통은 과거의 모든 것을 현재로 느끼는 감각이기에 이조미나 고려미가 반드시 오늘날에도 미라는 것은 아니다. 이미 미를 선택하고 창조하는 감각이 다르기에 오늘의 한국미는 오늘의 감각으로 탐구하여야 한다. 다만 예술사의 생리로서 현재는 과거 특히 그 직전의 문화를 예술 형식으로 하기 때문에 조선조나 고려의 유산은 그것이 보잘것없는 일용품이라 할지라도 공예 또는 민속품으로 예술화된다.

두 번째의 한국미의 설정은 예술의 리얼리티 탐구에서 오는 필연적인 것으로 특히 전위적인 조형 실험은 오늘의 테크놀로지와의 연관 속에서 발현된다. 이와 같은 미술에 있어서의 한국적인 것의 탐구는 여러 작가에 의해 의식적, 무의식적으로 탐구되었다. 그중 비교적 문제를 일으킨 것은 동양화의 이상범, 변관식, 노수현, 김기창, 서양화의 김환기, 남관, 이중섭, 박수근, 이인성 등을 들 수 있다.

그러나 이 문제는 현대의 테크놀로지가 기계 문명에서 전기 시대로 이행됨에 따라 그 의미는 점점 감소된다. 왜냐하면 테크놀로지가 이대로 진행된다면 맥루한의 말처럼 지구는 하나의 커다란 촌락이 될 가능성이 있기 때문이다. 세계는 우주로 번지고 인류는 원시 사회처럼 공동체로서 같은 역할과 정신 속에 살 것이다.

3. 한국 미술의 문제점

1 한국 미술의 허상

• 파벌
파벌을 형성하는 원인으로는 학파, 단체, 사상, 이념, 그리고 이해 관계를 들 수 있다. 학파의 예는 과거의 서울대 미대와 홍대 미대

의 대립을 들 수 있다. 단체는 대한미협과 한국미협의 대립 경쟁을 들수 있고, 사상은 8·15 해방 후의 좌우익의 충돌이 가장 큰 것이다.

이념은 파벌이라기보다는 같은 방향의 미술가들이 집결하여 공동 행동을 하는 그룹 형성의 핵심이기에 운영에 따라서는 좋은 성과를 올릴 수도 있다. 파벌 중에서 가장 문제되는 것은 이해 관계로 얽힌 인적 관계이다.

어느 이해 관계를 앞에 두고 어제까지의 적수와 거래하는 수가 있다. 마치 『삼국지』를 읽는 것 같은 느낌이다. 상의 배정, 선거, 그리고 작가 선정 등에서 왕왕 볼 수 있는 현상이다. 파벌의식은 마키아벨리즘에 빠질 것이 아니라 미술계 전체의 발전을 위하여는 소아를 버릴 줄 알아야 한다.

전투와 같이 적을 쓰러뜨릴 때까지 온갖 수단을 써서 승리한 그들이 반드시 좋은 미술가는 아닐 것이다. 예술 세계에서의 승리는 현실의 이해보다도 예술 가치에 있기 때문이다. 그러나 오늘 미술계의 발전을 저해하고 있는 온갖 파벌 항쟁은 크게는 단체의 주도권 쟁탈에서 작게는 작가 활동에 이르기까지 충만되어 있다.

• 상 제도의 운영

그릇된 시상은 분쟁의 원인이다. 그러나 공정한 시상이란 무엇보다도 어려운 일이다. 그래서 시상이 없는 것이 있는 것보다 나을 때가 있다. 그러기에 정책적인 상은 그 수를 늘려 고루 모든 사람에게 준다. 그러면 또 상의 권위가 떨어진다.

우리 주변에서 미술가가 탈 수 있는 상 제도는 많다. 5·16 민족상, 3·1 문화상, 서울특별시문화상, 국전상, 신인예술상, 오월문화상, 상공미전상, 춘곡미술상, 신상회상, 목우회상 등등. 그 수상의 이유가 노대가가 타는 공로상일 경우 문제는 작다. 그 인적 사항 속에 누가 먼저 타느냐가 문제이지 언젠가는 탈 수 있기 때문이다. 전원이 돌아가면서 타게 되는 예술원상이나 서울시문화상 같은 관에서

주는 것은, 납득할 수는 없어도 감히 시비하는 사람은 없다. 그것은 원래 그런 것이라고 체념하기 때문이다.

그러나 작품을 심사 기준으로 하는 모든 시상은 그야말로 시빗거리다. 한마디로 상의 결정은 심사위원의 구성에서 온다. 좋은 예로 모 대학이 국전에서 좋은 성과를 올렸다는 것은 곧 그 계통의 심사원이 많다는 것을 의미한다. 각 심사원은 자기대로의 복안이 있다. 그것을 어떻게 안배하느냐가 문제다. 공공연한 사실이지만 여기서 상의 거래가 시작된다. '너는 이것을 가졌으니 나는 이것을 달라. 저 사람은 이것을 주자.' 그래서 상이 거래의 대상이 되고 미술가들은 정치적으로 생매장된다.

그래서 상은 본래의 성격을 떠나 모든 뒷거래의 원인이 된다. 이러한 상이라도 없는 것보다는 나은지 상을 타기 위하여 미술계엔 눈에 보이지 않는 암운이 감돌고 있다. 그러나 그 속에서도 득을 보는 사람도 있고 그것으로 해서 출세하는 사람도 있다. 결국 상 제도를 운운하지만 제도가 아무리 좋아도 그것을 운영하는 사람의 마음이 그릇되면 아무 소용이 없다. 파멸과 더불어 그것은 한국 미술계의 숙환의 하나이다.

• 신인 양성 문제

신인 양성 문제는 학교 교육과 일반 교육의 둘로 나눌 수 있다. 그러나 우리나라의 경우 신인 양성은 전적으로 미술 교육에 의존하고 있다. 제도상에서 보면 서울대 미대, 이대 미대, 홍익대, 서라벌 예대를 비롯하여 수도사대, 숙대, 경희대, 상명여대, 덕성여대, 서울여대, 조선대, 부산대, 효성여대 등 많은 미술과가 있어 자못 활발한 양상을 보이고 있다.

그래서 이들 미술 학생들은 국전, 신인전을 비롯한 공모전에서 그들의 실력을 나타내고 있다. 그러나 대부분의 미술과는 소질 있는 학생을 조형예술가로 양성하려는 것보다 손쉽게 대학을 졸업할 수

있는 과정으로서, 더구나 여대의 경우 결혼을 준비하는 '신부 학교'
와 같은 존재가 많다.

그들의 교과 과정은 전근대적인 방법을 답습하여 양에 비해서는
질이 떨어지는 형편이다. 그 책임은 학교 당국과 교수들의 식견에 있
지만 전반적으로 잘못은 현행의 학제에 있다고 본다. 시설은 현대식
인데 그 속에서 이루어지는 교육 방법은 19세기적인 것이다. 즉 석고
데생을 모든 학습의 기초로 한다는 것이다. 사실 한국의 미술 교육은
일본의 것을 본딴 것이다.

오늘날 대부분의 미술 교사는 일본에서 미술학교를 나온 사람들
이다. 그래서 현재의 미술 교육의 핵심은 시각 교육이다. 그러나 전
일적인 감각이 분리되어 시각만이 독존하는 인간형은 오늘의 변모하
는 환경 속에서 적합하지 않다. 대상을 묘사적으로 표현하는 능력과
아울러 내부적인 것을 느끼는 힘과 만들어 내는 능력을 훈련해야 한
다. 표면적인 기술이 아니고 기술의 본질 같은 것을 탐구해야 한다.

감각을 통합한 상태로 조형 교육을 실시한 것은 이미 1930년대
의 바우하우스가 시도한 바 있다. 그러나 아직도 지각과 시각을 분리
한 것으로 전제하는 미술 교육이 성행하고 있다. 우리나라 미술 교육
의 커리큘럼은 무원칙적이고 전근대적이다. 발전 도상에 있는 국가
답게 대담한 학제 개혁이 있어야겠다. 그러나 문제의 열쇠를 쥐고 있
는 것은 지도자의 문제다. 아무리 학제가 좋아도 자기가 몸에 지닌
구습만을 유일한 것으로 믿는 그들의 감각의 개조 없이는 모든 것이
허사이다. 그러기에 현재의 상황으로는 좋은 지도자를 만나는 것이
무엇보다도 중요하다.

4. 한국 미술의 발전에 필요한 것

위대한 사회는 위대한 미술을 이끈다. 따라서 사회는 후진적인
데 미술만이 발전할 수는 없다. 세계사적으로 변경지대에 속하고 있
는 한국 사회에서 미술의 후진성을 지적하는 것은 당연한 일이다. 이

후진성에서 탈피하는 가장 근본적인 과업은 우리나라를 선진국으로 만드는 것 이외에 도리가 없다. 그것은 정치, 경제 등 사회 건설에 속하는 것이기에 근대화는 미술의 발전을 위하여도 필요한 것이다. 그러나 그 근본 문제를 젖혀 놓고 당장 한국 미술의 발전을 위하여 무엇이 필요한가 우선 느낀 몇 가지를 들어 본다.

　　　— 근대미술관의 창설
　　　— 국전의 개혁
　　　— 미술 재료의 생산
　　　— 미술 잡지의 간행
　　　— 국제전의 효율적인 참가

1 근대미술관의 창설

근대미술관이 현대 미술의 추진을 위하여 필요한 것은 그것의 전시 기능에도 있지만 그 연구 조사 기능 때문이다. 상설 전시 기능으로는 각종 화랑이 있어 어느 정도 충당되나 기획된 각종 미술전—외국전, 작가전을 개최하여 국민의 미적 수준을 높이는 사회 교육 기관으로서의 임무를 맡는다. 그러나 보다 중요한 것은 연구 조사 사업으로 근대 미술의 각종 작품 수집, 자료 수집, 조사, 연구 등을 통해 없어져 가는 미술 자료를 수집, 보존하는 일이다.

오늘날 이 사업을 담당하고 있는 기관이 없어 가뜩이나 없는 근대 이후의 미술 작품과 자료가 산실되고 체계적으로 정리되어 있지 않다. 더구나 작가의 생애 같은 본인만이 아는 사실이 그 작가의 사망으로 영영 모르게 되는 경우가 얼마든지 일어나고 있다. 그러기에 국립이든 사립이든 간에 근대미술관의 창설은 무엇보다도 필요하다.

2 국전의 개혁

국전의 개혁은 그 제도상에서부터 시작해야 한다. 그것은 국전의 성격이 앞으로 전개해야 할 현대 미술의 발전을 저해할 여러 조건

에 충당되어 있기 때문이다.

우선 추천 작가 제도부터 개혁되어야 한다. 사실 추천 작가라 해도 그 가운데는 자기 예술을 대성한 노대가에서부터 이제 갓 대학을 나온 젊은 작가에 이르기까지 있다. 몇몇 노대가들을 제외하고는 이제부터 예술에 정진해야 할 사람들이 추천이라는 굴레를 쓰고 보장된 위치에 있다는 것은 본인은 물론 이 나라의 미술 발전을 위하여도 불행한 일이다.

참다운 한국 미술의 추진체는 이 추천 작가 속에 있다. 그러기에 심사원급을 가려서 초대 작가제를 부활하고 추천 작가도 시상의 대상이 되게 하여 자극을 주자는 것이다. 그리고 일반 공모 작가는 문화공보부가 주는 신인상 제도를 이곳으로 통합하여 유명 신인, 무명 신인에게 신인상을 주어 결국 2단계 시상으로 한다.

아울러 제2의 국전 공예부 역할밖에 못하는 《상공미전》도 이곳으로 옮겨 통합해서 동전(同展)의 기구를 확대하여 회장(會場)이 모자라면 부문별로 순차로 개최한다.

심사원의 선정은 현재처럼 예술원에서 추천하는 초대·추천 작가 회의에서 선출하는 현재의 요건으로는 시비가 일어나게 되어 있으니 주무 장관의 책임하에 임명제로 하여 다각적인 자문을 거쳐서 시행한다.

이상론으로는 우리나라도 외국처럼 국전이 필요없을 정도로 발전되어야 한다. 그러면 적어도 국전을 에워싼 권위와 부패, 그리고 불평도 없어지고 그 에너지를 모두 예술 창조에 기울이게 될 것이다.

3 미술 재료의 생산

미술의 발전은 그 재료 발달의 뒷받침 없이는 불가능하다. 그러기에 모든 미술 재료의 국내 생산은 미술 발전의 첩경이다. 지금같이 조악한 재료로써는 모처럼의 이미지가 죽고, 또 많은 관세를 치른 외국재는 빈곤한 미술가에게는 그림의 떡이다.

4 미술 잡지의 간행

우리나라에 근대미술관이 없는 것이 하나의 이상한 일이라면 전문적인 미술 잡지가 없는 것 역시 이상한 일이다. 사실은 미술 잡지가 없는 것이 아니라 미술지 간행이 지속되지 않는다. 과거 몇몇 미술 잡지가 창간되었다가는 곧 사라진 것은 그것을 사서 읽는 사람이 없어서 자취를 감춘 것이다. 현재 건축지『공간』이 끈질기게 간행되고 있는 것은 그것을 뒷받침하고 있는 사람들의 초인적 노력과 출혈의 소치이다.

문예지나 종합 교양지는 그런 대로 몇 종 상당한 수준의 것으로 간행되는데 미술지가 유독 지속되지 않는 것은 그만큼 미술 인구가 없는 탓일까. 그러나 여러 가지 사정이 있어도 미술 발전을 위하여는 미술 잡지가 필요하다. 그 미술 잡지는 미술가와 미술 대중의 광장으로, 또는 미술 이해의 통역관으로서의 역할을 할 것이다.

5 국제전의 효율적인 참가

이미 세계의 고도(孤島)가 아닌 한국 미술에 외적 자극을 주고 국제적 이해의 촉진을 위하여 각종 국제전에 참가하는 것은 절실한 일이다. 그러나 현재까지의 국제전의 참가 방식이나 작가 선정 방법, 그리고 참가 작품에 대한 국가적 뒷받침 등 재고해야 할 문제가 많다. 참가 방법으로 올스타 캐스트식의 나열도 지양되어야 하겠고 작가 선정에 평론가의 적극적 참여도 있어야 하겠다. 이외에도 미술 비평의 확립 등 많은 문제가 있다.

1968. 10. 『신동아』

국전연대기―작품 계보를 중심하여

국전이란 말할 것도 없이《대한민국미술전람회》의 약칭이다. 이 국전은 1949년 가을 우리나라 미술의 발전 향상을 도모하기 위하여

(국전 규정 제2조) 그 제1회전을 개최함으로써 시작되었다.

　이 국전이 창설되었을 때의 사회적 환경은 8·15 광복 후부터 날뛰던 좌익 계열의 미술인들이 한때 미술계를 무질서한 상태로 만들고, 또 그들에게 이용당한 미술인들이 우왕좌왕하는 바람에 미술계는 그 갈피를 못 잡고 있었던 때이다.

　그래서 1948년 대한민국이 수립되자 그 다음해에 곧 민족 미술의 방향을 잡고 아울러 갈팡질팡하는 미술인에게 그들의 갈 길을 잡아 주는 뜻에서 문교부 주최로 국전을 창설하게끔 되었다. 국전 규정은 1949년 9월 22일 문교부 고시 제1호로 시행되었다. 따라서 초기의 국전은 당연히 반공적이고 민족적인 성격을 지니게 되었으나 동시에 왜색을 일소한다는 의미에서 반일적이었다.

　이 반일적이라는 것은 광복 직후의 우리 문화가 모든 면에서 왜색을 없애는 데 힘을 다하고 사실 일제의 잔재를 없애는 데 많은 노력과 시일이 소비되었던 것과 마찬가지이다. 미술도 그 근대적 과정이 일본을 거쳐서 들어온 만큼 기교나 정신에 왜색이 농후하게 담겨 있었다. 그래서 제1회 국전은 자연 반일적인 것을 그 첫째 과제로 내세웠다.

　그러나 사실에 있어서는 소위 선전에서 추천이나 참여를 지낸 몇몇 작가를 심사위원으로 받아들이는 것을 거부했을 뿐 작품의 성격이나 착상은 구태를 벗어나지 못했다. 제1부 동양화, 제2부 서양화, 제3부 조각, 제4부 공예, 제5부 서예로 나뉘어 총 출품점 수가 840점(심사원, 추천 작가 제외)에 불과했다.

　이때 대통령상에는 류경채의 〈폐림지근방〉(서양화), 국무총리상에는 서세옥의 〈꽃장수〉(동양화), 문교부 장관상에는 조남수의 〈추경〉(동양화), 한중근의 〈시가전망〉(서양화), 박철주의 〈건칠화병쌍乾漆花瓶雙〉(공예), 김기승의 〈고시행서이폭古詩行書二幅〉(서예) 등이 입상하였다. 이때의 전체 분위기는 솔직히 말해서 선전의 연장선상에 있었다고 해도 좋을 만큼 독자적인 것이 없었다.

어느 미술관장의 회상

그후 제2회 국전의 개최 예정인 1950년은 6 · 25 전쟁 때문에 불가불 중지되고 더구나 정부가 부산에 소개(疎開)하는 바람에 1953년 정부가 환도할 때까지 국전은 못 열고 지냈다.

제2회 국전이 개최된 것은 1953년 11월 25일부터 12월 15일까지다. 이때는 작가가 모두 전쟁을 겪고 났고 더구나 좌익분자는 전쟁 중 자연도태되어 한결 순수하고 조촐한 기분과, 사선에 직면하면서도 그림을 계속 그릴 수 있다는 기쁨에 가득 차 몹시 명랑한 분위기가 조성되었다.

수상은 대통령상에 이준의 〈만추〉(서양화), 국무총리상에 박노수의 〈청상부淸想賦〉(동양화), 문교부 장관상에 허정두의 〈귀가〉(동양화), 전혁림의 〈소沼〉(서양화), 이세득의 〈군상〉(서양화), 이동훈의 〈목장〉(서양화), 장기은의 〈사색〉(조각), 유강렬의 〈가을〉(공예), 김기승의 〈해서칠언대련楷書七言對聯〉(서예) 등이었다. 이때의 작품 경향은 1950년 부산 시절에 세계 미술의 창이 약간 열리어 국제적인 미술 사조가 차차 스며 들어왔기 때문에 외양으로는 몹시 변모했으나 그 외양을 받들고 있어야 할 정신 내용은 아직 형성되지 못했다.

제3회 국전은 1954년 10월 1일부터 동 30일까지 역시 경복궁미술관에서 개최되었다. 이때에는 제4부 공예를 응용미술이라고 고친 것과 사군자를 제5부 서예와 합친 것 외에는 별로 기구상의 변동은 없었다.

수상 작품을 보면 다음과 같다. 대통령상엔 박상옥의 〈한일〉(서양화), 국무총리상에 유강렬의 〈향문도香紋圖〉(공예), 문교부 장관상에 서세옥의 〈훈월暈月의 장〉(동양화), 문학진의 〈F 건물의 중앙〉(서양화), 윤영자의 〈여인상〉(조각), 백태호의 〈벽걸이〉(공예), 최중길의 〈해서칠언대련〉(서예). 이때의 특징은 조각, 공예, 동양화가 약간 구태를 벗어나 새로운 감각으로 주어진 소재를 극복하고 있는 데 비해 서양화와 서예는 여전히 옛 꿈에 잠기고 있었다고나 할까.

제4회 국전은 1955년 11월 1일부터 동 30일까지 경복궁미술관에

서 베풀어졌다. 이때는 국전 규약의 일부가 변경되어 종래의 추천 작가외에 초대 작가 제도를 만들어 심사원은 초대 작가 중에서 선출하게 하고, 또 건축부가 새로 제6부로 편입되었다. 건축부가 새로 편입된 것은 건축이 현대 미술로서 국제적 각광을 받고 있었고 더구나 재건 도상에 있는 국토 건설에 건축이 차지하고 있는 비중이 컸고 또 유능한 건축 작가가 많이 예술 활동을 전개하고 있었기 때문이었다.

이때의 입상 작품은 대통령상에 박노수의 〈선소운仙簫韻〉(동양화), 부통령상에 변종하의 〈포플라〉(서양화), 문교부 장관상에 이종무의 〈향원정香遠亭〉(서양화), 김찬식의 〈작품 A〉(조각), 최선영의 〈작품〉(공예), 조방원의 〈효曉〉(동양화), 최중실의 〈행서비파행行書琵琶行〉(서예) 등이었는데 회화부의 신선한 감각과 왕성한 의욕이 무엇보다도 눈에 띄었다.

제5회 국전은 1956년 11월 10일부터 동 30일까지 경복궁미술관에서 개최하였다. 수상 작품은 다음과 같다. 대통령상에 박래현의 〈노점〉(동양화), 부통령상에 배형식의 〈귀로〉(조각), 문교부 장관상에 안상철의 〈전田〉(동양화), 임직순의 〈화실〉(서양화), 최기원의 〈항아리 든 여인〉(조각), 이신자의 〈회고병풍〉(공예), 유희강의 〈칠언대련〉(서예), 오소효 외 20명의 〈주택 건축〉(건축). 이때의 경향으로는 동양화와 조각이 신선한 감각으로 주제를 처리한 것이 눈에 띄었을 뿐 그리 큰 감동을 모든 작품에서 찾아볼 수가 없었다.

제6회 국전은 1957년 10월 15일부터 11월 13일까지 경복궁미술관에서 개최하였는데, 그보다 앞서 동년 7월 8일 문교부 고시 제33호로 새로 국전 규정을 전면적으로 개정하였다. 이때 문교부 장관은 최규남이었고 이 규정은 예술원의 자문을 거쳐 결정한 것이었다. 개정된 규정은 대개 제5회까지의 것과 대동소이하나 이전의 것이 일제 시대의 선전 규약을 대부분 이어 받은 흔적이 있는 것을 새로 현실에 맞도록 부분적인 수정 및 개정을 한 것이다.

이때 수상 작품은 대통령상에 임직순의 〈좌상〉(서양화), 부통령

상에 손명운의 〈애〉(동양화), 문교부 장관상에 안상철의 〈정靜〉(동양화), 김숙진의 〈C양〉(서양화), 전뢰진의 〈두상〉(조각), 백태호의 〈사슴〉(공예), 유희강의 〈해서혜천선생시楷書惠泉先生詩〉(서예), 신현정 외 2인의 〈언덕 위에 설 카톨릭 교회〉(건축) 등인데 조각, 서예, 공예 등이 의욕적인 자세로 좋은 수준의 작품을 제작한 데 비해 회화는 무기력한 되풀이를 하고 있었다.

제7회 국전은 1958년 10월 1일부터 동 30일까지 역시 경복궁미술관에서 개최되었다. 그때의 수상 작가는 다음과 같다. 대통령상에 장리석의 〈그늘의 노인〉(서양화), 부통령상에 안상철의 〈잔설〉(동양화), 문교부 장관상에 권영우의 〈바닷가의 환상〉(동양화), 문학진의 〈자전거에 부닥친 운전수〉(서양화), 김영중의 〈장갑 낀 여인〉(조각), 이신자의 〈탈의 표정〉(공예), 정항섭의 〈전서일대篆書一對〉(서예), 조석만·조영식의 〈시립도서관〉(건축). 이때는 동양화가 비교적 새로운 의욕과 조형 정신으로 주제와 대결하고 있었다.

제8회 국전은 1959년 10월 1일부터 동 30일까지 경복궁미술관에서 베풀어졌다. 이때의 경향으로는 공예, 건축 같은 사람의 생활을 바탕으로 하는 소위 실용미술이 그 외양과 방법을 일신하여 새로운 조형이 이루어진 데 비하여 회화, 조각 같은 소위 순수미술은 구태를 벗어나지 못하여 침체했었다는 것이다.

수상 작가로는 대통령상에 안상철의 〈청일晴日〉(동양화), 부통령상에 장석웅의 〈국군기념관〉(건축), 문교부 장관상에 권영우의 〈섬으로 가는 길〉(동양화), 최영림의 〈여인의 일지〉(서양화), 오종욱의 〈패배자〉(조각), 민철홍의 〈아악기상감 과반〉(공예), 오제봉의 〈도연명시〉(서예), 나상기의 〈주한 프랑스 대사관〉(건축) 등이 입상되었다.

제9회 국전은 1960년 10월 1일부터 동 30일까지 역시 국립미술관에서 개최되었는데, 이때는 자유당 정권이 무너지고 민주당이 정권을 잡았으나 사회는 무질서할 대로 무질서하였다. 그러나 전반적인 작품 경향은 무엇이든 새로운 것을 창조하려는 움직임 속에 스스

로 변모하여 갔는데, 그들 작품을 선택하는 눈 즉 심사원의 비평안이 새로운 것을 발견 못해서 수상 작품은 여전히 안이하고 무감동적인 전시대적인 것에 낙착되었다.

대통령상에 이의주의 〈온실의 여인〉(서양화), 국무총리상에 장석웅의 〈4월 학생 공원〉(건축), 문교부 장관상에 김명제의 〈효곡曉谷〉(동양화), 강대운의 〈푸른 언덕〉(서양화), 최종태의 〈서 있는 여인〉(조각), 한도룡의 〈장생문탁자〉(공예), 박세림의 〈성교서절록聖敎序節錄〉(서예), 김영규·한효동 합작의 〈주미한국대사관〉(건축).

제10회 국전은 군사쿠데타가 기울어져 가는 국운을 바로잡고 모든 면에서 대담한 개혁이 일어났을 때인 만큼 국전도 개혁되어 우선 국전 규정을 개정하고 심사원의 교체를 단행하여 새로운 기풍을 조성하였다. 그 결과 10년 이상 심사위원을 해 온 노대가들은 고문이라는 명예로운 위치로 모셔 놓고 추천 작가를 국전 테두리 안과 널리 재야에서도 모아 들여 대폭 증원하고 심사원을 이 추천자 회의에서 선정하여 그 후보자를 문교부에서 재검토해서 일부를 관선으로 임명하는 이원적 방법을 택하여 새로운 개혁을 이루었다. 그래서 많은 재야의 전위 작가가 국전에 참여하는 길을 터 주었던 것이다. 그래서 자연 일반 공모 작품도 추상 및 반추상계의 것이 많이 출품되고 입상도 많이 해서 국전은 크게 변모하였다.

전람회는 1961년 11월 1일부터 동 20일까지 서울 경복궁미술관에서, 그리고 그후 부산, 전주 등 지방 전시를 가졌었는데 그 수상 작품을 보면 다음과 같다. 대통령상에 강석원·설영조 합작인 〈육군훈련소 계화計畵〉(건축), 최고회의 의장상에 김형대의 〈환원 B〉(서양화), 내각수반상에 최의순의 〈산〉(조각), 문교부 장관상에 오태학의 〈군생〉(동양화), 이봉렬의 〈서편〉(서양화), 홍범순의 〈오후의 화실〉(서양화), 김영희의 〈실失〉(조각), 김광현의 〈경작지대〉(공예), 이병순의 〈록냉제선생시錄泠齊先生詩〉(서예), 김영규 외 3인의 〈과학 센터〉(건축).

제11회 국전은 1962년 10월 10일부터 11월 10일까지의 예정으로 국립미술관에서 개최 중인데 심사위원의 선정 방법은 추천자 대회에서 선거하는 일원적 방법을 채택하였다. 그 결과 10회전 때 크게 고배를 마신 보수적인 사실 계통의 작가들이 대동단결하여 행동을 취하는 바람에 서양화부에서는 추상 계통의 심사원이 단 2명이라는 현상이 초래되어 모처럼 개혁한 국전을 또다시 아카데미즘으로 복귀시키고 말았다.

따라서 추상화는 출품수도 적거니와 입선수도 적었다. 이번의 수상 작품은 대통령상에 김창락의 〈사양斜陽〉(서양화), 최고회의 의장상에 김종성의 〈미술관 설계〉(건축), 내각수반상에 이종상의 〈작업〉(동양화), 문교부 장관상에 안동숙의 〈대망〉(동양화), 이득찬의 〈초설〉(서양화), 최의순의 〈모자〉(조각), 임홍순의 〈十자장식탁장〉(공예), 손문경의 〈해서곡병楷書曲屛〉(서예), 강응성 외 3인의 〈설악산 관광센터〉(건축).

이상 제1회 국전부터 제11회 국전까지의 수상 작품을 위주로 한 그 연대기를 살펴보았는데 결과적으로는 전반적인 향상의 흔적이 엿보인다고 할 수 있다. 그러나 그것은 어디까지나 구보(龜步)이고 더욱 그 발전의 원동력은 작가의 자각된 역량보다는 사회 전반, 생활 전반의 향상이 미술의 향상을 뒷받침하기에 불가불 향상할 수밖에는 없다는 이상한 사실도 게재되고 있다.

그래서 오늘날 국전의 문제점은 크게 나누어 둘로 보고 있는데 그 하나는 국전을 보수적인 아카데미즘이 태평의 꿈을 꿀 수 있는 예술의 피난처로 만들자는 것이고 또 하나는 국전의 의상을 국제적인 전위 의상으로 갈아 입혀 참다운 한국현대미술의 창조의 도가니로 만들자는 것이다.

이같이 이론이 있다는 것은 결국 성장 과정의 분열 현상으로 그것 자체가 필요 현상이겠지만 쓸데없는 고집과 독존과 집단의식으로 전진하는 그 앞길을 막는 불행한 사태가 일어난다면 그것은 비극이

요 역사의 반역이 된다. 그러기에 우리에게 필요한 것은 좋은 작가이지만 이에 못지않게 중요한 것은 그 좋은 작가를 알아보는 훌륭한 눈이다.

<div align="right">1962. 11. 『신세계』</div>

국전의 정체와 행방

1. 국전이란 무엇인가

매년 가을이면 사회를 떠들썩하게 하는 국전이란 도대체 무엇인가? 그 정확한 이름은 《대한민국미술전람회》지만 너무 길기 때문에 국전이라고 부르고 있는 종합적인 미술 전람회이다. 그러기에 이것은 나라에서 주최하는 일종의 미술 정책의 하나로 베풀어지는 미술 장려이다.

이것이 시작된 것은 1949년 가을로, 그때 즉 해방 후의 좌우로 갈라진 미술계를 국가적으로 통합하고 민족 진영의 미술 작가들을 보호, 육성한다는 당면 과제 때문이었다. 그러나 그 창설의 목적은 국전 규정 제2조에 있듯이 '우리나라 미술의 향상, 발전을 도모하기 위하여'라고 명시되어 있다.

이 표현, 즉 '우리나라 미술의 발전, 향상을 도모'란 약간 구구한 해석을 할 수 있는 여지를 갖고 있으나 한편 너무 판에 박힌 표현을 하면 그후의 변모에 대비할 수 없어 진작부터 폭을 넓게 만들고 실효는 운영의 묘로써 얻고자 한 모양이다. 그러나 그것을 다루고 있는 당국자는 당국자대로 신념과 확고한 지식이 없고, 국전에 모인 미술가는 대의보다는 소리(小利)에 눈이 어두워 국전을 무슨 분쟁의 도가니처럼 만들고 말았다.

이 국전의 유래에 대하여는 1968년 2월호 『사상계』에 「국전의 내력과 문제점」이란 글로써 이미 발표한 바 있고 기타 논문에서도 상세하게 이야기했기 때문에 되풀이하지 않겠다. 다만 여기서 이야기하

고 싶은 것은 국전의 규정을 전적으로 지금의 형편에 맞도록 크게 고치자는 것이다.

왜냐하면 1949년에 만든 국전 규정은 그 당시 국전에 참여한 미술 대가들의 머리와 문교 당국자의 생각이 넓게 세계적 추세를 바라다본 데서 나온 것이 아니라 일제시대 한국에서 판을 치던 선전(《조선총독부미술전람회》의 약칭)의 재판에 머무르고 있었던 것이다. 말하자면 일제의 선전 규정을 글자 몇 자만을 고치고 한국말로 번역한 결과가 되었다. 이 불합리성은 이른바 국전 작가의 한정된 견식 때문에 그런대로 운영되어 왔다.

그러나 국전의 불합리성이 초기에 아무 탈이 없이 그런대로 넘어간 것은 화단의 형성이 아직 이루어지지 않아 그 불합리성에 항거할 다음 세대가 없었기 때문이다. 이와 같은 국전의 불합리성이 폭발한 것은 그 자체의 모순에서 오는 것이 아니고 국전을 에워싸고 있는 미술 작가들의 파벌 싸움 때문이었다.

예를 들면 제5회 국전 때 일어난 대한미협 대 한국미협의 치열한 싸움 등이다. 이것은 홍대를 중심한 대한미협의 윤효중과 서울대 미대를 등에 진 한국미협의 장발의 싸움이라고 해도 좋을 만큼 구체적인 것이었다. 무슨 말인가 하면 당시의 국전은 윤효중을 참모로 하는 대한미협에서 완전히 장악하고 있었기 때문에 국전을 목표로 두 세력이 공방전을 벌인 것이다. 이 싸움은 너무나 치열해서 화단의 대결은 물론 개인의 인신공격에까지 번져 갔다. 참으로 참담한 한국 미술의 남북조시대였다. 이 싸움의 터전이 곧 국전이었다. 그러기에 제5회 전후의 국전사의 밑바닥에는 이와 같은 화단 싸움의 검은 그림자가 깃들고 있다.

지금까지 18회, 햇수로 치면 12년간에 국전의 규정을 크게 고친 것은 1960년 제10회 국전 때(당시 5·16 군사쿠데타 직후)와 금년 즉 제18회 국전 때이다. 제10회 국전 때 규정 개정의 골자는 그때까지 그곳에 머물러서 온갖 고집과 권위를 다해 오던 이른바 노대가를

거세하고 재야의 추상 작가를 받아들여 국전을 현대에 알맞은 새로운 것으로 만든다는 것이었다.

결과 김영주 등 순전히 재야에서 전위미술을 추진하던 작가들이 추천 작가로 단번에 들어가고 더욱 심사원까지도 되었다. 또한 국전에 미술 평론가 및 미술 애호가를 참여시키는 것으로 보다 기능적이고 현대적인 체제를 갖추려고 했다. 그래서 김원전, 방근택, 이경성 등이 미술 작가 이외의 존재로 국전 자문위원으로 임명되어 우선 심사원 선정에 참여토록 길을 터 놓았다.

그러나 이 평론가의 심사원 선정권은 마침내 추천 작가 회의에서 자기들의 이권에 반대된다고 부결되고 말았다. 이때 모 화가는 우리나라에는 아직 미술 평론가가 없다는 궤변을 통해서 그의 무식을 폭로하기도 하였으며, 열등감에 사로잡힌 대부분의 미술가들은 평론가의 국전 참여를 무슨 큰 변이라도 되는 양 일치단결해서 격퇴하고 말았다. 이 제10회 국전의 국전 개혁이 실패로 돌아간 것은 그후의 국전이 완전한 보수파의 반격 속에 이루어졌다는 사실 속에 잘 나타나고 있다.

그때까지 자기의 것인 양 알고 안이한 꿈만을 꾸어 오던 보수적인 작가들이 뜻밖에도 외부에서 밀어닥친 젊고 새로운 공세에 놀라 그들의 공동 이익을 수호하기 위하여 서로 뭉치는 결과가 되어 제11회 국전 이후는 보수적 색채가 더욱 짙어졌다. 결과 모처럼 발을 디딘 현대 작가는 돌림을 받고 몰려나지는 않았으나 완전히 거세당하고 말았다. 이 상황은 1968년까지 계속되었다.

그러자 1969년 정부 조직의 개편에 따라 제18회 때부터 국전 사무가 문교부에서 문화공보부로 이관되게 되었다. 이것을 계기로 국전의 개혁은 진작부터 이야깃거리가 되었고, 젊은 문공부 당국자들의 힘을 입어 그 실현이 기대되었던 것이다. 그들의 당초 계획은 말썽의 원인이 되었던 서양화를 구상과 추상으로 나누어서 응모 작품의 접수에서부터 시작하여 심사원 배정, 심사 분리 등을 꾀하였고 심

사원의 선출권도 예술원에서부터 빼앗아 별도로 국전 심사위원 선출 기구를 만들고자 하였다.

그러나 때마침 발족을 보게 된 국립현대미술관이 이 국전과 어울려 생각지도 않은 혼란과 말썽의 씨가 되었다. 무슨 이야기냐 하면 국전 심사원의 선출권을 이 국전과 전혀 관계도 없어야 할 국립현대미술관 운영자문위원회에 주었다는 것이다. 물론 여기까지 오기에는 많은 파란곡절이 엎치락뒤치락하여 그것 자체도 현대 한국미술의 약점을 송두리째 드러낸 치부였다.

당초 문공부는 국전과는 관계없이 현대미술관의 계획을 세워 왔다. 이 일은 이 차관을 정점으로 그 주변에서 이루어졌는데 이 차관은 그전에 문교부에 있을 때 국전을 직접 다루어 보아 그의 해야 할 일과 어려움을 누구보다도 잘 아는 사람이었다. 그래서 그는 국전의 개혁은 제도상의 개혁보다도 그것을 에워싸고 있는 인적 구성의 혁신 없이는 불가능하다는 결론에서 그의 주변에 있는 젊은 미술가와 이 일을 늘 의논해 왔다.

노대가들이 은거하고 있고 지금까지 국전을 마음대로 요리해 온 예술원의 미술분과 위원과 한국미술협회의 간부들에게 이 사실이 소문으로 알려지자 화단은 순식간에 긴장의 도가니가 되어 버렸다. 왜냐하면 소문에 오른 미술가들은 이제까지 예술원이나 미협에서 소외당하고 있던 작가들이기 때문이었다. 이제까지의 자기들의 영토를 자기도 모르는 사이에 몇몇 작가에게 빼앗긴다는 것을 참을 수 없는 모욕이라고 격분했다.

그래서 예술원은 예술원대로 그들이 갖고 있는 권위를 과시하여 그 부당성을 직접 청와대에 건의하고, 미협은 미협대로 긴급 회의를 소집하여 국전의 문제와 현대미술관의 문제를 자기들에게 일임하라고 강경하게 나섰다. 이와 같은 예술원과 미협의 총공격이 벌어지자 문공부 당국은 그들의 태도를 바꾸어서 비교적 전체 미술인이 집결되어 있는 미협에게 좋은 방안을 제시하라고 타협적으로 나섰다.

이 문공부의 제안을 받은 미협은 다음과 같은 두 가지 새로운 의견을 제출했다. 첫째, 국전의 심사원은 국립현대미술관 운영위원회에서 선출한다. 둘째, 국립현대미술관의 운영위원회 위원은 미협에서 배수 공천한 30명 중에서 문공부가 15명을 다시 선출한다. 이 터무니없는 의견은 그것대로 타협이 되어 결국 미협은 화가, 조각가, 공예가, 평론가 등에 걸쳐 30명을 추천했다. 이 추천과 예술원의 의견을 참작하여 얻어진 것이 곧 문공부가 발표한 15명의 운영위원이다.

그런데 여기서 새로운 것은 미협에서 추천하지 않은 건축가 및 사진 작가가 새로이 추가되었다는 것이다. 이 돌변은 국립현대미술관 운영위원회에서 국전의 심사위원을 선출한다는 이상한 전제가 있기에 일어난 당연한 결과라고 하겠다.

이렇게 해서 국전 문제의 핵심인 심사위원은 그들 국립현대미술관 운영위원들이 뽑았는데 괴상하게도 조각가 김경승은 자기가 운영위원이면서 자기가 심사위원이 되는 불합리적인 결과를 낳고 말았다. 이 처사, 즉 자기가 자기를 뽑는 악습은 과거 예술원 회원이 자기가 자기를 뽑아서 심사원이 되었다고 전미술계의 비난의 대상이 된 바 있었는데 이번에도 그 과오를 또다시 되풀이하고 만 것이다.

이렇게 해서 소란과 잡음 속에 시작한 심사에서 심사 과정의 비밀이 미리 샜다거나 또 대통령상을 타게 될 작품의 순위가 바꾸어졌느니 하는 등 여러 가지 비리가 꼬리를 물고 일어났다. 이 국전 시비를 누구는 국전사상 최대의 잡음이라고 하지만 국전사에는 이것보다도 더 큰 시비가 얼마든지 있었다는 사실을 알아야 한다. 1956년의 제5회 국전 때에도 심사원 선정 문제 때문에 큰 소란이 일어나 할 수 없이 국전을 연기하고 언론 기관이나 사회에서도 국전의 분규를 크게 다루고, 필자도 국전 무용론을 발표한 바 있었다.

이 국전 무용론은 그후 국전에 말썽이 일어날 때마다 여러 번 되풀이 주장된 것으로, 국전 자체가 제도상의 결함이 있는 것이 아니고 국전을 운영하고 그곳에 참여하는 미술 작가의 양식이 결핍되어 있

어느 미술관장의 회상

기에 그들 작가답지 않은 작가가 필요 이상의 욕심을 걸게 되는 국전의 문을 당분간 닫으면 그들이 작가 본연의 자세로 돌아가서 쓸데없는 짓을 하지 않을 것이다 라는 것이 이유였다.

말하자면 국전의 문을 당분간 닫고 그 힘으로 미술 발전의 근본 문제, 즉 근대미술관의 창설을 주장했던 것이다. 사실 막대한 돈과 힘을 써서 모처럼 국전을 열어 주고 있는데 그곳에 모인 미술 작가들이 이처럼 문제 아닌 것으로 한국 미술의 정상적인 발전을 저해시키고 있다면 그것은 다시 생각해 볼 문제이기 때문이다.

원래 국전 창설의 목적은 미술계의 형성이 이루어지지 않은 어린 한국 미술을 육성, 보호하여 발전, 향상을 꾀하는 데 있었기에 언제인가 한국의 미술이 외국의 그것처럼 관의 도움이 없이 자립할 수 있게 되면 마땅히 국전은 발전적 해소가 되어야 할 시한적 존재이다. 어느 의미에서 국전이 있다는 것은 그만큼 우리나라의 미술이 독립되지 않았다는 말도 된다.

2. 제18회 국전에서 노출된 여러 가지 취약점

1969년의 제18회 국전은 1960년의 제10회 국전 이래 처음 보는 여러 가지 개혁을 시도한 점에서 좋게 보아 주어야 한다. 국전 규정의 개정으로 예술원의 권한을 없앤 것, 초대 작가제의 부활 또는 추천 작가 시상, 서양화의 구상, 비구상의 분리 등 몇 가지 대담한 개혁들이 이루어졌다.

그러나 개혁의 방법이 서툰 데서 오는 부작용과 아직도 그 개혁에 반대하고 있는 군건한 보수 세력 때문에 모처럼의 선의는 충분한 빛을 못 보고 공연히 사회적 문젯거리만 되고 말았다. 이제 제18회 국전을 에워싸고 일어난 다음 몇 가지 그의 숙환을 들고 그것에 대한 의견을 적어 보겠다.

(1) 심사위원 선정을 에워싼 잡음

(2) 상의 배정

(3) 파벌은 살아 있다.

(4) 낡은 것과 새로운 것의 대결

(5) 문공부의 약체성

(6) 국전의 지나친 비대화

(7) 국전과 국립현대미술관과의 분리

1 심사위원 선정을 에워싼 잡음

이 문제는 늘 국전 분규의 핵심이다. 왜냐하면 국전에서는 심사원의 권한이 절대적이고 또 누가 심사원이 되었는가에 따라 상의 향배가 결정되며 심사원이 되면 그에게 잘 보이려는 군소의 작가들이 온갖 아첨을 다하기 때문이다. 지금까지 심사원 선출에 있어서 불미스러운 일이 많아 국전을 이다지도 궁지에 끌어 넣었다는 말은 앞에서 이야기한 바 있다. 결국 국전 심사원의 문제는 예술원 회원이 추천한, 자기들과 자기에게 잘 보인 작가들이 선정되는 수가 많기에 그 영광에서 빠진 추천 및 초대 작가들이 "너만 해먹기냐? 나도 해 보자."는 식으로 대드는 것에서 나온다.

좋게 말하자면 국전 내부에서의 세대 교체를 하는 것으로 체질 개선을 꾀하는 것이지만, 국전을 구성하고 있는 미술 작가의 질로 보아 갈아 보았댔자 그것이 그것이고 어느 의미에서는 권위에 굶주린 새로운 세대는 그전의 그것보다 더욱 나쁠 수도 있는 것이다. 그러기에 이 심사원의 문제만큼은 제아무리 제도가 잘 되고 모든 조건이 갖추어져도 작가의 마음이 썩었으면 소용이 없게 된다. 결국 작가의 양식에 따라 결정될 문제이다.

2 상의 배정

상이란 없으면 허전하지만 있으면 으레 싸움의 쟁점이 되는 것이다. 그러기에 공정한 시상만이 이 인간의 약점을 해결할 수가 있다. 국전에서 주는 상도 국전 분규의 원인이 된다. 종래의 공모작에

대통령상이 주어지고 부상이 100만원에다 세계일주 여비와 6개월간의 체류비를 주었던 것이 이번부터는 새로이 추천 작가상을 만들고는 역시 세계일주 여비와 3개월간의 비용을 주게 되었다. 그래서 국전의 매력은 지속되는 것이다.

그런데 대학 재학생은 특선에서 제외된다는 심사상의 약속이 있어 일반인이 최고상이나 대상을 탈 비율은 높아진다.

이 상의 결정은 일곱 분과에서 특선이 결정되고 분과에서 최고가 된 특선 작품 7점(동양화, 서양화, 조각, 공예, 서예, 건축, 사진)을 한자리에 모아 놓고 7개 분과 위원장 및 전체 위원장 1인 총 8인이 결정하는 것이다. 대통령상 1점, 국회의장상 1점, 국무총리상 1점, 문공부 장관상 7점 등이 이름이 붙은 대상들이다.

그런데 이 상의 배정시에도 반드시 뒷거래가 있게 마련이고 그 뒷거래의 초점은 이른바 바터제이다. 제18회 국전의 최고상이 비구상의 작품 박길웅에게 돌아간 것도 국전사상에서 처음 보는 일이지만 그것은 이제까지의 국전의 상들이 그때 그때 안배되어 왔다는 좋은 본보기인지도 모른다.

1968년의 대통령상이 예술적으로 보잘것없는 서예 작품에 돌아갔을 때에도 이제까지 한 번도 못 탔으니까 이번에는 우리에게 달라고 해서 그렇게 되었는데, 이번에 국전 심사원 전부가 현대 미술의 이해자라는 것을 증명하기 위하여 그와 같은 멋을 부린 것이라 생각된다.

여기서 장담할 수 있는 일은 만약 내년의 국전에도 지금과 같은 진영이 심사원이 된다면 아무리 비구상계의 작품이 세계적인 것이 나오더라도 절대로 대통령상은 못 받는다는 사실이다. 내년에 비구상계의 심사원들이 자기들이 추천하는 작품이 제19회 국전에서 가장 예술적 가치가 있는 작품이라고 우겨대도 다른 분과의 심사원들은 욕심부리지 말고 이번에는 다른 곳으로 돌리자고 할 것이다. 그래서 지금까지 한 번도 대통령상을 못 탄 사진부에 최고상이 떨어지는 결

과가 일어날지도 모른다.

3 파벌은 살아있다

국전에 서식하고 있는 파벌로는 학벌, 문벌 등이 제일 많다. 학벌이란 국내에 있는 각 미술대학을 배경으로 하는, 교수와 제자와의 관계이다. 문벌이란 역시 사제의 관계인데 대학을 배경으로 하는 것이 아니고 사숙을 배경으로 하는 것이다.

사람은 원래 인정에 끌리기 쉬운 것이기에 같은 값이면 자기의 제자나 또는 가까운 사람에게 상을 주고 싶은 것은 어찌할 수 없는 일이다. 그러나 이 인정을 쏟는 바람에 진정 상을 받아야 할 좋은 작품들이 떨어져 나간다면 그것은 큰일이다. 그러기에 파벌이란 좋은 의미로는 언제 어디서나 있을 수 있는 일이지만 이성을 잃은 파벌의식은 전체의 방향을 고장낼 위험성을 내포하고 있다.

4 낡은 것과 새로운 것의 대결

지금 국전 속에는 대충 잡아 4세대가 동거하고 있다. 여기서 세대라는 것은 엄격한 의미의 연령 차이를 가리키는 것이 아니고 모든 점에서 차이가 나는 층을 뜻한다.

4세대 중 가장 낡은 층은 예술원 회원급의 작가로서 연령으로 치면 60세 전후가 평균이다. 다음이 40~50대의 초대 및 추천작가이다. 이 제2층에 속하는 작가들은 제1층의 노대가들을 은거시키려고 갖은 책략을 다한다. 왜냐하면 그들이 차지하고 있는 자리에 자기들이 앉을 차례가 되었기 때문이다.

제1층 작가들의 욕심을 노인네 주책이라고 하면 제2층 작가들의 욕심은 음흉한 야욕이라고나 할까. 제3층은 30~40대의 젊은 작가들로서 정의감에 불타고 있어야 할 그들이 왜 그런지 풀이 죽어 있다. 국전의 그늘에서 그들이 그만큼 성장하려면 선배나 선생 되는 작가에게 잘 보여야 하고 잘 보이자니 거세되는 것인지도 모르겠다. 제4

층은 특선의 권한을 박탈당한 학생들이다. 그들은 비교적 젊음의 의욕으로 자기가 하는 일을 추진하고 있으나 대개의 경우 설익어서 감칠 맛이 없다.

이와 같은 겹겹으로 된 국전에 신·구세대의 대립과 암투는 눈에 보이지 않는 곳에서 치열하게 전개되고 있다. 그 암투가 표면화되어 국전은 떠들썩하고 1년에 한 번씩 연차적으로 폭발하는 활화산이 된다.

5 문공부의 약체성

국전 분규의 원인이 규정 규약의 불비(不備)에서 온다는 것은 어느 정도 수긍이 가는 말이다. 그러나 보다 큰 원인은 미술 작가들의 양식의 부재에서 오는 혼란이다. 국전에 말썽이 일어나면 이번 경우처럼 모든 신문이나 보도 기관에서 문공부가 나쁘다고 공격하고 하물며 미술 작가들도 만만한 싹을 보았는지 문공부만 가지고 공격을 하고 있다.

어느 때는 미술 작가들의 잘못도 문공부에 씌우는 수가 많다. 이 이야기는 문공부가 더 좀 확고한 신념과 지식을 갖고 강하게 나와도 좋다는 뜻이다. 이 작가가 무엇이라고 하면 그것에 쏠리고 저 작가가 무엇이라고 하면 그곳으로 쏠리는 갈대와 같은 태도는 결국 한국의 현대 미술, 작게는 국전을 이와 같은 무서운 혼란 속에 빠뜨리는 결과가 되고 만다.

물론 문공부의 약체 속에는 문공부에 미술을 잘 아는 공무원이 없다는 말도 된다. 모름지기 올바른 미술 정책을 수립하고 미술 행정을 해 나가려면 미술을 아는 고급 공무원이 문공부 안에 있어야 한다.

6 국전의 지나친 비대화

국전의 비대성을 두 가지로 생각할 수 있는데 하나는 정신의 비대성이요 둘째는 기구의 비대성이다. 정신의 비대성이라는 것은 국

전에 참여하고 있는 작가들이 자기가 이미 기성 작가라고 안심하고 제작을 열심히 하지 않고 또 국전이 우리나라의 유일한 미술 전람회라고 착각하고 있는 사실을 말한다. 국전에서도 볼 수 없는 그들의 작품, 또 설사 출품되었다 하더라도 비참하리 만큼 초라한 그들의 작품은 곧 그들의 비대성의 산물이다.

또 하나 기구의 비대성이라는 것은 식구가 너무 많아졌다는 것이다. 당초 국전은 회화(동·서양화), 조각, 공예, 서예만으로 출발하였다. 그것이 어느덧 건축이 끼여들고 사진이 들어와 지나치게 불어났다. 더구나 건축은 살롱 예술로서 적당한 것이 못 되고 서양화는 몇 천 점이 넘는데 고작 열 몇 점으로 행세하고 있으니 그것 자체가 억지에 가까운 것이고 사진도 육성하는 의미에서 국전에까지 넣은 것은 좋아도 예술가다운 사진 작가가 없고 사진의 수준이 형편없어 가뜩이나 시세가 폭락된 국전의 망신은 다 도맡아 하고 있다.

필자 생각이지만 국전 형식으로 하되 사진과 건축은 따로 분리해서 실시하는 것이 좋을 것이다.

7 국전과 국립현대미술관과의 분리

이번 국전 최대의 착각은 바로 국전을 현대미술관과 관련시켜서 일을 추진했다는 점이다. 국전은 국전, 현대미술관은 현대미술관으로 나누어서 생각하고 그렇게 시행했으면 시비는 줄어들었을 것이다.

3. 국전은 어디로 갈 것이냐

국전이 갈 수 있는 방향은 셋인데 하나는 현재의 것을 부분적으로 고치면서 그대로 밀고 나가는 것, 둘째는 이른바 재야 작가 전부를 포섭해서 명실공히 한국의 현대 미술로서 집대성하는 것과, 또 하나는 그의 역사적 임무를 끝내고 국전을 해체하고 그 정력과 돈을 현대미술관으로 돌려 긴 안목으로 본 미술 정책 밑에 전반적인 미술 발전을 꾀하는 것 등이다.

어느 미술관장의 회상

요사이 국전에 참여하고 있는 현대 미술 작가들은 제2의 방향, 즉 재야 작가의 흡수를 생각하고 있는 모양인데 그것을 실현하려면 지금의 형편으로 보아 또 한 번 난리를 치러야 될 후진적인 여건이 국전에는 남아 있다. 필자 생각에는 군이 재야 작가를 포섭해서 국전으로 끌고 들어갈 필요가 없다고 본다. 원래 예술의 생리는 자유이기 때문에 미술 정책의 혜택을 간접으로 받는다는 것은 필요해도 직접 받으면 타락하거나 어용 예술이 될 가능성이 많다. 더구나 예술을 국전이라는 하나의 틀 속에 넣어서 획일적인 형으로 만들고 그들의 야취(野趣)를 없앤다는 것은 전반적인 미술 발전으로 보아서는 피해야 될 점이다.

국전의 참여는 자기의 생리나 체질에 따라 자유로이 할 것이다. 다만 국전의 물질적 보장이 크면 클수록 재야 작가의 고독은 배가될 뿐이다. 그러나 물질적 욕망과 세속적 영광에만 현혹되면 타락한다는 것이 예술적 진실이기에 그것은 참다운 예술가에게는 적용되지 않을 것이다. 그러기에 국전은 좋든 나쁘든 간에 당분간 지금대로의 상태로 두는 것이 좋을 것이고 국전이 우리나라 미술의 전부라는 국전의 신화를 없애는 데 노력해야 된다.

그 대신 현대미술관을 중심으로 하는 온갖 미술 행정으로 젊은 작가를 육성하고 노대가에게 영광을 주고 중견 작가에게 공부할 수 있는 기회와 자극을 주자는 것이다. 말하자면 현재 국전에 기대하고 있는 국가적 미술 정책면을 현대미술관으로 옮기자는 것이다.

그리고 국전은 어디까지나 그 미술 정책의 하나로서 이루어지는 가을 미전이라는 선에 멈추게 해야 한다. 이것은 국전의 약화가 아니라 국전의 정상화이고 국가적인 입장에서 보면 비로소 미술계는 정상적인 체제를 갖추게 되는 것이다. 그러다가 한국의 현대 미술이 세계적인 시야 속에서 자라면 그때의 국전은 오늘날의 프랑스의 르 살롱이나 일본의 일전 같은 자기의 분수를 지키는 역사적인 존재가 될 것이다. 약간 역설 같지만 국전이 그러한 존재가 되는 날 우리나라의

인생과 미의 편력

미술계는 근대화되는 것이다.

1969. 11. 『사상계』

결국 국전은 30회를 마지막으로 폐지되고 말았다. 이 결정에 앞서서 당시 문공부 장관이었던 이광표는 국립현대미술관장이었던 나를 불러서 국전이 말썽이 많은데 전문가 입장에서는 그의 존폐에 대해서 어떻게 생각하냐는 것이다. 그래서 나는 평소 주장한 대로 국전은 마땅히 없어져야 하고 국전의 존재는 우리나라 현대 미술의 오점이라고 단정했다. 그 이야기를 듣고서 이광표 장관은 마음을 굳히게 되어 마침내 국전을 폐지한 것이다. 그리고 그것을 《한국현대미술대전》, 《한국서예대전》, 그리고 《한국공예대전》으로 변모시켰다.

5) 세계를 돌아다니며

나는 1954년 홍대 강사 시절부터 이대 조교수, 그리고 1961년 홍대 부교수 시절을 이어 가며 서양미술사를 강의했다. 강의안이 축적되어서 제법 책을 낼 만한 정도가 되었으나 실제 서양 미술의 현장에 가지 않고서 강의를 한다는 것 자체를 불합리하게 생각하였고 더구나 서양미술사 책을 낸다는 것은 만부당한 것이라 여겨 왔다. 그러던 차에 1971년 일본에서 쓰러지고 난 다음 정신을 차려서 몇 권의 책을 냈으며 서양미술사도 5개년 계획으로 낼 작정을 하였다.

시대순으로 보면 고대 오리엔트인 메소포타미아와 이집트에서부터 시작하여야 했지만 우선 손쉬운 대로 그리스부터 시작하여 이탈리아, 프랑스 등을 돌아다니며 미술관에서 직접 옛 미술을 접했다. 그때의 기록을 『공간』과 『선미술』 등에 발표했는데 그것은

다음과 같다.

아테네의 영광과 오늘의 아픔

1. 옴니아 광장과 소크라테스의 연상

1977년 7월 26일 나는 김포공항을 떠났다. 여행의 목적은 서울특별시의 부탁으로 세계의 동상 조각들을 사진찍고 조사하는 일이었다. 목적지는 일본 동경, 그리스 아테네, 이탈리아 로마, 프랑스 파리, 영국 런던, 그리고 미국의 뉴욕·보스톤·시카고 등이었다.

동경의 조사를 마친 후 28일 12시 아테네행 알이탈리아 비행기를 타려고 하네다에 나가 보니 비행기 사정 때문에 8시간이 지연된다는 것이었다. 하네다 공항에서의 8시간, 세계의 여러 나라 손님들이 들끓는 이 동양의 국제공항, 비행기 고장 때문에 8시간이나 늦는다는 이야기를 듣고 1시간 이상이나 줄을 서고 기다렸던 사람들은 모두 아무말 없이 공항의 지정된 장소로 물러났다. 그들의 표정은 담담하고 잠잠하였다. 그후 여러 차례에 걸쳐 경험을 해서 얻은 바이지만 현대의 교양인들, 특히 서양 사람들은 불가항력에 대해서는 무한대의 인내력을 갖고 있는 것 같다.

왜 8시간이나 늦느냐고 알이탈리아 직원에게 물어 보았더니 그의 대답이 걸작이다. 비행기 엔진이 고장이 나서 고치기 때문이라는 것이다. 그러면서 8시간 늦더라도 안전하게 가는 것이 불완전한 기계로 시간대로 가다가 사고가 나서 영영 죽어 버리는 것보다 낫다는 것이다. 로마제국을 건설하였던 이탈리아의 대인다운 생각인지도 모른다.

28일 밤 9시나 되어서 하네다 공항을 떠난 비행기는 어둠 속을 뚫고서 서쪽으로 서쪽으로 향하였다. 태국의 방콕, 그리고 인도의 봄베이를 거치니 어느덧 날이 샜다. 그때부터 내려다보이는 풍경은 광막한 사막의 연속이다. 이란, 이라크, 그리고 아라비아 반도, 시리아

인생과 미의 편력

이들 불모의 땅이 계속된다. 여태까지 지구는 바다와 육지로 형성되고 바다는 푸르고 육지는 나무에 싸인 녹지대라는 생각이 이 광막한 사막을 보고 나서 달라진다. 먼데서 바라다본 지구는 분명히 바다와 녹지와 사막으로 형성되었다고 생각했다.

오전 10시경부터 푸른 지중해가 보이기 시작한다. 참으로 맑은 푸른색이다. 그 사이사이를 3000개에 가까운 섬들이 여기저기 흩어져 있다.

12시 가까이 되어서 비행기는 내리기 시작하여 마침내 아테네 국제공항에 도착했다. 때마침 한여름인지라 공항은 많은 피서객으로 붐볐다. 간단한 입국 수속을 마치고 돈을 바꾸고 나는 기다리고 있는 택시에 몸을 실었다. 택시 운전사는 영어를 모르고 나는 그리스어를 몰라서 예약된 호텔 이름이 적혀 있는 종이쪽지를 내보였다. 그는 알았다고 하고서 계속 서쪽으로 차를 달렸다.

가는 길가에는 교외의 얕은 집들이 여기저기 몰려 있고 몹시 한산한 느낌이었다. 약 15분 후에 시내 어귀에 다다르니 눈앞에 아크로폴리스의 언덕이 우뚝 솟아 있다. 그 언덕 위에 그렇게도 보고 싶었던 파르테논 신전의 앙상한 기둥들이 자취를 나타낸다. 순간 여기가 아테네라는 실감이 온몸을 휘감는다.

그 아크로폴리스를 끼고서 서쪽에서 북쪽으로 한참 가다가 차는 마침내 시가의 중심지로 돌입하고 어느 호텔 앞에 정거했다. 그러고서 내리라는 것이었다. 요금을 치르고 내려 보니 그 호텔은 앰배서더 호텔이었다. 내가 예약한 호텔과는 머릿글자가 A로 시작된다는 것이 같을 뿐 예약된 호텔은 아니었다. 할 수 없이 호텔로 들어가 프론트 데스크에 가서 방이 있느냐고 물어 봤다. 생각한 대로, 예약했느냐는 것이다. 나는 예약은 안 했지만 방을 하나 달라고 부탁했다.

영어가 잘 통하는 지배인은 먼저 방이 없다고 거절했다. 그러나 나는 계속 한국에서 왔으며 그리스 미술의 연구를 위하여 아테네에 왔다고 말하고 꼭 방을 달라고 거듭 이야기를 했다. 그때서야 남한에

서 왔느냐 북한에서 왔느냐 하고 반문하기에 마침 갖고 있던 상파울로 비엔날레 한국 대표의 책자를 보여 주었다. 그랬더니 나를 다시 한 번 위에서 아래까지 훑어보더니 방을 준다는 것이다.

안내된 방은 7층으로 냉방이 완비되어서 자못 시원하고도 넓은 방이었다. 짐을 풀자 곧 한국대사관으로 전화를 하였다. 그러나 전화를 받는 직원이 30분 후에 퇴근한다기에 내가 앰배서더 호텔에 묵고 있다는 것을 통지했을 뿐 그곳으로 갈 생각은 안 했다.

가벼운 옷차림으로 갈아입은 나는 점심을 먹으려고 호텔을 나왔다. 가장 그리스적인 분위기의 식당에 들러서 그리스적인 식사를 하려는 심산이었다. 호텔에서 불과 3분도 안 되어 큰 광장이 하나 나왔다. 그곳이 유명한 옴니아 광장이다. 광장 주변에는 많은 사람이 운집하여 서로 쳐다보고 있었다.

그 광장의 어느 골목을 돌아서 나는 한 식당으로 들어갔다. 때늦은 점심이라 사람은 많지 않고 두서너 테이블만을 채웠을 뿐이다. 다가오는 웨이터 보고 영어를 할 줄 아느냐고 물어 봤더니 두 손을 치켜들 뿐 곤란한 표정을 짓는다. 그래서 나는 가장 가까운 테이블에서 식사를 하고 있는 사람을 보고 그 사람과 같은 것을 달라고 손짓하였다. 그랬더니 알았다고 머리를 끄덕이고서 주방으로 사라졌다.

곧이어 막대기 같은 딱딱한 빵과 돌덩이 같은 빵을 한 광주리 가져오고 내가 시킨 물을 가져다 테이블 위에 놓았다. 빵은 어찌나 딱딱한지 약한 나의 이로는 깨물 수가 없을 정도였다. 그래서 그것을 손으로 찢어 물에 담가 연하게 만들어 먹었다. 곧이어 탐스러운 고기 접시가 운반되었다. 순간 내 코를 찌른 것은 비위에 안 맞는 양고기의 냄새다. 말하자면 양갈비인 것이다. 배도 고프고 체면도 있고 하여 그것을 억지로 먹었지만 반도 못 먹고 단념하고 말았다. 양고기에는 포도주를 곁들여야 비위가 가라앉는데 술을 못 먹는 나인지라 그 냄새가 식욕을 감퇴시킨 것이다.

후식으로 맛있는 멜론이 나왔다. 과일 맛은 세계 어느 곳이든 공

인생과 미의 편력

통이어서 맛있게 먹었다. 식사의 계산은 간단히 끝났다. 웨이터가 테이블마다 있는 계산서에다 아라비아 숫자로 물이 얼마며 빵이 얼마며 고기가 얼마며 과일이 얼마라는 것을 쓰고 총계를 했기 때문에 나는 가지고 있는 돈을 테이블 위에 펼쳐 놓았다. 그리고 나서 계산만큼 집어 가라는 몸짓을 하였다. 그는 무어라고 그리스말로 중얼거리면서 내 얼굴을 번갈아보며 계산서의 액수만큼 돈을 집었다.

식사를 끝내고서 호텔로 돌아오는 길에 보았더니 모든 가게가 다 문을 잠그고 있었다. 나는 호텔로 돌아와서 낮잠을 잤다. 곤하게 잔 후 눈을 떠 보니 5시였다. 성급히 옷을 입고 호텔을 나섰다. 시가지에 여기저기 서 있는 동상들이 누구의 것인지도 모르면서 마구 사진을 찍었다. 때때로 길모퉁이에 벌여 놓은 카페에 들러서 오렌지주스며 맹물을 사 마시면서 거리의 풍경을 익혔다. 해가 저물어 7시 가까이 호텔 주변에 있는 옴니아 광장으로 갔다.

아테네에서는 동상이 가장 많이 서 있는 헌법 광장과 옴니아 광장이 가장 유명하다. 그러나 옴니아 광장이 더 서민적인 분위기로 가득차 있다. 피부색을 달리하는 세계 각국에서 몰려든 여러 민족들이 하나의 광장에 모여서 대화도 없이 그저 같이 있다. 광장 주변 카페의 좌석은 만원이 되어서 할 수 없이 지하도로 내려가는 난간에 즐비하게 앉아 있는 그 사이에 나도 끼여 앉았다. 옆에 앉은 마음씨가 좋게 생긴 아랍인이 눈으로 인사를 한다. 나도 가볍게 눈으로 답례를 하고 멍하니 앉아서 광장 분위기에 휩싸인다. 35도 가까운 열기이지만 습기가 없어서 그리 불쾌하지는 않다.

이 목적도 없이 모여든 군중들, 그와 같은 그리스의 사람들을 보고 나는 문득 2500년 전의 이곳 광장에서 아테네의 시민과 문답을 하면서 그의 철학을 토론한 소크라테스를 연상하였다. 바로 소크라테스의 문답식 철학은 이 옴니아 광장에서, 이러한 분위기 속에서 이루어진 것이 아닌가 생각했다. 인생이 무엇이며 왜 살며 지식을 사랑한다는 것이 무엇이며 아름다움이 무엇이냐는 한없는 문제의 제기 속

어느 미술관장의 회상

에 마침내 서양 사람들의, 결과를 보고서 그것에 만족하지 않고 그 원인을 캐묻는 과학적인 태도가 바로 이 분위기 속에서 이루어졌던 것이다. 그로부터 2500년, 지금도 저렇게 소크라테스의 후예들이 저 물어 가는 거리에 나와 앉아서 인생에 대한 물음을 몸으로 하고 있다. 분명 그 속에 소크라테스를 보지만 또한 플라톤과 아리스토텔레스의 예지도 상상할 수가 있는 것이다.

양고기에 질린 나는 호텔 앞에 있는 과일 가게에서 포도와 복숭아, 배, 무화과를 한아름 사서 방으로 가져가 그것으로 저녁을 삼았다. 그리고 목욕한 다음에 이른 잠자리에 들었다.

2. 아크로폴리스 대리석주와의 대화

29일 아침 8시쯤 일어나 호텔 식당에 내려가서 간단한 아침식사를 마치고 프론트 데스크로 가서 시내 관광버스표를 샀다. 아테네는 교통 기관이 적어서 택시 잡기가 어렵고 그후에 내가 경험한 세계의 모든 도시 중에서 택시 합승을 하는 나라는 그리스와 한국밖에 없었다. 그래서 오히려 관광버스를 타는 것이 편리했다.

9시 정각에 호텔을 떠나는 관광버스는 15분도 못 되어 아테네 국립박물관에 도착하였다. 여기서 나는 근 25년 동안 책에서만 보아오던 수많은 그리스의 조각들을 직접 보고 느끼고 하며 감격어린 시간을 가졌다. 가장 순수한 미의 원형을 머금고 있는 아르카익의 소녀상, 그리고 그들 조각들이 한결같이 지니고 있는 미소짓는 입가의 표정, 조화 잡힌 미의 형식을 완성한 클래식 시대의 조각 작품들, 그들이 지니고 있는 높은 미의 품격은 순간순간 나의 눈을 통해서 마음 깊숙한 곳까지 스며들었다.

대리석 위에다 그처럼 부드럽고도 감각적인 아름다움을 실현할 수 있었던 그리스의 조각가들의 솜씨는 그들 마음에 불타고 있는 올림푸스 신들에 대한 신앙보다도 오히려 인간으로서의 생명의 기쁨을 조물주의 흉내를 내면서 마음껏 발휘하였던 것이다. 그러나 불행하

153

인생과 미의 편력

게도 무지한 후손과 야만적인 외국인에 의해서 그들 유산은 대부분 파괴를 면하지 못했다.

파괴된 동체들은 발굴되거나 발견된 상태대로 보관되거나 그대로 전시되고 있다. 이러한 입체 조각에 비해서 글자 그대로 주옥과 같은 릴리프 작품들은 그 날카로운 선의 감각이며 볼륨의 표현이 보는 사람의 눈을 놀라게 한다.

그리스 미술의 현장에 와서 우선 느낀 것은 그림의 경우에는 실물을 보았을 적에 사진판으로 본 것과 약간의 물질감과 색채감의 차이 정도인데 조각이나 건축의 경우에는 사진으로 본 것과는 그 스케일에 있어서 큰 차이가 생기어서 대부분의 경우 놀라움을 수반한다.

며칠을 보아도 시간이 모자라는 이 박물관이긴만 안내인의 독촉을 받고서 불과 1시간 만에 그곳을 나와 기다렸던 아크로폴리스의 언덕으로 향하였다. 아크로폴리스란 그리스말로 성시(聖市)란 뜻으로 우리나라의 경우 서울의 중심이 되는 주산(主山)과 같다. 그래서 시가에서 떨어진 곳에 높은 자연의 암벽 위에 자리하고 있는 것이다.

버스를 내려서 비탈길을 걸어 약 십여 분 올라간 후에 파르테논 신전 정문인 피라폴리오에 도달한다. 아크로폴리스 전부가 암벽 위에 세워져 있기에 그들 앙상히 남아 있는 기둥들은 바로 지반과 직결한다. 지금은 매표소가 된 정문께는 때마침 모여든 세계 각국의 관광객 때문에 몹시 붐비고 있었다. 열을 서고 차례를 기다리다 열주 사이를 빠져서 시야가 트인 곳으로 나오니 눈앞에 파르테논 신전의 거대한 기둥들이 다가온다.

불행한 파괴로 말미암아 없어진 지붕, 그러나 다행히도 2500년을 견디어 온 굳건한 기둥들의 행렬은 위대한 인류의 조형 역량을 과시하고 있었다. 때마침 강렬한 태양광선을 받고 서 있는 도리아식 기둥은 단순 명쾌하면서도 웅대한 것을 조성하고 있다. 그 웅대함은 지적인 계산에서 오는 질서를 수반하기 때문에 더욱더 장엄하다. 나중에 경험한 것이지만 같은 웅대함이라도 로마 민족의 웅대함과는 그

차원이 다른 것이다. 크기로 말하여도 로마의 것은 무턱대고 큰 데 비해 그리스의 크기는 질서 의식을 수반한 알맞은 크기이다. 여기에 나는 서양 미술의 으뜸으로서의 그리스의 미의식을 발견하는 것이다.

또 하나 이 파르테논 신전에서 느낀 것은 기둥의 처리에 대해서 서양 사람과 동양 사람의 차이점을 알게 된 것이다. 즉 동양의 기둥은 주추를 중요시하고 그것의 변화에 따라서 시대 양식이 달라진다. 그것에 비하여 서양의 기둥은 주추는 중요하지 않고 주두에 많은 장식과 변화를 줌으로써 시대 양식을 표현한다. 지금 아크로폴리스의 암반 위에 서서 보니 주추의 문제는 스스로 해결된 것을 느낀다.

그리스의 건축은 고대 오리엔트의 건축 양식, 특히 이집트의 열주식을 본따서 단순 명쾌한 건물이 된 것이다. 파르테논 신전은 정면, 즉 좁은 쪽의 기둥이 8개이며 측면, 즉 긴쪽의 기둥이 17개이다. 기둥마다 후루틴이라는 홈이 파여져서 그늘을 머금고 있어 연약해 보이기 쉬운 기둥에 강한 힘을 주고 있다. 거기에다 그리스의 건축가들은 인간의 눈이 정확하지 않다는 것을 계산해서 엔타시스 수법, 즉 기둥 가운데를 굵게 만드는 수법, 즉 배흘림을 사용하여 전체적인 안정감을 주고 있다.

파르테논 신전의 외부는 도리아식이고 내부는 이오니아식이다. 도리아식이란 주두에 아무 장식이 없는 직선적이고 남성적인 형식이고 이오니아식이란 주두 부분에 부드러운 곡선을 곁들인 여성적인 기둥 양식이다. 보호를 위하여 사람의 접근을 금하고 있는 파르테논 신전의 어마어마한 돌기둥들은 그리스에서 가장 좋은 질의 대리석을 사용했기 때문에 2500년이 지난 지금에도 아름다운 피부감을 그대로 간직하고 있다.

파르테논 신전을 바라다본 곳에서 왼쪽으로 자그마한 에렉티온 신전이 다소곳이 서 있다. 이 신전도 파괴로 말미암아 벽과 기둥만 이상하게 남아 있고 가장 볼품이 있는 발코니 부근의 6개의 여인주는 때마침 수리 때문에 쇠의 발판들이 가로놓여 있었다.

이 여인주의 아름다움은 곧 그리스 조각의 아름다움이며 그것은 기원전 5세기 파르테논 신전에 많은 조각을 만든 피디아스와 그의 아류들의 작품일 것이다. 그중의 하나가 영국 대사 엘긴에 의해서 영국으로 반출되어 대영박물관에 파르테논 신전의 다른 조각과 더불어 진열되어 있다는 것은 유명한 사실이다.

또 하나 정문의 오른쪽 암벽 위에 서 있는 승리의 여신 니케를 모셔 놓은 니케 신전은 비록 기둥이 셋밖에 없는 작은 신전이지만 아크로폴리스에 남아 있는 세 신전 중의 하나이다. 그 신전을 '아크로폴리스의 진주'라고 부르는 것은 지는 해에 빛나고 있는 작은 대리석의 아름다움을 표현해서 부르는 것이다.

기원전 5세기 그리스는 페르시아 대전에서 세 번에 걸친 공격에도 굴하지 않고 살라미스의 대해전에서 페르시아 함대를 전멸시키고 페르시아의 끈질긴 침략 의도를 마침내 꺾고 말았다. 세계 역사상 최초의 동양과 서양의 충돌이라고 할 수 있는 이 전쟁에서 이긴 그리스 민족은 폐허가 된 조국을 재건하기 위하여 재상 페리클레스를 필두로 하여 모든 국민이 국토 재건에 나섰다.

수도 아테네의 재건의 중책을 맡은 것은 페리클레스와 가장 가

까운 조각가 피디아스였다. 그는 건축가 이크티누스로 하여금 파르
테논 신전을 아크로폴리스 언덕 위에다 세우게 하고 그 많은 건축에
메토프와 프리즈, 그리고 파풍(破風, pediment)에다 조각을 새겨
세워 놓았다. 오늘날 철저한 파괴 때문에 그 당시의 100분의 20도 남
아 있지 않은 기둥의 모습이지만 당시의 웅장함과 아름다움을 추측
하고도 남음이 있다.

　흔히 이야기하길 파르테논 신전은 인류가 남겨 놓은 가장 위대
한 조형적인 유산이라고 한다. 바로 이 눈앞에 전개되는 그리스의 대
리석 기둥들이 단순한 예술적 소산이 아니고 그리스 과학의 성과와
더불어 전 그리스 문화의 총결산이라는 점에서 그러한 표현이 나왔
을 것이다.

　다시 말해서 이크티누스를 비롯한 그리스의 건축가들은 파르테
논 신전을 설계할 적에 그들의 합리 정신에 따라서 완전한 수리적인
아름다움을 계산해 낸 것이다. 따라서 파르테논 신전은 20세기의 건
축의 아름다움과 마찬가지로 과학 정신과 예술의 완전한 조화에서
이룩된 것이라 할 수 있다. 형이상학의 철학을 실지 조형적인 구축물
로 보는 것과 같은 파르테논 신전의 현장에 서서 나는 과거 25년간
오직 책과 슬라이드만으로써 알고 느끼고, 그리고 학생들에게 가르
쳤던 그리스 미학의 하나의 결정을 직접 피부로 느낀 감격에 사로잡
혀서 시간가는 줄도 몰랐다. 고대 오리엔트 미술을 받아들여서 엄격
한 의미의 서양 미술을 출발시킨 그리스 미술의 기점인 파르테논 신
전에 서서 깊은 생각에 빠지며 나는 관광버스 안내인의 독촉 소리를
무시한 채 그대로 대리석 기둥과의 말없는 대화를 계속했다.

3. 위대한 문화의 파괴자들

　위대한 과거의 문화유산을 갖고 있는 민족은 대개의 경우 그 창
조력이 이미 고갈되어 있어서인지 다시는 문화의 꽃을 못 피우고 있
다. 이집트가 그렇고 이란이 그렇고 또 그리스가 바로 그런 것이다.

인생과 미의 편력

오늘날 그리스의 국력과 문화 역량이 빛나는 과거에 비하여 상당히 뒤떨어져 있다는 것은 명백한 사실이다. 파르테논 신전에 응결된 고대 그리스의 창조 역량과 지금 내가 마주보고 있는 앙상한 돌기둥과는 거리가 너무 멀다.

오늘날 어찌 이다지도 지친 민족이 그 위대한 서양 문화의 막을 열 수 있었는지 도무지 믿어지지 않는다. 문화라는 꽃은 한번 지면 다시는 피어나지 못하는 것일까. 그리스 미술의 유구에 서서 생각하면 생각할수록 그것에 대한 의문이 풀리지 않는다. 인간의 생명이 시간에 얽매여 있듯이 문화의 생명도 시간에 얽매인 것일까. 고대 그리스 문화는 동서 문화의 종합 위에 세워진 문화이다.

따라서 그리스 민족이 위대하다기보다는 그리스 문화가 탄생한 바로 그 터전과 시간이 중요한 것이다. 지금은 노쇠하여서 유산을 먹고 살아가는 이 민족에게 과연 내일에의 영광이 있을는지 그것이 문제라는 생각도 들었다. 세계 각국에서 모여든 관광객의 행렬을 헤치고 아크로폴리스의 언덕을 서서히 내려오는 나의 눈앞에 멀리 아테네의 시가지가 전개된다. 그 위에 8월의 태양이 강렬한 빛을 던지고 있다.

옴니아 광장에는 여전히 많은 군중이 모여 앉아 있다. 그리스의 본토인을 비롯하여 아랍인, 그리고 피부색이 까만 흑인들이 꽤 눈에 띈다. 동양인이라고는 나 외에는 별로 보이지 않는 이 광장에 앉아서 또다시 깊은 생각에 잠긴다. 기원전 5세기를 정점으로 하여 극도로 발달된 클래식 미술의 본고장인 아테네 시, 그것이 오늘날 문화의 폐허가 되어 오직 과거의 영광만을 자랑하고 있는 현실을 무엇이라고 표현할 것인가. 과연 이 무서운 파괴는 누구에 의해서 이루어졌던가.

파괴의 으뜸가는 요소는 그리스 후손들의 무지였을 것이다. 자기들의 조상의 빛나는 문화유산을 한 개의 돌로 생각하고 마구 파괴했던 그리스의 후손들이 바로 파괴의 원흉인 것이다. 그 다음 파괴는

어느 미술관장의 회상

그리스를 침략한 터키 민족의 식민 정책에 의해서 이루어졌다. 오늘날 인류의 지보(至寶)라고 생각되고 있는 파르테논 신전을 화약 창고로 사용하고 드디어는 그 화약의 폭발로 말미암아 신전을 무참하게 파괴시킨 그 무지야말로 두고두고 규탄받아야 마땅할 일이다.

또 하나 파괴의 원흉으로서는 문명국인 영국의 엘진 대사의 폭행을 들지 않을 수 없을 것이다. 오늘날 대영박물관에 소장되어 있는 이른바 엘진 마블즈(Elgin Marbles)라는 파르테논 신전의 조각들은 터키에 주재하고 있었던 영국 대사 엘진이 터키 정부의 허가를 얻어서 합법적이고 공공연하게 가져간 것이었다. 그는 파르테논의 조각과 에렉티온의 조각들을 그렇게 파괴하고 그렇게 런던으로 가져갔던 것이다. 이 문화재의 반출이라는 문화의 범죄가 파르테논 신전을 결정적으로 파괴시킨 제3의 원인인 것이다.

뿐더러 선진 각국은 너도나도 그리스의 미술품을 반출하여 지금 로마의 바티칸 미술관, 파리의 루브르 미술관, 런던의 대영박물관, 그리고 뉴욕의 메트로폴리탄 박물관 들은 수많은 그리스의 미술품을 소장하고 있다. 따라서 그리스 미술의 연구는 그리스에서만 이루어지는 것이 아니라 그것을 반출하여 간 세계 여러 박물관의 소장품을 연구함으로써 이루어진다는 결과를 낳게 한 것이다. 아테네에서 로마에 갔을 적에 그곳 바티칸 미술관에서 본 〈라오콘 군상〉이 바로 그것이다.

더욱 대영박물관의 엘진 마블즈는 그야말로 아테네의 가장 좋은 조각품은 모조리 운반해다 놓은 느낌을 준다. 파르테논 신전의 파풍에서 있었던 〈운명의 세 여신〉을 비롯하여 피디아스의 조각이라고 생각되는 파르테논 신전의 프리즈의 조각들이 또한 그렇다. 그리스 미술의 현장에 서서 어제의 영광과 오늘의 아픔을 한꺼번에 되씹는 나 그네의 심정을 옴니아 광장의 어둠이 감싸 안아 준다.

1978. 5. 『공간』

영원의 도시 로마

1. 더이상의 파괴만 막는 유적 보존

로마의 레오나르도 다빈치 공항에 도착한 것은 7월 31일 오후 1시 30분이었다. 곧 택시를 타고 예약된 호텔 카나다로 향했다. 호텔 문에 들어서자 카운터의 사람은 반가이 인사하면서 미스터 리냐고 물었다. 먼 한국에서 예약했건만 이다지도 연락이 잘 되어 있는 것을 보고 국력의 신장을 다시금 느꼈다. 그날이 바로 주일인지라 상점은 거의 문을 닫고 있었고 거리는 한산하기 짝이 없었다. 마치 로마가 그들에게 점령당한 느낌이 들었다. 여기에서 나는 말로만 듣고 있었던 오일달러의 위력을 처음으로 실감한 것이다.

약간 시장기를 느낀 나는 유명한 이탈리아의 요리 스파게티를 사 먹으려고 하였지만 모든 음식점이 문을 닫아서 할 수 없이 호텔로 들어오다 구멍가게에서 포도와 복숭아, 그리고 배를 사서 그것으로 요기를 하였다.

5시 30분, 영화에서 본 유명한 로마 역 바로 옆에 있는 성당에서 미사 참례를 마치고 호텔로 돌아오다 마침 문을 열고 있는 작은 식당에서 저녁식사를 들었다. 맛있는 수프로 시작해서 스파게티, 비프스테이크, 그리고 야채를 마음껏 먹었다.

로마의 식탁 위에는 술과 물이 나란히 놓여 있어 손님의 취향에 따라서 그중에 어떤 것을 마시도록 되어 있는데 미네랄이라고 부르는 그 탄산수는 우리나라의 좋은 약수물과 같이 뒷맛이 쓰다. 그런데 그것에 인이 박히면 그 맛을 잊을 수가 없다. 로마의 지층은 석회질이어서 로마 사람들은 일찍부터 이와 같은 가공적인 물을 마시는 것 같다. 한국에서도 하천이 오염되어서 수도물을 마음놓고 마실 수 없는 이 시점에서 미네랄 같은 음료수의 개발이 시급하다고 생각했다.

다음날 아침에는 우선 알이탈리아 비행기 회사에 가서 파리행

좌석을 예약하고 로마에서 음악을 공부하는 문 수녀와 같이 화가 키리코의 집에 전세든 교황청 대사 신현준 씨 댁을 방문하고 김치와 고추장이 곁들인 점심을 맛있게 먹었다.

오후에는 문 수녀의 안내로 카라밧지오의 그림과 로마의 고적을 답사했다. 목적지는 아니었지만 가는 도중에 차 안에서 본 성 베드로 대성당과 그 규모는 우선 나의 눈을 놀라게 하였다. 카라바지오라는 화가는 로마에 와서 보니 생각한 것보다 많은 이탈리아 사람들의 존경의 대상이었다. 내가 알기에는 바로크 시대의 이탈리아의 대표적인 화가 정도로 생각해 왔는데 그의 국민적인 신망은 상상 외의 것이었다.

단시일 내에 로마의 모든 것을 보는 방법으로서는 관광버스를 이용하는 것이 최상의 방법이라고 생각해서 다음날부터는 관광버스를 타기로 했다. 8월 2일 호텔로 데리러 온 관광버스를 타고 제일 먼저 간 곳이 로마 건축의 대표라고 할 수 있는 판테온 신전이었다. 이것은 아테네의 파르테논 신전과 비교되는 로마의 걸작이다. 예술적으로 평가한다면 파르테논보다는 뒤떨어지지만 로마적인 건축, 즉 그리스적인 요소에다 동방적인 둥근 지붕을 절충시킨 양식이 볼 점이었다. 장식이라고는 별로 없지만 고풍을 간직하고 있었다.

그리고 다음에 간 곳이 영화에서 보아서 잘 알고 있는 애천(愛泉)이었다. 이 규모가 큰 분수는 로마 관광지 중에서도 가장 유명한 곳으로 이 분수에다 동전을 넣으면 또다시 로마를 찾을 수 있다는 전설이 있기에 많은 사람이 분수 속에 동전을 던진다.

나는 조각의 아름다움이며 전체의 구성, 그리고 뒤의 르네상스식의 건물과의 조화 같은 것을 넋을 잃고 감상하다 보니 같이 온 사람들이 한 사람도 없다는 것을 느꼈다. 황급히 버스를 내린 장소로 가서 보았으나 내가 타고 온 버스는 이미 가고 없었다. 그래서 다음 목적지인 성 베드로 대성당으로 택시를 타고 달렸다. 일행은 찾을 길이 없었으나 홀가분한 마음으로 베르니니가 설계한 광장에 섰다.

브라만테가 설계하고 미켈란젤로가 돔의 설계를 완성시킨 유명한 성 베드로 대성당은 전세계 가톨릭의 중심지답게 의젓이 서 있다. 그것에 비하면 광장 주변에 드리워진 베르니니의 회랑은 숲처럼 서 있는 기둥의 행렬 때문에 일종의 위압감을 주지만 조작적인 고려로 인해 일급의 건축은 아니라는 것을 느꼈다. 걸음을 옮겨 서서히 성 베드로 대성당의 내부로 들어갔다.

인간의 힘으로 도달할 수 있는 최대의 표현력인 큰 공간이 눈앞에 전개된다. 한반도에 살고 늘 아담한 조화 속에 살던 나의 눈으로는 상상도 못 하는 이와 같은 위대한 공간에 직면했을 때 우선 느끼는 것은 공포에 가까운 놀라움이다.

위대한 로마 사람은 역사에 드물게 보는 대제국을 완성했지만 그 저력이 바로 눈앞에서 보는 성 베드로 대성당을 세운 사람들의 힘과 직결하는 것을 알았다. 호화찬란하고 어느 쪽이냐 하면 약간 절도를 잃은 혼잡 속에 존재하는 성당의 분위기 속에서 나는 맨끝에 있는 베르니니가 만든 제대 앞에 무릎을 꿇고 오랜 기도에 잠기었다. 드디어 이곳에 왔구나 하는 느낌이 온몸을 사로잡는다. 내가 가톨릭 신자이기에 그렇겠지만 가톨릭의 총본산인 이 성당에서 기도를 한다는 것은 그것만으로도 삶의 보람이라고 새삼 깨달았다.

이곳에서 미켈란젤로의 유명한 조각 〈라 피에타〉와 만난 감회는 말로 형용하기가 곤란할 정도이다. 오후의 관광이 예약되었기에 택시를 타고서 호텔로 돌아왔다.

오후의 관광은 주로 콜로세움이 있는 지대와 그 주변 빙구루이스, 그리고 또다시 방문한 성 베드로 대성당에 있는 미켈란젤로의 걸작 〈모세상〉을 감상했다. 콜로세움은 시가지 중심에 있기에 많은 자동차들이 그곳을 오갔다. 지금은 앙상하게 남아 있는 원형극장은 로마 사람들의 향락적인 생활을 엿볼 수 있는 유적이다. 그 굳건한 건축법이며 아름다운 아치가 연결되어 있는 건축미보다도 이것이 갖고 있는 많은 일화가 관광객들의 마음을 사로잡는다.

약 1500년 전 이다지도 규모가 큰 경기장을 갖고 있었다는 것은 오직 놀라울 따름이며 그들이 이곳에서 행한 여러 가지 행사에 대해서는 안내인의 말을 빌릴 필요도 없이 로마제국의 영화를 1500년이 지난 오늘에도 생생히 헤아리게 하는 것이다.

처음 대하는 미켈란젤로의 〈모세상〉은 이스라엘의 지도자다운 위풍과 패기에 가득찬 작품이다. 돌을 깎아 이와 같이 생명 이상의 존재로 만들 수 있다는 것은 위대한 예술가만이 할 수 있는 일이다.

다음날인 8월 3일 기대하고 있었던 바티칸 미술관에 드디어 갔다. 성 베드로 대성당의 뒷면에 위치하고 있는 미술관에는 고대 오리엔트의 많은 유물과 그리스와 로마, 그리고 르네상스, 바로크 등 거의 서양 미술의 전부를 볼 수 있는 미술품들이 간직되어 있었다. 나선형으로 된 입구를 서서히 돌아서 방대한 컬렉션에 접근했다.

바티칸 미술관은 15세기 말 교황 이노센트 8세가 별장으로 세운 바르포테레 궁을 미술관으로 만든 것이다. 이것은 이집트의 미술품을 모아 놓은 이집트 미술관, 그리스·로마 조각의 퓨스클레멘티누스 미술관, 갸라몬티 미술관, 에트루스크(에트루리아)의 미술품을 진열한 에트루스칸 미술관, 6만 권의 책을 소장한 대도서관, 그리스도교의 보물을 간직한 성박물관, 회화관, 시스티나 성당 등으로 된 거대한 종합 미술관이다. 이것을 전부 본다는 것은 시간에 얽매인 나그네로서는 불가능한 것이었다. 따라서 이번에는 우선 회화관과 조각관만을 살피기로 했다.

벽화와 천정벽화로 가득차 있는 긴 복도를 거쳐서 도달한 곳은 유명한 미켈란젤로의 그림으로 이름 높은 시스티나 성당이었다. 원래 교황 전속의 성당이었던 시스티나 성당은 그리 큰 규모의 것은 아니지만 벽면과 천정에 가득 채워진 그림으로, 특히 미켈란젤로가 그린 천정벽화와 제단화인 〈최후의 심판〉으로 유명하다.

좁은 복도를 지나서 이곳에 도달하면 모든 사람들의 마음이 엄숙해지고 표정이 굳어진다. 마치 자기들이 심판을 받으러 들어가는

것과 같은 마음가짐이 된다. 또한 한정된 능력밖에 없다고 생각되는 인간의 힘이 이다지도 위대한 힘을 과시할 수 있느냐는 것에 대한 회답을 듣는 것과 같은 장소이기도 하다. 책에서 가까이 보던 것과는 달리 모든 것이 한꺼번에 느껴지기 때문에 마치 웅장한 심포니를 듣는 것 같은 느낌이다. 걸상에 앉아서 고개를 젖히고 천정을 바라다보며 자기가 알고 있는 장면들을 하나하나 뒤쫓는다. 제일 중앙에 있는 조물주가 손가락 끝으로 아담의 생명력을 부여하고 있는 화면이 인상적이다.

고개를 내려서 정면의 〈최후의 심판〉을 보니 그 큰 화면이 하나의 조화 속에 격식을 맞추고 있다. 300명 가까운 사람이 그려져 있는 대화면이건만 미적 질서가 정연하다. 중앙에 분노에 찬 예수와 그 옆에서 자비에 떨고 있는 마리아의 표정이 한층 돋보이고 있다.

많은 사람의 감동이 하나의 분위기로 승화되고 무거운 침묵에 잠겨 있는, 온 세계에서 찾아온 사람들 속에서 나도 말없이 1시간 동안을 앉아서 생각에 잠겼다. 영원의 순간, 그리고 순간의 영원, 그곳에서는 시간이 공간이고 공간이 시간이다. 시스티나 성당을 나온 나는 그리스와 로마의 조각들이 진열되어 있는 조각관으로 발을 옮겼다.

이곳에 있는 그리스 작품들은 몇 개를 제외하고는 거의 로마 시대의 모조품들이다. 이 모조품을 통해서 미술사의 선각자인 빈켈만은 유명한 저서 『고대미술사』를 다섯 권이나 썼다. 더욱 로마 시대의 조각들은 실용적인 조각이 많아서 로마 민족의 생활 속에 꽃피운 성과가 얼마든지 있었다. 나오는 길에 들른 바티칸 도서관이나 공예관 같은 곳은 시간이 없어서 달음박질하면서 곁눈으로 살폈다. 이곳에 왔고 그리고 보았다는 기정 사실만을 남기면서.

오후에는 미처 보지 못한 거리의 고적들, 고대와 현대가 나란히 서 있으면서도 아무런 위화감도 주지 않는 그런 곳을 답사했다. 나는 여기서 로마의 문화재 관리가 파괴 현장을 남아 있는 그대로 보존하고 더이상의 파괴로부터 방지하고 있는 것을 보며 우리의 고적 보존

이 거의 재창조에 가까운 보수를 서슴치 않는 것과 비교해서 보았다. 안내해 주는 문 수녀의 말에 의하면 로마에서 집을 지을 때는 보통 몇 년씩 걸린다고 한다. 그것은 집 짓는 시간보다도 집을 지으려고 땅을 파면 그곳이 고적이어서 고적을 정리하는 데 시간이 걸린다는 것이다. 로마의 온 시내는 고적지가 아닌 곳이 하나도 없다.

그날 저녁 역시 교황청 신 대사 댁에서 저녁식사를 초대받았다. 이 자리에서 내 소식을 듣고 달려온 홍대 졸업생 차안나를 10년 만에 만났다. 서양화를 전공한 차안나는 로마 가톨릭 의대의 교수인 이탈리아인과 결혼하여 10년 가량 로마에 살고 있었다.

다음날 아침 나는 호텔까지 데리러 온 신 대사의 차로 공항으로 나가 14시 15분 로마를 떠나 파리로 향했다.

2. 위대한 지하 도시 로마

영원의 도시라고 말하는 로마는 예전이나 지금이나 많은 세계의 사람들이 붐비고 있다. 세계의 길은 로마로 통한다는 격언도 있듯이 로마는 세계의 중심에 놓여 있다. 이 중심성은 비단 교통의 중심뿐만 아니라 문화의 중심이라는 뜻도 된다.

1977년 11월 2일, 나는 또다시 로마를 방문하였다. 약 석달 만에 두 번째로 로마에 온 것이다. 분명히 애천에 동전을 던지지 않았는데 두 번째로 로마를 찾게 되니 기적만 같았다. 호텔은 여름에 묵었던 카나다로 정하고 그곳으로 갔더니 이미 구면이 된 호텔 사람들은 몹시 반가와하면서 여름에 들었던 바로 그 방을 내주었다.

다음날 아침, 로마에서 의학을 공부하고 있는 최 수녀와 연락이 되어서 그녀의 안내로 두 번째로 바티칸 미술관을 찾았다. 이번에는 아이콤, 즉 세계미술관협회 회원증을 제시했더니 방명록에 서명하라고 하고 정중히 입장시켜 주는 것이었다.

두 번째의 관람인지라 지난 번에 못 본 미술품의 감상을 주로 하고 시스티나 성당의 미켈란젤로의 벽화나 라파엘로의 그림 같은 것

을 조심스럽게 관람하였다. 더구나 지난번에 못 보았던 조각관의 작품들, 특히 〈라오콘 군상〉은 꽤 오랫동안 관람하였다.

1시가 넘어서 미술관에서 나오니 최 수녀가 점심을 먹으러 가자고 했다. 미술관의 입구에서 앞쪽으로 언덕을 내려와서 얼마 안 되는 곳에 그리 화려하지 않은 식당이 하나 있었다. 이곳은 관광객이 모르는 그야말로 로마 시민이 자주 드나드는 가장 이탈리아적인 식당이라고 한다. 이곳에서 나는 10년이나 로마에서 살고 있고 바로 어제 이곳의 의과대학을 졸업한 최 수녀의 주문에 의하여 이름도 모르는 여러 가지 요리를 먹었다. 스파게티와 마카로니는 그들의 대표적인 요리이지만 이탈리아 사람들은 그것을 수프 대신 식사할 때 제일 먼저 먹는 것이다. 그 다음 비프스테이크와 야채 등 여러 가지 요리가 뒤따르는 것이다. 스파게티 요리는 내 비위에 안 맞았는데 그것은 결국 양념으로 치는 즙을 주로 치즈로 하기 때문이었다.

다음날은 차안나가 차를 가지고 호텔로 와서 하루종일 로마 시내의 여러 곳을 안내해 주었다. 우선 나는 로마 속에 있는 현대 미술의 상황을 알고 싶어서 안나에게 현대미술관으로 가자고 하였다. 호텔에서 약 30분 걸리는 거리에 국립근대미술관의 웅장한 건물이 서 있었다. 이곳에는 인상파로부터 후기인상파, 그리고 20세기의 온갖 유파들의 그림이 수집되어 있었다.

특히 20세기 후반의 여러 실험적인 작품까지도 정성들여 수집하고 그것을 알맞게 진열하고 있었다. 온 거리가 고대의 역사이고 미술인 로마에서 이와 같은 새로운 창조의 미술을 본다는 것은 신기한 일이다. 전통이 무거우면 무거울수록 그것에 대항하는 새로운 힘은 커지는 것이다. 1910년대 마리네티가 나와서 미래파운동을 전개시킨 곳도 이곳이고 데 키리코가 나와서 형이상학파를 시작한 곳도 이곳이다. 여행자의 눈에는 눈앞에 전개되는 역사적 유물들 때문에 새로운 창조가 보이지 않지만 국립근대미술관에 와 보니 전위미술의 힘찬 움직임을 새삼 느끼게 되는 것이다. 그와 같은 표정은 거리의 화랑

의 표정이 지나칠 정도로 전위적인 것과도 상통하는 것이다.

근대미술관을 나오자 안나는 나를 로마 근교에 있는 신도시로 안내했다. 그곳은 무솔리니 시대에 새로운 도시 건설을 위해서 시작되었고 그후에도 계속 추진되어 온 이탈리아의 행정 건물의 중심지이다. 디자인은 현대적인 감각이 도는 것이고 더우기 재료는 철근과 시멘트와 유리 같은 것을 많이 쓰고 있지만 전체적인 느낌은 로마의 영광된 시대의 패기나 의욕이 새로운 공간 감각으로 재현된 느낌이다. 계산된 도시 계획이나 시원하게 뚫린 거리, 그리고 여기저기 서 있는 건물의 아름다운 모습은 고적이 가득차 있는 구시내의 모습과 몹시 대조적이다. 말하자면 신생 이탈리아의 면모가 이곳에 있고 또 다시 로마제국의 영광을 찾으려는 그들의 의욕이 잘 나타나 있었다.

점심은 차안나의 집으로 가서 그의 요리로 간단히 마치고 호텔로 돌아와서 낮잠을 잤다. 피곤한 나그네에겐 시간나는 대로 낮잠을 잔다는 것은 무엇보다도 필요한 일이기에 나는 여행 도중에 시간만 있으면 낮잠을 잤던 것이다. 눈을 떠 보니 이미 밤이었다. 호텔을 나와서 늘 다니던 식당에서 스파게티와 비프스테이크로 저녁을 들었다. 그리고 밤거리를 구경하러 나섰다.

로마 역 앞에서 이층으로 된 66번 버스를 타니 로마 시내의 번화가를 통과하여 성 베드로 대성당에 이른다. 인적이 고요한 성 베드로 대성당의 광장에 서서 멀리 거인처럼 서 있는 미켈란젤로의 돔을 바라다보면서 생각에 잠긴다. 어제의 위대한 로마가 과연 오늘의 로마와는 어떻게 다르냐고!

3. 병들지 않은 르네상스 유산들

4일 금요일 아침, 나는 숙소인 카나다 호텔을 떠나서 플로렌스로 가는 자동차에 몸을 실었다. 지난 8월에 로마에 왔을 때는 일정이 바빠서 플로렌스를 들르지 않고 그대로 파리로 떠났었다. 그러나 한국에 돌아와서 생각하니 플로렌스에 들르지 않은 것은 이탈리아의

핵심을 보지 않은 것과 같이 이번에는 무엇보다도 플로렌스에 들러서 그곳에 있는 많은 고적과 미술품을 접하려고 마음먹은 것이다.

아침 8시가 다되어서 도중에 휴게소에 들렀다. 그 휴게소는 플로렌스로 가는 관광버스의 손님들이 들러서 무료로 식당을 이용할 수 있는 곳이다. 그러나 어제 저녁 스파게티를 과식하여 배탈이 난 나는 뜨거운 커피 한 잔만 마시고 말았다. 휴게소를 떠난 차는 옛 모습의 로마 교외를 벗어나 북으로 북으로 달렸다. 플로렌스는 초기 르네상스의 중심지이다. 거기에는 많은, 문화에 병들지 않은 고풍의 성당 건물과 수도원 건물, 그리고 미술사에 빛나는 많은 작품들이 원상 그대로 보존되고 있는 것이다.

플로렌스란 말의 뜻은 꽃의 도시, 더구나 아름다운 꽃의 도시라는 의미를 지니고 있다. 토스카나 주의 북방에 자리하고 북쪽으로 알바니아 산맥과 남쪽으로 간지 산맥으로 둘러싸인 넓은 지역이다. 서쪽으로 유유히 흐르는 아르노 강을 중심으로 발달된 도시가 바로 플로렌스이다. 로마를 떠난 지 약 2시간 반, 드디어 플로렌스 어귀에 도달했다.

아르노 강의 다리를 건너 제일 먼저 차가 선 곳은 유명한 건축가 부르넬레스키가 설계한 플로렌스의 대성당이다. 이 성당은 종각과 세례당, 그리고 성당의 세 부분이 따로따로 세워진 전형적인 성당 건축이다. 성당의 전면은 색대리석을 쓴 간단한 이탈리아 르네상스식이다. 더욱 세례당은 팔각형으로 3개의 입구가 있다. 그중 하나는 안드레아 베르사노가 만든 청동의 릴리프로 장식되어 있다.

1401년 플로렌스 시의회는 다른 2개의 문에도 청동의 부조를 붙일 것을 결의하였다. 그러나 누가 만드느냐는 것이 문제가 되었다. 그리하여 '아브라함의 희생'이라는 주제를 내걸고 공모하게 되었었다. 이 공모에 응한 사람은 도나텔로, 부르넬레스키, 야고포 델라 퀘르치아, 기베르티 등 당시의 당당한 조각가들이었다. 심사 결과 부르넬레스키와 기베르티의 두 작품이 남았다.

어느 미술관장의 회상

두 작품은 각기 특징이 있어서 최후의 한 점을 결정하기에는 무척 어려운 일이었다. 그러나 결국 영광은 기베르티에게 돌아갔다. 그리하여 기베르티는 심사에서 이긴 이후 23년이나 걸려서 그 작품을 완성했다. 주제는 그리스도 일생의 행적과 종도(宗徒), 4대 교부 등이다. 미켈란젤로가 '천당의 문'이라고 칭찬한 것도 과언이 아닐 정도로 아름다운 작품이다. 중세기적인 신비한 감정과 고대의 뛰어난 수법과의 완전한 조화 그것이 바로 지금 내 눈앞에 있는 플로렌스의 세례당에 있는 기베르티의 청동문이다.

나는 이 플로렌스의 대성당에서 약간의 실수를 하였다. 그 사연인즉 우연히도 일행에 낀 미스 박이라는 한국의 자매와 알게 된 것이었다. 언니는 10년 전에 서독 간호원으로 독일에 왔고 동생은 그 언니의 초청으로 유럽 구경을 하는 처지였다. 독일어를 잘하는 언니는 역시 독일어를 잘하는 스위스 청년의 안내를 받으려고 동생을 나한테 부탁하는 것이다. 하도 볼 것도 많고 더구나 기베르티의 청동문에 시간을 빼앗긴 우리들은 일행이 모두 사라지는 것도 모르고 그곳에 있었다. 얼마 후 허겁지겁 달려 온 언니는 버스가 우리들 때문에 떠나지 못한다고 야단이다. 급히 달려가니 운전수는 두 손을 치켜들면서 곤란하다는 표정을 짓는다. 나도 손을 들고 미안하다는 표정을 표시했다.

4. 광장엔 아직도 르네상스가

다음으로 간 곳은 산 미네아트의 언덕이다. 언덕은 거리의 동쪽 끝에 자리하고 아르노 강을 내려다볼 수 있다. 여기에 서면 플로렌스의 전 시가가 한눈에 들어온다. 제일 먼저 눈에 띄는 것은 대성당의 돔이다. 전 시가가 붉은 기와로 덮여 독특한 분위기를 자아내고 있다. 그 속에서 빛을 받아 반사하고 있는 색대리석의 종각이 한층 우뚝 솟아 있다.

이와 같이 눈에 들어오는 하나하나가 수백 년 전에 천재들에 의

인생과 미의 편력

해 만들어진 르네상스 미술사의 보물이라는 것을 생각하면 그 감동
은 더욱 커질 뿐이다. 더욱 이들 그늘 속에는 주옥과 같은 많은 예술
품이 있다는 것을 생각하면 신과 예술의 숭고한 경지를 몸소 경험할
수 있다. 우리 일행은 그곳에서 많은 기념 촬영을 하고 다음 목적지
인 우피치 미술관으로 갔다.

우피치 미술관은 옛날의 우피치 궁으로 베키오 궁의 동쪽에 ㄷ
자형으로 만들어진 건물이다. 원래는 메디치가의 코시모 1세가 시정
의 사무실로 16세기 중엽에 바자리를 시켜서 세운 것이다. 그후 프란
체스코 1세가 그림이나 조각을 여기에다 모으고 프리지난트 1세, 코
시모 3세 등이 더욱더 충실하게 하여 18세기 초에 일반에게 공개된
것이다.

이곳은 피티 미술관과 더불어 이탈리아 르네상스의 걸작을 중심
으로 하는 그림의 이름난 컬렉션이다. 황홀하고도 감격적인 시간을
한꺼번에 눈앞에 둔 나의 감격은 이루 형용할 수가 없었다. 여기서
본 그림을 대충 든다면 다음과 같은 것이다.

치마부에 〈옥좌의 성모자〉(2실), 마사치오 〈성모자와 성안나〉(7
실), 피에로 델라 프란체스카 〈우르비노공의 초상〉(7실), 보티첼리
〈봄〉, 〈비너스의 탄생〉(10실), 구즈 〈양치기의 예배〉(14실), 베로키오
〈그리스도의 세례〉(15실), 다빈치 〈삼왕내조〉(15실), 〈수태고지〉(16
실), 라파엘로 〈골드핀치의 성모〉(22실), 미켈란젤로 〈성가족〉(25실),
티치아노 〈우르비노의 비너스〉(28실), 카르파치오 〈박카스〉(29실).

나오기 싫은 우피치 미술관을 나와서 베키오 다리를 건너서 조
금 가니 피티 궁이 있다. 이곳이 그림의 수집으로 유명한 피티 미술
관이다. 입구는 광대한 건물을 향하여 왼쪽에 작은 문을 들어간 곳에
마련되어 있다. 이 궁전은 15세기 중엽 루가 피티가 메디치가에 대항
하여 세운 것으로 부르넬레스키의 설계라고 한다. 피티가는 메디치
가에의 음모가 폭로되어서 멸망하고 이 궁전도 미완성인 채 메디치
가에게 이양되고 나중에 코시모 2세 때에 내부가 장식되고 차츰 충

실하게 되었다.

우피치와 달리 작품은 연대순으로 정리되지 않은 채 벽면 가득히 걸려 있는데 볼 만한 가치가 있는 것은 보기 좋은 장소에 걸려 있다. 이곳에는 라파엘로와 티치아노의 걸작이 많다. 여기서 본 작품 중에서 가장 인상에 남는 것을 들면 다음과 같다. 라파엘로 〈의자 위의 성모〉, 〈도니 부처의 초상〉, 〈구란도우가의 마돈나〉, 〈라 돈나 베라타〉, 안드레아 델 사르토 〈세례 요한〉, 티치아노 〈권세르도〉, 〈막달라의 마리아〉, 〈라벨라〉, 루벤스 〈파티에서 돌아오는 농부들〉, 소도마 〈성 세바스찬의 순교〉, 프라 필립포 리피 〈성모자〉.

5. 영원한 생명의 도시

다음으로 들른 곳이 베키오 광장이다. 이곳은 시계탑이 보이는 시청사 앞의 광장으로 예부터 지금까지 플로렌스의 중심적인 장소이다. 아직도 르네상스의 분위기가 가시지 않은 이 광장에는 세계 각국에서 모여든 관광객으로 가득 찼고 그 수만큼의 비둘기가 관광객의 손과 어깨에 내려앉고 있다. 그러나 갈 길이 바쁜 나그네는 유명한 미켈란젤로의 〈젊은 다비드〉를 비롯한 많은 미켈란젤로의 조각이 있는 아카데미 미술관으로 갔다.

그리스 이후 최대의 조각가라고 일컬어지는 미켈란젤로의 〈젊은 다비드〉는 그야말로 아름다움과 힘의 상태가 혼연일체가 된 장미(壯美)의 세계이다. 돌을 다루되 사람의 육체 이상의 진실감이 있고 오히려 한정된 생명에 비해서 영원한 생명을 부여시킨 이 작품은 오직 공간과 시간을 초월하여 존재하고 있을 따름이다.

그곳을 나온 우리 일행은 약간 때늦은 점심을 들기 위하여 미켈란젤로의 무덤이 있는 어느 성당 앞의 광장으로 갔다. 그 광장 남쪽의 2층 건물로 올라가니 이미 점심이 우리를 기다리고 있었다. 나는 밀가루 음식을 좋아하고 더욱 이상한 향기가 나는 치즈를 곁들인 스파게티를 좋아했다. 그래서 로마에 있을 땐 식사 때만 되면 되도록

스파게티를 먹었었다. 한마디로 스파게티라고 하지만 그 종류는 수십 가지가 있는 것 같다. 지방에 따라 다르고 사람에 따라 다른 것 같다. 그런데 이 플로렌스의 식당에서 먹은 스파게티는 잊을 수 없는 뒷맛을 남겨주었다. 가락으로 된 국수가 아니고 약간 굵은 그것은 스파게티와 마카로니의 중간쯤 되는 것 같았다. 식사가 끝난 후 우리들은 다음 코스인 고적 명소를 두루두루 다녔다.

나는 안내인에게 산 마르코 수도원에는 언제 가느냐고 물었다. 왜냐하면 그곳에는 내가 제일 좋아하는 프라 안젤리코의 〈수태고지〉가 있기 때문이다. 이 수도원은 신앙심이 두터운 수도자 프라 안젤리코의 명작으로 유명한 곳이다. 지금은 수도원이라기보다는 산 마르코 미술관이라고 부르고 세계에서 모여드는 관광객을 받아들이고 있다. 그러나 불행하게도 시간 관계상 산 마르코 미술관에는 못 들른다는 안내인의 이야기를 듣고서 나는 나 혼자라도 그곳에 갔다올테니 최종 집합소가 어디냐고 물었다. 최종 집합소는 강남에 있는 미켈란젤로 광장이라고 했다. 그래서 나는 일행과 헤어져 산 마르코 미술관으로 향했다.

프라 안젤리코의 〈수태고지〉는 몇 십 년 동안 보아 온 도판의 느낌을 초월하여 그야말로 천상의 아름다움에 빛나고 있었다. 미술관은 조촐한 성당 건물이고 건물 입구에는 벤치가 있어서 세계 각처에서 모여든 프라 안젤리코의 숭배자들이 모여서 감격의 일순간을 보내고 있었다. 그 그림에 대한 감격은 이제까지 이탈리아를 방문해서 받은 감격 중에서 가장 순수한 느낌 중의 한 토막이다. 천신의 이야기에 놀라는 마리아의 모습도 우아하거니와 천신의 자세도 경건하기 짝이 없다. 가장 성스러운 순간에 알맞은 조형적인 배려가 하등의 과장 없이 자연스럽게 실현되고 있다.

욕심을 내기 시작한 나는 내친걸음에 메디치 리카르디 궁에 가서 고졸리의 그림을 보고 또 산타 마리아 델 카르미네 성당에 가서 마사치오의 그림을 보고 싶었으나 시간이 없어서 급하게 택시를 잡

아 타고서 약속된 미켈란젤로 광장으로 향했다.

그곳에는 이미 일행이 모여서 자유 시간을 즐기고 있었다. 나는 홀로 전체 시가가 내려다보이는 난간에 기대서 멀리 눈앞에 전개되는 플로렌스의 광경에 도취되었다. 시야에 들어오는 것은 물론 흐르는 아르노 강이고 붉은 기와 사이에 우뚝 솟은 것은 플로렌스의 대성당의 종각과 큰 돔, 그리고 세례당이다. 그곳에서 서쪽으로 약간 떨어진 곳에 시계탑이 보이는 시 청사가 있다.

역사의 도시 플로렌스의 핵심은 지오토의 그림에서 보는 것과 같은 신비로운 중세를 근대 사회로 이끌어 온 르네상스 정신이다. 그를 기점으로 하여 그림으로는 마사치오, 조각으로는 기베르티, 도나텔로, 건축으로는 부르넬레스키 등 이른바 15세기의 초기 르네상스의 예술의 꽃이 피었다.

그와 같은 인류의 보물인 작품이 지금 내가 내려다보고 있는 저 건물 속에 얼마든지 있는 것이다. 뿐만 아니라 가장 경건한 그림인 프라 안젤리코의 작품들, 그에 못지않은 인간적인 애정에 가득찬 프라 필립포 리피의 작품들, 그리고 15세기 르네상스의 이채로운 존재인 보티첼리의 작품들이 지금도 숨을 쉬고 살고 있지 않은가.

이와 같은 15세기 르네상스의 명작들을 더욱 뒷받침하고 있는 것은 비록 미술의 중심지는 로마로 옮겨 갔지만 16세기 들어서서 남긴 미켈란젤로의 작품들을 들 수 있다. 앞에서 이야기한 아카데미에 있는 〈젊은 다비드〉는 물론이요, 메디치가의 묘소에 있는 많은 조각들, 그리고 우피치 미술관에 있는 〈성가족〉과 같은 그림들이다.

또한 우피치에 있는 레오나르도 다빈치의 〈수태고지〉를 비롯한 여러 그림, 그리고 라파엘로의 〈성모상〉이 강렬하게 머릿속에 남아 있다. 어느덧 해는 아르노 강 하류로 기울어지고 숲에 짙은 그림자를 던지기 시작했다. 갈 길이 바쁜 나그네들은 안내인의 부름을 받고 버스 속으로 모여들기 시작했다.

움직이는 버스 속에서, 나는 도중에 시가지에 내려서 이 르네상

스의 고도인 플로렌스의 밤을 즐기고 오늘 너무나 짧은 시간에 보아 온 명작들을 다시 한 번 보고 싶은 충동에 사로잡혔다. 이와 같은 무거운 마음의 나를 태우고 차는 사정없이 숲 사이로 터진 아스팔트 길을 따라서 남쪽으로 달리는 것이었다.

6일은 주일이었다. 11시, 성 베드로 대성당의 베르니니 조각이 있는 중앙 제대에서 미사 참례를 하고 영성체를 하였다. 멀리 로마에 머물러 있는 나그네의 심정은 한국에 두고 온 가족 생각에 잠긴다. 12시, 광장 오벨리스크가 있는 곳에서 최 수녀와 만났다. 그러자 정례적인 행사인 교황 바오로 6세의 강복이 시작되고 간단한 메시지가 방송되었다.

교황청 신 대사의 알선으로 기다리면 교황을 알현할 수 있다는 이야기지만 길을 다투는 나그네에겐 그러한 여유가 없었다. 오후에는 최 수녀의 안내로 주로 지하의 로마를 구경하기로 했다. 지하의 로마란 초기 그리스도 시대의 유적인 카타콤이다. 말로만 듣던 카타콤은 규모가 크고 분위기가 삼엄했다. 카타콤에서 로마의 공보관과 서울에서 온 문화방송의 정 이사 일행과 만나서 인사를 나누었다. 오는 길에 바실리카, 동방교회 등 보기 어려운 그리스도교 유적을 살폈다.

인간과 신이 하나가 되어서 이룩해 놓은 이와 같은 위대한 지하도시 로마는 지상의 그것과 비교할 수 있을 만큼 감동적이다. 영원의 도시 로마, 그리고 세계로 통하는 로마, 그것은 인간의 영원한 향수의 대상이고 언제든지 또다시 가고 싶은 곳이다.

1978. 6.『공간』

예술의 도시 파리

1. 루브르의 장관
파리에 예술의 씨가 심긴 것은 멀리 중세시대부터이지만 그 꽃

어느 미술관장의 회상

이 피기 시작한 것은 17세기와 18세기, 이른바 루이 왕조 시대이다. 특히 우아하고 관능적이고 섬세한 프랑스 예술의 기틀을 잡은 것은 18세기의 로코코 예술부터이다. 일찍이 로마의 시이저가 『갈리아전기』속에서 말했듯이 로마 시대만 하더라도 오직 야만인이 살고 있었던 프랑스에 어떻게 해서 갑자기 세계에 으뜸가는 예술의 꽃이 피게 되었는지 그것은 하나의 수수께끼이다.

세느 강을 끼고 발전해 온 파리는 그와 같은 우아한 프랑스 예술의 중심지인 동시에 19세기 이후 세계 사람들의 향수의 고장이기도 하다.

고대 그리스의 중심인 아테네를 거쳐서 로마에서 로마 시대의 미술과 중세의 미술, 그리고 르네상스 미술을 돌아본 나는 갑자기 18세기로 돌입하려 파리로 향했던 것이다. 원래 계획은 로마에서 마드리드에 들러 17세기 바로크 미술을 거쳐서 파리로 갈 예정이었으나 일정이 짧아서 그대로 파리로 직행했던 것이다.

그리하여 파리 오를리 공항에 도착한 것은 1977년 8월 4일 오후 4시경이었다. 공항에는 KAL 파리 지점 차장으로 있는 동생 경남과 파리에 유학온 송번수, 그리고 송번수의 친구인 프랑스의 사진 작가 바브론이 마중나와 있었다. 일행은 우선 동생의 아파트로 가서 그곳에서 저녁식사를 하면서 여러 가지 쌓인 이야기를 하였다.

다음날 아침, 송번수가 데리러 와서 재불 화가 김창렬의 집을 방문하였다. 그리고 내친걸음에 제일 가고 싶었던 노트르담 성당에 가서 보석과 같이 빛나는 스테인드 글래스의 아름다움에 넋을 잃고 그대로 세느 강 북쪽 길을 따라서 루브르 미술관으로 향했다.

루브르 미술관은 세계 최대의 미술관으로서 그 수장품은 고대 오리엔트를 비롯하여 전 서양미술사에 걸치는 컬렉션이다. 이곳은 16세기에 프랑수아 1세에 의하여 시작되었으나 내용이 충실하게 된 것은 가장 권력 있고 예술을 사랑한 루이 14세 때의 것이다. 이 왕이 죽었을 때에는 2500점의 그림이 있었다고 한다. 그후 나폴레옹이 정

복한 나라에서 뺏어 온 미술품이 추가되었으나 실각 후에는 거의 반
환되었다고 한다. 현재 약 20만 점의 미술품이 수집되어 있는데 이것
을 보려면 몇 달이 걸린다.

그래서 우선 첫날에는 포르트 드농(Porte Denon)의 입구에서 들
어가는 회화관을 감상하였다. 그곳에서 본 중요한 작품을 들면 다음
과 같다. 지오토 〈성흔을 받는 성 프란체스코〉, 피사넬로 〈어느 프린
세스〉, 프라 베아토 안젤리코 〈마리아의 대관〉, 만테냐 〈십자가에 못

어느 미술관장의 회상

박히는 예수〉, 지오르지오네 〈그리스도의 매장〉, 베로네제 〈가나의 혼례〉, 다빈치 〈성모자와 성안나〉, 〈모나리자〉, 라파엘로 〈성모자〉, 코레지오 〈안티오페의 잠〉, 카라바지오 〈마리아의 죽음〉, 리베라 〈새우다리의 소년〉, 라 투르 〈막달레나의 마리아〉, 르 냉 〈농부들의 식사〉, 푸생 〈시인의 계시〉, 〈아르카디아의 목동들〉, 루벤스 〈헬레네 훌멘트와 아이들〉, 반다이크 〈영국왕 찰스 1세〉, 마시스 〈고리대금업자와 그의 처〉, 뒤러 〈자화상〉, 홀바인 〈에라스무스상〉, 렘브란트 〈엠마오의 그리스도〉, 베르메르 〈레이스를 짜는 여자〉, 프란스 할스 〈집시의 여자〉, 와토 〈질레〉, 샤르댕 〈정물〉, 프라고나르 〈목욕하는 여자들〉, 부세 〈목욕 후의 다이아나〉, 제리코 〈메뒤즈호의 뗏목〉, 들라크루아 〈사르다나 팔루스의 죽음〉, 쿠르베 〈아틀리에〉, 다비드 〈마담 레카미에〉, 앵그르 〈터키 목욕탕〉, 코로 〈마르세루의 교회〉, 밀레 〈이삭줍기〉, 도미에 〈세탁하는 여자〉.

　이상 대충 기억에 남는 작품을 비망록에 적어 보았다. 거의 20여 년 간 책으로만 보아 오던 실물들을 한꺼번에 눈앞에 대하고 보니 도무지 실감이 나지 않았고 또 어떻게 생각하면 처음 보는 그림이 아닌 것 같은 착각에도 사로잡힌다. 유럽의 대부분의 미술관이 그렇듯이 루브르 미술관도 궁전을 개조한 것이라 전시 조건이 그리 좋지 않다. 그러나 벽에 걸려 있는 작품들이 인류 역사에 남는 주옥과 같은 작품이기에 그러한 흠을 잡을 겨를도 없다.

　그중에서도 다빈치의 〈모나리자〉는 방문객들의 관심이 되어서 그 앞은 늘 인산인해를 이루고 있었다. 더구나 그 도난 사건 이후에는 그림 앞에다가 유리창을 씌워 놓아서 어두컴컴한 속이라 제대로 보이지도 않았다. 사진판으로 본 〈모나리자〉의 작품을 토대로 먼 발치에서 저것이 유명한 모나리자 그림이구나 하고 바라다보았을 따름이다.

2. 주드폼 미술관과 퐁피두 미술관

점심때가 훨씬 지나서 루브르 미술관을 나온 우리는 루브르 미술관 서쪽에 있는 별관 주드폼 미술관(인상파미술관)에서 개최하는 《헨리 무어 회고전》을 보았다. 이 미술관은 남북 두 군데에 있는 것으로서 평상시에는 파리를 중심으로 제작한 19세기의 인상파 화가들의 그림이 전시된다.

나는 이곳에서 마네의 〈풀밭 위의 식사〉, 〈올랭피아〉, 피사로의 〈빨간 지붕〉, 모네의 〈루앙 성당〉, 르느와르의 〈물랭 드 라 갈레트〉, 드가의 〈무대의 댄서〉, 로트렉의 〈여자 희극배우〉, 세잔느의 〈목을 매단 사람의 집〉, 고갱의 〈타히티의 여자들〉, 반 고흐의 〈오베르의 교회〉, 쇠라의 〈서커스〉 등 유명한 작품을 감상하였다.

한꺼번에 많은 것을 파리에 도착한 다음날 보았으나 호기심과 보고 싶은 마음 때문에 좀처럼 피곤을 느끼지 않았다. 그곳을 나온 나는 송변수와 콩코르드 광장이 멀리 보이는 매점에 앉아서 핫도그와 오렌지주스로 간단한 점심을 마쳤다. 우리들은 세느 강가를 걸으면서 파리의 여름을 즐기며 새로 지은 유명한 퐁피두 미술관으로 향했다.

그 일대는 재개발지역으로 퐁피두 미술관 이외에는 아직도 수리가 한창이었다. 퐁피두 미술관은 이야기에서 들은 것과 마찬가지로 기상천외한 건물과 시설로서 가히 문제의 초점이 된다. 철근과 파이프의 부재(部材)를 그대로 노출시킨 이 커다란 강철의 구조체는 20세기 과학의 모든 지혜를 집약한 괴물이었다.

1898년에 만국박람회 때 기사 에펠이 세워 놓은 유명한 에펠 탑은 당시의 고전적인 미학자들에 의해서 '미의 파괴자'라느니 또는 '미의 자살'이라는 격한 표현으로 비난당했으나 당시의 일부 인사들은 에펠 탑이 갖고 있는 기계의 아름다움을 이미 예지했었다. 오늘날 에펠 탑은 앙상한 강철의 구조이지만 예술의 도시인 파리의 상징으로 전세계에 알려지고 있다.

그로부터 70여 년이 지난 후에 또다시 파리 사람들은 퐁피두 미술관이라는 괴물을 만들어 놓고서 세계 사람들의 반응을 보고 있는 것이다. 1층 입구에서부터 위로 올라가는 모든 계단들을 오르내리는 사람들은 영화에서 보는 도시의 주민과 같은 착각을 일으키게 한다. 투명한 플라스틱 튜브를 통해서 이동하는 그 많은 사람들의 흐름은 현대 문명의 한 두드러진 풍경이기도 하다.

1층 정면에는 유명한 팅겔리의 고철 조각을 이용한 시설이 있고 그 주변은 전세계의 디자인과 공예의 자료가 슬라이드나 사진으로 체계적으로 전시되고 있다. 2층은 도서관과 자료실이기에 그대로 통과하고 3층과 4층에서 때마침 개최되고 있는 《뉴욕―파리전》이라는 가장 새로운 현대 미술의 기획전을 보았다. 이 전시는 20세기 중엽에서부터 오늘에 이르는 미국의 현대 미술과 파리의 현대 미술을 한눈에 볼 수 있는 방대한 기획전이다.

유럽에서 일어난 현대 미술의 흐름이 신생국인 미국으로 흘러가서 그것이 어떻게 미국 사회에 동화되었으며 또 고도 소비 시대에 접어든 미국의 물질 문명이 어떠한 양상으로서 예술에 영향을 주었고 그와 같이 발생하고 전개된 미국의 현대 미술이 파리에 어떻게 받아들여지는지가 계통적으로 전시되었다. 나는 여기서 또한 20세기 중엽을 전후해서 전개된 뉴욕파와 파리파의 전위적인 작업을 한눈에 볼 수 있는 행운을 가졌다.

나는 너무나 많은 욕심과 관람으로 피곤해질 대로 피곤해진 몸을 5층에 있는 커피숍에서 뜨거운 커피를 마시면서 달래었다. 숙소인 동생의 아파트로 돌아온 것은 해가 져서 주위가 어두워진 후였다.

8월 6일, 숙소까지 온 송번수의 안내를 받으며 우선 전쟁박물관으로 갔다. 그 입구에서 미리 송번수가 약속해 둔 서승원과 감격적인 상봉을 하였다. 서승원은 약 한 달 전 칸느 회화제의 커미셔너로서 이곳에 와서 그 동안 유럽의 구석구석을 다니며 많은 것을 공부하고 있었다. 여행의 피로로 약간 여위었지만 그것을 이겨내는 젊음의 의

지가 엿보였다. 파리의 하늘 밑에서 송번수, 그리고 서승원 등 셋이
모여서 다니니 기분으로는 마치 서울과 같은 착각을 가져 온다.

방대한 자료가 전시된 전쟁박물관과 나폴레옹의 관이 있는 나폴
레옹관을 거쳐서 프랑스 주재 한국대사관 옆에 있는 로댕 미술관으
로 향했다. 이곳은 조촐한 건물에다 야외 전시를 바탕으로 하는 로댕
작품을 집성해 놓음으로써 그의 빛나는 업적을 한눈에 볼 수 있었다.
서양의 조각가 중 미켈란젤로 이후의 최대의 조각가라고 할 수 있는
로댕의 작품은 인간의 감각과 그 표현력이 도달할 수 있는 한 궁극의
경지를 보이고 있다. 뿐더러 철저하게 조각을 손으로 만들었다는 사
실을 긍정시키면서도 조각이 결코 손끝만의 작업이 아니라는 것을
보여 주고 있다. 완전한 기술과 더불어 인간 영혼에 충족을 주는 그
러한 높은 미의 경지였다.

그곳을 나온 우리 일행은 동생 아파트로 가서 모처럼 계수씨가
만들어 준 한국 음식으로 비위를 달래었다.

3. 베르사이유 궁과 에펠 탑

그날 오후 동생 가족과 더불어 베르사이유 궁전을 찾았다. 베르
사이유 궁전은 파리의 남쪽에 자리하고 있어서 파리에서 제일 오래
된 기차를 타고 약 30분 동안 달려야만 했다. 루이 13세 때부터 약
200년 동안 계속 만들어진 베르사이유 궁전은 이른바 바로크 건축과
로코코 건축의 본보기이다.

쥘 아르두앵 망사르 등 디자이너가 장식한 실내 장식과 가구 등
도 문제이거니와 규모가 큰 정원이 일품이었다. 가꾸어진 정원수며
계산된 정원 계획은 인공의 아름다움의 극치를 보여 주는 것이었다.
특히 멀리 지평선에 호수로 끝나는 대정원의 경관은 인공과 자연의
조화의 아름다움을 한껏 살린 서양 정원의 대표라고 할 만한 것이었
다. 그러나 베르사이유 궁전을 비롯한 로코코의 경관은 지나치게 귀
족적이고 감각적이었기 때문에 그 소비성과 향락성은 인정하더라도

사람의 영혼에 뛰어드는 커다란 감동은 없었다.

8월 7일은 주일이었다. 나는 동생 가족과 콩코르드 광장 북쪽에 있는 마들레느 성당에 가서 참례를 하고 가족적인 분위기 속에서 수많은 콩코르드 광장의 조각을 촬영하고 세느 강가를 걸어서 또다시 노트르담 성당에 가서 스테인드 글래스 중에서 가장 아름다운 작품을 감상하였다. 성당을 나오니 파리의 명물인 비가 내리기 시작했다.

밤에는 역시 동생 가족들과 에펠 탑에 가서 중간까지 올라가 파리 시가를 전망하였다. 에펠 탑은 파리 관광의 명소이기에 사람이 붐볐다. 그러나 1898년에 세워진 에펠 탑의 나이는 어느덧 80세의 고령에 다다랐다. 전문가들 사이에는 탑 아래 부분이 부식되어서 위험하다는 설까지 이야기되고 있다. 철근으로 이루어진 이 기계미의 정수를 만들어 낸 파리 사람들의 기이한 행동에 새삼 경의를 표한다.

내친걸음에 에펠 탑 옆에 있는 선창가로 가서 관광객이면 누구나 한 번은 거치는 밤의 세느 강의 뱃놀이를 하였다. 약 1시간에 걸치는 세느 강의 뱃놀이는 강 주변에 있는 여러 건물과 조각을 거치면서 여행의 흥취를 돋우었다.

배에서 내리니 어느덧 자정이 지나서 피곤이 가득찬 몸을 지하철에 싣고 거의 새벽 1시에 가까워서야 아파트로 돌아왔다.

4. 기메 박물관

8월 8일 월요일 아침 9시, 서승원이 나의 숙소로 와서 같이 기메 박물관으로 갔다. 기메 박물관은 파리에 있는 유명한 동양 미술의 컬렉션으로 이름 있는 곳이다. 아래층 동남아 여러 지역의 풍부한 소장품을 보다가 2층으로 올라가니 그곳에 일본과 중국, 그리고 우리나라의 미술품이 전시되어 있었다. 우리들의 흥미는 과연 그곳에는 우리 미술의 무엇이 얼마만큼 진열되어 있는가 라는 것이었다. 예비 지식으로 굉장히 빈약한 한국 부문의 진열이라고 들어왔지만 그래도 막상 닥쳐보니 가슴이 설레인다.

181

인생과 미의 편력

2층에 큰 방을 차지한 일본실을 거의 다 보았어도 한국실은 좀처럼 나오지 않는다. 그래서 수위에게 한국실은 어디냐고 물어 보았다. 그랬더니 일본실이 끝나는 맨 마지막 코너, 그러니까 중국실로 옮겨 가는 곳에 벽면 둘을 이용해서 몇 개의 진열장이 있고 그곳에 한국의 미술품들이 전시되어 있다는 것이었다.

그곳을 본 순간, 우리들은 왈칵 분한 생각이 들었다. 우리 미술보다도 보잘것없는 일본 미술품들이 이다지도 뻐기고 있는데 왜 우리 미술은 이처럼 초라하게 있어야만 하는가 생각하니 도대체 이 일이 누구의 잘못인지 분간이 가지 않는다. 그곳에는 화각장 하나와 단원(檀園)의 그림이라고 전해지는 네 폭 병풍 그림, 그리고 금관과 약간의 신라 금제품과 고려청자, 조선백자 등이 한 장 속에 아무렇게나 놓여 있었다. 그런데 그 도자기들이란 서울 인사동에 가면 손쉽게 구할 수 있는 그러한 수준의 것들이었다.

우선 한국 미술을 낮게 평가하고 소장을 하지 않은 기메 박물관에 분개를 느꼈다. 그리고 두 번째는 이처럼 초라한 모습으로 있는 현실을 보고도 손을 쓰지 않는 우리 당국자의 무성의에 대해서 분개를 느꼈다(나중에 국립중앙박물관장 최순우의 말에 의하면 단독 방을 마련하고 진열품을 재정리할 계획이 있다고 한다). 기메 박물관에서 받은 충격 때문에 우리는 그대로 밖으로 나와서 길가에 있는 카페에 들러 진한 커피로 맘을 달랬다.

그 다음으로 들른 곳이 에펠 탑이 내려다보이는 근대미술관이다. 이곳은 퐁피두 미술관이 생기기 전까지는 근대에서 현대에 이르는 가장 새로운 미술품들이 진열되었었는데 지금은 일급품은 다 퐁피두로 보내고 이류와 삼류품만을 전시하고 때때로 큰 전람회를 여는 장소로 사용하고 있었다. 때마침 구성주의 예술의 대회고전이 개최되어 우리들의 눈을 기쁘게 해 주었다. 동행한 서승원은 자기 자신이 구성적인 작품을 제작하는지라 근 2시간 이상을 소비하여 많은 작품을 촬영하였다. 점심때가 되어서 오래간만에 한식을 먹고자 KAL

파리 지점 앞에 있는 김리식당을 찾았다. 그곳에서 우연히도 주불대
사관의 공보관 장덕상을 만나서 인사를 교환했다.

같은날 저녁 6시 30분이 되자 송번수가 프랑스 사진 작가 바브
론과 차를 가지고 데리러 왔다. 이야기인즉 파리는 밤이 아름답기에
오늘 저녁은 밤거리를 안내한다는 것이다. 여름의 긴 해인지라 아직
날은 저물지 않았다. 우리들이 제일 먼저 간 곳은 반 고흐 그림으로
이름난 몽마르트르 언덕에 있는 사크레쾨르 성당.

원래 이 건물은 다 쓰러져 가는 목조였지만 지금 내 눈앞에 있는
사크레쾨르 성당은 돌로 지어진 석조 건물이다. 입구에는 여섯 나라
말로 '조용히' 라는 말이 씌어 있는데 일본말은 있었지만 우리나라 말
은 없었다.

그곳을 나와 계단에 가득 앉아 있는 히피족들 사이에 자리를 차
지하고 멀리 파리의 남쪽 시가지를 바라다보았다. 이 언덕은 마침 파
리 시가의 북쪽 끝에 있기 때문에 이 언덕에서 바라보는 파리 시가는
일대 장관을 이루고 있었다. 피부색이 다르고 말이 다른 온 세계에서
온 사람들이 계단에 주저앉아서 무엇인지 재미있게 얘기를 하고 있
었다. 한동안 우리들도 그곳에 앉아서 생각에 잠기었다. 에콜 드 파
리의 가난한 화가들이 무수히 앉거나 지나갔을 이 길과 계단, 여기는
분명 인상파 이후의 세계 미술의 중심지였다.

그러니까 이 곳이 몽마르트르의 시발점이다. 바브론은 생각에 잠
긴 나를 안내하여 성당 담을 끼고 서쪽으로 걸어갔다. 약 5분 후 나의
눈앞에 전개된 것은 유명한 몽마르트르 언덕이다. 그곳에는 지금도
가난한 화가들이 여행자의 얼굴을 그려 주고 돈을 받고 있었다.

프랑시스 가르코가 쓴 예술 방랑기 『몽마르트르에서 몽파르나스
까지』의 한 대목이 눈앞에 전개되는 것이다. 그곳을 지난 우리는 언
덕 밑에 있는 물랭 루즈로 갔다. 너무나 유명한 물랭 루즈는 초라한
역사적 유물로 되어 버렸지만 밤거리의 경관은 가히 볼 만하다. 길
하나를 두고 북쪽은 성당이 있어서 천당에 가까운 데 비하여 물랭 루

즈 주변은 수없이 몰려 있는 섹스 숍 때문에 지옥에 가깝다. 오늘의 프랑스 문화와 전통 깊은 유럽의 현실을 보는 것과 같은 느낌이었다.

그곳을 빠져 나온 우리들은 콩코르드 광장의 야경을 보고 개선 문을 돌아보는 등 샹젤리제의 밤거리에 휩쓸렸다. 어느 이름 모를 카 페에 들러서 차를 마시면서 예술론의 불을 피웠다. 11시가 가까와서 집으로 오는 길에 유명한 몽파르나스의 밤거리를 산책하고 나니 집 에 도착한 시간은 자정이 넘었다.

5. 루브르 미술관의 조각 작품들

루브르 미술관은 너무 넓어서 하루에 다 본다는 말은 거짓말이 다. 그래서 우선 회화관은 먼저 보았기 때문에 오늘은 조각을 보기로 마음먹었다. 8월 10일 수요일. 날은 약간 어두웠지만 쾌적하였다. 루 브르의 조각은 이집트와 메소포타미아, 그리스, 로마 등 거의 전세계 의 걸작들이 소장되어 있다.

물론 그중에도 유명한 〈밀로의 비너스〉나 사모트라케 섬에서 발 견된 승리의 여신 〈니케상〉 같은 것은 제일 좋은 장소에 있었기에 여 러 사람들이 울타리를 만들고 모여 있었다. 〈니케상〉은 몇십 톤 되는 무거운 돌인데도 불구하고 조형의 비밀에 의해 마치 나는 것같이 가 볍게 하늘에 떠 있었다. 〈밀로의 비너스〉는 기대가 기대인 만큼 약간 실망했다. 예술로서의 격이 떨어지기 시작하는 헬레니즘 시대의 작 품이기에 자연 감각적으로 무너진지도 모른다. 그것에 비하면 주변 의 이름 모르는 많은 클래식 시대의 조각이나 아르카익의 〈소녀상〉 등이 얼마나 예술적 향기에 잠겨 있는지 모른다.

루브르 미술관을 본 어느 사람이 바쁘다고 〈모나리자〉와 〈밀로 의 비너스〉 둘만 보고서 다 보았다고 얘기했다는데 일반 사람들의 루 브르 미술관에 대한 생각이 그런지도 모른다. 특히 어느 지하실에서 발견된 중세시대의 조각 앞에서는 오싹하는 감회와 더불어 가장 커 다란 감동을 받았다. 그것은 검은 수단(soutane)을 입은 여러 명의

수도자가 관을 메고서 행진하는 군상 작품이다. 이 작품은 분명 중세 미술의 하나의 전형으로 그 당시의 종교적인 생활을 담고 있지만 죽음을 초월하여 그것을 영원한 예술의 세계로 승화시킨 무명의 조각가가 미로서 담고 있는 죽음에의 암시 때문에 보다 강한 쇼크를 주는지도 모른다.

6. 다시 보는 파리

내가 또다시 파리를 방문한 것은 상파울로 비엔날레에 커미셔너로서 브라질에 가기 위해 일부러 북극을 횡단해서 런던 경유로 간 10월 20일 목요일이었다. 그때 역시 샤를르 드골 공항에는 동생 경남과 송번수가 마중나왔다.

그날 오후에는 송번수와 이전에 못 들렀던 뤽상부르 공원으로 갔다. 이곳은 인상파 화가들의 작품에 나오는 곳으로 꼭 보아야 할 곳이었다. 초가을인지라 나뭇잎들이 누렇게 물들고 낙엽이 제법 땅을 덮고 있었다. 공원 입구에서 우연히도 재불 화가 한묵 부부를 만났다. 우연한 회우(會遇)의 정을 나누며 약 2시간 동안 뤽상부르 공원의 이곳저곳을 산책했다.

서울에서 같은 홍대 교수로 있었던 한묵, 그가 파리로 온 뒤로는 한 번도 만나지 못하고 더구나 여름의 방문시에는 일정이 바빠서 못 만났던 그를 도착 첫날인 그날 약속도 없이 만났다는 것은 참으로 반가운 일이다. 쌓인 이야기며 고국에 대한 여러 가지 이야기를 주고받았다. 그래서 인생은 즐거운 것인지도 모른다.

10월 21일, 금요일. 송번수의 안내로 에펠 탑이 내려다보이는 근대미술관에서 개최하고 있는 제10회 파리 비엔날레의 회장을 찾아 전세계 전위미술가들의 모험과 실험의 작품들을 관람하고 오는 길에 여름에는 문을 닫아서 못 보았던 파리의 화랑가를 두루 살피었다. 생미셸 거리 하면 소르본느 대학이 있는 거리로 많은 학생과 서점과 카페가 있었다. 그곳에서 여러 곳에 자리잡고 있는 여러 화랑들을 두루

살폈다. 규모는 크지 않지만 절도 있고 개성 있는 운영과 작품 전시로써 현대 미술의 중심다운 표정을 지니고 있었다.

생 미셸 거리의 끝쪽은 세느 강으로 통한다. 우리들은 피곤한 몸을 강가의 둑에 앉아 쉬면서 파리의 중심인 세느 강의 물줄기를 하염없이 쳐다보면서 여수에 잠겼다.

이야기는 앞으로 돌아가지만, 나는 두 번의 파리 방문을 통해서 두 번 다 파리의 생활을 맛보기 위해서 프랑스 사람의 가정을 방문하고 그곳에서 저녁식사를 대접받았다. 물론 프랑스 가정이라고 하지만 그집 남자는 페드릭이라는 프랑스 사람이고 부인은 서울여대를 나온 한국 여성이었다. 페드릭은 한국에 오래 머물렀고 한때 송광사에서 머리를 깎고 1년 반 동안이나 중 생활을 했던 젊은 화가이다. 지금은 파리 미술대학의 졸업반으로 있으면서 언젠가는 또다시 한국으로 돌아가서 살고 싶다는 소망을 보인 화가이다. 송변수와는 한국에 있을 때부터 친한 사이이고 또 사진 작가 바브론과도 가까운 사이였다.

2층으로 된 그의 집은 옛날 건물이기 때문에 규모는 작으나 아기자기한 것이 프랑스의 풍치를 충분히 나타내고 있다. 그날 나온 이름 모를 요리들은 한국 부인의 솜씨라기보다는 남편인 페드릭의 솜씨였다. 맛있는 프랑스 가정 요리에 넋을 잃은 나는 자신도 모르는 사이에 과식하고 말았다. 이것이 원인이 되어 그 다음날부터 런던에 도착할 때까지 본의 아니게 단식을 해야 했던 것이다. 내가 마지막 본 파리는 두 번째 방문인 10월 23일 일요일 밤 10시, 에어프랑스편으로 샤를르 드골 공항을 떠나서 상파울로로 향할 때였다.

<div align="right">1978. 11. 『공간』</div>

브라질리아의 이상과 현실

1977년 10월, 제14회 상파울로 비엔날레 한국 대표로 브라질에

갈 기회가 있었다. 도시 계획과 건축의 아름다움으로 세계에서 이름난 행정 수도 브라질리아에 일부러 들러 그의 이상과 현실에 대한 것을 직접 목격하게 되었다.

브라질리아에는 한국의 외교 사절로서 채명신 장군이 대사로 있었으나 마침 본국에 사무 연락차 귀국하였기에 브라질리아의 안내는 그곳 의과대학에서 공부하고 있는 유학생 배성훈에게 부탁하였다. 10월 21일 상파울로를 떠난 바릭 항공 소속 비행기는 도중에 세 군데를 거쳐 오후 2시쯤 브라질리아 국제공항에 도착하였다.

오는 도중 하늘에서 본 브라질은 그야말로 광야가 계속되는 농업국가로서 그 넓이의 규모는 이루 형용할 수가 없을 정도이다. 가도 가도 들과 농장이 계속되어 새삼 브라질 영토의 크기에 놀랐다. 비행장마다 수십 대의 자가용 비행기가 있어 땅덩어리가 얼마나 넓은지를 새삼 느끼게 한다. 브라질리아 국제공항은 브라질에서 가장 근대적인 공항으로서 규모는 그리 크지 않지만 참신한 설계와 기능이 눈에 띈다. 구내에는 많은 고급 음식점과 상가가 있어 관광객들의 눈길을 끌고 있는데 도심지로부터 약 10킬로미터 떨어진 거리에 있다.

약속이 잘못되어 공항에서 약 30분 기다리다 배성훈이 마중나와 그의 차로 우선 그의 아파트에 들렀다가 곧 예약해 둔 호텔로 갔다. 브라질리아의 첫인상은 인공적인 도시를 되도록 인공의 맛을 감추고 자연적인 풍치를 나타내려고 하고 있는 것 같았다. 말하자면 자연과 인공과의 자연스런 조화 속에 살기 좋은 환경을 만들려는 의도가 엿보인다. 아직 도시 계획이나 건물이 다 끝마무리를 하지 않아 엉성한 느낌이 드는 도시 경관은 서울에서 살던 눈으로는 모든 것이 허전하기만 하다.

호텔에 짐을 풀고 배성훈의 자동차로 시내 주요 건물을 두루 살폈다. 여기저기 서 있는 현대식 건물들은 환상의 도시에 세워 놓은 인공적인 조형물들이다. 환경이 넓어서인지 규모는 생각한 것보다 크게 느껴지지 않았다. 인간공학적으로 알맞는 크기의 높이이다.

인생과 미의 편력

제일 먼저 차를 세운 곳은 브라질리아의 중앙성당이었다. 16개의 기둥을 상부에서 원형으로 조이고 있는 건물이었다. 성당에 들어가는 지하도 입구 양쪽에 조각가 세스지앗지가 만든 〈에반제리스타상〉이 서 있다. 성당의 천정에는 알루미늄으로 만든 천사 3명을 달아매달았는데 내장은 지 가바르칸과 앗도스 부르곤에 의해서 설계되었다.

저녁식사는 도심지에서 카메라점을 하고 있는 교포 조주영의 초대로 위성도시에 있는 브라질 특유의 요리점에서 들었다. 브라질리아에는 대사관 직원을 제외하고는 학생이 2명, 장사하는 사람이 열몇 명밖에 없다는 것이다.

요리점으로 가는 도중 조주영에게 들은 이야기로는, 브라질리아는 인구의 증가를 피해서 주변에 5개의 위성도시를 만들어 그 위성도시는 주로 주택 공간으로 삼고 브라질리아로 출퇴근하게 만들었다는 것이다. 그래서 4차선의 주요 연결 도로가 아침 출근 시간에는 나가는 일방통행으로만 사용된다는 것이다.

브라질의 요리는 육식이 주가 된다. 포르투갈식 요리라는 것. 넓은 식당에 모인 사람들은 온갖 종류의 고기맛에 인생의 살 맛을 느끼는 것 같다. 이름도 모르는 고기들을 창에 낀 채 들고 와 차례 차례로 접시 위에서 썰어 놓고 간다. 먹거나 안 먹거나 같은 값이니까 마음껏 먹으라는 것이다. 그러나 육식을 즐기지 않는 나는 약간의 소세지만 먹었을 뿐 대부분 사양했다.

그날 밤 호텔에 돌아와 포르투갈식의 가구와 침실이 있는 곳에서 피곤한 몸을 풀었다. 아침에 일어나 창가로 가니 눈앞에 아름다운 건물들이 전개되고 바로 옆에 텔레비전 탑이 보인다. 도심지에 위치한 호텔에 나는 투숙했던 것이었다. 많은 차량들이 교차로 없는 길을 분주히 왕래한다. 간단한 아침식사를 마쳤을 뿐인데 벌써 10시가 되었고 이내 배성훈이 왔다.

오전에는 브라질리아 국립대학을 철저하게 두루 살피고 점심은

188

배성훈의 집에서 준비한 한식을 들었다. 오후에는 텔레비전 탑에 올라가 시가지 전경을 내려다보고 선물을 사러 쇼핑센터로 갔다. 오후 5시 공항에 나가 6시 상파울로행 비행기를 기다렸다.

그런데 여기서 브라질 사람들의 대륙적인 처사 때문에 밤 10시가 되어서야 떠나는 비행기를 타게 되었다. 아무 예고도 없이 4시간이나 기다리게 하는 것도 이상했지만 4시간 동안을 아무런 불평 없이 기다리는 브라질 사람과 그것에 익숙해진 관광객들의 인내심은 더욱 놀라운 일이었다. 브라질, 그 큰 땅덩어리와 같이 시간에 구애받지 않고 목적을 위하여 무한대의 인내심을 가진 그들의 체질이 우리의 그것과는 다른 것이다.

브라질리아의 도시 계획 목표는 자연 속에 인공을 가미해서 아름다운 조화를 이루는 데 있는 것 같다. 상징적인 건물들은 자유롭고 환상적으로 공간에 존재하지만 주변 시설은 되도록 자연의 테두리 속에서 처리한다. 많은 지하 구축물이 만들어지고 있는데 그것은 건조한 토지에 힘입은 하나의 특색이었다. 당초 브라질리아의 설계를 담당한 젊은 도시 계획가나 건축가들은 사방이 언덕으로 둘러진 이 땅을 물로 적시도록 했다.

마스터 플랜은 동쪽에 머리를 두고 서쪽에 꼬리를, 그리고 남북으로 양날개가 퍼져 있는 비행기 모양이었다. 그리고 남쪽에서 동서로 전개되는 큰 인공 호수가 마련되었다. 파라노아 호반 동쪽 끝에 유명한 니마이야 설계의 대통령 관저인 아르포라타 궁이 있다. 전면의 기둥은 새로운 수도 브라질리아의 상징이다. 잔디와 야자나무로 둘러싸인 이 건물은 담이나 철책 하나 없다. 그 대신 군데군데 파 놓은 인공 개천이 물을 담은 채 담쟁이 역할을 하고 있다. 눈에 띄지 않게 엄중한 구역을 만들고 있는 디자인은 몹시 평화롭다.

브라질리아의 설계자들이 제일 힘을 기울인 것은 말할 것도 없이 비행기의 동체에 해당되는 부분이다. 여기에는 입법부인 국회의 사당(상·하원), 사법부인 법원, 행정부인 정부 청사 등이 즐비하게

인생과 미의 편력

세워졌다. 이것들과 성당 건축이 비행기 동체의 앞부분에 집약적으로 배치되었다. 비행기 동체의 맨 앞쪽에는 2개의 대치되는 건물이 세워졌는데 북쪽의 것이 하원 건물, 남쪽의 건물이 상원이다. 그런데 하원은 사발을 엎어 놓은 상징 구조물이고 상원은 사발을 제쳐 놓은 것과 같은 구조물을 만들어 조형적으로 훌륭한 솜씨를 보이고 있다.

그 국회의사당을 정점으로 남쪽에는 사법부, 북쪽에는 행정부가 동서로 열을 지어 배치되었다. 이중에 조형적으로 아름다운 건축은 외무부와 법무부이다. 외무부는 빠르 마르쿠스가 설계한 인공 호수에 에워싸인 브라질리아 최고의 예술적 건물이라고 한다. 앞마당은 푸르노 조르지가 만든 조각 〈오 메데오로〉로 장식되고 있다.

법무부 역시 아름다운 인공 호수를 곁들이고 있는데 건물 여기 저기서 인공 폭포가 흘러내리는 아름다운 설계이다. 그러나 브라질 사람들은 이 아름다운 폭포를 가리켜 억울하게 죄에 묶인 사람들의 눈물이라고 비유하고 있었다.

비행기 동체 머리 부분이 끝나는 부분에 유명한 브라질리아 중앙성당이 자리하고 있다. 이것들은 브라질리아의 심장부라 할 수가 있다.

얼마전 텔레비전에서 본 주말 명화 〈리오의 사나이〉는 이 원고를 구상하고 있는 내게 좋은 것을 일깨워 주었다. 이 영화가 만들어진 것이 언제인지 모르나 그 영화에서 새로 건설된 브라질리아가 소개되는데 수도를 옮긴 지 3년째라는 것이다. 그런데 그때에 국회의사당과 사법부, 행정부, 그리고 성당만이 완성되고 나머지는 골조인 건설 과정이 화면에 나왔다. 그러고 보니 비행기 동체 머리 부분 즉 입법, 사법, 행정 3부가 제일 먼저 완성된 것을 알았다.

인상에 남는 건물로는 비행기 꼬리 쪽에 위치한 참모 본부와 메지시 대통령 스포츠센터가 있다. 참모 본부는 군대의 행렬을 보여 주는 국민 광장 앞에 있는 현대적인 건물이다. 메지시 대통령 스포츠센터는 텔레비전 탑과 브리지 궁 사이에 있고 수용 인원은 2만명이나

되는 체육 시설이다. 브라질리아 남쪽 날개에 해당되는 지역에는 시내에서 가장 큰 상점이 있어 상업의 중심지가 된다.

비행기 동체의 뒷부분, 즉 양쪽 날개가 끝나는 부분에는 텔레비전 탑이 솟아 있다. 이것의 높이는 218m, 지상 75m의 전망대에서는 전 시가를 한눈에 볼 수가 있다. 지상 20m의 파노라마 요리점과 바는 관광객이 즐겨 찾는 곳이다.

나는 브라질리아 대학을 특히 흥미를 가지고 자세히 살펴보았다. 주로 니마이아의 설계에 의한 브라질리아 국립대학은 자연 경관을 최소한으로 해친 설계로 몹시 전원적인 분위기 조성에 성공하고 있다. 단일 건물로 세계에서 제일 긴 건물이라고 할 수 있는 의과대학 건물은 단층으로 곡선을 이루어 마치 큰 성벽과 같은 느낌을 준다. 바깥 면은 콘크리트색의 단조로운 건물이지만 내부는 기능적이고 다양한 변모를 보이고 있다.

건축적으로 가장 잘 된 것은 도서관이다. 마치 이집트의 신전 건축을 보는 것과 같은 무겁고도 가벼운 건축 중의 대표적인 것이다.

대학 본부의 건물도 조형적, 기능적 가치가 있는 우수한 건물이었다. 분단과 집단, 중후와 경쾌와 같은 조형적 배려가 구석구석에까지 이루어지고 있어 먼 곳에서 보면 무거운데 가까이 가 보면 날듯이 가볍게 느껴진다.

브라질리아 대학의 운동경기장은 놀랄만큼 잘 되어 있다. 농구장, 실내 체육관 등이 지하 시설로 처리되어 먼 곳에서 보면 마치 들과 같다. 자연의 경관을 해치지 않고 겸손한 자세로 설계한 브라질의 건축가들의 마음씨를 이 곳에서도 엿볼 수가 있다. 수영장은 아름다운 주변 환경과 잘 어울리게 설계되고 있다.

이상 브라질리아의 도시 계획과 건축의 중요한 부분을 설명하였는데 내가 본 그의 조형적 성과에 대해서 이야기한다면 다음과 같이 요약할 수가 있다.

1) 브라질리아는 브라질 사람들의 추상 개념을 집약적으로 실현

한 것이다. 브라질에는 고유한 전통이 없다. 포르투갈 식민지시대의 서구적인 양식이 있으나 기후와 환경과의 분리 때문에 토착화되지 못하고 있다. 그러던 중 새로운 국토 건설과 새 민족상의 수립을 위한 요구가 일어나 미국에서 신건축을 공부한 젊은 건축가들에게 조국 재건의 큰 짐을 지게 했다. 그때 힘이 된 것은 말할 것도 없이 바우하우스 계통의 국제 양식이다.

기능주의와 신조형주의라고 할 수 있는 이들 건축은 브라질의 태양과 풍토 속에 마음껏 꿈을 실현했다. 어느 의미에서 이 무렵의 브라질의 건축가는 하나님 다음가는 조형가이고 행복한 창조자이기도 했다.

2) 브라질리아는 인간이 만들어 낸 자연으로서 신이 만든 자연과 잘 어울리게 설계되었다. 시가의 규모나 일부 구축물의 지하 처리 같은 것은 좋은 예이다.

3) 브라질리아 전체가 하나의 비행기 모양으로 날며 전진하고 있다. 우선 도로가 교차점이 없이 그저 흐르기만 하게 설치하고 비행기의 동체를 중심으로 남익부와 서익부로 나누어진다. 남익부는 상점들과 의식주의 기능에 충당하고 서익부는 호텔, 공공기관 등이 배치되고 있다.

4) 모든 조형물이 상징적이다. 국회의사당은 사발구형 구축물, 성당의 조형, 대통령 관저의 기둥, 모든 정부 청사 등 그 기능을 외관에서 알아 볼 수 있게 상징적 수법을 쓰고 있다.

5) 사람들의 생활이 있고 그것이 조형화된 것이 아니고 조형을 결정하고 사람들의 생활을 그것에 맞추고 있다. 이 점은 '현대 건축가가 사회학자'라는 말에 적용된다. 인간의 행복을 촉진하기 위하여 건축가는 도시를 개척하고 건축을 설계하였다.

물론 이와 같이 인공적으로 마련된 도시나 건축 속에서 사는 인간이 옛날의 사람보다 행복한가 하는 것은 별문제이다. 현대는 다수의 행복을 위하여 획일화와 형식화가 이루어지고 있다. 브라질리아

어느 미술관장의 회상

는 이러한 점에서 인류의 미래상에 대한 실험이었다.

　이상과 같은 브라질리아의 이상에 비하여 내가 본 오늘의 난점으로 들 수 있는 것은 다음과 같은 것이 있다.

　첫째, 인구 팽창 문제

　둘째, 교통 문제

　인구 팽창 문제의 해결책으로 주변에 5개 위성도시를 마련하였는데 그럼에도 불구하고 그 나름대로의 난점들, 즉 교통 문제 등이 뒤따른다. 교통 문제는 당초 설계자들이 생각하지 않은 인구의 팽창이 이루어져 현재 두 군데 교차로에는 할 수 없이 신호등을 설치할 정도이다. 건설 초기에 지하철을 설치하지 않은 것이 오늘날 숙제로 남은 것이다.

<div align="right">1979. 여름. 『선미술』</div>

거대한 부로 축적된 미국의 미술관들

1. 뉴욕 근대미술관

　세계 미술의 현장을 찾는 세계일주여행의 마지막 나라이며 그다지도 가고 싶었던 미국 뉴욕 국제공항에 도착한 것은 8월 14일 일요일 오후 5시였다. 공항에는 미리 약속해 둔 이선자가 차를 가지고 마중나왔다. 이선자는 1961년 내가 이대에 있을 때 가르친 제자로서 지금은 뉴욕에 살면서 조각을 하는 여류 조각가이다. 파리에서 전화로 그에게 호텔을 부탁하였더니 그는 쓸데없이 호텔값을 낭비하지 말라며 나를 자기 집으로 안내하는 것이었다. 그로부터 뉴욕을 떠날 때까지 그곳에 유숙하게 되었다.

　도착하는 대로 뉴욕에 있는 여러 친지와 노셈톤에 있는 처남들 집으로 전화로 도착을 알렸다. 그날 저녁, 어떻게 알았는지 필라델피아에 있는 재미 화가 김흥수가 전화를 해 내일 모레부터 워싱턴에서 자기의 개인전이 개최되니 꼭 와 달라는 부탁을 한다. 그러나 이번

<div align="center">193
·
인생과 미의 편력</div>

여정에는 워싱턴은 들어가 있지 않고 되도록 빨리 노셈톤에 있는 처남네 집으로 가야 하기에 미안하다는 말을 전했다.

8월 15일 월요일. 선자의 안내를 받고 우선 뉴욕 근대미술관으로 달려갔다. 홍대 미대를 나오고 그곳에 살고 있는 이향훈과 11시에 그곳 현관에서 만나기로 약속했다. 뉴욕 근대미술관은 53번가라는 비교적 번화가 속에 있는 미술관이다. 미국의 모든 사람에게 현대 미술을 이해시키고 즐기게 하기 위하여 만들었다는 이 근대미술관은 손쉬운 시민들의 정신적 휴양소이기도 하다.

여기는 세잔느 이후의 중요한 화가, 조각가의 작품을 망라하고 현대 미술의 발자취를 알기 쉽게 전시한 곳이다. 또 때로는 전위적인 작품도 수시로 전시한다는 것이다. 미국의 방대한 부력을 배경으로 사 들인 이 근대 컬렉션은 유럽의 일급의 작품들을 헤아릴 수 없을 만큼 소장하고 있었다. 그중에서 책으로 읽고 이야기로 듣고서 익히 아는 몇몇 작품을 든다면 다음과 같은 것이었다. 루소 〈잠자는 집시〉, 피카소 〈아비뇽의 처녀들〉, 〈게르니카〉, 모딜리아니 〈신혼부부〉, 샤갈 〈생일〉, 프라고나르 〈만돌린을 가진 여자〉, 루오 〈조롱당하는 그리스도〉.

이 근대미술관의 정원에는 헨리 무어의 거대한 작품이 인공 연못가에 전시되어 있었다. 나는 그곳에서 많은 시민과 더불어 차를 마시며 한때를 지냈다. 근 2시간 이상 보아 온 근대미술관의 소장품들에는 앞에서 이야기한 것 이외에도 근대미술사상 문제가 되는 많은 작품들이 있었다.

한꺼번에 많은 것을 보았기에 그것을 단번에 소화하기란 어려운 일이었다. 그래서 팜플렛을 사고 정원에 앉아서 이제 막 보았던 그들 작품의 인상을 서로 이야기하다가 2시가 넘어서야 그곳을 나온 우리들은 점심을 먹으러 근처에 있는 한국 식당에 갔다. 인천집이라고 하는 이 음식점은 인천에서 온 사람이 경영하는 식당이다. 그곳에서 오랜만에 된장으로 끓인 우거지국을 먹고서 들뜬 비위를 달랬다.

식사 후에 그 주변에 있는 여러 명소를 두루 돌아다녔다. 케네디 대통령이 다닌 곳으로 유명한 패트릭 성당, 그리고 록펠러 센터 등 뉴욕에서도 제일 번화한 마천루가 있는 거리의 여기저기를 헤맸다. 여기가 이름만 듣던 뉴욕의 번화가, 진정 그곳은 현대의 고딕 건물과 같은 높은 빌딩들이 즐비하게 서 있고 그중에는 세계에서 제일 높은 빌딩이라고 전해졌던 엠파이어 스테이트 빌딩 102층짜리 건물도 섞여 있었다. 그러나 그 신화는 마침내 깨어지고 그 남쪽에 세운 쌍둥이 빌딩 세계무역센터가 그것보다 높이 솟아 있다. 오늘날 세계에서 제일 높은 빌딩의 영광은 몇 년 전 시카고에 건축한 시어스 빌딩이 차지했다고 한다. 그날 저녁은 그렇게 해서 선자와 향훈과 더불어 뉴욕 구경으로 지새웠다.

2. 메트로폴리탄 박물관

8월 16일 화요일. 선자의 안내를 받고서 메트로폴리탄 박물관으로 향했다. 5번가에 있는 이 박물관은 미국의 부력과 힘으로 축적된, 세계에서도 가장 유명한 박물관이다. 유럽과 달라서 문화의 전통을 갖지 않은 미국은 오히려 그의 문화적 고향인 유럽의 유산을 사 들이는 데 열심이다.

메트로폴리탄 박물관을 장식하고 있는 수많은 미술품들은 이와 같은 예술 애호의 대자본가들이 쟁취한 전리품이다. 물론 그들의 감식안이 모두 훌륭한 것은 아니기 때문에 그중에는 보잘것없는 작품도 수집되고 있으나 원체 방대한 양이기 때문에 걸작도 적지 않다. 예컨대 렘브란트의 작품은 그 수에 있어서 세계 제일을 자랑하고 있고 인상파의 작품도 상당수에 달하고 있다. 이렇게 세계적인 대미술관이기 때문에 유럽의 회화사를 연구하는 데는 큰 도움이 되는 미술관이다.

그런데 이제껏 보아 온 유럽의 대미술관과 메트로폴리탄을 비롯한 미국의 미술관과의 차이는 즉각적으로 알아낼 수가 있었다. 즉 유

럽의 미술관은 오랜 역사와 방대한 양의 수집품이 자랑이지만 전시 방법이나 교육적 면에서는 잔신경을 쓰지 않는 쪽이다.

그것에 비하면 미국의 미술관들은 그의 교육적 전시 방법이 계통적이며 설명적이기 때문에 사회 교육 기관으로서의 역할을 다하고 있는 것 같다. 고대 동방 미술로부터 그리스, 로마, 그리고 전 서양미술사를 한눈에 보여 줄 뿐더러 인도, 중국, 일본 등 세계 다른 지역의 미술까지도 질서정연하게 수집하고 전시하고 있는 메트로폴리탄 박물관은 그야말로 세계 미술의 전당인 것이다. 그 많은 전시품을 단시일 내에 본다는 것은 불가능하다. 그래서 처음에 나는 주로 다음과 같은 르네상스 이후의 그림을 감상하였다.

라파엘 〈옥좌 위에 앉은 성모자와 성인들〉, 티치아노 〈비너스와 류트를 켜는 사람〉, 〈비너스와 아도니스〉, 뒤러 〈성 모자와 성 안나〉, 렘브란트 〈호머의 흉상을 보는 아리스토텔레스〉, 엘 그레코 〈폭풍의 톨레도〉, 브뤼겔 〈추수〉, 고야 〈두 사람의 마야〉, 샤르댕 〈비누방울〉, 다비드 〈소크라테스의 죽음〉, 도미에 〈삼등열차〉, 코로 〈책을 읽는 여인〉, 마네 〈투우사의 옷을 입은 빅투아르〉, 르누아르 〈마담 셸반디에와 어린이들〉, 세잔느 〈생 빅투아르 산이 보이는 풍경〉, 반 고흐 〈아를르의 여인〉 등.

3. 구겐하임 미술관

점심때가 지나서 그곳을 나온 나와 선자는 내친걸음에 구겐하임 미술관으로 달음박질했다. 이 미술관은 프랑크 로이드 라이트의 유명한 건축으로, 계단이 없는 것이 특색이다. 관람자는 그의 취향에 따라서 1층부터 나선형으로 회전되는 전시장을 돌면서 6층까지 올라갔다가 내려올 때 엘리베이터를 타거나, 반대로 엘리베이터를 타고 6층까지 올라가서 서서히 내려 오는 두 가지 코스 중 하나를 택하면 된다. 나는 힘이 덜 드는 나중의 코스를 택했다. 그때 마침 미국의 현대 미술 특별 기획전이 있기에 책에서 보아 온 많은 미국의 현대

미술을 한꺼번에 감상할 수 있는 기회를 가졌다.

계단이 없이 서서히 변화되는 언덕진 전시 공간은 평면적인 전시 공간에 익숙한 나에게는 약간 낯설고 거북한 느낌을 주었다. 종래 사각 공간의 집합인 미술관에서 이와 같은 소라껍질형의 구겐하임 미술관으로 단번에 적응하기란 어려운 일이었다.

4시경 그곳을 나온 나는 뉴욕 시 버스터미널로 가서 처남들이 살고 있는 노셈톤으로 향하는 버스를 탔다. 홀로 고속버스에 몸을 싣

고 창을 내다보니 여행자의 고독이 단번에 찾아든다. 8차선 고속도로를 북으로 북으로 질주하는 고속버스에는 차장도 없이 운전사가 모든 일을 도맡아 하고 있다. 도중 하트포드, 스프링필드를 거쳐서 약 3시간 후인 오후 7시 노셈톤 정류장에 도착하니 해는 이미 서쪽에 기울어져 있다.

정류장에는 큰처남인 박동섭과 셋째 처남인 박명섭을 비롯한 그들의 가족이 마중을 나왔다. 여기에서 나는 처음 보는 조카들과 부인과 인사를 나누며 명섭의 집으로 가서 그곳에서 간단한 저녁식사를 했다.

4. 보스턴 미술관

8월 17일. 며칠 후면 샌프란시스코로 세미나 때문에 떠나는 셋째 처남 명섭의 스케줄 때문에 우선 보스턴 미술관을 구경하기로 했다. 오전 9시, 명섭이가 운전하는 차를 타고 보스턴을 향하는데 도중에 하버드 대학에 들러서 그곳의 여러 건물과 하버드 엔진, 훠크 박물관 등을 관람하고 대학 경내에 있는 케임브리지 스퀘어에 있는 중국 요리점에서 점심식사를 했다. 보스턴 미술관에 도착할 무렵은 제법 비가 내리기 시작했다. 시내 구경은 대충 차간에서 마치고 무엇보다도 궁금한 보스턴 미술관으로 갔던 것이다.

헌팅턴 가에 있는 보스턴 미술관은 뉴욕의 메트로폴리탄 박물관과 워싱턴의 국립미술관과 더불어 미국 3대 미술관의 하나이다. 현관을 올라가면 정면에 고갱 만년의 걸작인 대작이 반겨 맞이한다. 여기에는 근대와 인상파의 볼 만한 작품들이 많다.

특히 이곳 동양부는 중국, 인도, 일본 등 동양의 미술품으로 유명한데 한때 도미오카라는 일본 사람이 동양부장을 하는 바람에 실제 전시장의 일부가 일본 건축으로 되고 일본 미술의 수집도 방대하다. 우리나라의 미술도 고려청자 등 비교적 질이 좋은 것이 소장되고 있으나 일본 미술과 중국 미술에 비해 너무 뒤떨어진 느낌이 든다.

여기에서 본 고갱의 〈우리는 어디에서 왔고 우리는 누구이며 우

리는 어디로 가는가〉라는 그림은 고갱의 최후를 장식하는 대작이다. 인생의 반을 지나서 재산과 지위와 처자까지도 버려 가면서 예술에 미쳐 그곳으로 뛰어든 자기의 생애를 뒤돌아보고 그는 인간이라는 것에 대한 회의를 느꼈던 것이다. 그러나 이 그림에서 그는 방황 같은 것은 조금도 나타내고 있지 않다. 그가 확신을 갖고 추구해 온 색의 이상한 아름다움이 전개되고 있다. 이것 외에도 밀레의 유명한 〈씨 뿌리는 사람〉, 도미에의 〈돈키호테〉가 강렬하게 인상에 남는다.

처남네 집이 있는 노샘톤에서 이곳까지는 자동차로 약 1시간 반의 거리이다. 그곳은 미국 역사의 여명기를 장식하는 품위 있는 많은 거리들이 있다. 또한 하버드를 비롯하여 매사추세츠 주립대학, 명문 여자대학 스미드 칼리지, MIT 등 많은 학교가 모여 있다. 그러한 분위기는 미국의 어느 곳에서도 볼 수 없었던 전원적인 풍경 속에 고요하게 숨쉬고 있었다.

보스턴 미술관을 나온 것이 4시쯤 되었는데 비가 억수같이 쏟아져서 할 수 없이 도중에 주유소에 들러 약 30분 동안 비가 멈추기를 기다려 노샘톤으로 향했다. 이름만 듣고 가고 싶었던 보스턴 미술관을 이다지도 불과 몇 시간에 본다는 것은 그것을 보았다는 정복감 이외에는 아무것도 아니었다.

8월 18일. 명섭이 집에서 10분도 안 되는 스미드 칼리지의 부속 박물관을 구경했는데 이탈리아 프리미티브에서부터 인상파, 그리고 현대에 걸치는 격조 높은 소장품에 대하여 새삼 놀랐다. 이와 같이 미국의 여러 곳에는 생각지도 못할 정도의 유럽 미술품들이 꽉 차 있다 하니 새삼 돈의 위력에 감탄을 금치 못했다.

그로부터 20일까지 노샘톤에 있는 처남네 집을 왔다갔다하면서 오래간만에 한가한 휴식을 취했다. 뉴욕에 있는 선자의 재촉을 받고서 또다시 노샘톤을 떠나서 뉴욕으로 간 것은 8월 20일 토요일, 해가 질 무렵이었다.

1979. 3. 『공간』

3. 몸으로 쓴 미술 비평

나는 장년을 넘어서서 건강을 해치는 바람에 마음은 노경으로 치달았다. 따라서 신문, 잡지에 글을 쓰거나 저술을 하는 일이 적어지는 바람에 직접 미술 행정의 일선에 나서게 되었다. 미술 비평이라는 것은 반드시 글로만 써서 발표하는 것이 아니라 미술 평론가로서 또는 미술 행정가로서 좋은 전람회를 기획하고 미술 행정을 완수할 때에 이루어지는 것이라고 생각해서 내딴에는 '이때부터의 미술 비평은 몸으로 쓴다'고 생각했던 것이다.

1) 덕수궁 석조전에서

1981년 8월 초에 나는 일본 국제교류기금의 초청으로 15일간 일본의 현대미술관을 순방한 바 있다. 동경에서 시작해서 삿포로를 거쳐 오사카의 국제미술관과 교토 근대미술관 등을 둘러보고 숙소인 미야코 호텔에 머무르던 어느날 아침, 나는 동경에서 걸려 온 동아일보사 특파원의 전화로 비로소 내가 국립현대미술관장이 되었다는 사실을 알았다. 물론 그보다 앞서 최순우 형 등이 내가 현대미술관장으로 추천되었다는 사실을 이야기해 주었기에 전혀 뜻밖의 일은 아니었다. 그래서 첫 번째 인터뷰가 동경에 있는 동아일보사 기자와의 전화 인터뷰였다.

곧이어 서울에서 최순우 형이 전화를 했는데 여행을 중지하고 곧 돌아오라는 것이었다. 그러나 일주일 이상이 더 남아 있는 기회를 놓칠 수 없어서 그대로 관서지방, 그리고 후쿠오카에 있는 미술관을 샅샅이 보고 8월 17일이 되어서야 서울로 돌아왔다. 도착하자마자 문공부에서의 연락이 있어서 문공부 장관을 만난 것이 8월 18일이었다. 당시 장관은 캐나다 대사를 지낸 이규현으로 매우 온화

한 성격의 사람이었다.

나는 발령을 받고 다음과 같은 세 가지 요구 조건을 내걸었다. 첫째, 미술관에는 건물이 있어야 하니 좋은 미술관을 지어야 한다는 것이었다. 이것에 대해서는 마침 정부에서 현대미술관을 신축한다는 계획이 있었기에 그것을 잘 실행하면 되었다.

둘째, 좋은 작품들이 많이 있어야 한다는 것이었다. 당시만 해도 소장품 수가 그리 많지 않아서 국립현대미술관이라 하기에는 창피한 정도였기 때문이다.

셋째, 장관에게 강력하게 주장한 것은 큐레이터들이 있어야 한다는 것이었다. 아무리 국립이라 하더라도 현대미술관은 단순한 관청이 아니기 때문에 그 건물과 작품을 잘 이용해서 운영할 수 있는 유능한 큐레이터가 필요하다. 그런데 당시 전문직으로서는 오광수와 김지현 두 사람이 있을 뿐이었다. 그래서 나는 우선 자리가 허락하는 대로 대학 또는 대학원에서 미학, 미술사를 전공한 사람 중 우수한 사람을 큐레이터로 뽑고 그들을 외국의 유명한 미술관에 연수 보내서 전문적인 지식을 획득하도록 해야 한다고 주장했다. 이것을 이해한 이기현 장관은 적극적으로 도와 주겠다는 언질을 주었다.

국립현대미술관장이라는 자리는 한 나라의 미술 문화를 선도하는 중심적인 위치이다. 그러므로 무엇보다도 한국현대미술의 흐름을 정확히 파악하고 또한 보다 앞서 나아가는 세계 미술의 흐름을 파악하여 그것을 우리의 미술 세계에 알리고 접목시켜야 한다. 당시 세계적인 미술의 추이는 미니멀리즘을 극으로 하여 모더니즘이 서서히 막을 내리고 포스트 모더니즘의 다원적인 경향이 새로이 대두되던 시기였다.

세계의 현대 미술로부터 한발 늦어진 한국의 현대 미술은 나름대로 그의 후진성을 극복하려고 많은 젊은 미술가들이 노력하였다. 그러한 구체적인 것이 다다이즘을 근원으로 하는 앵포르멜 계통의 미술이었다. 일단 과거를 부정하고 암흑 속에서 새로운 광명을 찾

으려는 이러한 미술 운동은 주로 20~30대의 젊은 미술가들에 의해서 추진되었다. 그와 더불어 많은 모더니스트들이 자기의 체질대로 현대 미술에 참여했던 것이다.

또 하나 여기서 중요한 것은 미술관의 명칭 문제이다. 이전의 관장들은 현대미술관과 근대미술관의 차이를 모르고 그저 모던 아트 뮤지엄(Modern Art Museum)이라는 명칭을 사용해 왔다. 그러나 분명히 모던 아트 뮤지엄은 근대미술관이지 현대미술관은 아니다. 이것을 바로잡아야 한다고 생각해서 우리말로는 현대미술관, 영어로는 모던 아트 뮤지엄을 고쳐서 컨템포러리 아트 뮤지엄(Contemporary Art Museum)이라고 시정했다.

이때 일부에서는 우리나라에 근대미술관이 없으니 현대미술관보다도 근대미술관으로 고치는 것이 좋다는 주장도 있었다. 그러나 세계적 추세로 보아 현대미술관이라고 이름 붙이는 것이 앞을 내다보는 일이라고 생각하여 그렇게 했다. 사실 그때만 하더라도 일본에는 현대미술관이라고 이름 붙여진 곳이 단 한 군데도 없었다. 마찬가지로 미국에서도 시카고에 있는 현대미술관 이외에는 현대라는 말을 별로 쓰지 않았다. 이렇게 명칭상에서는 우리나라가 선진국과 동등하게 나아가고 어느 의미에서는 그들보다도 앞섰던 것이다.

사실 나는 국립현대미술관을 운영하는 데 있어서 '앞만 내다보고 가자, 뒤는 보지 말자'는 지침을 가지고 있었다. 이 말은 작품을 사는 데 있어서 뿐 아니라 미술관을 운영하는 데에 있어서도 해당되는 것이었다.

과거의 그림은 비싼 것이 보통이다. 예를 들면 우리 미술관의 1년 예산을 가지고 인상파 그림 단 한 점도 살 수가 없다. 그런 의미에서 유망한 젊은 작가의 그림을 중심으로 하여 미래지향적으로 앞만 바라보고 전진하자는 것이다. 발굴하고 개발하고 전진하다 보면 뒤는 자연히 언젠가 누군가에 의해서 정리되게 마련이다. 그것이 내가 국립현대미술관을 운영하는 하나의 지침이었다.

어느 미술관장의 회상

내가 국립현대미술관의 관장이 된 것은 때마침 정부 내에서 일고 있던 하나의 문화 바람 덕택이었다. 그때까지 국립현대미술관은 공무원에 의해서 운영되어 왔다. 제1대 관장은 김임룡(1969.9.15 ~1970.9.24), 제2대 관장은 조성길(1970.9.25~1971.7.31), 제3대 관장은 박상열(1971.8.1~1972.2.24), 제4대 관장은 장상규 (1972.2.25~1973.3.14), 제5대 관장은 박호준(1973.3.15~ 1973.12.6), 제6대 관장은 손석주(1973.12.7~1977.12.23), 제7대 관장은 윤치오(1977.12.24~1980.10.3), 제8대 관장은 윤탁 (1980.10.4~1981.7.17) 등이었다.

당시 공무원에 의해서 운영되어 왔던 국립극장, 국립현대미술관, 국악원, 국립도서관 등의 책임자는 전문적인 지식이 있고 그 방면에 경험 있는 사람이 책임자가 되어야 할텐데 그저 공무원들이 인사이동에 따라서 그 자리를 맡게 되니 전문성이 결여된다는 지적이 있었다. 그래서 정부에서는 개혁의 의지로 앞에 이야기한 네 문화기관에 전문직을 발탁하여 책임자로 만들고자 했다.

그 결과 국립도서관은 오랫동안 사서로 있었던 사람이 관장이 되고 국립극장도 대학에서 시나리오를 쓰던 사람이 극장장이 되고 국악원장도 국악계의 전문 인사로 보충되고, 나 자신도 오랫동안 미술대학의 교수 또는 박물관장으로서의 경력이 있기에 전문직으로 발탁되었던 것이다. 이때 이 문화 개혁의 주역이었던 사람은 개혁의 의지에 불탔던 허문도 차관이었다.

국립현대미술관에 발령을 받고 나니 나는 오랫동안 몸담고 있었던 홍대 교수 및 박물관장직을 그만두어야 했다. 그래서 홍대를 퇴직하고 명예교수가 되었다.

갑작스럽게 국가 공무원이 되고 국립현대미술관장이라는 직책을 맡게 되었지만 내가 할 일이 무엇인지 알아차리는 데에는 그리 시간이 걸리지 않았다. 왜냐하면 당시 정부에서 박물관은 훌륭한 것이 있어서 외국 사람이 오면 자랑 삼아 데리고 가는데, 혹 손님

쪽에서 현대미술관에 가겠다고 하면 내용이 하도 부실해서 선뜻 안
내하기가 어려울 정도였기 때문이다.

　국립현대미술관은 1969년 옛 경복궁미술관 자리에서 개관하
여 그후 1973년 덕수궁 석조전으로 옮겼으나 작품도 부실하거니와
전문가가 운영한 것이 아니기 때문에 미술관 구실을 못했고, 다만
국전 등 미술 전람회의 대여관으로서의 역할밖에 하지 못했다. 그
래서 정부에서는 무슨 일이 있더라도 본격적인 국립현대미술관을

지어야 한다는 생각에 도달했던 것이다.

물론 나 자신 이미 경복궁미술관 시대부터 자문위원으로서 운영을 도왔고 1972년에는《한국근대미술60년전》같은 훌륭한 기획전을 개최하는 주역이 되어서 이제까지 매몰되어 있었던 근대 미술을 먼지를 털고 치장을 시켜서 대중 앞에 나타나게끔 한 경험이 있었다. 또한 덕수궁미술관 시대에도 자문위원으로서 적극적으로 도움을 주어 많은 좋은 전시를 기획하기도 했다.

그런데 이미 나는 관장이 되기 수년 전에 다음과 같은 글에서 현대미술관의 존재의 필요성을 역설한 바 있다.

국립현대미술관의 여망

새삼 국립현대미술관의 필요성에 대해서는 언급을 하지 않겠다. 왜냐하면 오늘날 세계의 모든 선진국에서는 그들의 국가적 차원의 미술 정책을 이름이야 무엇이든 간에 현대미술관 같은 기구를 통해서 추진하고 있기 때문이다. 19세기만 하더라도 국가적 미술 정책은 일종의 전람회 형식으로 이루어졌다. 그 대표적인 예가 프랑스의 국전이었던 '르 살롱'이고 일본의 국전이었던 '문전'이다.

그러나 20세기에 들어오면서부터 미술계의 양상은 복잡해지고 방법이 달라져서 도저히 종래의 전람회 형식을 갖고서는 소기의 목적을 달성할 수 없게 되었다. 그것은 전람회 형식은 1년에 한 번만 개최되는 것이지만 새로운 미술 정책은 연중무휴로 지속해야만 되기 때문이다.

이렇게 해서 생긴 것이 각국의 근대미술관과 현대미술관이다. 그들은 종래 국가적 차원의 전람회가 갖고 있었던 모든 기능을 송두리째 충족시키면서 1년에 한 번이 아니라 1년 내내 미술 정책을 펴 나갔다.

사실 국가적 차원의 미술 전람회가 갖고 있는 성격은 다음과 같

은 기능으로 분류할 수 있다. 신인의 발굴 및 보상, 기성 미술가의 보호와 육성, 초대전의 개최, 미술상의 시상, 그리고 지구적인 작가 지원이다.

우리나라 국전에서 초대 작가와 추천 작가를 만들고 그들에게 특혜를 준 것도 결국은 미술가의 창작 보장과 지원의 뜻이 있었다. 더구나 그들에게 초대 작가상이니 추천 작가상이니 하여 상을 주고 널리 세계를 돌아볼 수 있는 자금을 지원한 것도 그러한 의미에서였다. 공모부에서 신인을 발굴하고 그들에게 대통령상이니 문교부 장관상이니 하는 상을 안겨 주고 장려한 것도 예술가를 발굴, 육성하자는 뜻이었다.

그러나 종래의 '국전' 형식으로는 그 성격상 1년에 한 번밖에는 그런 기회를 만들 수 없다. 여기에서 새로운 시대의 요청에 따라 종래의 전람회 형식의 모든 것을 흡수하면서 새로운 자세로 개편된 것이 상설적인 근대미술관 형식이다.

여기에서는 특수한 건물을 마련하여 대중에게는 성인 교육의 미적 향상을 의도하면서 미술가에게는 국가적 차원의 보호와 지원 계획을 펴 나갔다. 신인을 대상으로 하는 공모전의 개최와 우수한 미술가에 대한 보상, 기성 작가에 대한 초대전, 원로 작가와 우수한 작가에 대한 개인적인 기획전, 그리고 지속적으로 활약하고 있는 미술가를 대상으로 하고 있는 미술상 제정과 해외 여행의 지원, 그리고 각종 미술 출판을 통한 교육 활동이 바로 그것이다. 따라서 국립현대미술관의 문제는 단순히 국가적 차원의 미술 정책의 일익을 담당하는 기관이라고 생각하지만 말고 종래의 국전 등을 흡수하는 고차원적인 국가 미술 정책의 총본부가 되어야 한다는 것이다.

그리하여 본인이 10년 내내 주장해 오듯이 우리나라의 미술 정책도 현대미술관 체제로 바뀌어져야 한다는 것이다. 흔히 말하듯이 국전의 존폐 문제도 국립현대미술관의 올바른 기능 발휘에 따라서 자연히 해소되는 문제이다.

국립현대미술관을 신축하고 그의 격을 높이고 전문직에 의한 미술관 운영을 바라는 것도 바로 우리나라 현대 미술의 발전을 기하기 위해서이다.

원래 박물관과 미술관은 같은 형태의 문화 시설이다. 미술관은 엄격히 이야기하면 미술박물관이고 박물관은 그 위에 민속박물관, 역사박물관, 과학박물관, 고고박물관 등 다른 명칭이 붙어야 하는 것이다. 그런데 우리나라에서는 '박물관' 하면 국립중앙박물관과 같이 고미술을 대상으로 하는 기관을 의미하게 되고 '미술관' 하면 근대 이후의 작품을 대상으로 하는 곳을 의미하고 있다.

그러나 지금 우리의 형편상 국립중앙박물관은 그의 진열된 작품으로 봐서 분명히 미술박물관이다. 일부 층에서 역사박물관의 창설을 부르짖는 것도 그러한 뜻에서 의미가 있다.

미술관을 국제미술관회의에서는 1949년 다음과 같이 정의하고 있다. '미술관이란 여러 가지 방법에 의해 문화적 가치가 있는 일련의 제요소를 보존, 연구, 체계화시켜 특히 대중의 기쁨과 교육을 위하여 전시하는 목적을 갖고 관리되는 항구적 시설이다.'

요사이 선진국과 후진국의 차이를 여러 가지 면에서 구별하고 있다. 그러나 제일 눈에 띄는 것은 그 나라의 미술관, 특히 근대미술관이 얼마나 잘 정비되고 활약하느냐에 기준을 두고 있는 것 같다. 한국이 선진국에 못지 않게 훌륭한 근대 및 현대의 미술관을 갖는다는 것은 우리들 일부 미술인들의 소망일 뿐더러 우리나라의 문화적인 척도를 세계에 과시하는 기준이 되는 것이다. 따라서 훌륭한 근대미술관이 있다는 것은 그만큼 그 나라의 문화 정책이 올바르고 또 선진 대열에 끼여 있다는 뜻이 된다.

최근 10년간 한국현대미술의 발전은 세계 화단에서 하나의 경이적인 존재였다. 동양 문명권에 바탕을 둔 한국현대미술이 유럽의 세뇌를 받고서 독특한 미술 형식을 창조해 낸 것은 우리들 현대미술관의 공적의 하나이다. 그래서 오늘날 파리나 뉴욕 같은 세계 미술의

중심지에서 한국현대미술의 존재는 하나의 사실로서 성숙해 나간다. 더구나 미술 교육의 성장과 화단의 성숙은 우리나라 미술을 비약적으로 발전시키고 있다.

이러한 민(民)주도형의 미술 발전에 따라서 국가의 미술 지원은 여전히 '국전'이라는 전근대적인 방법과 명목만의 현대미술관의 이원적인 작용으로 충당되어 왔다. 그러나 오늘의 현실이 이와 같은 고식적이고 명목뿐인 미술 정책에는 이미 그 의미를 부여할 수가 없게 되었다.

28회까지 끌고 왔던 국전을 문예진흥원에 이양한 근본 의도도 바로 거기에 있고 일부 미술인들이 부르짖고 있는 국립현대미술관의 신축 문제도 바로 그것에 있는 것이다. 이와 같은 역사적인 필연으로서의 국립현대미술관의 소망이 올바르게 정리되고 올바르게 달성된다면 우리나라 현대 미술 발전의 길은 열리게 되는 것이다. 따라서 현대미술관에의 여망은 단순히 미술계의 문제뿐만 아니라 널리 한국 문화의 전반적인 문제와 직결된다.

많은 외국 관광객이 우리나라에 와서 두 가지 구체적인 의문을 보인다. 그 하나는 우리의 전통이 무엇이냐는 것이다. 그 대답은 국립중앙박물관과 지방에 있는 경주, 부여, 공주, 광주 등의 국립박물관을 보면 어느 정도 해답이 얻어진다.

또 하나의 의문은 오늘의 창조는 어디에서 얻어질 것인가 하는 것이다. 그것은 국립현대미술관과 시내의 각 화랑에서 개최되는 전람회에서 얻어질 수 있는 것이다. 그러나 불행하게도 두 번째 해답은 충분한 것이 못 된다. 빈약하기 짝이 없는 국립현대미술관의 시설과 전시품들, 그리고 어쩌다 4월이나 10월에 방문하는 관광객은 국전이라는 이름의 큰 혼란 때문에 고유한 한국의 근대 미술 작품을 못 본 채 우리나라를 떠나야만 한다. 그래서 그들이 김포공항을 떠나면서 머리 속에 남는 한국의 인상은 '한국에는 전통은 있어도 창조가 없다'는 것이다.

어느 미술관장의 회상

반대로 우리나라 사람들이 외국을 여행할 적에 그들이 제일 먼저 가고 감명을 받는 곳은 다름아닌 미술관들이다. 국내에서는 그리 그것의 존재조차 인정하지 않던 사람들이 외국에 가서 미술관을 실컷 보고 돌아와서 그것을 통하여 그 나라의 문화적 가치를 판가름하고 있는 것이다. 우리가 국립현대미술관을 갈망하고 있는 것도 바로 이와 같은 문화적 차원에서이다.

1981. 3. 『공간』

그때까지 국전과 각 언론사에서 주최하는 전람회의 전시 기능만 갖고 있었던 현대미술관이 이제 기획을 하고 그것을 실행에 옮기는 풍토가 생겨났다. 그리하여 실력 있는 많은 원로 작가의 전시가 초대전 형식으로 이루어지고 여러 단체전이 개최되기에 이르렀다.

많은 기획 중에서 특기할 만한 것은 1982년 7월부터 1983년 5월까지 근 1년간 개최된 《고종 황제 초상화 특별전》이었다. 이것은 우리나라 근대회화사에 나오는 외국인 화가 휴버트 보스(Hubert Vos)가 그린 고종 황제 초상화 등 3점의 그림을 미국에서 빌려 와 특별 전시한 것이다.

이것은 원래 뉴욕 북방에 있는 보스 미술관의 소장품인데, 우연히도 당시 뉴욕의 아시아 미술관의 큐레이터였던 김홍남이 그곳을 지나다가 보고서 나에게 그 사실을 알려 왔다. 그래서 나는 혹시 보스가 그린 한국 관계의 작품들을 빌려서 우리 현대미술관에서 1년간 전시할 수 없는지 교섭하라고 했다. 그 결과 일이 잘 되어서 앞에서 이야기한 것처럼 약 1년간 덕수궁 2층의 어느 방을 마련하여서 특별 진열하게 된 것이다.

그때까지만 해도 한국의 근대 회화는 고희동이 동경미술학교에서 그린 자화상 등이 알려졌을 뿐 미술사적인 공백기를 이루고 있었다. 그러던 차 보스 특별전은 한국근대회화의 초창기를 연구하는 계기를 만들어 주었다.

1982년경
덕수궁 현대미술관장실에서
일본 국제교류기금
직원들과 함께

그리고 이때부터 본격적으로 외국 전람회를 개최하는 풍토가 생겨났다. 그런 것으로서는 1982년의 《한중현대서화전》, 《70년대 이태리 현대건축전》, 《현대 종이의 조형—한국과 일본전》, 1983년의 《세네갈 현대미술전》, 서울국제판화비엔날레, 《이태리 구상판화전》, 《서울국제임팩트전》, 《독일현대미술전》, 《독일 이콘전》 등이 있었다.

그중 중요한 것은 1982년 12월 14일부터 27일까지 개최한 《현대 종이의 조형—한국과 일본전》이다. 이것은 일본국제예술문화진흥회와의 공동 주최로 이뤄진 것으로, 세계적인 종이 작업의 추세와 1983년 교토에서 열린 국제종이회의에 맞추어 한일 양국의 전통에 대해 재검토하고 한지의 독창성과 우수성을 국내외에 소개하는 기회였다. 여기에는 한국 작가 31명, 일본 작가 30명 등 61명의 작가들의 작품이 출품되었으며 출품된 작품수는 155점이었다.

이 전시를 계기로 하여 나는 그 후로 평생토록 친한 벗이 된 노로 후미코(野呂芙美子)를 사귀고, 역시 그 일을 위해서 한국에 온 오노 이쿠히고(大野郁彦)라는 사람을 알게 되었다. 특히 오노는 한국이 좋아 한국말을 배우고 한국의 현대 미술을 공부하고자 하였기

에, 국립현대미술관에 객원 큐레이터로 임명하였다. 그후 그는 4~
5년 동안 일본문화원의 직원으로서 머무르게 되었는데 그간 우리나
라 현대 미술을 샅샅이 공부하고 돌아갔다. 지금은 일본 외무성의
직원으로 있으면서 한일 양국 간의 미술 교류의 주역이 되고 있다.

또 하나 중요한 것은 김기창이 회장으로 있는 한독미술가협회
와 삼성출판사가 주관한 《독일현대미술전》이다. 1983년 11월 3일
부터 24일까지 개최된 이 전시는 얼마 전부터 한국에 들어와서 활
약하던 독일의 화상 김희일이 주동이 된 사업으로, 김희일은 그후
여러 번에 걸쳐서 중요한 교류전을 개최하고 한독 양국 간의 미술
교류를 꾀했다.

그가 개최한 많은 전람회 중에서 특히 중요한 것은 《독일 이콘
전》이었다. 말로만 듣던 이콘을 그것도 백여 점에 달하는 이콘을 직
접 눈앞에서 볼 수 있었던 것은 몹시 환상적인 것이었다.

김희일은 이것이 계기가 되어서 내가 독일에 갈 때마다 친절하
게 안내해 주었는데, 그중에서도 인상적인 것은 독일의 귀족 퓌르
스트 주 비드(W. F. Fürst zu Wied)를 소개해 주고 그의 성을 함께
방문한 일이었다. 뿐더러 그는 나에게 본, 쾰른, 프랑크푸르트 등

독일의 여러 도시의 미술관을 몇 년에 걸쳐서 안내해 주고 갈 때마다 많은 사람을 소개해 주기도 했다. 본 근처에 있는 고원지대에 자리잡은 그의 주택 겸 화랑은 독일의 가장 아름다운 풍광을 지닌 곳으로, 그곳에 갈 때마다 독일적인 정서에 잠기기도 하였다.

또 한 가지 특기할 만한 것은 현대미술관과 공산권과의 접촉이다. 첫째는 유고슬라비아 미술관 큐레이터 지바를 초청해서 유고슬라비아에서의 순회전을 타진한 것이고, 둘째는 체코슬로바키아의 한국계 작가 이기순을 초청하여 역시 그곳에서의 순회전을 타진한 것이다. 지바의 경우는 정성스러운 우리들의 대접을 정보부의 감시로 오해해서 이에 대해 훗날 "공항에 도착해서부터 출발까지 완전한 감시 속에 이루어졌다."고 말했다 한다. 공산국가의 선입견으로 말미암아 우리의 친절을 감시로 곡해한 웃지 못할 일이었다.

이 시기의 중요한 사항으로서는 1983년 여름에 『계간미술』이 특집으로 마련한 「한국 미술의 일제 식민 잔재를 청산하는 길」이었다. 이것은 약간 뒤늦은 감이 있으나 화단 속에 잠재해 있는 일제 식민지 문제를 거론한 것이었다. 이미 문학에서는 훨씬 앞서서 이의 정리 작업이 이루어졌으나 미술만은 무풍지대로 그냥 남아 있었다.

국전이라는 것이 일제의 선전의 계승처럼 되어 있던 마당에 더구나 초기 국전을 운영하는 사람들이 선전에서 활약했던 사람들이었으므로 이 문제는 한마디의 코멘트도 없이 그대로 연장되어 왔던 것이다. 그것을 『계간미술』이 하나의 문제로 제기했던 것인데 그 설문은 다음과 같다.

설문

우리나라 문화 전반에 걸쳐 문제되고 있는 일제 식민지 잔재는 해방 후 40년에 이르도록 여러 가지 현실적 여건을 구실 삼아 때로는 묵인하거나 은폐되고, 혹은 공공연히 조장되는 사례도 없지 않으며 이점 미술계도 마찬가지라 생각합니다. 그러나 그것이 우리 미술의 발전에 끊임없이 부정적인 요인으로 작용하고 있다는 사실을 감안할 때 우리 스스로 문제의 핵심에 접근하여 명쾌한 지적을 하고 반성하는 일은 실로 긴요한 것이라 하지 않을 수 없습니다.

현역 작가의 이름을 거론해야 되는 어려움, 알면서도 눈감아주어야 할 사항, 모른 척하지 않을 수 없는 사정이 있을 줄로 압니다만

되도록 솔직하게 지적해 주시는 것이 우리 미술의 참된 발전을 위한 제안이 되리라 생각됩니다.

이 특집은 9명의 필자로 구성되었으며 9명의 필자 이름만 모두 밝혀 두고 누구의 글인지는 명시하지 않겠습니다. 이 문제가 많은 논점이 있을 것이라 생각하지만 다음 네 가지 항목으로 압축해 주실 것을 부탁드립니다.

1. 우리 미술에서 일제 식민 잔재가 문제시되어야 하는 이유는?
2. 청산되어야 할 잔재의 범위를 유파, 개인 활동 등 구체적으로 지적하면?
3. 일본화풍의 영향을 크게 받은 작가는?
4. 식민 잔재를 청산하는 길은?

그 결과 다음과 같은 7개의 글이 나왔다.

1. 한국 미술의 비극적인 재출발
2. 일본 미술의 이입 과정
3. 미술 교육에 끼친 엄청난 피해들
4. 황국신민화 시절의 미술계
5. 민족 미술을 위한 지상의 과제
6. 식민지 미술의 파장과 여파
7. 우리의 미감을 회복하는 길

그 9명의 필자는 김윤수, 문명대, 박용숙, 안휘준, 이경성, 이구열, 임종국, 정양모, 최순우 등이었다. 이것은 화단의 원로에 대한 직격탄이었기 때문에 영향이 크고도 충격적이었다. 원로들의 반론이 신문지상에 게재되는가 하면 미술 평론계의 여론도 자자했다.

이런 일이 있고 나서 이진희 장관은 나를 불러 화단의 원로, 특히 동양화가들이 못마땅하게 생각하고 있다면서 그들과 사이좋게 지내라고 하였다. 그것은 원로 화가들이 일종의 텃세로서 나중에

들어온 나에게 자기들의 위력을 과시하려는 의도였다.

　나는 이 장관에게 기왕에 국립현대미술관을 끌고 가는데 소신껏 일을 하다 보니까 그러한 역사적인 부채를 정리하지 않으면 아니 될 지경에 이르렀다고 했다. 그러나 장관은 무조건 그들과 타협하라는 것이다. 타협할 것이 따로 있지 자기의 소신을 꺾어 가면서 그들과 융합한다는 것은 작게는 미술 평론가로서 크게는 국립현대미술관장으로서 할 일이 아니었다. 그래서 며칠 후 나는 사표를 써서 이진희 장관에게 직접 제출했고 그 사표는 즉석에서 수리되었다. 관장이 된 지 2년도 못 되어서 마침내 그 자리를 떠나게 된 것이다.

　나의 사임은 화단에 바람을 일으켰는데 그중에서도 동양화 원로 작가들은 자기들이 내 목을 잘랐다고 소문을 내고 다녔다. 결과적으로 그들 때문에 그만두었으므로 어쩌면 그것도 맞는 얘기인지 모른다.

　한편 나는 이미 1974년 『홍대논총』 제5집에 발표한 「한국근대미술사 서설」 속에서 다음과 같이 일제의 잔재의 문제를 언급한 바 있다.

일제 식민지 잔재의 문제

　일제 식민지 잔재 문제의 전반적인 논의는 이미 1945년 8·15 해방 직후에 이루어졌다. 역사, 사회, 문학, 미술, 연극, 영화 등에 걸쳐 잔재 의식의 교정과 불식을 바탕으로 민족상의 정립을 시도하였다.

　미술에 있어서 이 문제를 정면으로 들고 나온 것은 윤희순과 오지호 두 사람이었다. 윤희순은 그의 저서 『조선미술연구』 속에서 다음과 같이 말하고 있다.

　일제하의 36년간은 구주(歐洲)의 조형예술 섭취, 동양화 기타에

있어 기술상의 약간의 소득이 있으나 조형미로서 시정 숙청해야 할 것이 많다. 첫째로 일본 정서의 침윤인데 양화에 있어서 일본 여자의 의상을 연상케 하는 색감이라든지 동양화 도안풍의 화법과 도국적 (島國的) 필치라든지 이조자기에 대한 다도식 미학이라든지에서 용이하게 발견할 수 있다.

그리고 그들은 조선 정조를 고취하였는데 그것은 이국 정서에서 배태된 것으로서 감상적이고 또 봉건사회의 회고 취미에도 맞을 수 있는 것이며 일종의 향수로도 영합되기 쉬운 명제였던 것이다. 그 결과는 일본식 조선향토색이라는 기형아를 만들어 내게까지 되었다. 전람회나 백화점에 회화, 자개칠기 등으로 등장하여 눈살을 찌푸리게 하였던 것이다. 그리고 20여 년 간 계속한 관전은 제국주의 식민 정책의 침략적 회유 수단으로서 일관되고 그렇게 이용하였던 것이다.

정치, 경제의 해방이 없이는 조형예술의 해방이 있을 수 없다는 것을 작가들이 통절히 느꼈던 것이다. 그러므로 반면에 있어서는 제국주의 특권 계급의 옹호 밑에서만 출세를 할 수 있다는 것을 보여 주었고, 그러기 위하여는 그들을 위한 예술이어야 하고 따라서 그들의 기호가 반영될 수밖에는 없었던 것이다. 양심적인 작가는 이러한 현실을 초월하여 미의 순수와 자율성을 부르짖게 되었다. 그러나 흔히는 퇴폐적 경향을 갖게 되었는데 이것은 현실적으로 반항할 능력이 없음을 스스로 규정함에서 빚어져 나온 것이다. 이러한 포화되고 왜곡되고 부화한 잔재는 그 본영인 제국주의의 퇴거와 함께 숙청되어야 할 것이다.

동양화는 사랑방의 운치를 돋워 주는 전통으로 애무를 받았으나 『개자원화전』의 반복에서 배회할 뿐이었다. 남화의 비조들이 그들의 생활 주변의 산수(풍경)를 사생하였음에도 불구하고 조선 화가들은 대개 그것의 중국 산수를 그대로 본뜨는 것으로서 유일의 화업으로 삼았다. 이조의 유생들의 모화사상(慕華思想)을 그대로 답습하여 왔다.

원래 사대가나 청의 신라산인(新羅山人), 석도(石濤), 팔대산인

어느 미술관장의 회상

(八大山人) 등은 그들의 조국이 망하매 '국파가망(國破家亡)'에서 생기는 비분을 차라리 수묵산수에 의탁하여 현실을 거부하려는 혁명적 화가들이었다. 그러므로 그들의 그림을 '묵점부다 누점다(墨點不多 淚點多)'라 하였다. 조선의 화가들이 과연 36년간의 애국지사적인 심경의 붙일 곳을 이런 곳에서 찾으려고 하였던가. 그보다는 호구의 방편으로 남의 혁명적 업적을 한가한 사랑놀음의 하나로 묘사해 팔았다는 편이 정말일 것이다. 이제 해방과 함께 이러한 체첩고수(體帖固守) 모화주의의 봉건적 잔재를 일소할 각오가 요청되는 것이다.

결국 윤희순의 식민지 잔재는 일제적인 그것과 더불어 동양화에 뿌리박은 중국적 잔재의 불식도 아울러 지적하고 있다. 그러나 오직 상식적인 지적에 끝났을 뿐 한국 미술의 주체성의 확립을 위한 미학적인 제시가 없는 것은 선각자로서의 기회를 공전시킨 결과가 되었다.

한편 오지호는 1947년판 『예술연감』 속에 실린 「미술계 개관」 속에서 다음과 같은 말을 하고 있다.

위대한 변혁의 날(8월 15일)로 조선 예술인의 대다수에게는 감정적인 일시적 흥분 이외에 정신적, 내생활적으로는 소허의 변혁도 주지 못했던 것이다. 야만 왜적의 철제하에서 산출된 미술 작품뿐만 아니라 일제 40년이 뼛속까지 좀먹음으로 해서 결과된 병적 예술 정신과 민족적 특질을 거세당한 기형적 창작 방법과 유럽 자본주의 말기의 퇴폐 예술 사조에 영향된 자유주의, 이조 이래의 뿌리깊은 사대주의, 왜적의 강압하에서 습성화된 도벽주의, 무기력과 비굴과—이 모든 것을 그중 어느 것 한 가지도 청산하지 못하고 다소곳이 그대로 계승하였다. 뿐만 아니라 오늘에 이르기까지 정신적, 물질적인 일제 유산은 오히려 그대로 보유되고 이 독소는 모든 부면, 모든 기회에 작용하고 잡다한 모양으로 나타나고 있다.

8·15 이후의 미술 활동이 그가 가진 바 기본 노선을 발견치 못

인생과 미의 편력

하고 그 전반기를 혼돈과 저회(低廻)로 보냈고 형태적으로는 정치 노선에 적응하는 자주적 운동을 전개할 수 있는 태세가 어느 정도 형성된 후반기에 있어서도 오히려 질적으로는 주목할 만한 발전이 없었을 뿐만 아니라 앞으로도 조속한 발전은 희망하기 곤란한 상태에 있는 것은 일제적 제독소가 무반성과 몰자각으로 소탕되지 못하고 있는 데에 그 중대한 내적 원인이 있는 것이다.

이것을 좀더 구체적 사례로 본다면 8·15 이후 지금까지의 작품 활동을 볼 때 무자비한 비판을 한다면 소수의 자각적이요 양심적인 노력과 탐색을 제하고는 대체에 있어 8·15 이전의 일제적 독소로 충만된 예술 이념과 그에 따르는 창작 태도와 창작 방법에서 일보의 전진도 발견할 수 없는 것이다. 이를 요하면 습관의 무의식적인 반복이었다. (중략)

일례를 들면 '일제 잔재의 소탕'은 미술 분야에 있어서도 맨 꼭대기로 내건 슬로건이었다. 그러면 미술 자체에 있어서의 일제적 잔재는 무엇인가 할 때 여기에 대한 명확한 대답은 나의 과문의 탓인지는 모르지만 아직 들어 보지 못했다. 뿐만 아니라 이 문제를 해명하고 해결하려고 하는 시험이나 노력도 볼 수 없는 것이다. 다시 작가의 사상적 경향을 볼 때 일제를 통해서 미술인의 뇌리에 깊게 뿌리박은 자유주의적 요소, 이기주의적 경향은 좀처럼 청산되지 못하고 가장 진보적 부면에 있어서까지도 이 고질은 모든 조직과 활동에 가장 심한 지장이 되고 있는 것이다.

미협 간부에 의해서 구호처럼 불려진 '미술인은 미술만에 전력하는 것이 곧 건국을 돕는 것이다'라는 관념이 어렴풋이지만 아직까지도 다수의 미술인을 지배하고 있는 것이 실정이다. 이 말은 현실적으로는 자유주의를 합리화하려는 한 개의 표현인 동시에 그 관념 자체는 투쟁기에 있어 왜적이 조선 사람에게뿐만 아니라 자국의 인민에게도 강요한 소위 '직역봉공(職域奉公)'의 정신을 번역한 것이라는 것을 알려고조차 하지 않는 데에 답답한 사정이 있는 것이다.

일제의 정신적 유산인 이와 같은 그릇된 관념은 참된 민족 예술의 수립을, 참된 민주국가의 건설을 전제 조건으로 하고 필수 조건으로 한다는 단순한 진리의 이해를 곤란케 하고 이것은 외형적으로는 민주 노선에 적응하려고 하면서도 실천에 있어서는 이와는 배치되는 결과를 가져오기 쉽게 했다.

이것 역시 격한 구호와 간접적인 입장에서 일제 잔재를 재판에 올려 놓고 있으나 지적과 험구 이외의 아무것도 남기지 못하였다.

이처럼 8·15 직후에는 일제 잔재 문제가 곧잘 미술인들의 입에 오르내리고 민족 진영은 민족 진영대로 좌익 계열은 좌익 계열대로 그것을 공동의 적으로 규탄하였다. 그러자 좌우익의 대립이 충돌로 변하고 그 충돌이 치열한 투쟁으로 화하자 친일파 및 일제 잔재의 문제는 뒤로 밀려나 슬그머니 역사의 무대에서 사라지고 만다.

더구나 6·25 전쟁이라는 모든 사회 질서를 근본에서 뒤흔든 사건이 있고 나서는 일제 잔재 소탕 문제는 공산주의 소탕으로 전환되고 말았다. 그래서 일제 식민지 잔재는 정식 재판 없이 집행유예가 되고 말았다. 그와 같은 좋은 예는 제2회 국전 때 친일 계열의 작가가 심사원으로 재등용된 사실을 들 수 있다.

그로부터 20여 년 후 우리 미술계는 또 다른 일본 미술의 침공을 받게 되었는데 그것은 젊은 세대들의 지적 갈증이라는 상황 속에 주로 미술 잡지를 통하여 능동적으로 수입된 것이다. 물론 1950년대 이후에 일본 미술의 국제화는 한국뿐만 아니라 미국, 유럽 등 세계적인 현상이지만 우리의 경우는 타국과는 사정이 다르다.

그것은 한국의 경우 외래적인 것을 받아들이는 태세가 충분히 갖추어졌다고 할 수 없기 때문이다. 즉 확고한 전통이 있는 나라에서는 외래적인 요소는 그 고유의 것을 발전시키기 위한 자극적인 것 또는 새로운 창조에 보탬이 되기 위한 것으로 필요한 것이다. 그러나 고유의 것이 확고치 않은 나라의 경우는 그 본질마저 변질시킬 힘이

작용할 우려가 있다.

　이식도 좋고 모방도 좋으나 그것은 어디까지나 자기의 것을 견주어서 그것에 새로운 활력소를 주는 데 의미가 있다. 그렇게 생각하면 한국의 전통미가 있고 고유의 미가 있는 것은 의심할 바 아니지만 오랜 식민주의, 사대주의에 눌리어 왜곡되거나 미확립된 미학 체계를 갖고 있기에 외래적인 미술은 곧 주체마저 변형시킬 우려가 있는 것이다. 따라서 한국미의 주체성 확립과 국적의 재확인이 무엇보다도 급한 과업이라는 것이다.

<div align="right">1974.『홍대논총』제5집</div>

　덕수궁미술관 시대에 국립현대미술관장으로서 한 일 중에서 가장 큰 것은 미술관 신축에 착수한 일이다. 사실 대학교수인 나를 국립현대미술관의 관장으로 임명한 것도 재야의 전문인을 등용해서 보다 참신한 아이디어를 얻고자 하는 데서 온 것이다. 나 자신도 덕수궁에 있는 현대미술관보다는 버젓하게 세계적으로 자랑할 수 있는 미술관을 신축하는 것이 바람직하다는 생각에 그 자리를 맡았는지도 모른다. 1981년 현대미술관에 발령을 받자마자 착수한 것이 신축 미술관의 문제였다. 그 첫 번째 문제는 부지 선정의 문제였고 그 다음은 설계자 선정의 문제였다.

　부지의 선정은 서울을 중심으로 멀리 인천, 대전까지 두루 다니면서 약 20여 곳을 검토의 대상으로 했다. 그러나 최종까지 남은 것은 덕수궁 현대미술관을 바탕으로 해서 뒤쪽 정원에 건물을 세우는 것과 서울고등학교 자리에 세우는 것, 그리고 과천의 공원 속에 세우는 세 가지 안이었다. 예산도 별로 없이 그저 의욕만 가지고 다니다 보니 걸리는 것도 많았다. 제1안은 덕수궁이 고궁이므로 고적 보존이라는 이유 때문에 부결되고, 제2안은 서울시의 땅을 뺏을 수 없다는 이유로 역시 부결되었다. 그래서 결국 과천에 있는 서울대공원에 건립하는 것으로 낙착되었다.

그러나 문공부에서 결정을 하고 당시 국무총리실 비서관이었던 이연택의 도움으로 대통령의 재가를 얻어서 추진을 하였더니 서울시의 반발이 이만저만이 아니었다. 서울시에 소속되어 있는 건설자문위원회 20여 명이 긴급 소집을 하는 등 심하게 반대하는 것이다. 그러한 어느날 나는 서울대공원에서 개최된 건설자문위원회에 불려가서 그들의 공격을 받았다. 왜 하필이면 남의 땅을 뺏느냐며 그들도 나름대로 박물관을 세울 계획을 이미 세워 놓았다는 것이다. 그러나 문공부에서 이미 대통령의 재가를 얻고 국책으로 추진하는 마당에 그들이 반대한다고 주저앉을 수는 없었다.

　　몇 차례에 걸친 건설위원회 회합의 마지막 날 20여 명이 되는 건설위원들이 나를 향하여 못마땅한 눈초리로 쳐다보는 중에 위원장이라는 안 모 씨가 벌떡 일어나더니 팔을 휘저으면서 "곱게 늙어! 우리는 미술관을 세우는 데 반대하니까 세우려면 세워. 하지만 두고 보자"라고 외치는 것이었다. 공무 집행상에서 이러한 개인적인 얘기가 나온다는 것은 그들의 감정이 얼마나 격화되었는지를 보여주는 일이다. 그러한 공격에 대해서 나는 태연하게 "알았어, 곱게 늙을게."라고 대답함으로써 험악한 국면을 끝냈다. 그런데 이 '두고 보자'는 것이, 다시 말해서 서울시의 원한이 그 후에 얼마나 많은 문제를 일으키고 있는지 모른다. 그것이 지금까지도 문제가 되고 있는 통로의 문제이다.

　　미술관 건물을 세워 놓고 보니 서울시의 길을 써야 할 형편이 되었다. 말하자면 집을 짓고 문이 없는 것과 같은 형국이었다. 그로부터 약 20년이 지난 지금까지도 역대의 많은 장관과 관장이 이 문제를 해결하려고 노력했지만 그때 사무친 서울시의 원한 때문에 좀처럼 풀리지 않고 있다. 하기야 남의 땅을 뺏은 사람이 나쁘지만 그것이 누구를 위해서 세워진 미술관인가를 생각할 때 서울시의 고집은 지나치다고 본다.

　　부지 문제가 해결되고서 과천에 신축하는 국립현대미술관의 건

설 문제는 구체적으로 진행되었고 설계자를 선정하는 문제로 들어갔다. 많은 후보자 중에서 최종까지 남은 것은 김태수와 김수근이었다. 이때의 주제가 '야외 조각장을 겸비한 미술관'이었기 때문에 건물뿐만 아니라 그 주변의 야외 조각장도 설계 대상이 되었다. 우리가 그들에게 제공한 것은 과천의 청계산 서쪽으로 뻗어 있는 언덕과 호수 주변의 2만 평으로 건평이 1만 평, 야외 조각장이 1만 평 도합 2만 평이었다.

김태수는 미국에서 건축가로서 활약하면서 많은 일을 하고 있던 터에 한국에 자기 작품을 남기려고 매우 적극적이었다. 그는 2만 평의 국립현대미술관의 설계안으로 남북으로 향하는 지금의 작품을 제시했다. 이것은 청계산 줄기를 타고 서쪽으로 뻗어 내려가는 흐름을 갖고 있는 것으로, 3분의 1 정도가 지하로 묻히는 바람에 웅대한 맛은 줄었지만 주변의 자연 경관을 십분 살린 것이었다.

그것에 비하면 김수근의 설계는 약 5000평의 건물을 역시 남북 선상에 놓은 것이었는데 김태수의 것보다는 아담한 것이었다. 그러나 김수근이 문공부의 일을 너무 많이 했다는 이유로 될 수 있으면 김수근 외의 다른 사람을 기용하고자 하는 국가적 정책 때문에 결국 김태수의 안이 확정되었다.

이렇게 해서 경기도 과천시 막계동 산 58-1번지에 국립현대미술관이 세워졌다. 준공 일자는 1986년 8월 25일, 설계자는 김태수, 시공자는 주식회사 대우이고, 공사비는 19,245,174,000원이 들었다. 야외 조각장 3만 3000㎡를 포함하여 대지 면적은 7만 3361㎡이고, 건물 면적은 1만 6661㎡(5039평), 건물 연면적은 3만 4006㎡(1만 287평)이다. 건물의 구조를 보면, 기초는 철근 콘크리트 독립 기초이고 구조체는 철근 콘크리트조(일부 철골조), 내벽은 조적조, 외벽은 철근 콘크리트조, 층고는 지하 1층이 5.4m, 지상 1층이 5.4m, 지상 2층이 5.4m, 지상 3층이 5.1m 이며, 각 부 높이는 1층 바닥 높이가 1.2m (중앙 진입 광장 기준), 최고부

높이가 29.75m이다.

이 일을 위해서 수십 번에 걸쳐서 허문도 차관 및 김동호 국장 등 관계 직원과 현장 답사도 하고 설계안을 확정짓기 위해서 전문위원회를 개최하는 등 많은 시간을 가졌다. 이때 일의 중심이 된 것은 사무국장인 이길융으로서, 그는 끈기 있는 집행력으로 부지의 확보에서부터 설계안의 확정에 이르기까지 많은 일을 치러냈다.

설계자가 김태수로 결정되고 그것에 따르는 여러 가지 일이 추진되던 어느날, 1983년 10월 7일에 나는 앞에서 이야기한 것처럼 이진희 장관과의 의견의 대립 때문에 그 일을 등지고 무대에서 사라진 것이다.

2) 워커힐 미술관

1983년 10월 7일 약 2년간 있었던 국립현대미술관장을 그만두고 야인이 되었다. 그로부터 얼마 안 되어서 조선일보의 논설위원인 홍사중이 의논을 할 것이 있으니 만나자고 하여서 워커힐 호텔로 갔다. 얘기인즉은 워커힐 호텔 컨벤션 센타 옥상에다가 미술관을 만드는데 관장으로서 도와 주지 않겠냐는 것이었다. 곧이어 선경 최종현 회장과 그의 부인 박계희 등 시카고 대학의 동창생 모임에 불려 가서 인사도 하고 미술관 설립의 부탁을 받았다. 그로부터 나는 매일같이 워커힐에서 보내 준 자동차를 타고 그곳으로 출근하게 되었다.

아직 사무실이 없는지라 컨벤션 센타 3층에 임시 사무실을 개설하고 혼자서 일을 보고 이미 공사가 시작된 옥상의 현장을 드나들면서 살펴보았다. 일을 제대로 하려면 직원이 필요했으므로 홍대 박물관 시절에 같이 있었던 김장환이라는 사람을 끌어서 관원으로 삼았다. 개인 미술관인지라 정식 발령 같은 것도 없이 그날부터 관장의 일을 했던 것이다.

代美術 세미나 會場
년 7월 22일 오후 1시
미술관·駐韓日本大使館

1985년 7월
워커힐 미술관에서의
현대미술 세미나
유홍준이 보인다.

　이때 일이라는 것은 전시관의 공사 관계였기 때문에 별로 의논
이 필요치도 않았고 그저 공사를 지켜볼 따름이었고 그 공사가 끝나
고 나서 있을 개막전을 준비해야 했다. 그리고 1984년 4월에는 외
부 벽면에 김봉태의 벽화를 제작하였다.

　개막전은 《60년대 한국의 미술전》으로, 워커힐 호텔이 소장하
고 있는 앵포르멜 계열의 작품에 약간의 작품을 첨가한 전시였다.
이것은 워커힐 미술관 개관 기념이라고 하고 부제는 '앵포르멜과
그 주변'이라고 달았다. 개관은 1984년 5월 26일이었다. 그러니
약 6개월간의 준비 기간을 거친 셈이다. 여기에는 1960년대의 김창
렬의 작품을 비롯해서 박서보, 하종현, 정창섭, 김영주, 전성우, 김
봉태 등 보기 어려운 작품이 출품되었다. 이때 개관전을 기념해서
김금화를 초청하여 화려한 굿 잔치를 열었던 것이 기억에 남는다.

　이어서 7월 21일부터는 《섬유예술초대전》이 개최되었는데 여
기에는 성옥희, 송번수, 정경연 등이 초대되었다. 섬유예술 전람회
를 한 것은 성옥희가 박계희와 경기고녀 동창으로서 절친한 사이였
기 때문에 그의 제의를 받아들인 것이다.

　그로부터 기획전이 연달아 있었는데 9월의 《앤디 워홀전》, 10
월의 《서울조각회전》, 《현대판화 런던·뉴욕전》등이 그것이다. 그

224

어느 미술관장의 회상

《아르망전》을 위해 내한한
아르망이 책을 자르는
퍼포먼스

리고 11월에는 대규모의 《콜롬비아 미술전》이 개최되었는데 이것은
중남미 미술을 우리나라에 소개한 첫 번째 케이스였다. 1985년 1
월에는 《한국화:오늘과 내일의 전망전》이 개최되었고 3월에는 《환
태평양 순회 ISPAA 서울전》이 개최되었다. 4월에는 캘리포니아의
저명한 작가인 베티 골드를 알게 되어 그녀의 대형 조각 작품을 호
텔 정문 앞에 건립하게 되었다.

 같은 시기에 프랑스의 유명한 작가 《아르망전》을 개최하였는데
아르망이 직접 내한하여 책 200권 정도를 절단기로 잘라 케이스 속
에 넣는 작업을 했다. 이때 작품을 운반하는 인부들이 거칠게 다루
어서 철조 작품을 상자에서 꺼내다가 부러뜨린 사건이 일어났고,
또 전시가 끝나고 제일 중요하다고 생각한, 첼로를 태운 작품을 따
로 비행기를 이용해 파리로 부쳤을 때 그 포장이 부실해서 도중에
파손되어 손해 배상을 한 일이 있었다. 이 문제는 결국 그것을 운송
한 회사에서 배상함으로써 마무리지어졌다. 그러나 사고로 인해 그
작품은 주인 없는 고아가 되었고 결국 워커힐 미술관에 소장하게
되었다.

 특히 기억에 남는 것은 7월에 개최한 《일본현대미술전》이다.

이제까지 일본의 현대 미술은 여러 가지 이유로 전시되지 못했는데
그것을 대담하게 실행에 옮긴 것이다. 여기에 출품한 작가로는 아
스코 아라(荒敦子), 마스미 오무라(大村益三), 유세이 오기노(萩
野優政), 히로시 가모(加茂博), 요시히사 기다스지(北辻良央), 유
미코 스가노(菅野由美子), 아스히토 세키구치(關口敦仁), 가오루
히라바야시(平林薫), 다카시 후카이(深井隆), 사토시 후루이(古井
智), 미카 요시자와(吉澤美香) 등이었다.

　이 전람회를 계기로 '한일현대미술 세미나'가 개최되었는데 일
본에서는 평론가 난조 후미오(南條史生), 국내에서는 김복영, 유홍
준 등이 참가했다. 나중에 안 일이지만, 이 전람회는 평론가 난조가
처음으로 큐레이팅한 전시라고 한다.

　다음으로 특기할 것은 9월 13일부터 개최된《프랑스 현대미술
전—공간 속의 예술가》이다. 이것은 프랑스 평론가 카트린느 미예
(Cathrine Millet)가 기획한 것으로, 일본에서의 전시를 마치고 돌
아가는 길에 한국에 들른 것이었다. 이 전시에서 브네(Bernar
Venet)를 비롯해서 블레(Jean-Charles Blais), 루쓰(Georges
Rousse), 라비에(Bertrand Lavier) 등 전위적인 작가의 작품을 볼
수 있었다.

1995년 제7회 중화민국
국제판화비엔날레 심사 광경

1995년 제7회 중화민국
국제판화비엔날레 심사 광경

1985년 12월에는 제2회 중화민국 국제판화비엔날레가 개최되었는데 일본의 홈마 마사요시(本間正義) 관장과 더불어 심사에 참여한 바 있다. 심사위원으로서는 피터 버드(Peter Bird, 영국), 주디스 골드만(Judith Goldman, 미국), 리아오샤우핑(廖修平, 중국), 앙리 실베스트르(Henri Sylvestre, 프랑스), 왕쇼우슝(王秀雄, 중국)의 다섯 사람을 합하여 총 7명이 담당했다. 나는 이미 한중예술연합회를 통해서 대만의 화단과 깊은 관계를 맺고 있었고 사람들도 많이 사귄 터라 이 행사가 낯설지 않았다.

이때 기억에 남는 것은 기룬에서 심사를 마치고 우리 일행이 버스 한 대를 대절해서 남쪽 끝까지 여행한 것이다. 숙소는 가는 곳마다 청소년들이 묵고 있는 곳이어서 대만의 청소년 교육의 현장을 몸으로 느끼고 배울 수 있었다.

그리고 1995년에 또다시 제7회 중화민국 국제판화비엔날레의 심사위원으로 갔는데 이때의 심사위원은 리아오샤우핑, 리우완항(劉萬航, 중국), 리창준(李長俊, 중국), 마리에타 마우트너-마르코프(Marietta Mautner-Markhof, 오스트리아), 도미니크 토노 리켈링크(Dominique Tonneau Ryckelynck, 프랑스), 이경성(한국),

안나 임포넨테(Anna Imponente, 이탈리아) 등이었다.

워커힐 미술관장으로 재임하던 중 나의 후임인 국립현대미술관 장 김세중이 갑작스러운 병으로 말미암아 별세했다. 미술관의 개관 이라는 큰 일을 앞에 두고 당한 어이없는 일이었다. 부족한 예산을 확보하려고 관계자와 교섭하는 등의 어려운 일들이 그의 건강을 해 쳤는지도 모른다. 좌우간 그는 과로로 쓰러지고 말았다. 그리고 개 관을 앞둔 국립현대미술관은 선장을 잃은 배처럼 방황했다. 누군가 가 이 난국을 수습해야만 할 상황이었다.

김 관장 재직시에도 자문위원으로서 덕수궁미술관에 드나들었 던 나는 이와 같은 긴급한 사태를 보고 당황한 사람 중 하나였다. 그러한 어느날 문공부 차관인 김윤환이 나를 만나자고 하였다. 만 난즉은 국립현대미술관의 난국을 처리해 달라는 것이다. 다시 말하 면 관장이 되어서 이 일을 마무리해 달라는 것이다.

그러나 나는 이미 관장으로 있었던 몸이고 또 대한민국에서 계 속해서 관장을 두 번 하는 예도 없었고 해서 사절했다. 그러나 그는 김동호 국장을 통해서 줄기차게 졸라 왔고, 그래서 나는 할 수 없이 관장이라는 것보다도 개관준비위원회 위원장으로서 일을 승낙했

다. 그러나 문공부 측에서는 그러한 애매한 직책보다는 확실히 관장을 맡으라고 채근하였고 나는 계속해서 승낙하지 않았다.

그러던 중 김윤환 차관은 힐튼 호텔에 자리를 마련하고 20명에 달하는 미술계 인사들을 소집했다. 그 자리에서 김 차관은 "이 난국을 수습할 사람은 이 관장밖에 없으니 우리 모두 그의 취임을 간청합시다."하고 강요하는 것이다. 그곳에 모였던 20명의 화단의 중진들도 그 일 이외에는 별도리가 없다고 단정하였다. 그래서 이른바 문공부의 삼고초려에 의해서 나는 또다시 제11대 국립현대미술관장이 되었다. 그때가 1986년 7월 29일, 나의 나이 68세 때였다.

한국의 미술관과 화랑의 역사는 이미 1945년 이전에 있었던 이왕가미술관과 종로 1가에 김환기가 개설한 종로화랑 등이 있었으나 8·15 해방 후에는 한국 미술의 발전에 따라서 활발해지고 그의 수도 증가되는 추세였다. 그것에 대해서 나는 1985년 『계간미술』에 다음과 같은 글을 쓴 바 있다.

전시 공간의 확대와 변모

1. 이왕가미술관의 창설

우리나라에서 근대적 의미의 미술관과 화랑의 개념이 확립된 것은 불과 20여 년밖에 안 된다. 따라서 이 글에서는 주로 해방 이후의 미술관과 화랑에 대해서 이야기하겠다. 그러나 이해를 돕기 위해서 해방 이전이지만 근대적 의미의 미술관에 가까웠던 이왕가(李王家) 미술관부터 살펴보려 한다.

1930년대에 창설된 이왕가미술관은 지금의 덕수궁 석조전을 근대 미술 진열관으로 하여 운영되었다. 당시 필자가 동경에 유학갔을 때 현지 신문들이 한결같이 "식민지인 서울에 근대미술관이 생겼는데 어찌 본국인 일본에 근대미술관이 단 한 군데도 없느냐."며 개탄하는 글들을 보도했던 것을 본 적이 있다.

이왕가미술관은 일본의 근대 미술품을 수집하고 상설 진열한 수준 높은 미술관으로서 양화, 일본화, 조각, 공예 등 208점의 근대 미술품을 소장하고 있었다. 이 소장품들은 동경미술학교 교수들이 선전 심사원으로 한국에 왔을 때 당시 일본인 관장이 예우로 그들의 작품을 각 부문별로 1점씩 사들인 것이 근간이 되었다. 소장품들은 지금도 국립중앙박물관에 남아 있고 새로운 박물관이 완공되면 그곳에 전시할 예정이라고 한다.

이름은 미술관이지만 전시회를 위한 장소로써만 사용했던 미술관으로서는 경복궁미술관(현재의 국립민속박물관 건물)이 있다. 이것은 전적으로 선전의 전시회장으로 사용하기 위해 조선총독부 학무과에서 1939년에 신축한 것으로서, 제16회부터 제23회(1944년)까지의 선전이 개최되었다. 이어서 국립현대미술관이 덕수궁으로 이사올 때까지 국전의 전시회장 및 국립현대미술관 청사로 사용되었다.

해방 이전의 화랑으로는 종로 1가에 있었던 종로화랑, 미쓰고시백화점 내의 화랑, 화신백화점의 화신화랑, 그리고 미도파의 전신인 정자옥에 있던 화랑 등이 비교적 오래 지속되어 많은 전람회를 개최하였다. 해방 이전에는 미술관의 개념조차 확립되어 있지 않았기 때문에 학교 강당 등 그저 넓은 장소를 이용하여 전람회가 개최되곤 하였다. 가령《서화협회전》같은 전시회는 중앙학교나 보성학교의 강당에서 열렸고, 지금의 개인전에 해당하는《휘호회》는 작가의 연구소(화실)나 넓은 사랑을 빌려서 열었던 것이다.

2. 해방 이후의 미술관과 화랑

8·15 광복 후에 미술관과 화랑은 개념상으로 약간 근대화되었고 화단 활동도 전람회 중심으로 이루어져 그 면모가 크게 달라진다.

오랫동안 이왕가미술관으로 사용되었던 석조전은 1945년 10월《해방기념미술전》을 마지막으로 그 이후부터 1953년까지는 여러 정치적 목적으로 사용되는 건물이 되고 말았다. 화랑으로는 미쓰고시

화랑이 동화백화점 화랑이 되고 충무로에 대원화랑이 개설되었다. 그리고 반도호텔 내에 반도화랑, 천일백화점 내에 천일화랑 등이 생겨서 초기적인 상업화랑 구실을 하였다.

한편 중앙공보관이 생겨서 정부의 공보 활동 외에 미술 전시장으로 사용되어 많은 미술가들의 활동을 뒷받침하여 주었다. 선전의 전람회장으로 사용되었던 경복궁미술관은 1949년 제1회 국전의 전람회장으로 사용되었으나 1950년 6·25 전쟁으로 말미암아 1953년 11월 제2회 국전이 개최될 때까지는 정지되고 말았다. 6·25 전쟁 중에는 대구나 부산, 광주 등지에서 다방을 전람회장으로 하여 미술 활동이 전개되었다.

3. 미술관의 변모와 역할

한국에 엄격한 의미의 미술관이 존재한 것은 앞에서도 이야기한 것처럼 덕수궁의 석조전을 무대로 한 이왕가미술관부터였다. 경복궁미술관의 경우는 처음부터 선전 전시회장으로 신축해서 오랫동안 선전과 국전의 전시회장으로만 사용되었기 때문에 엄밀한 의미에서 미술관이라 할 수 없었다. 미술관이란 목적 의식을 갖고 작품을 수집하여 조사, 연구하고 일반에게 전시함으로써 교육을 베푸는 문화 예술 기관이어야 하기 때문이다.

이왕가미술관은 해방 직후부터 6·25 전쟁까지 이왕가의 친척이었던 이규필 씨가 관장직을 맡아 보았고 지난 1983년 별세한 사진 작가 이해선 씨가 당시 직원으로 근무하였다. 해방 이후부터는 소장품이 일본 미술품이라고 하여 진열하지 않고 창고에 보관하기만 하였다.

① 국립현대미술관

해방 이후 엄격한 의미에서 제대로 체제를 갖춘 미술관은 1969년 8월 대통령령 제4030호로 발족을 보게 된 국립현대미술관이다. 국립현대미술관은 1969년 10월 20일 경복궁미술관을 청사로 상설부

와 대여부를 두고 개관하여 미술 단체에 적극적인 대여를 하기 시작했다. 1937년 7월에는 청사를 현재의 덕수궁 석조전으로 이전하여 오늘에 이르고 있다.

덕수궁미술관은 동관과 서관을 합쳐 총면적 2180평으로써 동관은 상설 기능을, 서관은 대여 기능을 충당하고 있다. 제7대 윤치오 관장 때에는 현대미술관회가 창설되어 영구회원과 일반회원을 영입, 일반에게 미술교육을 실시해 오고 있다.

필자가 1981년 민간인으로서 처음 관장이 된 후, 국립현대미술관이 대여관의 구실밖에 하지 못함을 통감하고 동관을 독립시켜 상설 전시실로만 사용하고 전람회장으로는 서관만을 사용토록 하였다. 그리고 추상 계열 작품을 매입 또는 기증받아 미술관 상실부의 3개의 방을 추상 작품으로만 전시토록 하였다.

정부는 국립현대미술관을 2년 전 과천대공원으로 이전할 것을 결정하고 건평 1만 평, 야외 전시장 1만 평에 달하는 대규모 미술관을 건축 중이며 1987년 가을에는 완전히 이사할 예정이다. 과천 국립현대미술관이 질적인 발전을 보려면 국립중앙박물관처럼 상설과 기획전, 그리고 교육 사업에 주력하여 단지 공간의 확장이나 미술 단체에 전시 공간을 대여하는 단계에 머물러서는 안될 것이다. 또한 수장품의 범위를 국제적으로 확대하여 민족 미술의 보고로서 뿐 아니라 세계 미술의 적극적 확보에 관심을 쏟아야 할 것이다.

2 호암미술관 · 서울미술관

용인자연농원 내에 있는 호암미술관은 1982년 4월에 개관하여 고미술로부터 현대 미술에 이르기까지 일관된 맥락을 가지고 운영되는 유일한 종합 미술관이다. 호암미술관의 현대미술부는 1910년 이후부터 최근까지의 한국화, 유화, 조각, 공예, 서예 등 다양한 소장품을 1400여 점 소장하고 있고 상설 기능을 갖춤으로써 근대 미술에 상당한 비중을 두고 있다. 최근에는 수집의 대상을 국제적으로 확대

시켜 로댕, 부르델, 마이욜, 헨리 무어 등 서양 거장들의 작품을 수장하고 있다.

1981년 10월에 개관한 서울미술관은 개인 미술관으로 주로 유럽의 현대 미술과 한국의 젊은 작가들을 대상으로 일관성 있는 기획전과 초대전을 열고 있다. 대관 전시를 하지 않고 매달 1회 이상의 전시회를 갖지 않는 특색 있는 미술관이다. 프랑스 신구상회화를 한국에 소개하고 평론가들이 추천한 《문제작가전》을 매년 개최하는 점도 특이할 만하다.

③ 미술회관 · 한국미술관 · 워커힐 미술관

1979년에 개관한 미술회관은 문예진흥원의 미술 부문으로서 활발한 발표의 광장으로 충당되고 있으며 특히 지방 작가나 젊은 작가들의 발표 기회를 마련해 주고 있다. 1983년 3월에 개관을 본 한국미술관은 엄격한 의미의 미술관이라기보다는 전시 기능과 교육 기능을 중점으로 하는 특수 미술관이다. 1984년 5월 개관한 워커힐 미술관은 동서양의 현대 미술을 수집, 전시하는 문자 그대로 현대미술관이다.

④ 호암갤러리 · 서울갤러리

중앙일보사와 서울신문사의 신사옥 건축과 함께 호암갤러리(1984년 9월, 구 중앙갤러리)와 서울갤러리(1985년 4월)가 개관되었다. 신문사라는 배경을 갖고 있는 두 미술관은 개인 미술관으로서는 엄두조차 낼 수 없는 외국의 유명 작가 작품전이나 대규모 전람회를 열고 있어 앞으로의 활동이 크게 기대된다.

⑤ 대학 박물관

끝으로 우리나라의 대학 박물관 중에는 고미술뿐만 아니라 현대 미술까지도 수장 범위를 확대시킨 홍대 박물관, 고려대학교 박물관, 영남대학교 박물관 등이 있으며 그중 홍대 박물관이 1967년 2월에

인생과 미의 편력

개관되어 가장 오래되었다. 고대 박물관은 1973년 5월에 근대미술실을 개설했고 규모는 작으나 2층의 아담한 진열실을 갖추고 있다. 소장품은 총 252점이다.

　이상은 구미의 수준에서가 아니라 우리나라의 실정에서 볼 때 미술관이라고 말할 수 있는 몇몇 곳을 선택하여 이야기해 본 것이다. 전반적으로 우리나라의 미술관들은 미술관이라고 지칭할 수 있게 하는 기본적인 요건들 중 몇 가지를 결여하고 있음을 보여 준다.
　우선 미술관으로서의 성격이 뚜렷하지 않아서 사업 목적이 애매하고 미술관의 중심적 존재라고 할 수 있는 학예직이 전무한 상태여서 연구, 조사는 물론 전시, 교육에 이르기까지 소기의 목적을 달성할 인적 구성이 갖추어지지 않았다. 심지어 국립현대미술관에 학예연구원이 단 한 명도 없고 학예실조차 마련되지 않아 업무에 큰 지장을 주고 있다. 이처럼 모든 미술관이 한결같이 '학예직 부재'라는 현상을 보이고 있고 심지어 국립현대미술관마저도 미술품을 보존하고 있는 창고라는 인상을 주고 있다. 또한 미술관의 궁극적 목적인 교육사업도 각 미술관의 능력 부족으로 등한시되고 있는 실정이다. 따라서 한국의 미술관 사업은 원점에서부터 출발하여야 하는 상황에 있다. 금년 7월부터 시행될 박물관법이 효력을 가지면 학예직에 관한 의무 규정이 있다 하니 때늦은 감이 있으나 기대해 본다.

　4. 미술 유통 구조의 정착을 향하여
　한국의 화랑사는 앞에서도 약간 언급하였듯이 8·15 해방 후부터 새롭게 움직이는 현대 미술의 고동 속에서 일어난다. 그러한 화랑 중에서 각 백화점에 부설된 화랑, 즉 동화백화점의 동화화랑(나중에 신세계화랑으로 바뀜), 화신백화점의 화신화랑, 미도파백화점의 미도파화랑 등은 주로 대여를 목적으로 활동을 시작하였다.

234
·
어느 미술관장의 회상

1 대원화랑 · 대양화랑

그러다가 1947년 최초의 상업화랑인 대원화랑과 1949년에 대양화랑이 충무로와 명동에 등장하여 화가들의 활발한 활동 무대가 되었다. 1947년 8월에 대원화랑에서는 단구미술원의 제2회 작품전람회, 1949년에는 제11회 《녹미회전》이 열렸다. 그러나 6·25 전쟁으로 대원화랑 건물은 완전히 파괴되어 버렸다.

대양화랑의 설립 운영자인 박영달 씨는 당시 어려운 사회 사정 속에서도 유화 외에 공예, 조각까지도 취급하여 미술계의 여러 중견 작가들로부터 상당한 호응을 받았으나 예기치 못했던 일로 형편이 어렵게 되자 1년이 채 못 되어 문을 닫고 말았다.

2 반도화랑

전쟁 후 몇 년 동안 화랑도 거의 존재하지 않다가 1956년 한국 미술에 관심을 가진 일단의 외국인 부인들이 서울 아트 소사이어티를 조직하고 반도호텔 1층 로비의 작은 공간에 상설 화랑을 열었다. 반도화랑의 개설과 운영은 당시 이승만 대통령 영부인 프란체스카 여사의 협조와 반도호텔 관리 당국이던 교통부의 특별 배려에 힘입고 있었다.

외국인이 자주 드나드는 호텔이라는 좋은 입지 조건을 가진 반도화랑은 한국 화가들의 작품을 외국인들에게 팔아 주는 일을 함으로써 작가들에게는 상당히 고마운 존재였다. 따라서 판매를 위해 출품을 요청받은 작가들은 반도화랑에 작품을 기탁하기도 하였다.

그러나 한동안 그런대로 잘 운영되어 가던 것이 판매 실적이 갈수록 저하되자 문을 닫을 수밖에 없는 상황에 빠지게 되어 급기야는 1957년 12월 31일자로 해체될 것이라는 통고를 받았다. 반도화랑 폐쇄를 통고받은 화가들은 아세아재단에 호소하여 재단의 지원을 받았고, 화랑 운영은 도상봉, 이유태, 조풍연으로 구성된 위원회에게 일임됨으로써 폐쇄 직전에 다행히도 재개관을 보았다.

새출발한 반도화랑은 운영 체계를 바꿔 6개월의 시험 기간을 두고 자립하려고 노력했으나 자립 가능성은 좀처럼 엿보이지 않았다. 반도화랑이 보고한 2월 1일부터 6월 말까지의 판매액은 서예 3점, 동양화 12점, 서양화 14점으로 총 83만 5000환이었다. 그러니 10% 수수료 총수입은 8만 3000환으로 월평균 1만 6700환 꼴이었다.

당시 기록에 의하면 판매에 몇 가지 문제를 가지고 있었음을 알게 된다. 그림값을 정할 때도 작가에 상관 없이 10호 크기의 유화작품은 무조건 3만 원 이내로 거래되었고 애초 목표와는 달리 고객의 과반수가 한국인이었다는 사실을 알게 된다. 따라서 초기 반도화랑의 운영 실태는 극히 제한된 작품 거래의 명맥을 유지할 뿐이었다. 심지어 고객들은 도상봉, 김인승 같은 대가의 작품조치도 1점당 3만 환선이 비싸다고 불평하였기 때문에 반도화랑 운영위원회는 어쩔 수 없이 출품 작가들에게 가격 인하를 간청하였다.

그럼에도 불구하고 반도화랑은 계속 침체에 빠져들게 되어 1959년 7월 31일, 반도화랑 운영위원회(회장 도상봉)는 결국 새로운 활로를 위해 전원 물러날 것을 결의했다. 아세아재단측은 김환기, 장우성, 윤효중, 이대원을 새 운영위원으로 위촉하고 운영위원회의 회장으로는 이대원 씨를 선출하였다. 재단측은 반도화랑이 자립하기 위한 기간을 6개월로 잡고 그 동안만 집중적인 지원을 하기로 한다는 계약서를 작성하였다.

그러나 4·19 이후 반도화랑 임대료에 있어 일체의 특혜 조치가 폐지되자 월세가 거의 10배로 올라 근 1년 동안 임대료를 내지 못하여 화랑문이 여러 번 폐쇄되기까지 하는 고충을 겪었다. 이런 어려움을 뚫고 1962~1963년 무렵에 상당한 발전과 함께 자립 운영의 단계에 접어들어 1950년대 후반기에는 얼마 동안 서울의 유일무이한 상업화랑으로서 활기 있는 경영을 하였다. 반도화랑의 경영권은 이대원에게서 몇 차례 다른 사람에게 넘어갔다가 호텔 건물 자체가 헐리는 바람에 반도화랑도 자취를 감추게 된다.

1960년대 후기에 반도호텔과 조선호텔을 연결하는 반도조선아
케이드가 생기고 그 안에 수화랑, 파고동 등 근대적 양상을 갖춘 화
랑들이 새겨 판화, 공예 등 다양한 화랑 사업을 전개했으나 불운하게
도 반도조선아케이드 전체가 큰 화재를 입는 바람에 모두 사라지고
만다.

❸ 명동화랑 · 천일화랑 · 현대화랑

명동화랑은 김문호에 의해 개설된, 현대 미술을 주로 하는 화랑
이었는데 여기서는 당시 새로운 창조에 불탔던 아방가르드 계통의
작가들이 대거 등장하였다. 뿐더러 일본과의 교류도 잦아서 국제 교
류의 길을 열기도 했다. 넓은 화랑 공간에서 본격적으로 기획전만을
했기 때문에 수지타산이 맞지 않았다. 화랑주 김문호는 주유소를 경
영하여 번 돈을 모두 그곳에 들였지만 결국 문을 닫고 말았다. 그러
나 명동화랑이 남긴 한국현대미술사상의 업적은 장사보다는 문화 사
업을 했다는 점에서 빛나는 것이었다.

천일화랑은 종로 4가에 있는 천일백화점 내에 산업미술관을 이

완석이 미술 상설 진열관으로 만든 것이다. 당시 사장이었던 이완석은 우리나라에 현대적 화랑이 없는 것을 통감하고 천일백화점 4층에다 아담한 진열실을 마련하고《현대미술작가전》등 화단을 정리하는 기획전을 가졌다.

천일화랑이 내세운 주장은 첫째, 고미술품과 현대 미술품의 진열(매월 진열 교대), 둘째, 작품 직매, 대화, 고미술 감정, 셋째, 한국 미술의 해외 소개, 넷째, 미술 강좌(사학 권위자 초빙). 다섯째, 표구, 액자, 미술 재료 일체 등이다. 그러나 천일화랑은 이완석 씨가 1960년 별세하자 그 존재가 흐지부지되었다.

현대화랑은 1970년 반도화랑에서 경험을 쌓은 박명자와 한용구 두 사람이 인사동에 개점하였다. 이때가 마침 한국에 현대 미술 붐이 일어나기 시작한 시기인지라 작가와 미술 애호가 사이에서 미술품 매매는 물론, 수준 높은 기획전들을 개최함으로써 미술에 대한 일반인의 인식을 고양시키는 직접적인 계기를 마련했다. 따라서 이때 현대화랑은 화상이라는 상업적인 목적도 지니고 있었으나 미술관이 별로 없던 당시에 일반을 대상으로 미술 계몽 운동에 앞장섰다.

그후 현대화랑은 지금의 사간동으로 옮겨서 견실한 운영 방법과 작가의 지원 및 미술 애호가와의 유대를 강화시키면서 우리나라 화랑의 선구자로서의 지위를 굳혔다. 현대화랑은 미술 계간지인 『화랑』을 발간함으로써 미술 저널리즘에도 기여하였다.

4 동산방 · 진화랑

동산방은 한국화나 고화 관계 전문 화랑으로 1975년에 개점하였다. 수준 높은 조선조의 회화와 서예를 주로 취급하면서 전통의 현대적인 계승을 추구하는 한국 화가들에게 발표의 장소를 제공하여 격조 높은 전시와 행사들을 기획하였다. 그러나 최근에 와서는 양화, 판화 등에까지 그 범위를 확대하고 국제적인 행사들을 기획함으로써 명실공히 화상으로서의 면모를 갖추게 되었다.

진화랑은 사간동에 있을 때부터 경영 방침을 국제적인 미술 교류에 두고 해외 시장을 개척하여 일본을 비롯한 중동에 한국 작품을 소개하였다. 지금의 건물로 옮기고 난 다음에는 해외에 거주하고 있는 저명한 한국 작가들과 외국 작가들의 작품을 국내에 소개함으로써 동서 미술 교류의 길을 열었다.

5 선화랑 · 예화랑

1977년 인사동에 널찍한 공간을 마련하고 국내 저명 작가들의 초대전을 비롯해서 많은 기획전을 한 선화랑은 미술 계간지 『선미술』의 발행과 선미술상의 제정 등 다양한 활동을 함으로써 미술가와 대중과의 만남의 광장으로서 또는 매개체로서의 기본적인 역할을 담당하고 있다.

모든 화랑이 인사동을 중심으로 존재했던 1970년대 후반인 1978년에 인사동에서 개관한 예화랑은 4년 후인 1982년에 아직 문화적 환경이 조성되지 못한 강남으로 장소를 옮겼다. 그러한 화랑의 강남 이동에 첫 발을 내딛은 예화랑은 강남지구에다 또 하나의 미술 공간을 마련하고 젊은 작가들을 중심으로 수준 높은 기획전을 개최함으로써 강남의 미술 애호가들의 수요에 부응하였고 강북 미술 애호가들의 발길까지도 그곳으로 끌었다.

그리고 원화랑은 수준 높은 외국전으로 한국 미술의 국제화에 이바지하고 신세계미술관 역시 격조 높은 외국전으로 우리들의 시야를 국제적으로 확대시키고 있다. 이외에도 많은 화랑들이 서울과 지방에 존재해서 그야말로 정상적인 미술 발전을 위해 유통 구조를 확립하고 직접, 간접으로 한국현대미술 발전에 기여하고 있다. 현재 한국화랑협회에 가입된 화랑의 명단을 든다면 다음과 같다.

서울—가나화랑, 가람화랑, 국제화랑, 그로리치화랑, 동산방화랑, 미화랑, 백송화랑, 샘터화랑, 선화랑, 송원화랑, 여의도미술관, 예화랑, 윤화랑, 유나화랑, 조선화랑, 진화랑, 해송화랑, 춘추화랑,

현대화랑 등

> 부산 — 공간화랑, 진화랑 등
>
> 대구 — 맥향화랑, 수화랑, 이목화랑, 태백화랑 등
>
> 광주 — 현대화랑 등
>
> 마산 — 동서화랑 등

이상 한국의 화랑들은 선진국의 화랑들이 갖고 있는 만큼의 사회적인 기능은 갖지 못한 초보적인 단계에 머물러 있으나 막대한 재력과 화단에 미치는 강력한 영향력으로 젊은 작가를 발굴, 육성하고 미술계에 원활한 유통 구조로서의 기능을 담당하고 있다. 우리나라에서도 화랑의 뒷받침 없이는 미술가로서 성공할 수 없다는 선진 외국의 풍토가 하루바삐 조성되어야 할 것이다. 작품의 가격도 화가가 독자적으로 결정하는 비합리적인 구조에서 벗어나 화상들이 객관적인 기준에 따라서 결정하고 미술가들은 그에 따르는 질서 있는 유통 구조가 정착되어야 한다. 우리의 화랑이 그러한 성숙한 상태에 도달할 때 우리나라의 현대 미술도 아울러 정상화될 것을 기대할 수 있다.

1985. 가을. 『계간미술』

3) 전환의 시간 속에서

내가 국립현대미술관의 신축 개관을 앞둔 절박한 상황 속에서 타의반 자의반 관장이 된 것은 1986년 7월 29일이었다. 과천에 신축하는 국립현대미술관에는 그 이전에도 몇 번 들러서 김세중 관장과 만나 여러 가지 개관 행사에 대해서 의논을 들은 바 있었다. 그러나 막상 관장으로서 그곳에 가니 감개도 무량하거니와 인간의 운명에는 사람의 힘을 넘어서는 그 무엇이 있어서 나로 하여금 여기에 또 오게 했구나 하는 생각이 들었다.

그리하여 2년 동안의 공사를 마치고 신축 미술관이 준공되어

《프랑스 20세기
미술전》에서의 기념 촬영
왼쪽에서 다섯 번째가
프랑스 예술국장 안토니오즈

개관한 것은 1986년 8월 25일이었다. 막상 일을 시작하고 보니 이
미 김세중 관장이 기획한 커다란 프로젝트들이 산적해 있었다. 그
는 스케일이 큰 사람이어서 큼직큼직한 전람회를 기획했는데, 눈앞
에 닥친 것은 1986년의 아시안 게임과 때맞춰 개최하는《아시아 현
대미술전》이었다. 사실 미술관 건물도 아시안 게임을 목표로 해서
서둘러 지은 것이다.

　　김 관장이 기획한 커다란 전람회란《프레데릭 R. 와이즈만 컬렉
션전》,《프랑스 20세기 미술전》,《'86 서울 아시아 현대미술전》등
이었다. 와이즈만 컬렉션은 세계 8대 컬렉션의 하나로 손꼽히는 것
으로서,《와이즈만 컬렉션전》에는 1950년을 전후하여 대두되었던
추상표현주의에서 현재의 뉴 페인팅까지 미국 현대 미술을 중심으
로 70명의 회화 작품 80점을 전시하였다.

　　《프랑스 20세기 미술전》은 한불 수교 100주년을 기념하기 위한
전시로, 프랑스측에서는 예술국장 안토니오즈(Bernard
Anthonioz)의 주도하에 이루어졌다. 안토니오즈는 당시 예술국장
으로서 한국에 대해서 깊은 애정을 지녔으며 그후로도 여러 가지 교
류를 한 사람이다. 이 전시에는 피에르 술라주(Pierre Soulage),
세르주 폴리아코프(Serge Poliakov), 앙드레 마송(André

Masson), 앙리 마티스(Henri Matisse), 파블로 피카소(Pablo Picasso), 장 뒤뷔페(Jean Dubuffet) 등 세계 최고의 작가의 작품을 전시하였다. 9명의 작품이 총 87점이었다. 이 전시는 MBC와의 공동 주최였고 문공부, 프랑스 외무성 · 문화성 등이 후원하였다.

나는 이 전시의 준비를 위하여 개막에 앞서 프랑스 정부의 초청으로 파리로 가서 술라주, 폴리아코프, 뒤뷔페 등의 아틀리에를 방문하기도 했는데 그때 재불 작가 방혜자와 김인중 신부가 동행하였다.

《'86 아시아 현대미술전》은 국립현대미술관의 개관을 기념하고 아시안 게임의 문화 예술 축전 행사의 일환으로 추진되었다. 15개국의 작가 245명의 작품 403점이 전시되는 대규모의 전시회였다.

한편 국내전으로는 《한국현대미술의 어제와 오늘전》을 동시에 개최하였는데, 이것 역시 과천의 미술관 신축을 기념하기 위한 것으로 한국근대미술 도입 이후 현재까지 각 시대별 대표급 작가(한국화 95명, 서양화 234명, 조각 78명, 서예 28명, 공예 44명)의 479점의 작품으로 개최한 대규모의 전시였다. 이처럼 국제전 세 가지와 대규모 국내전 한 가지를 기획한 것은 다름아니라 전임 관장 김세중의 인간적인 넓이에서 온 것이었다.

내가 관장으로 취임하자마자 이와 같은 방대한 양의 작품을 처리하자니 그야말로 잠잘 새도 없었다. 다행히 이때에는 큐레이터로서 유준상, 박래경을 비롯해서 안소연, 김현숙, 이윤신, 이화익, 박규형, 김은영, 이인범 등이 있어 일을 하는 데 큰 도움이 되었다.

이러한 계획된 전시를 통해서 나 자신도 국제적으로 발전했거니와 우리 국립현대미술관도 국제적으로 성장을 할 수 있었다. 가령 뒤뷔페의 거대한 작품 30여 점이 반입되어서 미술관의 정면과 제7실을 가득 메운 것은 전무후무한 일대 장관이었다.

아시안 게임을 계기로 부랴부랴 서둘러서 개최한 전시이지만 막상 아시안 게임과 관계 있는 체육 인사는 별로 참가하지 않았으니 그 또한 아이러니컬한 일이라 아니할 수 없다. 아시안 게임이 개최되면 많은 외국인이 온다고 해서 2년간의 공기(工期)로 서둘러서 그 커다란 미술관을 세워 놓고 벽면도 미처 마르기 전에 작품을 전시했는데 정작 아시안 게임의 관계 인사는 내 기억에는 별로 오지 않은 것 같다. 개관이라는 하나의 이벤트를 마무리하기 위해 아시안 게임을 목표로 삼은 것은 좋았지만, 결과적으로 아시안 게임을 기념한다는 말은 공전되고 말았다.

잠자다 벼락 맞은 식으로 일을 서둘렀지만 그런대로 그 어려운 일을 치러 나갔다. 이때부터 나는 1만 평이나 되는 그 커다란 미술관을 어떻게 다룰 것인가, 그리고 특히 4000평이 넘는 전시 공간을 무엇으로 채우느냐에 골몰하였다. 1층의 4개 방은 앞에서 이야기한 기획전이 열리고 있었지만, 2층부터 3층까지의 공간을 채우는 것이 여간 어려운 일이 아니었다. 그래서 2층에는 소장 작품을 상설 전시하고, 3층에는 기증 또는 기탁실이라고 하여 기증받거나 기탁을 받은 작품을 진열하였다.

이때 많은 작가들로부터 작품을 기증받았는데 기증한 작가들에게는 방 하나씩을 할당해서 특별 전시를 하였다. 기증을 하도 독촉하는 바람에 미술계에서는 나를 '도둑놈'이라고 별명 지을 정도였다.

　원래 김세중 관장은 서쪽에 있는 원형 전시장을 이용해서 조각
관을 만들고 동쪽에 있는 방 7개를 회화 내지 공예 작품으로 충당하
려고 하였다. 그러나 막상 전시하다 보니 원형 전시장에는 조각만
놓는 것보다 국내외의 전위 작품을 전시하는 것이 좋겠다고 생각되
어서 그렇게 하였다.

　이제 문제는 들어서자마자 있는 큰 공간이었다. 구겐하임 미술
관을 본따서 계단도 회랑으로 올라가게 만든 이 넓은 공간에 과연
무엇을 놓아야 좋을지 몰랐다. 그래서 커다란 조각을 몇 점 놓았으
나 그것은 공간에 비해서 빈약하기 짝이 없었다.

　그러한 어느날 백남준이 찾아왔다. 그와 함께 거기에 서서 올
려다보며 "이 공간을 맡길 터이니 작품을 설치해 달라."고 부탁했
다. 백남준은 예술가적인 영감이 떠올랐는지 승낙을 하였고 결국
그 공간은 백남준의 작품으로 채워지게 되었다. 구조는 건축가 김
원에 의해서 이루어졌으며 이 일은 학예실장 유준상이 전담하였다.

　그러나 막상 작품을 만들기 위해 모니터를 구하자니 돈도 없고
해서 삼성전자에 의논한 결과 쾌히 승낙을 얻어 1300대의 모니터를
기증받았다. 작품은 모니터 1003대로 이루어졌는데 그 수는 10월
3일 개천절을 의미하는 것이었다. 백남준은 어디에서 작품의 힌트

를 얻었는지 몰라도 내가 보기에는 옛날 메소포타미아 시대에 있었던 지구라트에서 영감을 받은 것 같고 가까이로는 20세기 초 타틀린(Vladimir Tatlin)의 〈제3인터내셔널을 위한 기념탑〉에서 온 것 같기도 하다. 그리하여 세계에서도 가장 크고 빛나는 백남준의 작품 〈다다익선〉이 그 자리를 차지했던 것이다.

또한 서관의 7개의 방으로 된 전시관과 그 중앙에 있는 중앙홀은 회화, 서예, 공예 작품으로 채워졌는데 애당초 설계자 김태수의 계획은 이 중앙홀 아래층에 메트로폴리탄 미술관의 식당 앞에 있는 것과 같이 분수를 만들고 나무를 심는 것이었다. 부드러운 공간과 분위기를 미술관 속에 마련하고자 한 것이다. 그러나 나는 그것에 반대했다. 왜냐하면 제습 장치도 부실한 상태에서 분수를 뿜고 나무를 심는다면 그 주변에 진열된 그림이 습기로 손상될 것이기 때문이었다. 그래서 나무 심을 자리도 메꾸고 분수 자리도 메꾸어서 지금과 같은 모양이 이루어졌다.

한편 약 1만 평에 달하는 야외 조각 전시장에는 국내외 조각가들의 작품을 구입하거나 기증을 받아서 전시했다. 여기에는 국내 작가는 물론 스타치올리(Mauro Staccioli), 아바카노비치(Magdalena Abakanowicz) 등 외국의 저명한 조각가들의 작품을 설치했는데, 그들의 작품을 손쉽게 얻은 것은 때마침 올림픽을 기념해서 올림픽 공원 안에 조각을 설치하기 위해 그들이 내한하였기 때문이었다. 나중 일이지만, 이 조각장에는 일본 작가 니즈마(新妻), 한국 작가 한용진, 곽덕준, 신상호, 최재은, 최만린, 벨기에의 작가 폴 부리(Pol Bury) 등의 작품이 첨가되었다.

이때에 있었던 중요한 일은 도서실과 자료실을 새로 만든 일이다. 덕수궁미술관 시대의 도서실은 책장 하나에 겨우 책 몇 십 권 있는 것이 다였지만 과천으로 옮기면서 커다란 도서실을 마련하고 본격적인 도서 수집에 나섰다. 그러나 책을 구입할 예산이 따로 없었으므로 그리 활발하지는 못했고 관원을 중심으로 하여 모서(募

書)운동을 전개했다. 성과는 그리 좋지 않았지만 그런대로 도서실
의 체면을 갖추어 갔다. 그때 나도 소장한 책 중에서 약 2000권을
기증했다.

한편 자료실은 아주 새로운 것이었기 때문에 모든 것을 처음부
터 시작해야 했다. 다행으로 자료 수집 전문가인 김달진과 유순남
이 있어서 일이 진행되었는데, 과거의 자료는 구하기 어려워서 그
이후의 자료부터 충실히 모아야 했다. 이때에도 역시 나는 십여 년
간 모은 미술 자료를 자료실에 기증했다.

이렇게 시작한 도서실과 자료실은 그후 본격적인 수집을 하였
는데 도서실은 일반에게 공개하면서 미술관이 단순히 그림만 보는
데가 아니라 종합적인 문화 기관이라는 체통을 지켰다.

이외에 또 하나 힘을 기울인 것은 작품 보존에 관한 것이었다.
앞에서 이야기했지만 작품 보존은 미술관 기능의 가장 중요한 것의
하나이다. 그러나 국립현대미술관의 경우 과거의 작품들이 한결같이
과학적 보존이 이루어지지 않았기 때문에 거의 중병에 걸려 있었다.

작품의 복원과 보존을 위해서 강정식이라는 전문직이 일본 고
야노 회화보존연구소의 협력을 받아서 일에 착수했는데 그를 몇 차
례에 걸쳐서 일본에 연수 보냈는가 하면 반대로 일본에서 기술자들

이 와서 장기간에 걸쳐 병든 작품을 고치기도 했다.

이 무렵에 특기할 것은 내가 관장으로 취임할 때 장관에게 건의한 큐레이터의 해외 연수 및 양성이었다. 큐레이터의 연수는 1986년에 시작되어 지금까지도 계속되고 있는데 초창기의 연수생은 다음과 같다.

1986년에는 강정식이 일본의 동경예술대학과 고야노 회화보존연구소에서 미술품의 과학적 보존 관리 연구라는 목적을 가지고 회화 재료의 보존과학적 측면 연구, 유화 수복 이식 기법 연구 등을 연수하고 돌아왔다(2. 18~5. 31).

이인범은 일본의 사이타마 현립미술관에서 미술관 작품 소장 정책, 미술관 소장품 관리를 연구하였다(12. 29~1987. 4. 29).

1987년에는 박규형이 미국의 스미소니언 미술관에서 기획전시의 사례와 순회 전시 운영 방법론을 연구하고 돌아왔다(1. 10~6. 10). 김은영은 영국의 노포크 미술관 서비스와 미국의 L. A. 카운티 미술관에서 미술관학 강의를 수강하고 미술관 운영 방법론을 실습하였다(4. 15~9. 30). 안소연은 프랑스의 프랑스 국립유물보존학교와 피카소 미술관에서 미술관학 강의를 수강, 미술관 운영 방법론을 실습하고 기획 전시 운영 방법을 연구하고 돌아왔다(10. 10~

1988. 2. 12). 황채금은 일본의 동경예술대학과 동경국립문화재연구소에서 회화 재료의 자연과학적(광학적, 분석적) 조사, 미술관 보존 환경 측정 및 보정 방법을 연구하였다(10. 12~1988. 2. 12).

1988년에는 유순남이 미국 워싱턴에 있는 국제조각센터에서 미술 자료 데이터베이스 처리에 대한 기초 조사, 작가 자료 처리 기법 조사, 자료실 회원 관리 방법 조사 등을 연수하였다(5. 11~9. 6).

1989년에는 이화익이 미국의 클리블랜드 미술관에서 미술관 운영 방법론을 실습하고 미술관 교육 사례를 연구하였다(9. 1~12. 30).

그리고 1990년에는 김현숙이 캐나다의 온타리오 미술관에서 미술관 직제, 소장품 관리 실태, 기획 전시 운용 방법을 연구하였다(4. 11~8. 3). 강정식은 일본 동경예술대학과 고야노 회화보존연구소에서 문화재 보존 및 수복 관련 국제 심포지움에 참석하고 Beve 필름을 이용한 유화 배접 기법을 연수하였다(9. 7~12. 7). 차병갑은 일본의 우사미수리 연구소에서 일본의 표구 방법과 불화의 수복 및 보존 방법을 연구하였다(11. 1~12. 15). 박래경은 독일 뮌헨의 노이에피나코텍과 베를린 미술관학연구소에서 미술관 운영 연구 및 신소장품 분석, 미술과 법, 관람객 조사 자료화, 미술관 교육 연구를 하고 돌아왔다(12. 4~91. 2. 25).

1991년에는 노재령이 미국의 뉴욕 대학교에서 미국 및 동북아 국가의 국제 전시 사례 분석, 각국의 문화 정체성을 연구하였다(8. 25~1992. 2. 23). 그리고 고낙범은 워싱턴의 국제조각센터에서 조각 기획 전시 사례 연구, 미술 자료 운영 및 관리 방법 연구를 하고 돌아왔다 (12. 14~1992. 4. 14).

이 무렵 뭐니뭐니해도 중요한 것은 1988년 8월 제24회 서울 올림픽을 계기로 개최한《세계현대미술제》로서, 과천 국립현대미술관에서 회화전을 개최함과 동시에 올림픽 조각공원에 세계적인 조

어느 미술관장의 회상

《국제현대조각전》 행사
준비차 일본 하코네의
'조각의 숲 미술관'에
준비위원들과 함께
방문했을 때

각가 100명 이상의 작품을 제작, 전시하는 조각전을 열었던 일이
다. 8월 17일부터 10월 5일까지 열렸는데《국제현대회화전》과《국
제현대조각전》으로 이루어졌다. 이것 역시 서울 올림픽 대회 문화
축전 사업의 일환으로서 외국 미술 평론가들이 세계를 6구역으로
나누어서 선정한 작품들, 즉 62개국의 작가 156명의 작품 156점이
전시되었다. 이것은 서울 올림픽 대회 조직위원회가 주최하고 국립
현대미술관이 주관한 행사였다.

이때의 운영위원으로서는 국제 운영위원회의 안테 글리보타
(Ante Glibota), 토마스 메서(Thomas Messer), 나카하라 유스케
(中原佑介), 피에르 레스타니(Pierre Restany), 제라르 슈리게라
(Gérard Xuriguera) 그리고 국내 운영위원회의 강태성, 김복영,
김찬식, 문신, 박서보, 오광수, 유근준, 유준상, 이경성, 이대원,
이일, 이준, 정관모, 정병관, 정중헌, 최만린, 하인두, 하종현 등이
있었다.

회화전에 참여한 작가로는 안동숙, 변종하, 정창섭, 정상화, 정
탁영, 하종현, 하인두, 김기림, 김흥수, 김기창, 김창열, 김영주,
권영우, 이대원, 이준, 이종상, 민경갑, 남관, 박노수, 박서보, 곽
인식, 류경채, 송수남, 서세옥, 유영국, 윤형근, 윤명로 등의 국내

작가와 아펠(Karel Appel), 베이컨(Francis Bacon), 바젤리츠
(Georg Baselitz), 보테로(Fernando Botero), 도모토(當本尚
郎), 에로(Erro), 구즈만(Alberto Guzman), 임멘도르프(Jörg
Immendorff), 카바코프(Kabakov), 카라반(Dani Karavan), 메
사지에(Jean Messagier), 모토나가(元永定正), 펭크(A. R. Penck)
등의 외국 작가가 있었다.

또한 조각전에는 조성묵, 최만린, 정관모, 강은엽, 강태성, 김
찬식, 이승택, 문신, 박충흠, 엄태정 등의 국내 작가와 아바카노비
치, 부리, 세자르(César), 오펜하임(Dennis Oppenheim), 포모
도로(Arnaldo Pomodoro), 소토(Rafael Soto), 스타치올리 등의
외국 작가들이 참여했다.

국내전으로는 8월에 개최한 《한국현대미술전》이 있었는데, 이
것은 서울 올림픽의 기념 전시로 한국화 66명, 서양화 249명, 조각
96명, 공예 93명 등 모두 504명의 작품이 전시되었다.

올림픽이 끝나고 나서도 지금껏 남아 있는 올림픽 조각공원은
그야말로 세계에서 손꼽히는 조각공원의 하나라 할 수 있을 정도로
훌륭한 것이다. 올림픽 조각공원의 설치는 1988년 8월 서울 올림

픽 조직위원회 위원장 박세직을 중심으로 해서 이루어졌다.

이 무렵 개최된 중요한 전시로는 다음과 같은 것이 있다. 국내 기획 전시로는 1987년의 《최욱경전》, 《한국현대미술에 있어서의 흑과 백전》, 《'87 현대의상전》, 1988년의 《'88 현대미술의상전》, 1989년의 《임세택과 강명희전》, 《한우식 초대전》, 1990년의 《김수근전》, 1991년의 《남관 80년대의 생애와 예술전》, 1991년의 《임응식 기증 작품전》, 《박서보 회화전》, 1992년의 《백남준·비디오때·비디오땅전》, 국제 기획 전시로는 1987년의 《독일현대조각전》, 《'87 프린트 어드벤처전—서울·삿포로》, 《'87 중화민국 현대회화전》, 《현대미국세라믹전》, 1988년의 《현대이태리미술전》, 《비젠도기 1000년 전 그리고 지금》, 《프랑스 20세기 미술전 1975~1987》, 《장대천 명작전》, 1989년의 《독일 바우하우스전》, 《독일현대회화전》, 《아시아현대미술전》, 《이태리 현대조각의 단면:1946~1989》, 《데시가하라 히로시전》, 1990년의 《유고슬라비아 현대회화전》, 《빅토르 바자렐리전》, 《일본현대도예전》, 《영국현대공예전》, 1991년의 《요셉 보이스전》, 《한국현대회화 유고 순회전》, 《벨기에 현대미술전》, 《위홀과 바스키아전》, 1992년의 《이스라엘 현대조각전》,

《한국현대미술 영국 테이트 갤러리전 "자연과 함께"》등이 그것이다.

이 중 특기할 만한 것은 국내 기획 전시로《김수근전》, 국제 기획 전시로《비젠도기 1000년 전 그리고 지금》,《데시가하라 히로시전》,《프랑스 20세기 미술전 1975~1987》,《한국현대회화 유고 순회전》,《워홀과 바스키아전》,《한국현대미술 일본 순회전》등이 있다.

《김수근전》(1990. 11. 2~12. 16)은 한국에 현대 건축을 도입하는 데 앞장섰던 전위 건축가 김수근의 작품을 중심으로 그의 예술 이념을 되돌아보는 좋은 기회였다. 여기에는 건축가 김수근의 건축 작품을 도면화시킨 패널, 드로잉, 유품 등 228점이 출품되었다.

또《비젠도기 1000년 전 그리고 지금》(1988. 5. 10~5. 29)은 1000년 전 일본으로 건너 갔던 신라토기가 그곳에서 수용되고 변화되어 나온 비젠도기를 전시한 것으로서, 그들 말대로 하자면 '1000년 만의 친정 나들이'라는 의미를 가지고 있었다. 아버지인 후지와라 케이(藤原啓)와 아들인 후지와라 유(藤原雄) 두 사람의 작품을 중심으로 제시함으로써 우리나라 고대 도기와 비교를 하였는데, 후지와라 케이 기념관의 협찬으로 후지와라 유의 작품 100점과 선친의 유작 10점이 전시되었다.

국립현대미술관에 설치된
데시가하라 히로시의 작품
〈용의 폭포〉

《프랑스 20세기 미술전 1975~1987》(1988. 5. 26~6. 25)은
1986년에 이미 개최한 바 있는《프랑스 20세기 미술전》에 이어서,
새로운 양상을 보이고 있는 8명의 작가의 작품 39점을 전시한 것이
다. 나는 이것을 개최하기에 앞서 프랑스에 가서 8명의 작가의 아
틀리에를 방문하고 작품을 선정한 바 있다. 이때 예술국장 안토니
오즈의 도움이 컸다.

《데시가하라 히로시전》(1989. 12. 1~90. 1. 31)은 일본의 저명
한 영화감독이며 아울러 소게츠(草月)류라는 꽃꽂이 단체의 이에모
도(家元)인 데시가하라 히로시(勅使河原宏)의 작품전인데 많은 대
나무와 특수한 조명을 이용한 새로운 차원의 데시가하라의 대나무
설치 및 도예 작품 6점이 선보였다. '용의 폭포'라고 명명한 실험적
이고 모험적인 대나무 작업이 국립현대미술관의 중앙홀 3층을 통틀
어서 설치되어 일대 장관을 이루었다. 이것에 대하여 나는 그의 카
탈로그에 다음과 같은 글을 쓴 바 있다.

데시가하라 히로시의 예술

데시가하라 히로시의 작품에는 웅장한 아름다움이 있다. 그의 작품은 보는 이에게 감동을 불러 일으켜 그 감격을 미적 의식으로 순화시켜 간다. 그의 작품에는 아름다움뿐만 아니라 힘의 상태가 갖추어져 있기 때문이다. 데시가하라의 작품은 사람의 감동을 불러일으킬 뿐 아니라 혼신의 힘을 다해 배려한 우아한 미의 세계도 실현하고 있다.

데시가하라의 이케바나(꽃꽂이)는 논리성이 매우 강하다. 제시한 미적 문제를 하나하나 설명해 가는 미의 논리가 그의 조형 방법이기 때문이다. 예를 들면 작품을 형성하고 있는 문제 의식을 대략적으로 표현하는 도입부가 있으며, 그것을 미적으로 해결해 가는 설득력, 그리고 그 전체를 종합하는 결론과 같은 것이 있다. 어떠한 작품에도 이러한 미의 논리가 갖추어져 있기 때문에 그의 이케바나는 보는 이로 하여금 안심감을 느끼게 한다.

그러나 그의 죽(竹) 작품에 있어서는 돌연히 이러한 논리성이 파괴되고 강렬한 메시지가 전면에 흐르고 있다. 그러한 조형은 아름다움이라기보다는 일종의 힘의 상태를 나타낸 것이다. 아름다움과 힘의 상태의 균형이 교묘하게 유지되고 있는 것이 그의 죽 작품이다.

소게츠 회관 및 퐁피두 미술관(Centre Georges Pompidou)에서 발표한 작품에는 이러한 조형 작가로서의 그의 진가가 충분히 나타나 있다. 대나무가 갖는 소재감을 충분히 살린 세공에 의해 커다란 공간을 형성하고, 그 구조를 기본으로 한 선과 면과 양감을 실현하고 있는 것이다. 이번에 한국의 국립현대미술관에서 개최되는 데시가하라 히로시의 작품은 그러한 의미에 있어서 크게 기대된다.

1989. 12. 《데시가하라 히로시전》 카탈로그

자그레브에서의 전시회
오프닝에 참석한
유고슬라비아 신두병 대사
부처

《한국현대회화 유고 순회전》(1991. 6. 24~9. 29)은 공산권인 유고슬라비아에 우리나라 현대 미술을 소개한 획기적인 전시였다. 이 전시회는 한국 작가 25명의 84점의 작품이 전시된 것으로서 한·유고 간의 문화 교류의 일환으로 1990년에 한국에서 개최한 《유고슬라비아 현대회화전》의 답례 형식의 전시였다. 이것은 자그레브, 사라예보 등 2개 도시에서 개최되었는데, 결국 유고슬라비아 내전으로 말미암아 전시가 중단되고 작품들이 약 1년 동안 그곳에 머물러 있다가 오스트리아의 빈을 통해서 반환된 비화가 있다. 이때 유고슬라비아의 신두병 대사의 힘이 매우 컸다. 이 행사에는 나 외에도 큐레이터 안소연, 조선일보사 기자 김태익, 동아일보사 기자 이용우, 작가 황창배, 박서보, 이종상 등이 참여했다.

《워홀과 바스키아전》(1991. 11. 1~30)은 뉴욕에 있는 한국인 화상 이수연에 의해서 기획된 것으로, 팝 아트의 대표 작가 앤디 워홀과 대표적인 미국 낙서 화가인 미셸 바스키아의 작품을 통해 후기산업시대 대중예술에 대한 진지한 이해와 논의의 계기를 마련한 전시였다. 이것은 국립현대미술관과 경주의 선재미술관의 공동 주최로 이루어졌는데, 회화, 오브제, 판화 등 총 54점의 작품을 먼저 선재미술관에서 전시하고 그후 서울에서 전시하였다.

《한국현대미술 일본 순회전》은 일본측에서 본격적으로 기획한 최대의 전시였다. 그것은 시모노세키 시립미술관(1992. 2. 22~3. 29), 니가다시 미술관(1992. 4. 10~5. 10), 가자마 일동미술관

(1992. 5. 12~6. 12), 미에 현립미술관(1992. 7. 4~8. 9), 그리고 경주의 선재미술관(1992. 9. 5~10. 30)에서 차례대로 개최되었다.

이 전시의 출품 작가는 안병석, 차우회, 최명영, 최선명, 정창섭, 정경연, 정상화, 하종현, 하동철, 황창배, 황주리, 형진식, 김병종, 김기린, 김홍석, 김기창, 김홍수, 김구림, 김창렬, 김원숙, 고영훈, 곽덕준, 권영우, 이두식, 이종상, 이세득, 임영균, 오수환, 백남준, 박서보, 노은님, 신성희, 서세옥, 서승원, 윤형근, 윤명로 등이었다.

이보다 조금 앞서 1991년에는 나의 과천 국립현대미술관 시대를 가장 떠들썩하게 만든 이른바 '천경자 사건'이 일어났다. 이것은 미술관이 소장하고 있는 〈미인도〉를 에워싸고 일어난 진위 여부의 소용돌이였다.

사건의 발단은 미술관측에서는 진짜라고 생각하고 있던 이 그림에 대해 작가 천경자가 가짜라고 신문지상에 발표한 것이었다. 그 파문이 화단에 번져 나가서 이것은 가장 화려하고도 심각한 미술계의 문제가 되었다. 게다가 화랑협회도 가세하여 이 문제는 더욱더 확대되었고, 급기야 전 언론으로 확대되어 오랫동안 화단의 화제가 되었고 각 신문사의 톱 뉴스로 전개되었다.

하도 이야기가 결말이 없이 공방이 계속되는 바람에 나는 미술관에 기자 50명을 불러서 공청회를 가졌다. 그때 화가 천경자는 출석하지 않았지만 미술관장인 나는 모든 기자들의 집중적인 질문에 대해서 대답해야만 하는 입장에 섰었다.

약 1시간에 걸친 공청회가 뚜렷한 결론 없이 끝날 즈음 어느 신문기자가 나에게 질문하기를 "그것을 낳은 어머니격인 화가 천경자가 자기 자식이 아니라 하는데 어찌하여 제3자인 미술관에서는 그것을 진짜라고 우기느냐."는 것이다.

그때 나는 다음과 같이 대답했다. "요새 하도 세상이 어지러워졌기 때문에 자기 자식을 모르거나 못 알아보는 어머니들이 얼마든

지 있지 않으냐. 그리고 미술사상 일어난 유명한 가짜 사건이 몇 건 있는데, 그중에서는 데 키리코가 약 300점의 자기 작품을 화상에게 주고 나중에 그것을 전적으로 자기 것이 아니라고 부인한 사건이 있다. 그 결과 재판까지 올라가서 결국은 그 그림은 진짜이고 그것을 부인한 데 키리코의 의도와 정신 상태가 문제라고 결말지은 사건이 있었다."

한 사람의 명예를 손상해야만 하는 이 사건의 결말 때문에 나는 그 이상 추궁하지 않고 다음과 같이 결론지었다. "이 사건의 답을 참으로 알고 있는 것은 하나님뿐이다." 이렇게 해서 말썽 많던 천경자 사건은 결론 없이 유야무야되고 역사에게 그 판결을 미루게 되었다.

이 무렵에 일어난 또 하나의 사건으로는 서예대전을 에워싸고 일어난 잡음 때문에 서예가 300명이 머리에 띠를 두르고 미술관 정문에 연좌해서는 '관장 이경성 물러나라'는 구호 밑에 약 2시간 동안 데모를 한 일이 있다.

이것은 말썽 많던 국전을 대신하여 만들어진 대전에 내재하고 있던 불합리의 발현인 사건이었다. 국전 폐지 이후에 국전 식구가 살 수 있는 터전을 마련해 준 것이 《미술대전》, 《공예대전》, 《서예대전》이었다. 그것은 자라나는 세대가 자기의 실력을 인정받고 한 사람의 미술가로서 출범하는 계기가 되었다. 그러나 그러한 좋은 의도는 현실적으로 왜곡되었고 대전은 쓸데없는 이해 관계가 충돌하는 장소가 되고 말았다.

서예대전의 경우도 여러 계파 중 한 파의 우두머리가 운영위원회에서 제외되었음을 꼬투리로 잡고 이와 같은 데모를 일으킨 것이다.

서예대전을 비롯하여 모든 대전의 운영에 있어서 누가 운영위원이 되며 심사위원이 되느냐는 것은 미술사에서 보면 그리 큰 문제가 아니지만 당사자들이 볼 때에는 커다란 문제이다. 왜냐하면 각 대전을 형성하고 있는 대부분의 구성 요소는 전국에 있는 수백 개의 미술학원과 서예학원이 회원이기 때문이다. 그리고 자기 학원의 학

원장이 대전에 참여하거나 수상을 한다는 것은 그만큼 명예로운 일
일 뿐더러 그 학원의 운영에 도움이 되고 차후 자신이 대전을 통과
할 수 있는 통행권도 되기 때문이다.

　　이 문제는 그냥 유야무야되었고 미술관장인 나는 물러나지 않
고 그 자리를 지키게 되었다. 대한민국 미술사상 국립현대미술관
문전에 300명에 달하는 서예가들이 몰려와 관장 물러나라고 연좌
데모한 일은 이전에도 없었고 이후로도 없어야 할 후진적인 사건이
었다.

　　국립현대미술관장으로서 국내외적으로 활약하고 있던 나는 밀
어닥치는 업무를 추진하기 위해서 외국 정부의 초청을 받고 여러 번
에 걸쳐서 여행을 한 바 있다. 우선 올림픽을 계기로 올림픽 미술운
영위원회를 파리에서 개최하는 바람에 파리를 들러서 로마, 마드리
드, 런던, 워싱턴, 뉴욕, 시카고, 로스앤젤레스, 동경 등을 순방하
였다. 파리에서의 회의에는 올림픽 미술운영위원회의 안테 글리보
타, 토마스 메서, 유스케 나카하라, 피에르 레스타니, 제라르 슈리
게라와 내가 참석하였다. 이때 나를 수행한 것은 큐레이터 황인기
였다.

　　이 무렵 전시회 준비를 위하여 공식적인 초청에 의해서 간 나라

올림픽이 끝난 후 파리에서
운영위원회 위원들과 함께

두 번째 세계일주 여행 중
미켈란젤로 피스톨레토와
로마 국립근대미술관
큐레이터 안나 임포넨테

1994년 북경에서
이일과 함께

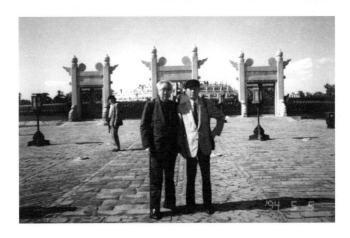

귀로에 로마에 들려서
이태리 국립근대미술관
큐레이터 안나 임포넨테,
황인기와 함께

1988년 베니스에서
올림픽 미술운영위원회
큐레이터였던
민순기, 최선명과 함께

는 대만, 일본, 캐나다, 미국, 영국, 프랑스, 이탈리아, 독일 등이었다. 그 많은 여정 속에서 일어난 일들을 일일이 얘기할 수는 없지만, 그 기회에 전 세계의 미술관장을 찾아 관계를 맺고 국립현대미술관의 존재를 선전한 것은 올림픽이라는 커다란 이벤트를 전제로 한 문화적 성과였다.

미술관 관계로 여러 번에 걸쳐서 세계를 돌아다닌 것 가운데 중요한 것을 들면 다음과 같다.

첫째, 독일 괴테 인스티튜트의 초청으로 1989년 3월 학예관 박래경과 함께 독일 뮌헨에 가서 장차 우리 미술관에서 개최할 《독일 현대미술전》의 작품을 선정하였다. 그리고 독일 각지의 미술관을 순방했는데 인상에 남는 것은 에스링겐과 본, 베를린의 미술관들이다. 독일에서 만난 사람으로는 작곡을 전공한 안소정과 베를린에 자리잡은 화가 차우희, 설치 작가 이상현, 조각가 안규철 등이다. 이때 귀로에 빈과 런던을 들러서 왔다.

둘째, 영국 관계인데 테이트 갤러리를 비롯해서 대영박물관, 그리고 빅토리아 알버트 뮤지엄 등 런던의 중요 미술관을 순방하고 그들과의 교류를 약속했다.

셋째, 역시 전람회 관계로 파리를 중심으로 해서 니스까지 미술관을 순회했던 일이다. 프랑스 정부의 초청으로 정식 방문을 하였는데, 문화성에서 짜 준 일정에 따라서 파리에서는 퐁피두 센타, 주드폼 미술관, 그리고 니스에서는 레제 미술관, 피카소 미술관, 샤갈

미술관, 마티스 미술관, 그리고 메구 미술관을 순방하였다.

　네째, 미국에는 여러 번 사적인 방문이 있었으나 1989년 정식
으로 국무성의 도움을 받아 미술관 순회를 하였다. 그때 L.A. 카운
티 미술관, L.A. 현대미술관, 샌프란시스코 현대미술관, 시카고 아
트 인스티튜트, 뉴욕의 구겐하임 미술관, 그리고 워싱턴의 국립미
술관, 보스턴의 보스턴 미술관을 순회하면서 관장 및 큐레이터와
교분을 맺었다.

　다섯째, 대만 관계의 일들이다. 대만과는 이미 한중예술연합회
때문에 여러 번에 걸쳐서 교류하였는데 그것이 계기가 되어 문화대
학에서 명예철학박사학위를 받았다. 그리고 중화민국 국제판화비
엔날레에서 1985년과 1995년 두 번에 걸쳐서 심사했다는 것은 이
미 얘기했다.

　여기서 한국현대미술의 해외 진출의 역사를 일괄적으로 살펴본
다면 다음과 같다. 원래 한국현대미술의 해외 진출은 1968년 동경
국립근대미술관에서 개최된《한국현대회화전》과 그 무렵 뉴욕의 뉴
월드 갤러리 초대전을 필두로 하여 줄기차게 이루어졌다. 《한국현

대회화전》은 당시 동경국립근대미술관의 사업과장이었던 홈마 마사요시와 이세득이 중심이 되어서 실현된 획기적인 전시였다. 10여 차례에 걸쳐서 일본의 삿포로, 센다이, 동경, 도지키, 나고야, 교토, 오사카, 미에, 히로시마, 시모노세키, 후쿠오카 등의 각 미술관에서 개최된 《한국현대미술전》은 한국현대미술의 진수를 그들에게 소개하는 기회로 일본 화단에 커다란 파문을 일으켰다. 이때 그들에게 던져 준 한국현대미술의 특징은 한마디로 이야기해서 '백(白)의 세계'라고 표현될 수 있는 모노톤의 세계였다.

　아울러 유럽에 진출한 예로 파리의 그랑팔레에서 개최된 《한국현대미술의 제전》은 '한국의 해'라고 크게 내걸고 문공부 장관이 참석하는 등 커다란 이벤트를 가졌다.

　이처럼 한국현대미술의 해외 진출은 사적 또는 공적인 기회를 타고 이루어졌는데 파리 청년비엔날레 및 상파울로 비엔날레의 참가는 그러한 대표적인 예였다. 이때 베니스 비엔날레에 참가하고자 미협 회장인 김환기가 노력했으나 베니스 비엔날레에 참가하려면 적어도 그 나라에 박물관협회와 미술협회, 미술평론가협회가 있어야 했기에 참가하지 못하였다. 그것이 계기가 되어서 김환기는

1965년 급거 한국미술평론가협회를 발기하게 되었던 것이다.

한국미술평론가협회의 초대 회장은 발기인인 미협 회장 김환기가 담당하고 제2대 회장은 최순우, 제3대 회장은 내가 되어서 약 10년간을 끌어 오다가 유준상, 이구열, 이일, 오광수, 그리고 현재 유재길에 이르고 있다.

특히 1990년대에 들어서 영국에서 개최된 대대적인 전시로서 리버풀에 있는 테이트 갤러리에서 개최한《한국현대미술전》과 런던 시내 바비칸 센터에서 개최한《한국현대미술전》이 있다. 리버풀 전람회《한국현대미술 영국 테이트 갤러리전 "자연과 함께"》 (1992. 4. 8~6. 21)는 리버풀 테이트 갤러리 관장 루이스 빅스 (Louis Biggs)와 그때 마침 런던에 있던 김성희의 알선과 노력으로 이루어졌다. 이것은 한국현대미술을 해외 유명 미술관에 소개함으로써 우리 미술 문화의 국제화를 기하고 미술 교류 활성화에 기여하고자 한 것이다. 6명의 작품 71점이 전시되었다.

이 전람회는 국립현대미술관이 주최하고 삼성문화재단이 후원하는 형식으로 이루어졌는데 리버풀 테이트 갤러리에서만 전시하고 돌아왔다. 여기에 참가한 작가로는 윤형근, 박서보, 김창렬, 이우

환, 정창섭, 이강소 등이고 이 일을 위해서 노력한 사람으로 평론가 이일과 나 그리고 호암미술관의 부관장이었던 이종선이 있었고, 피터 현도 옵저버로 참가했다. 처음으로 전시되는 한국현대미술인지라 그 지방의 호응도는 매우 열렬했다.

또 한 번은 런던 시내에 있는 바비칸 센터에서 주최한 전시로 여기에 참가한 사람은 이대원, 하종현, 이강소, 황용엽 등 4명이었다. 이것 역시 런던 주재의 김성희의 주선으로 이뤄진 행사로서 영국에 두 번째로 우리의 미술을 선보이는 계기가 되었다.

1988년 나는 마침내 70세가 되어서 이른바 고희가 되었다. 이 때 친구들이 모여서 두 가지 일을 해 주었는데, 하나는 고희 기념 논총인 『한국현대미술의 흐름』을 출판한 것이고 다른 하나는 《고희 기념미술전》을 개최한 것이다.

고희 기념 논총에는 다음과 같은 글들이 실렸다. 조병화의 「한결같은 여유, 그 멋」이라는 축시와, 이대원의 「석남과 미술관」, 김원룡의 「이경성 고희에 붙여서」라는 축사, 그리고 「미술과의 만남과 미술편력」이라는 나의 자전적 회고의 글이 그것이다.

그외에도 평론으로는 유준상의 「이경성론 — 질서로서의 미의식」, 이일의 「사회 속의 예술, 예술 속의 사회」, 박래경의 「근대미

고희 기념 전시회에
방문한 카라반, 백남준

술과 모티브론」, 오광수의 「우리 미술에 있어서의 근대와 근대주
의」, 김복영의 「모더니티의 사회과학적 고찰과 통합적 시각」, 임두
빈의 「서양에서 풍경화의 출현이 동양에 비해 늦은 이유」, 서성록
의 「한국미술비평의 구조와 과제」가 실렸으며, 미술사 논문으로는
홍선표의 「조선 후기의 서양화관」, 이구열의 「1910년 전후기에 내
한했던 일본인 화가들」, 김영나의 「한국 화단의 앵포르멜 운동」,
김현숙의 「박생광론」, 문명대의 「김복진의 조각세계(1)」, 신영훈
의 「한국근세건축고」, 서상우의 「문화시설과 박물관/미술관 건축
의 유형 특성」, 정양모·최건의 「조선시대 후기 백자의 쇠퇴 요인
에 관한 고찰」, 조선미의 「유종열의 한국 미술관에 대한 비판 및
수용」, 이종석의 「한국공예사 연구의 관점 문제」, 곽대웅의 「한국
현대공예의 선구자들(Ⅰ)」, 이홍우의 「글씨예술의 현대적 가치」가
실렸다.

《석남 이경성 선생 고희기념미술전》은 1988년 4월 13일부터
21일까지 호암갤러리에서 개최되었다. 이것은 석남미술기금 조성
추진위원회에서 주최하고 삼성문화재단이 협찬, 중앙일보사가 후
원한 것이다. 석남미술기금 조성 추진위원회는 박서보를 위원 대표
로 하여 오광수, 유준상, 윤형근, 정창섭, 하종현 등의 위원으로 이

루어졌다.

이 전시에 대하여 나는 카탈로그에 다음과 같은 글을 실었다.

《석남 고희기념미술전》에 즈음하여

석남미술상이라는 것은 1980년 본인의 회갑을 기념하여 발행된 『한국현대미술의 형성과 비평』이라는 책을 출판하여 그 판매 대금으로 설정하게 되었던 것이다. 그후 7번에 걸쳐서 8명의 수상 작가가 나오고 매년 본인의 생일인 2월 17일에 《석남미술상 수상작품전》이 개최된 바 있다.

1988년 본인의 고희를 맞이해서 뜻 있는 화우와 제자들이 고희를 기념하는 행사로 《석남 이경성 선생 고희기념미술전》을 개최할 것을 결정하고 그들의 귀중한 작품을 1점씩 본인에게 기증하여 그렇게 모인 작품을 바탕으로 해서 '석남미술기금'을 창설하게 되었던 것이다.

원래 이 일의 발상은 1987년 일본 도야마 근대미술관에서 개최된 《범태평양국제전》에 참가했던 박서보가 현지에서 생각해 낸 일이다. 이 일을 추진하기 위해서 박서보를 주동으로 하는 추진위원들이 그 어려운 일을 하게 되었다. 그래서 4월 13일 호암갤러리에서 평면 작가 45명, 입체 작가 9명, 석남미술상 수상 작가 8명 등 총 62명의 작품 100여 점을 가지고서 기념전을 개최하게 되었다.

앞으로 재단법인 '석남미술기금'이 발족하게 되면 첫째 35세 미만의 젊은 작가에게 주는 석남미술상, 둘째 젊은 미술 평론가에게 주는 미술 평론상, 셋째 미술관 큐레이터에게 주는 연구 보조금 및 장학금 등을 주요 사업으로 할 계획이다.

각박한 세상에 우정과 사제 사랑이 이처럼 귀중한 열매를 맺는다는 것은 아름다운 일이며 이러한 우정이 얽힌 석남미술기금 사업이 정상적으로 지속되어서 우리나라의 현대 미술 발전에 다소나마 도움이 된다면 그보다 기쁜 일은 없겠다. 이 일을 위해서 애써 주신

추진위원 여러분과 귀중한 작품을 기증해 주신 미술가 여러분에게 뜨거운 감사의 말씀을 올리는 동시에 이 사업을 추진하는 데 적극적인 도움이 된 삼성문화재단과 중앙일보사에 이 자리를 빌어 고맙다는 말씀을 드리는 바이다.

　　　　1988. 4.《석남 이경성 선생 고희기념미술전》카탈로그

　　이때 출품했던 작가는 다음과 같다. 평면 부문에 출품한 작가는 고영훈, 김구림, 김종근, 김진석, 김창렬, 김태호, 김형대, 김형주, 김홍석, 김홍주, 김희숙, 박권수, 박서보, 박장년, 서승원, 석란희, 송수남, 이강소, 이건용, 이동엽, 이두식, 이명미, 이상조, 이석주, 이승조, 이우환, 이정지, 윤명로, 윤미란, 윤형근, 윤효준, 정경연, 정덕영, 정창섭, 진옥선, 최대섭, 최명영, 하동철, 하종현, 하태진, 한기주, 한만영, 한운성, 형진식, 홍석창 등 45명이었다.

　　입체 부문에 출품한 작가는 강태성, 김경화, 김찬식, 박기옥, 박석원, 심문섭, 정관모, 최기원, 최만린 등 9명이었다.

　　석남미술상 수상 작가 8인은 1981년도 수상 작가 김장섭, 1982년 신산옥, 1983년 지석철, 1984년 장화진, 1985년 황주리, 1986년 조성무, 1987년 김진영이었고 그 전시에 나도 특별 출품하였다. 이때 나는 별도로 구작을 합해서 20여 점을 출품하였는데 그 작품은 거의 다 친구들에게 나눠 주었다. 이때 오프닝 파티에는 때마침 올림픽 조각공원 때문에 한국에 온 세계적인 미술가들이 참석하였다. 평론가 레스타니를 비롯해서 작가 스타치올리, 아바카노비치, 소토 등이 그들이다.

　　결국 이 전시에 출품된 62명의 작가의 작품 62점을 호암미술관에 일괄 기증하고 1억 원이라는 돈을 기금으로 받아서 석남미술문화재단을 발족하게 되었다.

　　재단법인 석남미술문화재단은 1989년 2월 9일 문화부 제634호에 의해서 법인 설립 허가를 받고 창립되었다. 석남미술문화재단

어느 미술관장의 회상

의 임원 명단은 다음과 같다. 이사장 이경성, 이사 설원식·박서
보·박계희·정희자·김영호·홍라희, 감사 임허주·김장섭.

결국 5년 9개월이라는 국립현대미술관장 생활을 회고하자면
당시는 한국현대미술이 올림픽 같은 국제적인 이벤트와 함께 크게
국제화되는 시기였다. 그리고 나는 새로운 국립현대미술관에서 미
술품의 수집, 보존, 전시, 연구, 그리고 보급이라는 미술관의 본래
기능을 염두에 두고 이끌어 나갔다.

작품 수집은 처음 관장이 되었을 때 불과 273점밖에 안 되던
것을 늘려서 1452점으로 확보했고, 보존 역시 지독하게 병든 근대
미술품들을 강정식을 중심으로 하여 응급 조치를 하였다.

전시는 앞에서 말한 것처럼 국내외에 많은 전시를 하였는데 그
것은 미술관의 꽃이라고 생각한다. 특히 외국전은 우리의 작품을
외국에 가져가는 경우, 예를 들어 유고슬라비아 순회전, 영국 테이
트 갤러리전, 파리 한국현대미술전, 그리고 일본 순회전 등 외부로
나가는 것과 반대로 외국의 작품을 들여오는 경우가 있다. 때마침
아시안 게임과 올림픽 대회 같은 국제적인 행사로 인해 많은 외국
작가들의 작품을 국내에서 전시할 수 있었다.

연구 기능은 큐레이터를 중심으로 하는 것인데 앞에서 이야기한
바와 같이 그들을 외국에 연수를 보내고 거기에서 오는 자신감과 아
이디어로써 새로운 한국현대미술을 형성하고자 했다. 연구 논문집
의 발간과 『현대의 시각』이라는 기관지의 발간은 그것의 성과이다.
1988년 5월에 창간되어 격월간으로 발간하던 『현대의 시각』은 1993
년부터 계간으로 발간하며 제호도 『미술관 소식』으로 바꾸었다.

끝으로 보급 기능은 직접 미술관이 주동이 되어서 하는 '움직이
는 미술관', '미술 강좌' 등이 있지만 우리의 힘을 보충하기 위해서
창설된 현대미술관회의 존재가 무엇보다도 두드러졌다. 현대미술
관회는 국립현대미술관을 도와 주기 위해서 창설된 관계 단체인데
독특한 운영 방침과 조직으로 이루어졌다. 그것이 창설된 것은 덕

임히주 SADI 학장실에서

　수궁 시대인 1978년 윤치오 관장 때의 일로, 1981년에 문화체육부
법인 설립 허가를 받아 사단법인이 되었다. 이때 회장은 민병도, 부
회장은 김수근 · 설원식, 상임이사는 김윤순, 이사는 권태선 · 박주
환 · 손석주 · 윤탁 · 이경성 · 이세득 · 이종상 · 장한 · 정희자 · 홍라
희, 감사는 권영도였다.

　민병도 회장 후임으로는 설원식 회장이 취임하여 지금에 이르
고 있다. 아울러 초대 상임이사 권태선 후임에는 제2대 김윤순, 제3
대 민숙희, 제4대 임히주인데, 임히주는 현재까지 계속하며 많은

업적을 남겼다.

이 현대미술관회의 사업은 덕수궁 시대에는 미술 강좌와 소규모의 실기였던 것이 과천 시대에는 보다 넓은 시설을 이용해서 이론과 실기로 나누어지는 1년 코스의 미술 강좌는 물론 때때로 특강을 실시해서 수준 높은 미술의 보급을 기도했다. 뿐더러 음악회나 무용회 같은 타 예술 분야와의 제휴로써 종합 예술의 틀을 형성하였다. 한편 실기로서는 서예, 유화, 동양화, 판화에 걸친 본격적인 수업을 각 대학의 엘리트 교수를 초청해서 가르침으로써 마치 대학원과 같은 높은 수준의 교육을 실시하였던 것이다.

현대미술관회의 이사로 있었던 정희자는 소장품을 가지고 1991년 5월에 경주 힐튼 호텔 옆에 미술관을 세웠는데 이름을 선재미술관이라고 했다. 그 이름은 그 얼마 전 미국에서 교통사고로 죽은 아들을 기념하기 위한 것이었다. 이 미술관은 서울의 힐튼 호텔을 설계한 김종성이 담당한 것으로 매우 현대적인 면모를 가지고 있다. 아울러 선재미술관의 운영을 위해서 역시 현대미술관회 이사였던 화가 이세득을 관장으로 삼았다.

또 한 명의 이사인 김영호는 오래 전부터 자기의 눈으로 국제적인 현대 작품을 수집해 왔는데, 그 많은 작품을 여의도에 있는 일신

빌딩과 평창동 자택에 가득 채워서 미술관 구실을 하고 있다. 일신재단에서는 1995년 일신문화상을 제정해서 매년 많은 문화인들에게 상을 주었는데, 제1회 수상자는 이경성, 이재곤, 전수천, 최재은, 그리고 제2회 수상자는 백건우였다.

이 무렵 나는 공무원 생활이 체질에 맞지 않아서 몇 번이고 관장직을 사임하려 했었다. 이유인즉은 일주일에 한 번씩 문공부에서 개최하는 간부 회의가 싫었고, 1년에 몇 번씩 국회에 불려 가서 국회의원을 대하는 일이 싫어서였다. 그래서 문공부 장관 최병렬에게 사의를 표명했으나 그는 자기도 곧 그만둔다면서 다음 장관에게 의논하게 하였다.

그 다음 장관이 이어령이었다. 그러나 이 장관은 나를 선배로서 깍듯이 대우하면서 사표는 받을 수 없다며 자기가 그만둘 때 같이 그만두라고 하는 것이었다. 그런 연유로 약 2년 동안 더 있은 후 드디어 내가 국립현대미술관장을 그만둔 것은 1992년 5월 27일, 나의 나이 74세 때였다. 덕수궁 시대와 과천 시대에 걸쳐서 7년 9개월간 근무한 국립현대미술관장 시절에 나의 상관이었던 문공부 장관은 이규현, 이광로, 이진희, 이원홍, 이웅희, 최병렬, 그리고 이어령 등 7명이었다.

나는 1989년 12월에 개최된 《데시가하라 히로시전》을 계기로 데시가하라와 인간적으로 깊은 우정을 느끼게 되었다. 얼마 있다가 그는 편지로 동경에 있는 자기 미술관에 명예관장이 되어서 일을 도와 주지 않겠냐고 제의하였다. 마침 국립현대미술관장을 떠나려던 참이라 좋은 기회라고 생각하여서 사표도 내고 수소문도 하였지만, 앞서 이야기한 것처럼 이어령 장관의 만류로 말미암아 2년간 더 있게 되었다. 동경에서 때때로 오는 독촉에 나는 곧 그만두고 간다고 대답했다. 그 '곧'이 약 2년이 걸렸다. 그리고 나는 1992년 10월 일본 소게츠 미술관의 명예관장이 되었다.

1993년경 소게츠 미술관
신년회. 왼쪽부터
데시가하라 히로시, S. 장

4) 다시 보는 동경

데시가하라 히로시 선생과의 운명적인 만남으로 인해 나는 동경으로 건너가게 되었다. 그것이 1992년, 74세 때의 일이다.

데시가하라는 1989년 한국 국립현대미술관에서 전시회를 하기 2년 전인 1987년에 이미 한국에 온 적이 있었다. 영화감독이기도 했던 그는 영화 〈센리큐千利休〉를 제작하기에 앞서 혹시 천가(家)인 센리큐의 뿌리를 찾을 수 있을까 하여 경상도 일대를 일주일간 헤맸던 것이다. 그러나 끝내 그 노력은 수포로 돌아가고 그 대신 서울에서 이경성이라는 사람을 만나서 우정을 싹 틔우게 되었다. 나는 이때 상황을 명예관장 취임석상에서 "데시가하라 히로시가 센리큐를 찾다가 결국은 난데없이 이경성과 만났다."고 농담을 한 적이 있다. 우리 둘은 첫눈에 인간성 깊은 곳에서 통하는 것을 느꼈다.

동경의 소게츠 미술관에 정식으로 취임한 것은 9월 11일이었다. 명예관장이기 때문에 비상근으로 하였지만 되도록 일본을 공부하기 위해서 자주 가려고 하였는데 취업비자 문제 때문에 할 수 없이 한 달에 15일만 근무하게 되었다. 문자 그대로 명예관장이었기

인생과 미의 편력

때문에 일반적인 사무에서는 해방되었다. 그러나 미술관 운영에 아이디어를 내는 등 적극적인 자세가 요망되었다.

내가 가기 전에 이미 그곳에는 데시가하라 히로시가 관장이었고 하야시야 세이소(林屋淸藏)라는 이전의 국립동경박물관의 부관장이었던 도자사 전공의 학자가 있었으며 S.장이라는 언론인이 고문으로 있었다. S.장은 이미 김수근을 통해서 나를 잘 알고 있었고 함께 김수근 재단의 이사로 있으면서 나와 가까이 지내던 터라 재회를 몹시 기뻐해 주었다.

명예관장으로 취임하기 이전에 이미 나는 1989년에 호암미술관의 소장품을 빌려 와《이조 생활화生活畵전》이라는 전시를 하고, 1990년에는 한국자수박물관의 소장품으로 이루어진《한국보자기전》을 10월 12일부터 11월 2일까지, 그리고 11월 8일부터 12월 1일까지 두 차례에 걸쳐서 소게츠 미술관에서 개최하는 등 소게츠 미술관과 인연을 맺어 왔다.

특히《한국보자기전》은 한국자수박물관의 허동화 관장의 특별한 배려로 이루어졌다. 진열은 최재은이 담당했는데, 투명한 천을 이용한 독특한 진열 방법으로써 보자기 천의 투명성을 강조하는 훌륭한 효과를 냈다. 특히 이 전시에 대해서 이어령 문화부 장관이 글도 쓰고 소게츠 미술관에 와서 강연도 한 것은 특기할 만한 일이었다.

9월에 열린 나의 명예관장 취임식은 약 200명의 손님이 참석한 가운데 성대하게 이루어졌다. 거기에는 일본의 저명한 미술관장을 비롯해서 미술 평론가, 미술가 등이 참여했고 특히 한국에서는 이세득, 김도자, 김원, 김영호, 김창실, 임히주, 정보원, 강영구, 박윤정, 유영희, 이윤신, 김은영, 권태선, 김윤, 노영실, 유진, 곽덕준, 허동화, 박영숙 등 많은 사람이 일부러 동경까지 와서 축하해 주었다.

취임석상에서 나는 명예관장으로 초대해 준 것을 고맙다고 이야기하는 동시에 앞에서 얘기한 것처럼 센리큐 대신 나를 발견한 데시가하라 히로시의 노고에 감사한다고 농담을 건넸다. 사람들은 그

애기를 듣고 한꺼번에 폭소를 터뜨렸다. 이렇게 해서 나는 센리큐
를 대신하여 데시가하라 히로시와 인연을 맺게 된 것이다.

소게츠 미술관의 명예관장 시절은 내 인생의 황혼기였기 때문
에 더욱더 의미가 있었다. 매월 초가 되면 KAL기 1등석을 타고 동
경에 건너가서 뉴오오타니 호텔에 투숙하고 약 15일간의 근무를 하
고 또다시 서울로 돌아오는 생활을 하였다. 나로서는 두 번째의 동
경 생활이었다. 첫 번째는 1937년부터 1941년까지 와세다 대학에
서 법률을 공부할 때였기 때문에 학생다운 생활이었다면, 이 두 번
째의 동경 생활은 호화로운 일급 호텔에 머무르며 벤츠500을 타고
다니는 처지였기에 이전의 동경 생활과는 비교를 할 수 없는 상류
사회의 생활이었다.

나는 명예관장으로 있으면서 일본의 여러 미술관과 교류를 하
고 일본의 현대 미술을 열심히 공부했다. 또한 많은 좋은 사람들을
만났다. 하라 미술관장 하라 도시오(原俊夫), 큐레이터 우치다 요
오코(內田洋子), 사이타마 미술관장 홈마 마사요시(本間正義), 세
다가야 미술관장 오시마 세이지(大島淸次), 큐레이터 하세가와 유
코(長谷川祐子), 오사카 시립미술관장 이누이 요시아키(乾由明),

홋카이도 근대미술관장 이세키 마사하키(井關正昭), 미에 미술관
장 가게사토 데스로(陰里鐵郎), 국립국제미술관장 기무라 주신(木
村重信), 도야마 근대미술관장 오가와 다카시(小川隆), 교토 근대
미술관장 오구라 다다오(小倉忠夫), 닛토 화랑의 하세카와 도쿠시
치(長谷川德七)와 부인, 시모노세키 미술관 부관장 기노모토 노부
와키(木本信昭), 20세기미술관장 하야시 기이치로(林紀一郎), 부

관장 다구치 세스코(田口節子), 미술 평론가 나카하라 유스케(中原佑介), 난조 후미오(南條史生), 다데하다 아키라(建畠晢), 그리고 국제예술문화진흥회의 노로 후미코(野呂芙美子), 디자이너 미야케 이세이(三宅一生), 후지텔레비전 갤러리 야마모도 스즈모(山本進) 등이 그들이다.

특히 하라 미술관장인 하라 도시요는 나와 10여 년 전에 만난 옛 친구로서 많은 전시와 이벤트를 통해서 교류한 바 있다. 하라 도시요는 일본의 미술관장으로서는 드물게 개성적인 사람으로, 일본에서 컨템포러리를 받아들인 최초의 사람인지도 모른다. 자기 주관에 의해서 작품을 선정하고 역시 주관에 의해서 전시도 하는 개성적인 사람으로서 일본 미술계에서는 자기편보다도 적이 많은 사람이다. 그와 나는 특히 근년에 CIMAM(국제박물관협회 산하 현대미술분과)을 통해서 더욱 빈번하게 지내왔다.

그리고 명예관장 시절에 나를 도와 주었던 큐레이터는 시키 준코(式淳子), 다데마스 유미코(立松由美子), 후지무라 사도미(藤村里美), 가지와라 노리코(梶原伯子), 우가 준코(宇賀淳子), 고야나기 마사다카(小柳正孝) 등이었다.

　이때 소게츠 미술관에서 개최했던 전람회는 상당히 많았는데 그중에서도 내가 기획한 한국 관련 전람회는 다음의 네 가지였다. 1992년 11월 16일부터 93년 1월 30일까지《원경환전》이 개최되었고 1994년 9월 25일에는 백남준의 퍼포먼스인《비디오 오페라 플러스 10》, 9월 26일부터 15일까지《아시아의 신풍—한국의 현대미술》이 개최되었는데 여기에는 최재은과 조덕현이 초대되었다. 그리고 1995년 5월 26일부터 6월 17일까지《신상호의 도예—분청사기와 오브제전》이 개최되었다.

　백남준은 이미 10년 전 현재의 소게츠 미술관이 현대 미술 추진의 핵심을 이룬 소게츠 아트센터였던 시절에 존 케이지(John Cage)와 더불어 퍼포먼스를 했고 그때 피아노 한 대를 깨뜨렸었다. 그러나 불행하게도 그때 깨뜨린 피아노가 없어졌기 때문에 내가 관장으로 있는 동안에 또 하나의 피아노를 깨뜨려 달라고 부탁했다. 그래서 추진된 것이 1994년 9월 25일 소게츠홀에서 열린《백남준 쇼》였다.

　역시 세계적인 예술가답게 그의 행사에는 관객이 약 500m 의 줄을 늘어설 정도로 성황이었다. 백남준은 요셉 보이스(Joseph

《구사마 야요이전》에서

Beuys)의 영상을 무대에 가득히 채우고 그 앞에서 여러 가지 해프닝을 했다. 그 해프닝의 절정은 말할 것도 없이 피아노의 파괴였다. 그리고 그때 깨뜨린 피아노가 지금 소게츠 미술관에 소장되어 있다.

이 시기에 중요한 것으로 《오이타 아시아조각전》을 심사한 일이 있다. 1992년 6월에는 제1회 《오이타 아시아조각전》이 발족되었는데 이것은 오이타현이 21세기 아시아로 향한 하나의 문화적인 포석으로 마련한 것이었다. 그때의 상황을 살펴보면 다음과 같다.

제1회는 1993년 10월에 개최되었는데 대상국은 한국, 일본이고 연령 제한은 40세 미만이었다. 이때 응모작의 수는 145점이었고 입선수는 33점이었다. 대상은 한국의 최소동이 차지했다. 이때 심사위원으로서는 홈마 마사요시와 이경성, 도미나가 나오키(富永直樹), 가와기타 미치야키(河北倫明), 사카이 다다야스(酒井忠康), 스미카와 기이치(澄川喜一), 나카마치 겐키치(仲町謙吉)가 담당했다.

1995년 10월에 개최한 제2회 《오이타 아시아조각전》은 대상국이 한국, 일본, 말레이시아의 세 나라였고 응모작의 수는 219점, 입선수는 32점이었다. 이때 대상은 말레이시아의 라무랑 아부토라가 차지했다. 심사위원은 제1회 때와 같았는데 후쿠오카시 미술관장 소헤지마 미키오(副島三喜男)가 추가되었다.

제3회전은 1997년 10월에 개최되었는데 대상국으로 필리핀이 첨가되었다. 그리고 연령 제한도 50세 미만이 되었고 응모수는 248

점이고 입선수는 30점이었다. 이때 대상은 일본의 도다 유스케(戶田裕介)가 수상하였다. 심사위원은 소헤지마 대신 역시 후쿠오카시미술관 부관장인 야스나 고이치(安永幸一)가 되었다.

《오이타 아시아조각전》의 서울 본부는 토탈미술관으로, 매년 그 곳에서 출품작을 접수하고 일본에서 온 홈마 마사요시와 내가 함께 예심을 하여 대략 10점 정도의 입선작을 선정하고 있다.

이렇게 데시가하라 히로시와의 우정 속에서 꿈과 같은 세월을 지냈다. 데시가하라는 마치 커다란 나무 같은 존재이다. 거목이기 때문에 근경에서는 나무의 둥치만 보일 뿐 위로 올라가는 구조적인 것과 잎들이 가지고 있는 뉘앙스 같은 것은 한눈에 들어오지 않는다. 그러므로 그 전체를 보기 위해서는 꽤 뒤쪽으로 물러서야만 한다. 나는 3년 동안을 소게츠 회관 11층에 같이 있으면서도 그의 전반적인 가치에 대해서는 알지 못했다. 그러다가 1995년 여름에 우연히 그가 저술한 책『후루타 오리배古田織部』라는 책을 읽고 나서야 비로소 부분적이나마 그의 정체를 알 수 있었다.

그는 1927년 동경에서 태어나서 1950년 동경미술학교를 졸업하였다. 이후 영화감독으로 데뷔하여서 첫 번째 작품 〈함정〉으로 1962년도 NHK 신인감독상을 받고 1964년에는 〈모래여자〉로 칸느

영화제 심사위원 특별상을 받았다.

1973년에는 후쿠이에 소게츠 도방을 개설하고 도자기 제작에
몰두했다. 1980년에는 소게츠류 제3대 이에모도(家元)를 계승하고
1985년 프랑스 예술문화훈장을 받았다. 1989년에는 영화 〈리큐利
休〉로 문부대신상을 받고 몬트리올 영화제에서 최우수예술상을 탔
다. 1992년에는 영화 〈고히메豪姬〉를 제작, 감독한 바 있다.

그의 중요한 작품 전람회로는 《데시가하라 히로시 에지젠越前 도조전》, 《파리 에스파스》(피에르 가르댕), 《일본 정원 — 꽃과 형태》(1986년, 미네아폴리스), 《데시가하라 히로시전》(1987년, 일본 다가시마야, 소게츠 플라자), 《대지의 미술사전》(1989년, 파리 퐁피두 센터), 《데시가하라 히로시전》(1987년, 한국 국립현대미술관), 《데시가하라 히로시전》(1990년, 뉴욕), 《데시가하라 히로시전》(1995년, 밀라노) 등이 있다.

내가 명예관장으로 취임한 다음에 나는 데시가하라 히로시, 미야케 이세이, 최재은 등과 같이 소게츠 도방이 있는 후쿠이에 간 적이 있었다. 가는 도중에 여기저기 고적도 답사하고 맛있는 음식도 먹고 했는데, 그때의 추억이 인생의 황혼을 등지고 유달리도 빛나 보인다. 도방에서 우리들은 각자 한 개씩 도자기를 만들었는데 나도 생전 처음 흙의 감촉을 느끼면서 그릇을 만들었다.

후쿠이는 동해가 보이는 곳에 자리잡고 있는데 그 위치는 일본 열도의 허리 위쪽 부분에 해당된다. 그 곳에서 며칠을 묵으면서 잔디밭에 누워 노래도 부르고 이야기도 하고 마치 소년, 소녀처럼 놀던 추억이 생각난다. 이때 최재은은 제일 젊은 사람으로서 막내딸

노릇을 했다.

　최재은은 일찍이 한국에서 덕성여대 의상학과 2년을 중퇴하고 뜻한 바 있어 동경으로 건너가 소게츠의 문을 두드려서 꽃꽂이를 전공하고 소게츠의 식구가 되었다. 조형 작가로서의 최재은은 꽃꽂이에 만족할 수 없어서 더 나아가 현대 조형 작가로서 설치 또는 전위적인 작품을 발표했다. 그리하여 1995년 베니스 비엔날레에 일본 대표로 참가하여 수상작 후보에 오를 정도로 일본의 현대 미술계의 이름 있는 존재가 되었다.

　내가 최재은을 안 것은 데시가하라의 한국 방문을 전후해서이다. 그녀는 활동 무대를 한국으로 옮기고 나서 우선 국립현대미술관의 오래된 느티나무에 철판을 두르는 작업을 하고 연이어 경동교회 옥상에 대나무로 설치미술을 실현하는 등 차근차근 뿌리를 박았다. 그후 대전 엑스포에 빈 병 3만 개를 거꾸로 놓음으로써 환상적인 원추형 건물을 지은 것을 비롯하여 삼성의료원 영안실 앞에 눈물을 상징하는 아름다운 조형을 실현하는 등 독자적인 미의 세계를 구축하여 왔다. 지금도 그와 같은 현대 조형 작가로서의 노력은 지속되어서 해인사의 성철 스님 부도를 제작 중이고 아울러 국립극장 마

당에 꿈과 같은 야외 무대를 설계해서 그 실현을 눈 앞에 두고 있다.

　행복한 시간이 어느덧 3년이 지나고 1995년 10월에 나는 소게 츠 미술관 명예관장직을 사임했다. 더 있으라는 만류에도 불구하고 그만두었는데 나로서는 더이상의 후대를 견딜 수가 없었기 때문이 었다. 그 당시 일본은 거품 경제의 붕괴에서 오는 불황이 계속되고 있었고 그 여파는 소게츠 미술관에도 미쳤다. 많은 사람이 감원되 고 경비를 절감하여야만 하는 상황을 보면서, 하는 일도 별로 없이 대우만 받고 있던 나는 더이상 그 자리에 있을 수가 없어서 사의를 표명했다.

　일본 속담에 '식객은 세 공기째 밥을 눈치보면서 먹는다'는 말 이 있다. 그래서 "나도 3년째가 되기 때문에 밥 먹는 것이 눈치가 보여서 그만 둔다."고 비유했다. 물론 데시가하라 선생은 만류했 다. 그러나 미술관의 경제 사정을 누구보다도 잘 알았던 나는 "일단 공식적인 관계는 끊자. 그러나 사적인 관계는 죽을 때까지 계속하 자."고 하였다. 그리하여 만 3년간의 화려하고 행복했던 소게츠 미 술관의 명예관장 시절은 끝을 맺었다.

　소게츠 미술관 11층에 있는 관장실은 가까이로는 아카사카 궁

전이 조망되고 멀리는 신주쿠의 고층 빌딩들이 보이는 곳으로, 내
나이 팔십에 가까운 고령으로 꿈 많았던 인생을 회고하기에 알맞은
분위기였던 그곳에서 나는 지난 삶을 회상했다. 지금도 일본의
NHK 위성방송의 뉴스 시간에 나오는 풍경이 바로 내 방에서 보이
던 풍경과 같다.

　많은 일들이 지나가는 세월과 더불어 흘러갔다. 그간 나는 소
게츠회의 기관지인 『소게츠』라는 잡지에 동경 시대를 청산하는 논
문인 「아시아의 신풍」을 썼다. 약간 긴 감이 있지만 여덟 차례에 걸
쳐 연재된 그 논문을 전재하면 다음과 같다.

아시아의 신풍 — 자연의 바람과 문화의 바람

　아시아의 동쪽에 위치한 일본은 겨울에는 한랭한 대륙 기후로
여름에는 온난다습한 해양 기후에 덮여 있다. 그 바람이 일본의 계절
을 나누고 풍토를 형성해 왔다. 여러 가지 문화도 또 중국이나 조선반
도에서부터 부는 바람으로 일본에 들어왔다. 바람에는 국경이 없다.
　그리고 문화도 원래는 국경을 넘어서 자유롭게 교류하는 것이

인생과 미의 편력

다. 지금 미술의 세계에서는 아시아에 발생하는 새로운 바람이 불고 있다. 그것은 어떤 방향으로 부는 얼마나 센 바람인가? 1960년대 이후 주로 한국을 중심으로 한 아시아의 새로운 미술의 움직임, 문화의 기상도를 그려 본다.

작년 여름에 개최된 베니스 비엔날레에서는 아시아의 바람이 세차게 불었다. 개인으로는 백남준, 구사마 야요이, 하종현, 단체로는 구체그룹과 중국 작가들이 베니스를 향하여 강풍을 불어넣었다. 특히 백남준은 베니스 비엔날레의 국가상을 수상하였는데 그 내용은 독특한 철학을 가지고 서양과 동양의 전통의 바람을 불어넣은 것이다. 백남준은 그의 '지구론'이나 '유라시아 웨이' 등 독자적인 이론적 글로 세계 역사를 사람들에게 새롭게 보여 주고 있다.

아시아 대륙에는 자연의 바람과 문화의 바람이 불고 있다. 즉 자연의 바람이란 일본 열도를 향하여 매년 불어 올라오는 계절풍인데 이 바람은 필리핀 동방 해상에서 부는 무역풍에 의해서 발생되는 태풍이다. 태풍은 봄에서 가을에 걸쳐 수십 번씩 발생하고 필리핀, 대만, 오키나와를 거쳐 일본 열도를 습격한다. 작년의 태풍과 같이 일본열도를 직접 강타하는 것도 있지만, 조선 반도와 일본 열도의 사이로 빠져 북쪽으로 진행하는 북풍이나 때에 따라서는 직접 중국을 습격하는 바람도 있다.

역사의 시작에서부터 일본 열도는 이러한 남쪽에서 습격해 오는 태풍에 의해서 길러져 왔다. 흑조(黑潮)는 농경을 풍부하게 하고 이 바람은 일본 열도에서 생활을 영위하고 있는 인간과 생물에 은혜를 주어 왔다. 그러나 일본 열도는 자연의 위협과 시련에 의해서 강인한 생명력을 길러 왔는지도 모른다. 건설하면 폭풍이 깨뜨려버린다. 그것에다 지진, 홍수, 해일, 화산과 같은 자연의 힘이 더해져서 철저하게 파괴시킨다. 일본 열도의 주민은 이러한 자연의 위협을 일종의 운명이라고 단념하고 그 상황 속에서 의지적인 인간성을 기르고 독자적인 일본 문화를 창조한 것이다.

어느 미술관장의 회상

문화의 바람이라는 것은 주로 중앙아시아를 기점으로 해서 동풍
이 되어서 남쪽으로 불어 일본 열도에 미치고 있다. 그 모양을 비디
오를 통해서 표현한 것이 백남준의 작품 〈유라시아 웨이〉인 것이다.
즉 그 작품은 알렉산더 대왕이나 징기스칸, 그리고 한국의 단군 등
구체적인 인물을 비디오 로보트로 제작하고 주변에는 몽골의 파호를
두고 중앙아시아의 역사를 단편적으로 표현했다.

알렉산더 대왕은 기원전 마케도니아를 기점으로 하여 아라비아
는 물론 페르시아까지 정복하고 서양 조각의 아르카익 스마일에서 보
이는 것 같은 동서 문화가 교류한 이른바 헬레니즘의 문화를 낳았다.

한편 징기스칸은 몽골을 중심으로 하는 유라시아 대륙에 군림하
였다. 그의 몽골의 바람은 동쪽은 조선 반도, 서쪽은 멀리 중동까지
달하는 아시아의 힘을 파급시켰다. 단군은 한국의 건국신화적 인물이
다. 백남준이 〈유라시아 웨이〉에서 그들을 언급한 것은 아시아의 문
화적 배경인 중요한 인물을 부각시키고자 하였던 것이다. 몽골의 징
기스칸이 가지고 있는 유목성(노마티즘)이 멀리 동쪽으로 파급되고
활발한 문화를 쌓았다. 따라서 백남준에 의한다면 몽골이 생물학적
또는 문화사적 의미에 있어서 유라시아 문화의 핵심이라는 것이다.

약 3000년 전 일본 열도에 나라가 생기고 문화가 생긴 이래 일본
은 중국에서 불어오는 바람과 조선에서 불어오는 바람의 세례를 받
았다. 많은 아시아의 문화가 중국이나 조선 반도를 통해서 일본 열도
에 들어가고 거기에 독자적인 형태의 문화를 만들었다. 선사시대, 즉
구석기시대를 비롯해서 많은 신석기시대의 문화가 이렇게 해서 일본
열도로 들어가고 점점 문화의 기틀을 잡아 갔다. 따라서 역사적으로
이야기하자면, 아시아의 바람이 일본 열도를 습격한 것은 꽤 오래 전
의 일이고 그 발자취는 절대적인 것이다.

1543년 다네가시마(種子島)에 표류한 포르투갈 사람에 의해서
일본에 총이 전해졌다. 1597년 풍신수길의 조선 출병, 이른바 임진
왜란에 있어서 일본세는 이 총으로 조선 반도를 무찌르고 이참평을

비롯해서 약 1만 명의 도공을 포로로 잡아 왔다. 그들은 일본인으로 귀화하여 구주, 중국 지방에서 가마를 쌓고서 도자기를 굽기 시작했다. 이것이 제1회의 역풍이다.

또 나하사키(長崎)의 네덜란드 사람이나 베리의 까만 배 등의 영향으로 일본은 아시아 속에서 재빨리 구미에 문을 열고 근대 국가로서의 길을 갔다. 근대화로 힘을 기른 일본은 군국주의에 의해서 반대로 아시아를 향해 역풍을 불어넣었던 것이다. 이른바 대동아전쟁이 그것이다. 이것이 제2회의 역풍이다.

일본의 군대는 조선 반도는 물론이요 만주, 중국, 대만, 동남아시아까지 그 바람을 세차게 일으켰다. 그것은 창조의 바람이라기보다는 그들 나라의 전통에 역행하는 것이있기 때문에 자연히 파괴적인 폭풍이 되었다. 지금 일본에서 문제되고 있는 아시아 지역의 반발은 이와 같은 20세기에 불어제긴 역풍에 대한 것이다. 식민지시대의 문화정책으로 조선 반도에 생긴 선전도 목적은 이 나라의 민족의 문화를 말살하는 데 있었다. 이것에 대하여서는 다음에 자세히 얘기할 것이다.

이 「아시아의 신풍」에서는 지금까지 이야기한 역사적인 바람의 방향이 끝난 후인 1960년대 이후의 한국을 중심으로 한 아시아의 새로운 미술을 일본과의 관련하에 구체적으로 얘기하려고 한다. 물론 전쟁 전에도 많은 한국의 미술가가 주로 동경미술학교에 유학하고 작가가 되었다. 또 종전 후에도 한일의 미술 교류가 활발했고 한국의 작가가 일본에서 또는 일본의 작가가 한국에서 전람회를 개최하였다. 이것은 해방 후의 본격적인 한일 교류의 시작인 것이다.

이와 같은 많은 미술 교류 속에서 핵심이 된 것은 1968년 동경국립근대미술관에서 개최된《한국현대회화전》이었다.

<div align="right">1994. 2. 『소게츠』</div>

식민지 시대의 '조선의 미술'

일본의 정치적인 바람이 아시아를 향해서 분 것은 꽤 오래 전의 일이다. 19세기 후반 명치정부가 성립되면서 사이고 다카모리(西鄕隆盛)의 '정한론(征韓論)'을 비롯하여 일본 제국주의의 바람이 대륙을 향해 세차게 불었다.

그 바람은 20세기가 되면서 더욱 강해졌고 1910년에는 한국을 합병하였다. 그 침략의 바람은 만주, 중국, 몽고, 대만이나 동남아시아 전역에 걸쳐서 불었고 급기야 태평양전쟁에 돌입하였다. 그리고 일본에서 대륙으로의 길이 된 조선 반도는 여러 가지 의미에 있어서 다리의 역할을 하였다. 한일합방 직후 일본은 철저한 단합 정책을 취했으나 반일운동이 격화되자 종래의 무단정치로는 버틸 수 없었기 때문에 문화정책도 채용하게 되었다. 그 회유책의 하나가 미술의 장르였다.

식민지 시대의 조선 미술은 크게 민족적인 경향의 《서화협회전》과 조선총독부가 주최한 선전이라는 두 그룹으로 나뉘어진다. 당시는 전통적인 분위기 속에서 서예와 그림을 그리는 작가가 대부분이었다. 더구나 그중 일부는 옛날에는 이름도 없었던 민간 화가회에서 제작되었다.

서화협회가 창설된 것은 1918년 6월 19일이다. 그 당시의 사정을 고희동은 다음과 같이 얘기하고 있다.

1910년대의 일이었다. 우리들은 화단이나 미술 단체라는 것은 이름조차 없었다. 그것을 생각하는 사람도 없었다. 그러한 중에 당시 서예와 그림으로 유명한 몇 사람과 이야기를 주고받았다. 우리들에게도 당연히 하나의 단체가 있어서 우리들이 나갈 길을 정하고 후배를 양성하지 않으면 안 된다고 이야기하였다. 내가 이러한 생각에 다

인생과 미의 편력

다른 것은 동경미술학교를 졸업하였기 때문이다. 그러던 중 한 번은 몇 사람의 선배를 불러서 얘기를 하였다. 그리하여 발기회를 만든 것이다. 그 이름을 든다면 다음과 같다. 조석진, 안중식, 정학수, 김응원, 강필주, 나수현, 김규진, 이도영, 정대유, 오세창, 강진희, 김돈희.

나를 포함한 열세 사람이 발기인이고 회를 조직했다. 이름을 정할 적에 미술이라는 말은 안 썼다. 이름이야 무엇이든 우선 일만 하면 된다는 것이다. 안중식을 초대 회장으로 결정하고 나는 총무가 되었다. (중략) 1918년 비로소 전람회를 개최하였다(필자주:제1회전은 실제로 1921년에 개최하였다). 매년 한 번씩 개최하기로 하였다. 제15회를 끝내고 제16회를 개최할 무렵 일본의 관헌에 의해서 전람회의 정지를 명령받았다. 할 수 없이 회를 해산하고 전람회를 그만두었다. 그간 협회 회보를 발행하고 후배 양성을 위해서 서화학원이라는 이름으로 연구생을 모집하여 교육을 하였다.

여기서 문제되는 것은 서화협회라는 이름이다. 고희동은 '이름이 무엇이든 간에'라면서 '미술'이라는 말을 쓰지 않고 자기 일만 하면 된다고 하였다. 이 말은 당시의 화단의 사정을 잘 나타내는 것이다. 즉 하나는 민족적인 반감에 의해서 일본인이 만든 말인 '미술'이라는 용어의 사용을 의식적으로 피했다는 것, 또 하나는 발기인 13명 중에서 고희동만이 일본에서 신교육을 받았고 기타는 이조적인 교양을 몸에 지녔다는 것, 말하자면 전근대적인 사람이었다는 것이다. 그들에게 있어서는 전통적인 서화가 미술의 전부였다. 따라서 회의 명칭에 '서화'라고 쓴 것은 당연한 일이었다.

이 서화협회는 앞에서 얘기한 것처럼 1936년에 제15회전까지 매년 전람회를 개최하였다. 그 밑바닥에는 민족적인 감정을 내재시킨, 식민지시대의 조선 미술을 담당했던 순수한 재야 단체로서 이 나라의 미술사상에 커다란 발자취를 남겼다.

다른 한편 선전이 창설된 것은 서화협회에 뒤진 3년 후인 1922

년 12월 27일이었다. 1919년에 3·1 독립만세운동이 계기가 되어서 조선총독부는 무단적 식민지 정책을 문치정치로 바꾸었고 이 선전도 민중을 달래기 위해서 창설하였던 것이다. 선전의 제1회전은 1921년 6월 1일부터 21일까지 개최되어 그후 1944년에 제23회에 이르기까지 매년 5월에 개최되었다. 출품 작가는 물론 조선의 작가가 주류를 이루고 있으나 조선에 살고 있는 일본인 작가도 참가하였다.

예술의 이름하에 개최된 선전이었건만 그것은 어디까지나 식민지 문화정책의 일환으로서 그의 목적은 조선 민족의 문화를 말살하는 것이었다. 그것은 매년 동경미술학교의 교수만이 전작품(동양화, 서양화, 조각, 공예 및 서도)의 심사를 한 것만 보아도 명백한 것이다. 따라서 선전에는 약간의 예술적인 수확이 있다손 치더라도 선전 작가가 생기고 그들에 의해서 반민족적인 흐름이 만들어져 비판의 과녁이 되었다.

이것 이외에도 몇 개의 경향이 화단을 형성하고 있었고 진보적인 미술가는 외국에 가서 미술을 수업하였다. 일찍이 미국으로 건너가서 예술을 연구한 장발, 독일에서 공부한 배운성 등 몇 사람은 구미에 미술 유학을 하였으나 대부분은 일본에 가서 국립으로는 동경미술학교, 사립으로는 가와바다 화학교, 홍고 회화연구소, 제국미술학교, 동경 문화학원, 태평양미술학교, 다마 제국미술학교 등에서 미술가로서의 소양을 닦았다. 특히 동경미술학교에서는 고희동을 비롯해서 김관호, 이종우, 김복진(조각), 김인승 등 40여 명이 졸업하였다. 김환기, 유영국, 구본웅, 남관 등은 동경 문화학원이나 일본대학 예술학부를 졸업하였다.

그들은 《문전》, 《독립전》, 《신제작전》, 《자유미술전》, 《모던아트전》, 《춘양회》 등 많은 일본의 전람회에 참가하였다. 그러한 속에서 나중에 한국의 현대 미술을 짊어지는 능력 있는 미술가가 생긴 것은 틀림없는 사실이다.

이와 같이 외국에서 공부한 작가들은 나라에 돌아가서 《서회협

회전》및 선전에 출품하거나 새롭게 그룹을 만들어서 미술 활동을 계속하였다. 그 중에서 가장 유명한 것은 백우회(재동경미술가협회)라는 그룹이었다.

그들은 전쟁이 끝나고 일본에서 해방된 1945년 이후에도 작가로서 국전(대한민국미술전) 등의 전람회에 참여하여 작가로서 활약을 계속하고 서울대 미대나 홍대 미대 등의 교수가 되어서 젊은 작가의 육성에도 힘을 쏟았다. 이 일이 얼마나 한국의 현대 미술의 융성에 원동력이 되었는지는 말할 나위도 없다.

<div align="right">1994. 4. 『소게츠』</div>

1957년 한국현대미술의 원년

1968년 7월 19일부터 9월 1일까지 동경국립근대미술관에서 《한국현대회화전》이 개최되었다. 이 전람회는 여러 가지 의미에 있어서 전후의 새로운 한일 미술 교류의 시작이었다. 이 전람회는 홈마 마사요시(당시 동경근대미술관 사업과장)와 이세득(작가)에 의해서 실현된 것이다.

그렇다면 그 무렵의 한국의 현대 미술의 상황은 어떠하였을까. 지금부터 동 전시회의 카탈로그에 쓴 나의 논문 「한국의 현대 회화」를 참고로 하면서 독립 후부터 그 시점까지의 개괄적인 상황을 살펴보기로 한다.

눈부신 변모를 하고 있는 현대 미술 속에서 한국의 현대 회화가 어떤 경향인가를 알기 위해서는 근대에서 현대로의 역사적인 전환기에 있는 한국 사회 그 자체의 번지수를 알 필요가 있다. 왜냐하면 현대 미술은 말할 것도 없이 사람의 행동의 하나로서 그 시대를 사는 사람들의 생활 감정의 반영이기 때문이다. 현대의 한국 사회와 같이 여러 가지 요소가 엉키고 복잡한 양상을 띠고 있는 곳에서 그 표정이

다양한 것은 당연하다. 명멸하는 세계의 현대 미술의 흐름이 매스컴에 의해서 이루어지는가 하면 시대적으로 상반되는 여러 가지 이즘이 공존하고 있다.

전체적으로 볼 때 오늘의 한국 회화의 주류를 이루고 있는 것은 반자연주의 경향을 띤 추상미술로, 그 실험과 모험이 완전히 뿌리를 내렸다고는 할 수 없다. 대부분의 화가는 아직 세계의 현대 미술의 조류에 발맞춰서 자기 형성의 길을 더듬고 있을 때였다.

그러나 몇 사람의 현대 화가는 확실한 방향 감각과 국제적인 시야를 갖고서 자기 형성을 이룩해서 독자적인 미의 세계를 창조한 것도 사실이었다. 그러나 그들은 폐쇄적이고 불모의 생활 공간 속에서 충분히 자기 개발을 하는 기회를 가지지 못하고 고식적으로 움직이고 있던 것도 사실이었다. 이러한 그들의 작가적인 비극은 곧 한국현대미술이 내포하고 있는 과제의 하나이다. 왜냐하면 미술가가 사회에서 고립된다는 것은 그들의 조형적인 발언이 독선이 될 가능성이 있기 때문이다.

한국의 현대 회화가 본격적으로 움직이기 시작한 것은 1957년 전후의 일이다. 1945년의 해방에서부터 12년의 간격이 있다. 그것은 1950년부터 53년의 6·25 전쟁을 비롯하여 여러 가지 사회적, 정치적 사정이 있었기 때문에 현대 미술이 뿌리를 내릴 시간이 없었다.

내가 1957년을 한국현대미술의 기점이라고 생각하는 것은 이 해에 화단이 전체적으로 방향 전환을 일으켰기 때문이다. 구체적으로는 현대적인 조형 탐구를 주로 하는 집단이나 작가가 등장한 것이다.

한국에 있어서의 현대 미술 추진의 핵심은 전통에 반항하는 20~30대의 젊은 작가들이다. 그들은 미술대학을 나온 지 얼마 안 되고 전통의 망령에게 잡혀 있지 않은 용기와 모험심을 갖고 있었다. 그들은 그룹을 형성하여 집단으로 행동하였다.

그들과 더불어 현대 미술의 기수가 된 것은 이제까지 모던 아트의 주변에서 작가적 생활을 영위해 온 40대의 모더니스트들이다. 그

인생과 미의 편력

들은 체질적으로 늘 전진의 자세를 갖고 시대의 흐름에 따라서 올바른 방향 감각을 가지고 있었다. 그것 때문에 무엇을 해야 될까 어떤 방향으로 가야 하는가를 알아차렸다. 결국 20~30대의 돌진적인 화가를 전위로 하고 사려 있는 40대의 작가들을 후위로 하여 한국의 현대 미술은 추진되었다.

한국의 현대 회화의 전개는 3기로 나누어서 생각하는 것이 편리하다.

제1기 1957~1960

제2기 1961~1965

제3기 1966~현대(1968년 현재)

제1기의 특징은 대외적으로는 개인적인 국제전에의 참가가 있고 대외적으로 그룹전, 개인전 등 초대전 형식에 의한 활동이 눈에 띈다.

작품은 불란서에서 돌아온 작가가 그 주변에서 이루어진 앵포르멜의 세례를 받고 화면에 격정을 쏟은 근원적인 이미지를 물질감에 찬 마티에르로 표현하고자 하는 경향이 현저하다. 그것은 고독한 탐구와 모험을 계속한 젊은 화가들의 에네르기의 발산이기도 하였다. 이 폭발적인 현대 미술의 실험은 40대의 진보적인 작가에게도 자극을 주어 개인차는 있어도 유동적인 공간을 만들고 그 속에서 창조적인 충동을 만족시켰다. 물론 그 속에는 서정적 기하학적 공간에 도전하여 그의 보편적인 질서를 어지러트리는 작가도 있다.

제2기에는 현대 미술이 개념적으로 거의 인식되고 화단적으로도 발언력을 갖게 된다. 파리, 상파울로, 동경 등 해외의 비엔날레에 참가하고 국제적 시야를 넓힌다. 불란서 및 미국에서 돌아온 작가가 화단의 중심에 자리잡아 세계 미술의 경향을 예민하게 반영하고 쉬르레알리즘, 추상표현주의 등을 약간의 수정하에 재생한다. 쉬르레알리즘적 경향은 불란서에서 돌아온 화가들이 가져왔고 추상표현주의는 미국에서 돌아온 화가들이 가져왔다. 즉 앵포르멜의 유행에서 벗어나고 질서적인 것을 화면에서 찾으려는 기하학적 추상의 경향과

불안과 공포에서 벗어나려는 인간 심리의 심층의 본질적인 원형을 탐구하려는 경향이 주류를 이루었다.

다만 한국현대회화에 있어서의 쉬르레알리즘적인 경향은 구라파의 그것과 같이 다다이즘을 모체로 하고 있지 않기 때문에 조형적, 시적인 형이상학 세계와 직결되고 있는 것 같다. 그것은 어느 의미에서는 동양적 환상성을 가지고 있기 때문에 정통파에서 보면 배교자로 보일지도 모른다.

추상표현주의적 경향을 보아도 액션 페인팅풍의 것도 있지만 대체로 커다란 공간에 서정적인 자연의 이미지를 감각적으로 표현하였다. 그 이외의 화가들은 기하학적 추상, 이른바 차가운 추상의 세계에 조형적인 이미지를 정착시켰다. 다만 그들의 조형적 작업에는 철저한 논리성이 없고 시각적으로 일종의 안이함이 있다. 그래도 몇 사람의 작가는 그 추상표현의 획에 자연의 감동을 있는 그대로 두었기 때문에 구제받고 있다.

제3기의 현대 미술은 1963년부터 일종의 슬럼프에 빠졌다. 그것은 격정의 끝에서 오는 피로인지, 또는 새로운 전진을 위한 휴식인지는 몰라도 깊은 침묵이 계속되었다. 그 침묵이 깨진 것은 1966년 경이다. 표현상에 팝 아트와 옵 아트적인 것이 나타났기 때문이다.

한국에 있어서 팝 아트의 파도는 너무나 조용했고 그것은 순식간에 지나갔다. 그것은 팝 아트에 필요한 사회적 환경이 한국에서는 아직도 마련되지 않았기 때문인가. 그렇지 않으면 한국의 정신 문명이 미국적 팝 아트를 기피하기 때문인가. 어떤 쪽인지는 몰라도 사라진 것은 사실이다. 그것에 비한다면 옵 아트는 순식간에 현대 회화의 주류가 되었다. 그것은 기하학적이며 순수하게 시각적인 사상으로 개념적으로 파악하기 쉽기 때문이었을까. 좌우간 1968년 현재 한국 회화의 표정은 옵 아트적이다. 또 20대 젊은 화가들 가운데 해프닝이 근래 실험되고 있는 것도 하나의 새로운 화단의 표정이라고 할 수 있다.

이때의 출품 작가는 곽인식, 권옥연, 김영주, 김훈, 남관, 박서보, 변종하, 유영국, 이세득, 이수재, 이우환, 전성우, 정창섭, 최영림, 하종현, 김종학, 김상휴, 유광렬, 윤명로, 이성자 등 20명이었다.

다음에는 1970년대와 80년대에 같은 일본에서 개최된 한국 현대 작가의 전람회를 쫓으면서 한국현대미술 표현의 특징을 찾아본다.

1994. 6. 『소게츠』

한국의 백(白) : 흰색

1968년 동경국립근대미술관에서 개최된《한국현대회화전》을 시작으로 15년 동안 일본에서 계속 한국의 현대 미술전이 개최되고 많은 일본 사람이 직접 한국의 현대 미술을 볼 수 있게 되었다. 1960년대의 한국현대미술은 추상표현주의, 팝 아트, 옵 아트 등이 주류였으나 1970~80년대의 특징은 어떠한가.

1983년 6월부터 12월까지 동경도미술관, 도지키 현립미술관, 국립국제미술관, 홋카이도 도립미술관, 후쿠오카시 미술관 등 일본을 샅샅이 순회한《한국현대미술전—70년대 후반 하나의 양상》을 보자. 이 전람회는 1968년의《한국현대회화전》이래 비교적 큰 규모를 가진 본격적인 것으로서 한국의 현대 미술을 자세하게 망라한, 내용이 깊은 것이었다. 타이틀대로 이 전시회는 1970년대 후반의 한국현대미술의 하나의 양상을 가리키는 것이고 거기에는 여러 가지 표현의 가능성이 엿보였다. 출품작이 구상에서 추상까지, 평면에서 입체까지 참으로 폭넓고 다양했다는 것이 그 가능성을 느끼게 했지만 결과적으로 작품은 '백'과 모노크롬의 세계가 표현되었다.

그것은 결국 한국의 독자적인 아름다움이었다. 철저한 '백'의 추구와 색채를 배제한 결과 생기는 모노톤, 현대 작가들도 자기들의 표현을 추진하는 가운데 이와 같은 독자성을 획득한 것이다. 한국의 컨템포러리는 색이 없다. 이것은 비평을 받고 있으나 이것이야말로

면면히 흘러온 한국 미술의 특징인 것이다.

그 특징이 생긴 배경에는 한국인의 정신이나 사고의 기초가 된 2개의 종교가 있다. 근대까지 한국에는 양반(귀족 계급)이 신앙하는 유교와 일반 시민의 토속적 신앙이 강하게 존재하였다. 현재 그와 같은 계급은 없어졌으나 남성은 유교, 여성은 선조 대대로부터 이어받은 종교를 신앙한다는 이중 구조가 남아 있다.

유교에 있어서는 조상 숭배가 절대적이다. 왜냐하면 핏줄과 가계로 이어지는 혈연을 가장 중요시했기 때문이다. 따라서 한국에서는 여성이 결혼해도 일본과 같이 성을 고치지 않는다. 그렇기 때문에 그의 집안의 가계도를 보면 예컨대 이경성이라 하면 어느 이(李)가이며 그 집안에서 학자가 많이 나왔다는 것 등을 한눈에 알 수가 있다. 또 한국에서는 같은 성을 가진 사람은 결혼을 할 수가 없다. 왜냐하면 그것은 일족의 발전이 되지 않기 때문이다. 그만큼 핏줄이나 가문을 중요시했던 것이다.

'조상이 자기를 지켜 주기 때문에 지금의 자기가 있다'는 생각을 모든 사람들이 갖고 있기 때문에 조상이 남겨 놓은 문화유산을 아끼는 것도 당연한 일이다. 예컨대 백자 등의 '백'을 현재에도 추구하는 것은 당연하다.

토속신앙이라는 것은 자연과 일체가 되는 것을 의미한다. 인간을 자연에서 떼어서 생각하는 것이 아니고 자연과 조화해서 살아가는 것을 중요시한다. 한국에서는 옛날부터 자연에는 생명이 깃들어 있고 정신이 있다고 믿어 왔다. 현대 미술의 작가들도 이와 같은 자연의 정신성에 몸을 맡기고 그것을 작품으로 표현하고자 한다.

종교적인 배경은 이상과 같으나 한국인들에게 있어 '백'이라는 색은 어떠한 의미를 가지고 있을까? 한국에는 이조까지 양반 이외에는 색을 사용해서는 안 된다는 규칙이 있었다. 양반 속에서도 계급이 낮아지면 중간색이나 엷은 색밖에 쓸 수 없었다. 일반 서민은 색이 있는 것을 사용할 수 없었다. 색채가 풍부한 원색은 종교에 관계하는

인생과 미의 편력

절의 건물이나 왕궁, 종교적인 의상에만 사용되었다. 칼라풀한 색채라는 것은 권위의 상징이었다.

한정된 사람들에게만 색의 사용이 인정된 것은 옛날부터 색채가 풍부하면 행복이 찾아온다고 믿었기 때문이다. 건축물의 색이 바래면 곧 다시 칠한다. 늘 색채가 풍부하고 빛나고 있다는 것으로 영원의 생명을 표현하고자 했다. 그 시대의 서민에게 허락된 색은 '백' 뿐이었다. 옷도 백색만을 착용할 수 있었다.

'백'이란 색채학에서 보면 색이 아니고 빛인 것이다. 더구나 늘 빛나고 생기 넘치는 다채로운 색으로 변할 수 있는 가능성을 가진 빛인 것이다. 민중들은 조상에게 이어받은 귀중한 색인 이와 같은 성격의 '백'을 사랑했다.

그리고 '백'에 대한 한국인의 생각을 더욱더 깊이한 것은 유교이다. '백'은 질서, 청결, 근신 등을 나타내는 색으로 유교에서 즐겼다. 그러나 '백'의 세계에 이르기까지에는 칼라풀한 색에 대한 동경을 철저하게 배제하지 않으면 안 되었다. 그것은 다시 말하면 인간이 본래 가지고 있는 본능을 누르고 정신적 세계를 향한다는 것이다. 종합적인 색채로서의 '백'을 파악했고 이는 허무 공간인 우주와 인간과의 일체가 되는 것을 의미한다.

한국의 '백', 모노크롬의 작품의 밑바탕에는 이와 같은 유교의 허무 사상을 바탕으로 한 고도의 정신이 내재하고 있다. 많은 작가들이 그의 정신을 흙, 나무, 돌이라는 토속적인 것과 결부시켜서 작품으로 제작한다. 그 물질 자체가 가지고 있는 정신을 사랑하고 조상이 남겨 준 자연과 문화에 경의를 표하고 있기 때문이다. 세련된 작품에도 그 바탕에는 그와 같은 것이 존재한다.

되풀이하는 것이 되겠지만, 한국의 현대 미술을 생각할 때 잊어서는 안 되는 것은 유교를 중심으로 하는 고도의 정신성이고, 그 결과로서의 '백'과 모노크롬의 세계라는 것이다.

1994. 8. 『소게츠』

어느 미술관장의 회상

일본의 현대 미술에 대한 반응

한국과 일본의 근현대 미술에 있어서의 교류는 한국의 유학생이 일본에 와서 공부하는 것으로 시작되었다. 그리고 1960년대 후반부터 한국의 현대 미술을 소개하는 전람회가 일본 각처에서 개최되고 그 교류는 점점 깊어졌다.

일본의 작가들도 한국에서 전람회를 개최하고 있다. 한국미술청년작가회의 통계에 의하면 대규모의 전람회에서부터 소규모의 것까지 합해서 전후(戰後)부터 1992년까지 그 수는 28회에 달한다. 그 속에서 1981년 11월에 한국문화예술진흥원과 일본의 국제교류기금의 공동 주최로 개최된《일본현대미술전—70년대 일본 미술의 동향》은 뭐라 해도 볼품있는 전시였다. 이 전람회는 부제와 같이 1970년대의 일본 미술의 동향을 망라해 한국에 전달하는 대규모의 것이었다. 양국 모두 국제적인 기관이 관계하고 힘을 합해 전람회의 준비를 하여 규모나 내용도 그때까지 없었던 것이었다.

이 전람회의 특색은 일본의 미술에 있어서 형식의 다양성이 그대로 소개되었다는 것과 출품작이 1970년대에 제작, 발표된 것이라는 것, 출품자 46명 중에 2명을 제외하면 전부가 전후에 활동을 시작한 사람이라는 것을 들 수 있다. 이와 같은 것은 한국 사람들에게 1970년대의 일본 미술에서 일어난 여러 가지 움직임을 한꺼번에 보여 주는 것을 가능케 했다. 역사적으로 일본의 미술을 보여 준 것이 아니고 현대에 중점을 두고 오늘의 시점에서 미술을 보여 준 것이다.

이 전람회는 전후 처음으로 일본에서 한국으로 향해서 불어닥친 본격적인 현대 미술의 바람이었다. 그 이전의 많은 한국의 작가가 일본에서 전람회를 개최한 것에 비하면 일본의 미술이 한국에 소개된 것은 적었다. 왜냐하면 한국과 일본의 정치적 관계가 한국인에게 컴플렉스로 되고 있기 때문이다. 지금까지 미술, 음악 등의 고급 예

인생과 미의 편력

술은 소개되었지만 영화나 대중가요 같은 것은 아직도 국책에 의해서 제한되고 있다는 것을 생각한다면 그 문화의 홈이 얼마나 깊은가를 통감한다.

일본에서도 가장 가까운 이웃 나라라 할지라도 한국과의 미술 교류는 그리 중요시되고 있지 않았다. 특히 현대 미술에 있어서 그랬다. 그러나 내가 한국측에서 이 전람회에 참여한 사람으로서 느낀 바 양국간의 문화의 홈을 최초로 메운 것은 다른 예술이 아니고 일본의 현대 미술이라고 생각한다.

한국의 사람들은 일본의 현대 미술을 꽤 친근하게 받아들였다. 그것은 한국에서는 자연의 소재를 살린 작품이 제작된 데 비하여 일본의 것은 아이디어가 신선하고 참으로 세련되었기 때문이다. 작품은 스케일이 넓은 감을 느끼게 하는 것이 많았고 사람들은 선입감에 잡히지 않고 작품을 감상할 수 있었다. 그러나 오직 형식적인 작품처리나 형태, 그리고 색을 중요시한다는 것에 대하여 한국의 사람들은 내용이 없는 겉핥기로 느낀 것도 사실이다.

한국 사람들은 우리나라와 일본과의 현대 미술의 차이를 피부로 느끼면서 그것을 흡수하였다. 마음 속에 깊이 느낀 것은 세련된 아름다움과 정리된 질서 있는 완성도였다. 이런 것은 한국에서는 적기 때문이다. 한국의 현대 미술에서는 소재적으로 정연하지 않은 것, 휴머니즘에 넘치고 사람의 마음에 호소하는 따사로움이 중요시되었다. 다시 말하면 형식은 대체로 조야하고, 소박한 감정을 가슴에 품으면서 여운의 미라는 것을 남기는 작품이 주류였기 때문이다.

흥미로운 것은 일본의 현대 미술에 대한 인상을 한국에서 해외로 유학했던 작가와 국내에서 머물렀던 작가가 전혀 다르게 느꼈다는 것이다. 국내파는 오직 냉담하게 이국의 미술로 받아들였다. 그것에 대하여 해외파는 이들을 자기의 과거의 유학 생활의 회상이라는 주관적인 마음으로 받아들였다. 같은 한국인 속에서도 여러 가지 감정이 있었다. 어찌 되었든 간에 일본의 현대 미술은 곧 영향을 미치

는 것이 아니고 조금씩 스며드는 것이었다.

한국과 일본의 미술 교류를 거듭할수록 서로의 문화에 없는 것을 인식하게 되었다. 그리고 이 교류에 의해서 양국간의 현대 미술의 공통성과 특색도 찾아낼 수 있었다. 그것은 또 서양과 동양의 미술을 비교하는 데에도 커다란 역할을 하였다.

1980년대 이후의 일본의 현대 미술이 한국 사람들에게 어떤 감정으로 받아들여졌는가는 다음 기회에 얘기하기로 한다.

<div align="right">1994. 10. 『소게츠』</div>

아시아의 줄기찬 창조력

한국에 있어서도 일본에 있어서도 서양의 아름다움을 동경하고 외국의 미술을 배운 작가는 많았다(한국에서는 일본에 간 작가들이 많았지만 일본은 구미에서 배운 사람이 대부분이었다). 그러나 선진국이었던 구미가 근년 변모를 함에 따라서 아시아의 미술에도 커다란 변화가 일어났다. 서구의 강요된 미술의 틀을 벗어나 독자적인 창조의 가능성을 찾고 새로운 표현에 도전하는 작가가 나타나기 시작했다. 그리고 그러한 아시아의 현대 미술에 보내는 관심이 특히 작년부터 일본 각지에서도 높아졌다. 이제야 일본도 아시아의 일원으로서 동양에서 동양의 미술을 찾으려는 시대에 도달했는지도 모른다.

나는 이제까지 일본과 같이 아시아의 일원인 나의 나라 한국의 현대 미술을 중심으로 이야기해 왔다. 그것은 양국이 가깝고도 먼 나라라고 일컬어지고, 같은 동양인끼리의 이해를 깊게 하는 것을 바랐기 때문이다. 금년의 일본은 아시아 현대 미술이 활발한 해로 전람회가 계속되었다. 이번에는 그와 같은 주목할 만한 3개의 전람회를 언급하면서 널리 아시아 미술에 대하여 얘기해 본다.

후쿠오카시 미술관에서 개최되고 있는 제4회 《아시아미술전》은 '시대를 보는 눈'이라는 부제가 붙었고, 작품은 사회, 국가, 민족, 역

사, 도시, 공동체, 자연, 폭력이라는 6개의 테마를 쫓아서 잘 정리된 전시가 이뤄졌다. 또 공개 제작에도 힘을 기울여, 회기 중 관객은 회장의 어느 곳에서나 제작 중인 작가와 만나고 오감을 통하여 설치 작품과 대면할 수 있었다. 그것은 눈부시게 선명한 색채이거나 멀리서 들려오는 민족 음악이거나 숲을 생각하게 하는 나무의 향기나 낙엽을 밟을 때 느끼는 감촉 등으로, 우리들의 속에 잠자고 있는 그리운 먼 기억을 불러일으키는 것이었다.

5년에 한 번 개최되고 금년으로 4회를 맞이하는 이 전람회는 규모도 크고 아시아의 현대 미술을 포괄적으로 보여 주고 있다. 이 미술관은 재빨리 미래를 예지하고 1979년부터 후쿠오카라는 토양에 아시아의 현대 미술의 씨를 심었다.

후쿠오카는 원래 아시아 여러 나라와의 경계선에 있기 때문에 옛날부터 유라시아 대륙에서 조선 반도를 경유해서 전파된 문화를 일본 속에 재빨리 받아들이는 장소였다. 그러기에 이 토지에는 늘 문화에 대한 안테나가 세워져 각국에서 일어나는 현상을 가장 민감하게 받아들였던 것이다. 따라서 이중의 의미에서 이 땅에서 개최된 아시아전은 다른 장소에서 개최되는 것과는 다른 의미를 가지고 있다. 후쿠오카 사람들은 처음에는 아시아의 현대 미술에 대한 관심이 적었으나 지금은 호의적이다. 아시아의 현대 미술의 씨는 이 땅에서 싹이 트고 자랐던 것이다.

이와 같은 아시아의 프론트 라인에서 조금 떨어진 히로시마시 현대미술관에서도 《아시아의 창조력—ASIAN ART NOW전》이 아시안 게임을 계기로 개최되었다. 이 전시는 3부로 구성되어 있다. 제1부에서는 아시아의 과거에 있어서 민중 속에 스며들어 지금도 생명을 유지하고 있는 민족화를 자상히 소개하고, 제2부에서는 여러 나라의 전통에 입각한 컨템포러리 아트를 주로 보여 주고 있는데 양 부문 모두 요사이 제작한 근작이 중심으로 전시되어 가라앉은 분위기를 보이고 있다.

302

제3부에서는 최근 왕성한 활동을 하고 있는 여섯 사람의 작가(채국강, 아니슈 가브나, 가와마다 다다시, 량라우, 야나키 유키노리, 육근병)의 설치 작품이 전시되었다. 그 한 사람 한 사람의 개성에서 용솟음치는 강렬한 이미지는 개인의 영역을 넘어서 그들이 속한 민족적인 역량까지도 느끼게 하여 아시아라는 커다란 틀 속에서 힘찬 창조력을 실현하고 있다.

　　아시아만큼 다민족, 다종교, 다문화인 지역은 그리 많지 않다. 후쿠오카는 그러한 상황을 직접 받아들인 데 대하여 히로시마는 프론트 라인에서 조금 떨어져 있다는 것 때문에 여유의 표정이 느껴졌다. 여유라는 것은 아시아의 현대 미술의 현상을 미적으로 정리하고 세련되게 보였다는 의미이다.

　　마지막으로 동경의 소게츠 미술관에서 개최된《아시아의 신풍─한국의 현대미술》전을 언급하려 한다. 이 전람회는 한국인인 나 자신이 기획했고 이 나라의 현대 미술을 생생히 보이고 있다. 예술은 언제나 앞을 보고 있어야 한다. 그리고 창조란 과거를 토대로 앞으로 나아가는 하나의 힘을 갖추고 거기에서 생기는 여러 가지 문제를 해결해야 되는 것이다. 그러한 의미에서 이 전람회의 출품 작가인 최재은과 조덕현은 한국현대미술의 일면뿐 아니라 창조력이라는 이름 아래 모든 요소를 갖춘 예술로서의 설치 작업을 보이고 있다. 금후 이《아시아의 신풍》전이 장기적으로 아시아의 현대 미술을 소개하는 장이 될 것을 나는 바라고 있다.

　　결국 일본에서 아시아를 향하여 발신하는 것은 21세기를 향하여 지금 아시아가 담당하고 있는 역사적인 운명을 풀기 위한 일련의 예술적인 현상인지도 모르며 지금까지 세계 역사는 르네상스 이래 너무나 서양 중심으로 기울어졌기 때문에 이 현상은 고요하게 자고 있던 동양의 이성의 회복이라고 해도 좋을 것이다. 어느 학자가 예언한 것과 같이 21세기의 세계의 역사는 아시아가 중심이 된다. 그 세계적인 전화의 전초로 역사에서 뒤처진 아시아의 모든 지역의 전통이 정

리되고 미래의 새로운 창조를 향하여 바람을 불기 시작했다.

<div align="right">1994. 12. 『소게츠』</div>

아시아 미술에 있어서의 몽골의 흐름

여기 한 장의 그림이 있다. 몽고의 작가 조인통깅 후레르바달의 〈하늘의 도움으로〉라는 작품이다. 어둠 속에 한 사람의 남자가 누워서 하늘에 떠 있고 아래쪽에는 무장한 기마 민족이 그려져 있다. 하늘에 떠 있는 것은 몽골의 민족의 영웅인 징기스칸이다. 이 작가는 회화라는 것은 순간의 흔적이고 화가에게도 그것은 생활의 일순이라고 말한다. 그렇다면 이 그림은 위대한 지도자 징기스칸을 모델로 하여 자기들의 민족의 역사를 순간 속에 대치하여 캔버스에 남겨 놓은 것이 된다.

서양 미술에 있어서 사람이 하늘을 나는 그림을 그린 것은 베네치아파의 틴토레토나 20세기 화가 중에 샤갈 등이 대표적이지만 그 대상이 된 것은 실제의 인물이 아니다. 신성한 것, 인간의 마음을 나타내는 것이 하늘을 날아 내려 오는 것이다. 그러나 이 몽골의 작가는 실제로 있었던 한 영웅을 회화의 주인공으로 하고 그에게서 신성을 발견하고 하늘 높이 그리고 있다. 그러한 시선은 참으로 스케일이 크다고 할 수 있고 우리들이 잊고 있는 그 무엇인가를 생각하게 해 주는 발상을 보여 주는 것 같다. 그래서 이번에는 이 몽고적인 아시아 미술에 생각을 해 본다.

아시아의 미술에는 크게 다음과 같은 흐름이 있다. (1)유목성에 따르는 샤머니즘 계통의 몽고의 흐름 (2)황화를 중심으로 한 중국의 흐름 (3)불교를 낳은 인도의 흐름 (4)복합적 종교를 가진 동남아시아의 흐름 (5)이란·이라크를 중심으로 하는 이슬람교의 오리엔트 흐름 등이다. 이들 흐름 속에서 내가 가장 흥미를 가지고 있는 것은 한국과 일본이 속해 있는 몽고계의 것이다.

이 몽고계의 문화라는 것은 일정한 장소에 정착하지 않고 다음으로 이동하는 유목적 생활에서 생긴 것이다. 그 문화의 특징은 어느 장소에 뿌리를 박고 영구적인 것을 남겨 놓는 것이 아니라 이민족의 문화에 영향을 주면서 스며들고 그 형태를 표현하는 것이다. 그들의 문화는 샤머니즘 사상을 근간으로 한 정신적인 것이었다. 이 사상은 '모든 것은 신의 것이고 신과 세계는 하나이다' 라고 하는 범신론적인 것이다. 이 영향은 반도의 한국, 열도의 일본에 미치고 각각의 문화에 공통의 특징을 주었다. 예컨대 씨름 같은 특수한 공통의 문화를 낳은 것이다. 그러기에 아시아 미술의 하나의 원류는 이와 같은 범신론적 샤머니즘계의 몽고에 있다고 해도 좋다.

이 그림을 볼 때 나는 참으로 스케일이 큰 것을 느꼈다. 왜냐하면 징기스칸이라는 인물을 신과 같이 하늘 높이 날게 한다는 대담성과 그를 그릴 수 있다는 작가의 있는 그대로의 마음의 기쁨이 여기 표현되어 있기 때문이다.

현대 사회는 지금 경제적으로도 사회적으로도 대약진을 거듭하고 미술의 세계에도 그 영향을 미치고 있다. 또 최첨단의 여러 가지 기술도 사용하게 되었다. 그러나 결국 아시아 미술의 바탕에 깔려 있는 것은 몽고의 흐름인 샤머니즘이라는, 자연을 보는 힘과 자기를 보는 힘이 크다. 그리고 창조적인 예술가라는 것은 늘 예술의 원류를 찾는 욕구를 가지고 있다. 따라서 백남준이 몽고 민족의 주거인 파오를 미술 작품으로 제작한다든가 징기스칸이라는 비디오 로보트를 발표한 것은 조금도 이상한 일이 아니다. 그들의 문화는 어느 특정한 장소나 물건에 한정된 것이 없고 늘 이동을 되풀이하면서 사람들의 생활 구석구석에 스며들고 보다 리얼한 형태의 창조력이 되어서 표현되는 것이다.

이 몽고적인 흐름은 지금까지 서양이나 중국에 치우쳤던 일본의 미술 개념을 뒤집고, 새로운 컨템포러리의 파도를 일으킬 것이다. 이후 파도는 초원, 반도, 열도에 흐르고 있는 본래의 아름다움을 다

인생과 미의 편력

시 보는 계기가 될 것이다.

1995. 2. 『소게츠』

극동의 컨템포러리 아트

지구의를 보면 육지의 넓이의 3분의 1이 아시아이다. 그리고 아시아만큼 다민족, 다종교, 다문화인 지역도 없다. 그러나 세계의 역사는 늘 서쪽이 중심이었다. 동양은 로마로부터의 거리에 따라서 근동, 중동, 극동이라고 불리워졌다.

근년 아시아 나라들의 미술이 커다란 변화를 일으키고 있다. 미술에서 가치관은 늘 서쪽이 중심이었다. 그러한 서구 미술의 껍질을 깨뜨리고 새로운 표현이 시도되고 있다. 이번에 새삼 아시아의 동쪽 끝에 위치하는 중국, 한국, 그리고 일본의 현대 미술의 현상을 접하여 우선 정리하고자 한다.

중국은 대륙이고 한국은 반도이다. 일본은 주변이 바다에 에워싸인 섬나라이다. 이와 같은 입지 조건은 그들의 문화에 커다란 영향을 미쳤다. 다른 문화가 이 세 나라에 미친 영향을 보자. 육지가 계속되고 침략을 받기 쉬운 중국은 그것을 만리장성이라는 것으로 막고자 했다. 그러나 막을 수 없는 것이 밀어닥친 것과 같이 반도를 통과하여 한국에 영향을 주고 극동의 끝에 있는 일본에 흘러 들어갔다. 일본은 옛적부터 늘 서쪽에서부터 문화를 받아들인 나라이고 그러한 의미에서 이 나라의 위장은 모든 것을 받아들이는 강인함을 가지고 있다. 동시에 그들의 좋은 것만을 받아들이고 소화하면서 독자적인 것으로 만들어 내는 재주를 가지고 있었다.

4000년의 역사를 자랑하는 중국은 지금까지 정치적 이유로 명대나 청대의 전통적인 고미술만을 인정해 왔다. 다른 미의 표현은 공산주의 밑에 눌린 것도 많았는데 전위적인 미술은 숨을 죽이고 지하에서 은밀히 활동을 계속하며 나갈 차례를 기다리고 있었다. 이와 같은

움직임이 천안문 사건을 계기로 하여 한 번에 분출하고, 새로운 창조력을 표현하는 바탕을 찾아서 국외로 탈출하였다.

중국의 컨템포러리 아트는 파리의 미술 평론가 비대위, 일본에서 활약하는 채국강 등에 의해 대표되는 것처럼 국외로 탈출한 작가에 힘입은 바 크다. 지금까지는 공산권의 현대 미술이 어떠한 움직임을 가지고 있는지는 알 수가 없었으나 북경의 언더그라운드 미술에서 볼 수 있는 움직임은 중국의 문화가 변모하고 있다는 것을 가르쳐 준다. 이제서야 이 나라의 미술은 자기 나라에서뿐만 아니라 세계와 더불어 변하고 있는 것 같다.

한국에서는 이조백자 등이 대표하는 전통 미술을 소중하게 생각하였으나 이제 정열적인 것은 현대 미술이다. 그것은 이 나라가 정지하지 않는 합류점으로서의 장소에 위치한다는 것이 크게 작용하였다. 사람들은 하나의 일에 고집하지 않고 늘 새로운 것에 눈을 돌린다. 좋은 의미로 보자면 전쟁을 겪고 나서 '근대'를 빼 버리고 미래를 향하여 모든 사람이 걸었다고 할 수 있다. 그렇기 때문에 전통에 눌리지 않고 생생한 창조력에 의해 생긴 예술이 주목된다.

미술 시장에서도 컬렉터는 고미술보다 손에 넣기 쉬운 컨템포러리 아트를 다투어서 구입한다. 그것이 또 아티스트가 자랄 수 있는 토양이 된다. 확실히 한국의 아티스트는 백남준 같은 백점 만점의 사람도 있는가 하면 20점의 작가도 있는 옥석혼합의 상태이다. 그러나 이러한 것이 반대로 한국의 현대 미술의 특징인, 개성이 풍부하고 넉넉한 작품을 낳게 한다.

마지막으로 지금 일본의 현대 미술의 상황을 보자. 나는 일본이 인간도 문화도 세련되었으나 균질화, 중성화되고 있다고 생각한다. 여기에는 작은 설레임은 있어도 큰 감동은 없다. 기술, 아이디어만이 선행하고 조형력이 없는 손재주의 작품만이 늘고 있다. 또 저널리즘을 잘 탄 아티스트만이 주목되고 있는 현상이다. 그들의 작품은 누구나 아티스트가 될 수 있다는 착각, 강한 자기 표현욕만으로 성립되고

있다고 생각한다. 명치정부가 구미를 배울 것을 서둘러서 근대화를 이룩하려고 한 것과 같이 일본의 미술도 역사적인 축적 없이 현대가 되었다. 그것 때문에 이와 같은 현상이 일어나고 있는지도 모른다.

일본의 문화는 극동에 위치하면서도 동양도 아니고 서양도 아닌 것에 장점이 있다. 이른바 제3의 문화이다. 일본은 침략에 떨지도 않고 동민족으로 구성되어 있다. 전후 경제적으로 풍부해지고 여러 민족과 문화를 표면적으로 받아들이게 되어 동경은 인종과 예술의 도가니가 되었다. 그렇기 때문에 나도 동경에 있으면 어디에 있는 것보다도 세계를 느낀다. 그러나 반대로 일본을 느끼지는 않는다.

서양은 지금 EU 통합을 눈앞에 두고 있고 아시아는 여러 나라들이 개성을 가지면서 모여들기 시작한다. 일본은 그 어느 곳에도 속하지 않고 애매한 혼돈의 도가니 속에서 새롭게 생겨날 수 있는 그 무엇을 찾고 있다. 서양 일변도였던 미의 가치관이 없어진 지금 우리들 앞에는 이미 교과서가 없어졌다. 오는 21세기의 미술에 필요한 것은 각기 나라의 미술의 가치 있는 전통에 서서 미래의 비전을 구체적인 현실로 하는 것이다.

1995. 4. 『소게츠』

5) 호암과의 만남

내가 호암 이병철 선생과 인연을 맺게 된 것은 1981년 제1차로 국립현대미술관장으로 발령받고 나서부터이다. 다시 말해서 국립 현대미술관이 덕수궁에 자리하고 있었을 때 호암이 그곳에서 개최되는 국전이나 미술대전을 관람하고 그 기회에 장차 호암미술관을 위해 필요한 작품들을 구입하면서부터이다. 그는 주로 조각을 구입했는데 그것은 아마도 용인에다 야외 조각장을 만들어 그것을 비치하려는 의도에서였던 것 같다.

이 무렵 호암은 본격적으로 현대 미술 작품의 수집에 나섰다.

1983년 덕수궁에서
호암 선생과 함께

물론 중앙일보사 문화부장 이종석을 앞에 내세운 일이지만 최순우와 나는 현대 미술 작품 수집의 본격적인 자문에 응하게 되었다. 이때 구입한 작품들은 프랑스에서 막 돌아온 남관의 작품을 비롯해서 중견 및 원로들의 작품이 대부분이었다.

그런데 호암은 하나의 원칙을 가지고 있었다. 그것은 바로 100호가 100만 원이라는 원칙이었다. 당시로서는 매우 높은 단가였다. 100호가 100만 원이므로 그에 따라 200호는 200만 원, 300호는 300만 원이었다.

그후 1985년 10월 17일, 당시 워커힐 미술관장이었던 나는 정식으로 삼성문화재단의 이사가 되어서 호암을 자주 만나게 되었다. 1년에 한 번씩 용인에서 개최되는 재단 이사회에는 이사장이었던 호암도 반드시 출석해서 여러 가지 안건을 처리했는데, 주로 이때는 1년에 한 번 만나는 이사들과 친목을 도모하는 일이 더 큰 비중을 차지했다. 이사진은 각계의 저명한 인사들로 구성되어 있었으나 미술 관계자로는 김원룡과 나, 두 사람뿐이었다. 호암 생각으로는 고미술은 김원룡에게, 현대 미술은 나에게 의논하려 했던 것 같다.

이러한 분위기는 이후의 이종선 부관장에게도 그대로 이어져

일주일에 한 번씩 용인에서 개최되는 호암미술관 자문위원회에 김
원룡과 나를 불러서 당면한 안건을 처리했는데 이종선 역시 고미술
은 김원룡에게, 현대 미술은 나에게 의논했다.

　호암미술관은 우리나라의 선사시대부터 현대 미술에까지 이르
는 작품을 가지고 있으며 또한 외국의 현대 미술 작품을 꽤 많이 수
장하고 있었으므로 다른 미술관이나 박물관과는 다른 종합적인 성
격을 띠고 있었다. 따라서 이곳의 관장도 미술사에 대한 폭넓은 지
식과 교양을 가지고 있어야 했다. 그러한 안목에서 적임자를 찾으
니 좀처럼 적임자가 나오지 않았다. 당시 호암은 김원룡과 최순우
두 사람을 관장 후보로 생각한 것 같았으나, 그들은 고미술에는 적
당하여도 현대 미술에 대해서는 적당치 않았기 때문에 결정을 못
보았던 것 같다.

　언젠가 김원룡이 불참했던 어느날 나는 중앙일보사 21층 회장
실에서 호암과 홍라희 현 호암미술관장을 따로 만날 기회가 있었
다. 그 자리에서 호암은 미술관 운영을 할 전문적인 관장이 필요하
다고 하였다. 당시 이사장은 신현확, 관장은 홍진기였다. 이런저런
이야기 끝에 우리나라에서는 오너와 경영진이 분리되면 여러 가지
거북한 일이 많이 생기니 차라리 홍라희를 관장으로 임명하는 것이

어떤가 하고 제안했다. 그러나 미처 생각해 보지 않았던 일이었는
지 회장도 아직은 이르다고 말하고 홍라희 자신도 적당하지 않다고
사양하였다. 홍라희가 관장이 되기 몇 년 전의 일이다.

　재단의 역대 이사장은 제1대 이병철 이사장, 제2대 신현확 이
사장, 제3대 이건희 이사장, 그리고 현재 제4대 홍라희 이사장이다.

　호암과의 만남 이후 나의 직장이 국립현대미술관이었든 워커힐
미술관이었든 또는 일본의 소게츠 미술관이었든 간에 나는 삼성문
화재단 이사와 호암미술관의 자문위원이라는 직책은 꾸준히 맡아

오늘에 이르고 있다.

이 무렵 용인에 있는 호암미술관을 무대로 해서 여러 가지 행사가 이루어졌는데 나는 부관장 이종선의 자문에 응하며 여러 가지 일을 도와 주었다. 이때 가진 행사로 기억에 남는 것은 1989년 2월 6일부터 3월 2일까지 동경의 소게츠 미술관에서 호암미술관의 소장품을 빌려서 《이조 생활화전》이라는 전시를 가진 것이다. 이것은 재단법인 소게츠회의 주최와 일본 외무성·문화청, 한국대사관, 요미우리 신문사의 후원으로 이루어졌다. 이 전시에 대하여 당시 국립현대미술관장이었던 나는 카탈로그에 다음과 같은 글을 썼다.

이조 생활화의 특색과 역사

한마디로 이조의 생활화라고 하지만 그의 개념은 몹시 막막하다. 왜냐하면 이조의 생활화를 한국에서는 민화라고 부르고 있기 때문이다. 민화라는 개념은 순수회화에 대한 대상 개념으로서 그 속에 생활화, 기록화, 종교화 등이 포함된다. 생활화라는 것도 세분하면 궁중 생활화, 관가 생활화, 사원 생활화, 민가 생활화 등이 되고 기

록화도 같은 분류가 가능하다. 종교화에 있어서는 불화, 도화, 유화, 무속화 등으로 나눌 수 있다.

그러기에 결국 한국의 민화라는 것은 어느 유명한 전문 화가에 의해서 그려진 순수회화 이외에 모든 생활에 있어서의 회화적 표현을 총칭한다는 것이다. 또 좁은 의미에서의 생활화라는 것은 유교 환경을 장식하는 그림을 가리킨다. 단지 생활화라는 것은 단순히 장식화일 뿐더러 민간신앙을 나타내는 상징이고 또 풍속적인 축화를 포함하여 민속화라고도 불린다.

이번에 소게츠 미술관에서 개최하는 이조의 생활화는 한국측의 기획 단계에 있어서 꽃을 주제로 하는 그림만을 선택하였다. 결국 생활화의 특색을 든다면 다음과 같다.

첫째, 무명성. 생활화는 그 태반이 전문적인 화가가 아닌 이름도 없는 평민이 그린 것이기 때문에 누구의 그림인지 모르고 낙관도 없다.

둘째, 실용성. 생활화는 생활의 실용에 따라서 그려져 소위 예술성이 배제될 때가 있다. 즉 당초부터 일정한 실용적인 목적을 가지고 그려졌다.

셋째, 치졸성. 생활화는 대체로 기술적으로 훈련되지 않은 아마추어의 그림이기 때문에 그려진 것은 유치하다.

넷째, 서민성. 생활화는 사회 구조상의 서민의 전유물이다. 그 서민성은 이른바 상류 계급의 기술적인 그림보다 솔직하고 직접적이다.

다섯째, 상징성. 상징성이라고 하는 것은 그림의 표현이 직접적이 아니고 간접적이라는 것, 예컨대 생선은 진짜 생선을 나타낸 것이 아니고 그 생선이 상징하는 배경을 간접적으로 의미하는 것이다. 이러한 상징성이라는 것은 비단 한국의 생활화에만 한정되는 것이 아니라 서유럽의 중세 기독교 회화에도 나타나는 것이다.

한국의 생활화의 역사는 퍽 길다. 최근 발견된 고려 및 언양 반구대의 선사시대 암각화에는 이미 생활화적인 표현이 엿보인다. 또 고구려의 벽화 등에도 생활화와 통하는 표현을 발견할 수 있다. 선사

인생과 미의 편력

시대 및 고대의 그림에도 생선, 호랑이, 거북 등 동물들이 나타나고 그의 상징성이라든가 생활화적인 특징은 이조 말의 생활관에서 엿볼 수 있는 그림과 일맥상통한다. 생활화의 대표적인 작품인 까치와 호랑이의 그림을 보면 그것은 사신사상에서 생긴 것을 알 수 있다. 더욱 고려시대의 석관에 그려진 그림도 호랑이 그림으로 볼 수 있는 상징적인 의미가 남아 있다.

이상과 같은 역사를 가진 한국의 생활화는 대체로 다음과 같은 네 가지 의미를 가지고 있다. 우선 최초로 그들의 그림은 담채·극채주의에 사로잡혀 있다. 이것은 한국의 전통적인 회화가 수묵담채인 것과는 좋은 대조를 이루고 있다. 이와 같은 경향은 그림뿐만 아니라 공예나 건축에서도 엿볼 수 있다.

다음 생활화는 전통 회화의 속필주의에 대하여 만필주의이다. 긴장된 속도감보다는 잔잔한 감정의 전개가 보인다. 세 번째로 생활화는 문양이 독특하다. 예컨대 문자를 원형으로 한 그림이라든가 서가(書架)의 그림은 그와 같은 경향이고, 그것은 결국 구상에서 추상으로 전환하는 과정이다. 마지막으로 한국의 생활화는 환상적이다. 현실 세계를 떠난 일종의 심리적인 분위기가 깃들어 있다.

이와 같이 이조의 생활화는 매우 직접적으로 이조 서민의 생활 감정을 구현하고 있는 것이다. 그들의 희로애락의 감정을 잘 나타내는 것이 생활화의 생명이라고 할 수 있다. 이와 같은 이조의 생활화의 의미는 현대인이 잊고 있는 인간의 본질적인 가치를 가지고 있다.

<div align="right">1989. 2. 《이조 생활화전》 카탈로그</div>

또한 기억에 남는 것은 1992년에 개최한 호암미술관 소장 《한국근대미술명품전》이다. 그에 대해 나는 다음과 같은 글을 도록에 썼다.

근대 미술 60년

이번에 호암미술관이 간행하게 된 『한국근대미술명품도록』은 자체 소장품을 기준으로 하여 1910년대부터 1960년대까지의 한국근대미술 60년사를 정리한 획기적인 사업이다. 여기에는 근대에서 현대로 넘어 오는 과정에서 근대 미술의 정착화에 도움이 된 작가의 작품을 중점적으로 수록하고 있다.

한마디로 한국의 근대 미술이라고 하지만 거기에는 '일제시대'라는 민족적인 비극을 배경으로 하고 있기 때문에 1910년 이전까지의 정상적인 한국미술사의 맥락이 인위적으로 또는 정치적으로 중절되거나 단절되어서 일종의 미술사적인 혼란을 일으킨 시기이기도 하다.

그러나 밀어닥친 근대화의 물결 속에서 미술가들은 나름대로의 제작을 통한 근대화를 이룩했고, 그러한 근대화가 단체 또는 개인에 의해서 어느 정도 성취되었기 때문에 국권의 상실이라는 커다란 비극에도 불구하고 한국미술사의 명맥을 이어 오는 중요한 과업을 수행했던 것이다.

일찍이 국가적 차원의 국립근대미술관의 발족이 늦은 까닭에 한국의 근대 미술 자료는 현재 분산되어 있는 실정이다. 이 방면에 뜻을 세운 바 있는 선대 회장 이병철 선생의 체계적인 작품 수집 활동으로 말미암아 호암미술관은 현재 국내 어느 미술관보다도 질적으로나 양적으로 우수한 근대 미술품을 소장하게 되었다. 이와 같이 체계적으로 수집된 근대 미술 작품이기에 그것의 존재는 질적으로 빈약한 한국의 근대 미술에 있어 절대적으로 귀중한 가치를 지닌다.

이와 같은 자료를 독점하지 않고 일반에게 공개함으로써 한국현대미술의 참다운 모습을 자료로 제시하고 전 국민에게 그 내용과 가치를 공개하는 것은 현대 국가에 있어서 미술관이 지니고 있는 가장 큰 기능이라고 생각한다.

인생과 미의 편력

1997년 5월 호암미술관
전통 정원 희원 개원식

이제 호암미술관이 작품을 수집, 보존하되 전시관이 협소하여
전적으로 공개하지 못했던 자료를 이번 기회에 간접적으로 도록을
통해 공개하고 전시를 병행함으로써 그 동안 소홀하게 평가되어 왔
던 한국근대미술의 참다운 가치를 예술계는 물론 일반에게 제시하여
한국현대미술의 위상을 재정립하고 있다.

본 도록을 통해서 오늘날 국제적으로 활발한 양상을 보이고 있
는 한국현대미술의 뿌리가 결코 우연한 것이 아니라 불행한 시대에
있어서도 자기가 맡은 예술가로서의 역할을 다한 많은 미술가들의
노력의 결실이라는 것을 알게 된다.

끝으로 호암미술관의 간행 사업이 헛되지 않고 앞으로의 한국현
대미술 발전에 큰 기여를 하리라 믿고 아울러 이 사업을 추진한 호암
미술관 관계자 여러분께 국민의 한 사람으로서 고맙다는 말을 올리
는 바이다.

1989. 『한국근대미술명품도록』

이후 나는 앞에서 이야기한 것처럼 줄곧 삼성문화재단의 이사
와 호암미술관의 자문위원을 겸해서 직·간접으로 호암미술관 사업
에 관여해서 오늘에 이르고 있다. 이처럼 호암과의 관계는 내가 호

1996년 호암미술관
한국 전통 정원 희원의
개원식. 왼쪽부터 천경자,
이대원, 나, 김원, 손기상

임히주 현대미술관회
상임이사의 방에서
윤정희, 백건우 부부와
함께

암미술관의 작품 수집에 참여하는 것에서 시작해서 그후 재단의 이
사로서 폭넓게 이어지면서 내 생애의 마지막 페이지를 아름답게 장
식하게 되었다.

최근에 용인의 호암미술관 앞뜰에 '희원'이라는 전통 정원을
재현하였다. 이것은 우리나라 여러 곳에 있는 이름 있는 정원의 좋
은 점을 따서 집대성한 또 하나의 정원예술의 전형인 것이다.

한편 1993년 여름에 임히주, 이세득, 김영호 등과 제45회 베니
스 비엔날레에 들를 때 파리 시립미술관 앞에서 만난 것이 백건우·

윤정희 부부였다. 그들의 존재를 이미 음악가로, 배우로 익히 알고
있었고 간접적으로도 서로 알고 있던 중에 직접 만난 것은 그때가
처음이었다. 나의 바쁜 여정 때문에 첫 번째 대면은 길 위에서 이루
어졌으나 그후 그들이 한국에 와서 여러 번에 걸쳐서 음악회를 하고
나서부터 나와 두텁고도 깊은 인간 관계를 맺게 되었다.

　　특히 거의 매년 한 번씩 열리는 백건우의 피아노 독주회에 나
는 들러리로서가 아니라 열렬한 팬으로서 참가하여 연주를 듣고 깊
은 감명에 빠지곤 했다. 피아니스트로 무르익어 가는 백건우의 예
술은 예술의 영역을 넘어서서 장엄하고도 숭엄한 미의 세계에 도달
하고 있었다.

　　1995년 7월에는 노르웨이의 스타벵가에서 ICOM(국제박물관
협회) 총회가 개최되었는데 여기에는 백승길 ICOM 한국위원회장
을 비롯해서 이세득, 이경성, 이경희, 장경숙 등이 참가하였다. 그
리고 곧 이어 오슬로로 이동해서 뭉크 미술관에서 열린 CIMAM 총
회에 참석했다. 여기에서 하라 도시요는 1999년에 CIMAM 총회를
서울에서 개최하자고 제안하였다.

　　1995년 9월 20일부터 11월 20일까지 광주에서 열린 제1회 광
주 비엔날레는 태평양권에서 유일한 국제 미술 이벤트였다. 광주

비엔날레는 새로운 세계 질서 속에서 문화와 경제의 중심권으로 부상하고 있는 아시아·태평양 지역의 주체적 예술 행사이며 지구상의 제반 갈등을 예술의 한마당으로 극복하려는 메시지를 담고 있다. 광주 비엔날레는 동서양의 문화의 깊이와 편차를 새롭게 조명해 보며 21세기 문화의 새로운 지표를 설정해 보는 역할을 담당하였다.

'경계를 넘어' 라는 주제는 이념과 국가, 종교, 인종, 문화, 인간, 예술의 복잡다단한 경계를 넘어 세계 속의 시민 정신을 향한 메시지를 담고 있다. 미학적으로는 무기력한 다원주의를 극복하고 예술의 사회적 기능을 적극적으로 재고하며 예술과 인간 사이의 새로운 질서, 관계 정립을 위한 탐색의 장이 되었다. 특히 지구촌 속의 다양한 민족 양식과 전통을 존중하고 예술과 문명의 미래를 다각적으로 검증하였다.

전시는 본 전시, 특별전, 기념전, 후원전 등으로 이루어졌는데 특히 본 전시인 《국제현대미술전》은 내가 한국의 커미셔너로 참여한 것으로, 동서를 막론한 젊은 작가들의 미술 축제가 되었다.

이때 조직위원회 위원장은 임영방, 전시기획실장은 이용우였다. 그리고 심사위원으로는 이경성, 넬슨 아길라(Nelson Aguilar), 르네 블록(René Block), 피에르 레스타니, 폴 쉼멜(Paul Schimmel) 등 5인을 선정하고 나를 심사위원장으로 선임하였다. 심사 결과 대상의 명예는 쿠바 작가 카초(Kacho)의 〈잊어버리기 위하여〉에게 돌아갔다.

인생과 미의 편력

Ⅱ
곱게 늙고 싶다

곱게 늙고 싶다는 것은 모든 사람이 다 소망하는 것이다. 인생을 평화롭게, 그리고 행복하게 끝마친다는 것은 최고의 인생 철학이기도 하다. 그런데 이 곱게 늙는다는 것은 매우 어려운 일이다. 왜냐하면 곁에서 곱게 늙지 못하게 하는 여러 가지 일들이 생기기 때문이다.

인생은 희극이 아니면 비극이라고 한다. 희극은 서론과 결론이 안 맞는 데서 일어나는 하나의 웃음이다. 한편 비극은 두 가지 형태로 일어나는데 하나는 운명적인 것, 즉 인간의 힘 이상의 것에서 일어나는 것이고, 다른 하나는 인간 자체의 성격에서 일어나는 것이다. 비극이라고 하면 셰익스피어의 4대 비극을 연상하게 되는데, 그 비극의 원인은 모두 운명적인 것이 아니라 그 사람의 우유부단과 성격에서 일어나는 것이다. 그 좋은 예가 〈햄릿〉이다. "사느냐 죽느냐 그것이 문제로다." 우유부단한 성격의 결과로 끝내 오필리아도 죽고 햄릿 자신도 죽었다.

곱게 늙는다는 것은 어느 의미에서 노경의 지혜로 이 비극을 초극하는 슬기로운 방법인지도 모른다. 거기에는 여섯 가지 방법이 있다.

첫째, 자랑하지 말 것. 자기가 남보다 낫다고 생각하고 시간만 있으면 자기가 제일이라고 뻐기지 말 것.

둘째, 잔소리를 하지 말 것. 잔소리는 결국 본도(本道)에서 벗어난 잡음이기 때문이다.

셋째, 이제 자기 차례가 아님을 인정할 것. 이제껏 차지했던 자리를 남과 후배에게 넘겨서 그들로 하여금 보람 있는 생을 누리도록 한다는 것.

넷째, 욕심을 버리라는 것. 과욕은 불행의 씨다. 쓸데없이 이것저것 갖고 싶은 마음은 자기도 불안하게 만들지만 남의 권리를 침범하기 때문에 바람직하지 않다.

다섯째, 건강할 것. 곱게 늙는다는 것은 아무렇게나 죽는다는

어느 미술관장의 회상

것과 달라서 병 없이 조용하게 여명(餘命)을 이어 간다고 하는 것이다. 그러려면 우선 몸이 건강해야 한다. 몸이 건강한 것은 자기 자신을 위해서도 좋은 것이지만 주변 사람들을 괴롭히지 않아서 좋다.

끝으로 낭만을 가질 것. 비록 몸은 늙었어도 정신은 늘 먼 데를 바라보고 새로운 것을 볼 수 있는 힘을 가져야 한다. 현실에 있으면서 그것에 주저앉지 말고 멀리서 빛나는 별을 바라볼 수 있는 마음의 여유가 있어야 한다는 것이다. 이 낭만이 없어지면 인간은 비록 목숨은 붙어 있다손 치더라도 산 송장과 다름없게 된다.

1. 덤으로 사는 인생

이제 나의 나이 팔십, 옛날로 치자면 살 만큼 산 인생이다. 창조적인 힘은 사라지고 몸은 여러 가지 노인병에 시달린다. 지금 나를 괴롭히는 병은 이미 30년 전부터 나타난 고혈압과 5년 전에 나타난 전립선 비대증, 그리고 최근에 나타난 부정맥 등이다. 내 주치의는 서울대학병원 내과의 이영우 박사와 비뇨기과의 이종욱 박사이다.

이와 같은 노인병이 모든 노인에게 다가오는 운명적인 것이라고 생각하면, 그 자체가 즉각적으로 생명을 끊는 것은 아니기 때문에 조심하면서 살면 생을 연장시킬 수도 있다. 그러나 젊었을 적 아침에 일어났을 때 이불 속에서 느끼던 쾌감은 사라지고 그와는 반대로 '죽지 않고 또 살아났구나' 하는 불쾌감 속에서 일어나곤 한다. 뿐더러 일상 생활 속에서도 좋은 것을 보면 소름이 끼치고 싫은 것을 당하면 혈압이 높아지는 그러한 만성적인 상태에서 생명을 연장시킨다. 한마디로 얘기해서 사는 것이 재미가 없다.

밤새 세 가지 병에서 오는 고통에 시달리다가 아침이 되어서 나를 데리러 온 자동차에 몸을 싣고 사무실에 나오면 기분의 전환 때문인지는 몰라도 신체적인 조건이 매우 좋아진다. 그때마다 오늘의 일을 시작하고 좋은 친구를 만나고 맛있는 음식을 먹을 생각을 하면 기운이 난다.

원래 나는 건강한 편이 못 되는 몸이 약한 소년이었다. 초등학교 시절에도 다른 아이들처럼 운동장에서 뛰어 노는 것이 아니라 운동장 가장자리에 있는 포플러 나무 밑에서 개미하고 놀곤 했다. 소설책을 읽기 시작하고부터는 시간만 있으면 책을 읽었으므로 몸은 늘 잔병에 시달렸다.

이상한 일은 두 살 때 이질에 걸려서 시내에 있는 일본 병원에 입원했던 일이 또렷하게 기억나는 것이다. 그때 간병하던 할아버지에게 얼음물을 얻어 마시고서 더욱더 고생한 생각이 난다. 그리고 병원에서 준 누런 파가 들어간 죽을 먹고 체했던 일은 일생 동안 파를 먹지 않게 된 동기가 되었다. 또 한 번은 다섯 살 때 거위배가 아파서 고생하던 나를 아버지가 안고 병원으로 갈 때 싸릿재 나룻터의 길바닥에 거위를 게운 기억이 떠오른다.

그렇게 병약한 소년이 어쩌다 정구를 친다고 그것도 시합에 나간다고 맹렬히 연습을 하다가 늑막염에 걸려서 동네에 있는 이와이(岩井)병원에 가 꽤 오랫동안 치료를 받은 일도 있었다. 뿐더러 그 무렵 폐렴에 걸려서 아픈 주사를 여러 대 맞기도 했다.

이 무렵 또 한 가지 추억으로 남은 것은 뛰는 것이 너무 싫은 나머지 매년 한 번씩 있는 운동회 때에는 일부러 다리에 붕대를 감고 절뚝거려서 달리기를 모면했던 일이다. 그만큼 나는 뛰는 것을 제일 싫어했는데 그후 서울로 기차 통학을 할 때에도 뛰면 탈수 있는 기차도 뛰지 않아 놓친 적이 부지기수였다.

그렇다고 운동 신경이 없는 것은 아니어서 앞에서 얘기한 것처럼 정구도 치고 청년 시절에는 농구도 하고 바다에 근접한 인천

324
·
어느 미술관장의 회상

에 살았으므로 수영도 하는 등 운동하는 시늉을 했지만 무엇 하나 특별히 잘하는 것 없이 지냈다. 그러다가 앞에서 이야기한 것처럼 1971년 일본에 갔을 때 중풍으로 쓰러지고 고혈압 환자가 되고 노인병에 시달리는 신세가 되었다.

그러고 보니 내 주변에서 나와 친한 많은 사람들이 암으로 세상을 떠났다. 먼저 어머니가 1942년 자궁암으로 돌아가셨는데, 그때만 하더라도 수술이 무서워서 수술을 하지 않는 바람에 그만 돌아가시고 말았다. 밤이 되면 고통이 일어나서 의사를 인력거로 데려와 진통제를 놓으면 그제서야 잠이 들고 하는 생활이 3년 동안이나 계속되었다.

어머니는 약해진 병자의 심리인지라 나에게 신경질을 부리시기도 하고 아프다시며 업어 달라고 투정을 부리시기도 했다. 또 돌팔이 의사의 약을 지어서 한 봉지만 먹고는 또 다른 의사로 옮기는 일이 잦아서 어머니가 돌아가신 후 뒤안 창고에는 한약이 산더미처럼 쌓여 있었다.

그러던 어느날 답동성당에 있는 요세피나 수녀가 집에 들러서 영혼이라도 구하자고 어머니께 대세를 주었던 것이다. 고통에 시달리던 어머니는 종교의 힘을 빌어서 생명이 연장되기를 기도했으나 결국 돌아가시고 말았다.

김순배 형은 매부 김근배의 형으로 나에게 가장 큰 영향을 준 사람이다. 내가 그림을 그리기 시작한 것도 그의 영향이었고 살아나가는 방법을 암암리에 가르쳐 준 것도 그였다. 훌륭한 실력을 가지고 있는데도 불구하고 실력을 발휘하지 못해서 화단에서는 이름이 없지만 그를 아는 사람은 그의 능력과 타고난 감수성을 인정하지 않을 수 없었다. 언젠가 나는 "형은 마치 영문학자 닥터 존슨과 같은 존재로서 자기는 작품 활동을 별로 안 했지만 주변에 좋은 작가들을 거느리고 인간적인 영향력을 주는 사람이다."라고 한 적이 있었다.

한편 순배 형은 나에게 수틴(Soutine)이라는 화가에 대해서
말하곤 했는데, 그것은 수틴이 죽고 나서 가까운 친구들도 전혀
몰랐던 일곱 살된 아들과 애인이 나타났다는 이야기였다. 나는 그
저 재미난 이야기라고만 생각했다. 그러나 막상 순배 형이 돌아가
신 후 인천에서 여섯 살난 아들과 숨겨 놓은 애인이 장례식에 나
타나 나를 놀라게 했다. 순배 형도 역시 대장암으로 3년간의 투병
끝에 운명하고 말았다.

김수근은 50대 한창 나이에 암에 걸려서 서울대학병원에서
투병 생활을 했는데 병상에서도 공간사의 일을 보고 또 많은 그림
을 그려서 남겨 놓았다. 병원에 갈 때마다 볼 수 있었던 간호에 지
친 부인의 모습과 치료실에서 운동을 하면서 살려고 발버둥치던
그의 모습이 아직도 눈에 선하다.

최순우 형이 암에 걸린 것 역시 운명의 장난이었는데 박물관
을 총독부 청사로 옮기는 그 중요한 시기에 병에 걸리고 말았다.
나는 그가 서대문에 있는 고려병원에 입원했을 때 자주 들렀었는
데, 처음에는 최 형답게 의젓하였지만 병이 도져서 고통에 시달리
면서부터는 나를 보면 덮어놓고 우는 것이었다. 인생을 단념해야

하고 고통을 참으려니 몸이 성한 나를 보고 슬픔이 복받쳤는지도 모른다. 그러한 최 형도 1984년 12월 16일 운명하고 말았다.

김원룡은 건강을 위해서 아침마다 한 시간씩 산책을 하였다. 그런 생활이 몇 년 동안 계속되던 어느날 대학에서 의례적인 건강 진단이라고 하여서 신체 검사를 하였더니 양쪽 폐에 이상이 있다는 것이다. 전문의에게 가서 검사를 한 결과 양쪽 폐가 모두 암에 걸렸다는 사실을 알았다. 이미 진행될 대로 진행된 후라 손을 쓸 수가 없었고, 더군다나 양쪽 폐가 동시에 잘못되는 바람에 수술을 할 수도 없어서 그때부터 죽음을 향하여 살아가야만 했다. 나의 집이 여의도에 있었고 그의 연구소도 63빌딩 근처이고 해서 머리에 털모자를 쓴 그의 모습을 먼 발치에서 바라본 적이 몇 번 있었다. 그런 투병 생활 끝에 그도 세상을 등지고 말았다.

최근에 암으로 세상을 등진 사람은 내가 가장 아끼던 이대 시절의 제자 이인숙이다. 이대 시절에 그의 가족과 가깝게 지냈는데 동생 이선자는 지금도 뉴욕에 있으면서 작업을 하고 있는 터이다. 인숙은 유명한 의사에게 시집을 가서 꽤 좋은 아파트에 살며 남부럽지 않은 생활을 했다. 내가 뉴욕에 갈 때마다 들러서 옛날 정을 회포했던 터인데 갑자기 최근에 암으로 세상을 떠났다는 소식을 들었다.

그 다음으로 암으로 죽은 사람은 여동생들인 복례와 복희이다. 복례는 내 바로 아래 동생으로서 남매들 중에서 가장 가까운 사이였고 심지가 곧고 얼굴이 잘생긴 동생이었다. 그는 육군 준장인 김근배에게 시집을 가서 겉으로는 꽤 잘 살았으나 김근배가 유명한 플레이보이라서 늘 마음 고생을 하는 것을 옆에서 보았다. 남편이 죽고 집안이 망하고 난 어느날 복례는 강남의 어느 병원에서 암으로 세상을 등지고 말았다.

어머니가 돌아가시고 나서 복희가 혼자 외롭게 있을 때 나는 계성여고 교장으로 있던 장발에게 부탁하여 동생을 명동성당 구내

곱게 늙고 싶다

에 있는 계성여고에 입학시켰다. 그는 장차 수녀원으로 들어가기를 원했으나 그 희망은 흐지부지되고 그대로 학교를 졸업하였다.

그후 박윤섭에게 시집을 가고 또다시 미국으로 이민을 가서 L.A.에 살고 있던 중 그곳에서 역시 암에 걸렸다는 전갈을 받았다. 복희가 죽기 몇 달 전 마침 미국을 여행 중이던 나는 마지막으로 그를 보려고 L.A.에 들러서 그와 최후의 대면을 하였다. 그때 그는 이미 몸은 붓고 증세는 악화되어서 가망이 없어 보였으나 즐거운 마음으로 나를 대해 주던 것이 생각난다. 이처럼 우리 집안에서는 어머니가 암으로 돌아가시고 형제 중에서도 유독 여자만 골라 암에 걸렸는데 이것이 유전 때문인지 아니면 운명적인 것인지 모르겠다.

가장 가까운 어머니로부터 친구들, 사랑하는 제자와 형제들에 이르기까지 많은 사람들이 내 주변에서 사라진 것은 나에게 '인생 자체가 허무하다'는 것과 '너도 언젠가는 세상을 등져야 한다'는 것을 알리는 경고가 되었다.

어느 미술관장의 회상

2. 남이 본 나

1) 멋진 노경 — 최순우

책과 더불어 나이 먹어 버린 사람들로 치면 추하지 않게 늙어 가고자 하는 소원이 크다. 쓴맛 단맛을 다 겪고 이제 노경에 들어선 이경성 교수를 만날 때마다 노경의 아름다움이란 저런 사나이를 두고 하는 말인가 보다 싶어서 은근히 부러워질 때가 있다. 말하자면 이 교수는 젊어서도 후리후리한 미청년이었지만 그 젊을 때의 모습이 연륜이라는 관록이 더 붙어서 정말 남이 부러워할 만큼 그의 노경이 아름답다.

이제로부터 30여 년 전 세상은 8·15 해방을 맞아서 젊은 지식인들이 모두 제 갈 길을 서둘러 찾을 때 이 교수는 서둘러 고향인 인천에 독일 사람들이 지은 빨간 벽돌집을 잡아 아담한 시립박물관을 꾸미고 스스로 그 관장이 되어 있었다. 이 교수와 나의 교분은 바로 그러한 무렵에 시작이 되었다.

지금도 눈에 선하지만 이 홍안의 미청년은 첫 대면에 벌써 40년 지기처럼 익숙해지는 사람이었다. 이 교수는 그때 벌써 서양 미술과 현대 미술에 밝아서 화단 사람들과 미술에 대해 논하고 평단의 건설을 뜻하는 다감한 청년이었으므로, 나는 불모지에 가까운 우리 미술 비평이나 근대미술사의 정리를 할 수 있는 사람이 바로 여기 있구나 하는 생각을 했었다.

6·25 전쟁이 일어나서 뿔뿔이 헤어졌다가 모두 피난지 부산으로 모여들 무렵 군복을 입은 이 교수도 불쑥 부산 광복동에 나타나서 서로의 건재를 반겼었다. 그 무렵 나는 한국미술사연표니 한국도예 용어집자료니 하는 일을 손대고 있었지만, 국립중앙박물관이 피난처에서 부산시민에게 손쉽게 이바지할 수 있는 일이 없을까 하는 생각

을 하게 되었고 김인승, 김환기, 배렴 등 화가들과 이 교수의 협력을 얻어 국립중앙박물관 주최《한국현대작가초대전》이라는 것을 준비하게 되었다.

1953년 봄 우리는 국립중앙박물관 부산 본부라는 간판을 달고 있던 광복동 뒷골목 4층 건물의 2층을 서둘러서 화랑으로 꾸민 후 유화와 동양화로 나누어서 두 번의 중진 작가 초대전을 가졌고, 전쟁 중에 작고한 이용우 화백의 유작전도 여는 등 국립중앙박물관으로서는 처음 있는 현대 미술 행사를 가졌었다.

그해 가을 서울에 돌아 온 국립중앙박물관은 남산에 있던 구 국립민족박물관 자리(원래 이등박문의 총감부 건물)에 임시로 자리를 잡고 서울 개관을 준비하는 동안 나는 또《한국근대미술50년사》를 회고, 정리하는 한국 현대 작가들의 구작전을 마련하게 되었다. 이 전람회는 1954년 1월부터 3월에 걸쳐서 열렸는데, 이러한 기획전은 아마 우리 화단사에서도 처음 있는 일이었다. 이 행사 또한 이 교수, 김환기, 정규 등 여러 친구가 힘을 합해서 도와 주었었다.

매우 보수적이던 국립중앙박물관이 부산 피난처와 서울의 임시 청사에서 당시로서는 대담한 현대 미술 행사를 갖기로 결심할 수 있었던 것은 이 교수의 지혜에 힘입은 바가 많았다. 그때 서울 전람회에 모였던 작가들과 작품들은 지금 되돌아보아도 한국근대미술사의 정리와 그 구축 작업에 분명한 뼈대 구실을 할 수 있는 중요한 내용들이었다. 이 국립중앙박물관 전람회를 계기로 해서 이 교수의 한국근대미술사 정리의 의욕이 한층 구체화되었을 것이고 나도 적지않은 공부가 되었던 것은 이제 즐거운 추억의 하나가 되었다.

그때 나는 이 교수에게, 당신은 이제부터 한국근대미술사를 맡고 나는 나의 본업인 개화기까지의 한국미술사 공부만 하자고 약속을 했었다. 그로부터 따져 보아도 벌써 30년이 다가오고 있으며, 이 교수도 나도 나이 들어 버렸지만 이 교수는 타고난 천성대로 그 밝은 동안(童顔)에 아름다운 은발을 휘날리는 멋진 노경을 보여 주고 있다.

뜬구름처럼 잠시 잠깐 지나가는 나그네 인생인데 이 교수처럼
아름답게 살고 아름답게 늙어 간다면 다른 한이 없을 것만 같다.

1980. 『한국현대미술의 형성과 비평』

2) 칠십이 되어도 콤비를 걸쳐 입은 석남 — 김원룡

이경성도 이제 고희가 되었으니 이름이 아니라 호로 석남 하고
불러야 하겠지만 왜 그런지 석남 하기에는 뭔가 어울리지 않고 분위
기, 이미지, 친밀감 등 또 그가 하고 있는 일, 생각, 사상 등을 생각
하면 역시 이경성 하고 불러야 할 것 같다.

이경성 하면 언제나 생각나는 두 사람이 있다. 하나는 최순우,
또 하나는 김수근이다. 엄격히 따지면 그들은 전문 하는 분야에도 차
이가 있고 외모, 성품, 체형 모두 다른 점이 있지만 미에 대한 타고
난 감각, 그리고 사람 자체가 풍기는 역시 천부의 멋은 셋이 모두 공
통적이다. 그래서 그들을 존경하고 동경하는 여인부대가 따라다닌
것도 같은데 그들을 지휘, 용병 하는 솜씨에도 배울 점이 많아 미술
적 에피소드로 모두 미화되어 있는 것 같다.

그것은 여담이고 최순우는 백안, 흑발에 소리 없이 걸으며 저음, 과묵의 신사 양식을 취했지만 김수근은 봉발, 무작위의 직방 양식으로 일언 일언이 형용사 없는 관중시(貫中矢)였다. 거기에 비하면 이경성은 유럽의 고성(古城)에서 자라난 18세 소년 같은 분위기로 큰 소리도 안 하면서 뭔가 독백하듯 하다가 동안으로 웃어 넘기는 양식이고 키가 커서 사람을 설득하는 효(效)가 있는데 근래에는 긴 은발에 깊이가 더 생겨 더욱 득을 보고 있다.

내가 국립중앙박물관 직원이 된 것은 1947년 2월이었는데 그때 이미 인천시립박물관장이던 석남이 자주 박물관에 들려서 무슨 동우회 동인처럼 가까워졌으나 그와 정말 가깝게 지낸 것은 그의 말에 의하면 최순우의 '자석에 끌려서'였고, 그는 국립중앙박물관의 소장품을 빌어 전시했다가 피난지인 부산에서 반납하는 책임감을 보여 주기도 했다.

그가 미술 평론가로서 근대미술사가로서 본격적으로 자리를 굳혀 간 것은 1956년 이대, 이어서 1961년 홍대로 넘어가는 기간이지만 미술론, 미술평 등은 부산 피난 시절부터 이미 쓰기 시작하였으며 그것이 화단의 자극원이 되고 세인의 관심 조장이 되고 최순우 등 박물관원들을 움직여서 창고 속의 가청사에서 현대화전을 열게 한 동기가 되었다고 하겠다. 그때 전시회에는 이대의 김활란 총장도 내관하여서 직접 안내한 기억이 있고, 이제는 작고한 조각가 윤효중이 출품한 친구 Y씨의 그림 앞에서 "이것도 그림이라고 할 수 있을까."라고 Y씨에게 일본말로 농하니까 Y씨 역시 일본말로 "한국에도 이런 훌륭한 화가가 계십니까요." 하고 받아 치우던 기억 역시 새롭다.

그것은 그렇고 석남은 1967년에 홍대에 현대미술관을 차렸고 1982년에는 국립현대미술관장으로 옮기면서 국립현대미술관의 면모와 인상을 일신하였다.

나는 한때 국립중앙박물관장을 지내 문공부 산하 기관장의 공무원으로서의 고충을 잘 알고 있었기 때문에 저 자유인 이경성이 그 자

리를 견딜 수 있을까 걱정했는데, 관장실로 찾아가 보니 역시 석남이 살고 있다는 분위기가 감돌고 골치 아픈 일들을 용케 이겨 나가면서 미술관의 내용이나 감각을 문화의 장으로 바꾸고 있었다. 앞을 가로 막는 숲을 칼로 쳐 가며 나가는 것이 아니라 긴 나뭇가지로 스쳐 보고 밀어 보고 이슬에 젖고 빗물에 젖으며 정말 길이 막히면 "재수 없어." 하고 웃어 버리고 딴 길을 열어 보는, 그 낙천적이고 순진한 생활 철학, 태도로 문제들을 해결했고 또 정말 안 될 때는 손을 드는 것이 석남이었다.

그가 국립현대미술관을 떠나 워커힐 미술관으로 옮겼을 때 나도 몇 번 가 본 일이 있으나 누가 생각해도 사람 발길 뜸할 곳에서도 미술 방향의 첨단을 휘어잡는 기백의 장이었고 지금 이름을 기억 못하나 유명한 일본 여류 음악가의 연주회를 전시장 한가운데서 열기도 하는 새 감각이었다.

이경성의 미술 감각과 문화 감각은 그러한 미술 작품 속에서, 미술인·예술인들과의 대화와 접촉 속에서 점점 더 성숙하고 세련되어 갔으며 그러한 이경성의 일종의 인간적 결정(結晶)이 과천의 새 국립현대미술관이라고 해도 과언이 아닐 것이다. 과천에서의 미술관 출현에는 물론 작고한 김세중 씨의 공도 컸지만 부지 선정 등 이경성의 힘이 음양으로 결정적인 역을 하였다.

새 국립현대미술관이 서울대공원의, 그것도 그 깊숙이 들어간 남쪽 구석에 자리잡는다고 들었을 때 나는 내심 크게 반발하였고 그 반감은 아직도 여전하다. 이경성은 현 서울의 형편에서 그러한 넓은 면적의 땅을 찾아낸 것만도 큰 공이라고 자찬하고 있지만 나는 아직도 박물관, 미술관은 그것이 사회 교육 기관인만큼 소수의 문화인이 아니라 다수의 일반 시민들이 쉽게, 그것도 생활의 짧은 여가를 이용해 찾아갈 수 있는 것이라야 한다고 확신하고 있다. 그래서 적어도 국립현대미술관만큼은 국립중앙박물관과 함께 서울시민만이 대상이 아니라 서울을 찾는 전국민이 쉽게 가 볼 수 있도록 서울시장뿐만이

아니라 국무총리, 대통령을 상대로 문화인, 예술인 전체가 운동을 전개해서 서울시내의 가장 편리한 곳, 차라리 지금의 국립중앙박물관 서쪽 터 같은 곳에 신축했어야 했다고 생각하고 있다.

나는 과천의 국립현대미술관의 실정을 직접 체험하여 보기 위해 일반버스를 타고 공원으로 가서 그 코끼리차라는 지붕 없는 놀이터 화물차에 어린이들과 나란히 앉아 타고 내려서 다시 먼 길을 걸어서 들어가 보았다.

다 올라가서 길이 좌우 두 갈래로 갈라지는데 조금 가까워 보이는 좌도로 들어서니까 수위 하나가 그것은 나오는 길이라고 들어가는 길인 우도로 돌아가라 한다. 수위란 원래 어디서나 내객의 편의가 아니라 불편과 불리를 줄 수 있는 그 조그맣고 유일한 권력을 쓰는 것을 낙으로 아는 사람들이기 때문에, 보통 때는 그 지시에 따르지만 코끼리차 때부터 올라 있던 혈압이 일시에 터져 여기서만은 비문화인 노릇을 하였다. 무슨 법률로 정해진 것도 아니고 남이야 어느 길을 걷든, 사람 없는 그 빈 길 노인이 걸어가는데 무슨 잔소리란 말인가.

"현대미술관? ×나 먹어라", 그런 욕을 가슴 속에서 해 가며 돈을 내고 안으로 들어갔다. 거기까지는 화가 났으나 일단 들어가니까 안은 역시 이경성의 미술관이다. 건물, 전시 모두 좋고 매점도 좋고 특히 평범하게 앉아 있을 수 있는 의자의 커피 휴게실이 좋다. 그러나 나와서 또 코끼리차를 타니 차량과 차량의 연결고리쇠가 이리 밀리고 저리 밀려서 도무지 좌불안석이요 방금이라도 뒤집어질 것 같고 또 욕이 입까지 튀어나온다.

그래서 그 가기도 힘들고 오기도 힘든 새 국립현대미술관에 대한 감정이 생각할 때마다 되살아나 언젠가 아시안 게임 관계 문화행사위원회가 문공부 차관 주재로 열렸을 때 "국립현대미술관은 한번 가 보면 다시는 못 가 볼 곳"이라고 그 이전론을 강하게 발언하였다. 그랬더니 그 말이 석남 귀까지 들어갔는지 그뒤 동석한 어느 석상에서 "삼불이 현대미술관 다시는 못 갈 곳이라고 욕했다며." 하는데 그

얼굴은 우스워 죽겠다는 석남 특유의 그 웃는 얼굴이다. 그것이 바로 이경성이며 이경성의 인간미와 애교가 바로 거기에 있는 것이다.

그것은 하여튼 그뒤 뭔가 좀 개선이 되어 적어도 자동차 가진 사람만은 대공원으로 가서 국립현대미술관 마크인 H자 표시를 따라서 뒷길을 요리조리 돌다 보면 미술관 주차장으로 닿게 되는데 문자 그대로 그것은 자동차뿐이요 사람이 걸어서 갈 수 있는 거리가 아니다. 서울 사람도 가기 어려운데 그 안에서 무슨 ××을 하든 올림픽 구경 온 사람들이 거기를 찾아 가겠는가. 자동차 숫자가 늘어나니까 관람 인구가 늘어나는 것은 당연한 일이다. 그러나 국립현대미술관은 그저 관객이 는다고 자만하지 말고 그 관람객의 성분 조사를 통해서 자화자찬도 하고 반성, 개선도 하고 앞으로의 발전 계획도 세워 나가야 할 것이다.

예술인 세계에는 말이 많다고 한다. 그러나 인간 사회란 본래 말이 많은 것이다. 특히 사회적인 명성과 평가가 작가의 생존 그 자체와 밀착되고 있는 예술 사회에서 자기자신의 대외적 위치에 민감해지는 것은 당연한 일이며 그렇지 않다면 그는 백치이거나 위선자임이 분명한 것이다. 출품 작가의 수가 한정되고 그 선출이 몇 명의 소위 선정위원들에 맡겨졌을 때 물의가 일어나는 것은 당연한 일이다. 뽑힌 사람과 빠진 사람의 질적 수준이 반대일 경우도 있고 선정위원의 사감(私感)에 의해 밀려날 수도 있다.

그래서 작가 자신들은 생각하지도 않는데 정부나 제삼자들이 함부로 전시회를 작안(作案)하고 이름들을 열거해서 남을 망신시키는 것은 고사하고 생존 기반까지 흔들리게 하는 일이 생긴다. 이번 올림픽 출전 작가 선정도 물의가 일어난 것은 당연한 귀결이다. 어느 학교 미술학과에 교수가 세 사람 있는데 두 명만 뽑히고(?) 한 명은 낙선(?) 되었다고 하면 그 한 명의 체면은 어찌 될 것인가.

위원회를 상대로 명예훼손 소송이라도 내어야 할 문제가 아닐까. 작가가 그런 소송을 내어서는 도리어 명예훼손이 될지도 모르고

예술인이 그래서는 안 되겠지만 하여튼 문제는 심상치 않다. 그리고 그런 물의의 공격 중심 대상이 되는 것은 아마 직책상 이경성이 될 것이 뻔한 일이다.

그는 또 그 특유의 웃음으로 일을 넘기게 될지 모르나 나 같은 문외한 생각으로는 대학의 미술학과를 나와 작품 활동을 계속하고 있는, 예를 들어 30세 이상의 작가들 또는 미술인명사전에 올라 있는 작가들에게는 누구나 출품권을 주어 내는 대로 모두 걸어 놓고 보는 사람들이 스스로 작품의 양악(良惡)을 마음 속에서 평가하도록 하는 것이 좋을 것 같기도 한데 그렇게 되면 전시장은 때 아닌 도떼기시장이 될 것도 뻔한 일이고 하여튼 일은 쉬운 일이 아니다. 그러나 비록 선정위원이 한수선정(限數選定)하였다 해도 그 작가명을 신문지상에 공표만 안 하면 물의의 크기는 좀 줄어 들지 않을까.

이경성 고희 얘기 하다가 엉뚱한 옆길로 들어갔지만 이제 고희의 관록이 붙는 석남, 문자 그대로 노인자가 붙으니 모든 일 잘 끌어 나갈 줄 믿는 바이다. 칠십이 되어도 터틀넥 스웨터에 아무렇게나 콤비를 걸쳐 입은 석남의 멋은 여전하고 우리 현대 미술의 정신적 풍향계처럼 그 존재는 더욱 뚜렷해지고 있다. 우리나라 예술계, 문화계에는 개성이 뚜렷하고 명확한 문화관을 지닌 나라의 보배들이 몇몇 있지만 이경성이 그 중의 하나요 그것도 대치할 수 없는 문화인의 하나임이 분명하다. 지난번 삼성 본관에서의 무슨 행사에 넥타이 맨 정장으로 나타난 석남은 어딘지 어울리지 않고 "이거 거북해." 하고 자신도 웃고 있었다. 이절노인인지 삼절노인인지 나는 그 숨어진 정체는 아직 모르고 있지만 이제 노인의 문턱에 선 노동(老童) 이경성, 더욱 성숙해서 중로(中老), 숙로(熟老)가 되며 오래 장수해서 우리 현대 미술의 정신적 지주가 되고 발전을 위해 얻어맞는 초석의 돌덩어리가 되어 미술관의 벽을 뒤덮는 청태(靑苔)로 남아 있기 바랄 뿐이다.

1988. 『한국현대미술의 흐름』

어느 미술관장의 회상

3) 액팅 디렉터 이경성 —홈마 마사요시

이번 가을 내가 근무하고 있는 사이타마 현립근대미술관에서는 오스트레일리아의 퀸스랜드 주와 자매결연을 맺은 것을 계기로 하여 《현대 오스트레일리아 미술전》을 개최할 예정이다. 그래서 브리스펜의 미술관과도 교섭을 가졌는데 나와 이야기한 관장의 타이틀은 액팅 디렉터였다. 흔히 들을 수 없는 말로 일본에서는 부관장에 해당되는 것과 같은데, 관장이 명예직일 경우 사실상 관장의 일을 하고 있는 사람이라는 의미도 된다. 그러나 이와 같은 직함으로가 아니고 액팅의 의미를 '그대로 활동하는 관장'이라고 생각하면 마침 적합한 사람이 있다.

작년 가을 개관하게 된 한국의 국립현대미술관장 이경성 씨의 일이다. 지금 이야기한 《현대 오스트레일리아 미술전》이 당관에서만 끝나는 것이 아쉬워서 이 관장에게 연락하여 보았다. 곧바로 반응이 와서 꼭 개최하고 싶다는 회답이 왔다. 그후 이야기인즉 이 관장은 텔레비전에 출연하였을 적에도 그것에 대하여 언급했다고 한다.

그러나 개최의 조건이 한국까지의 제비용은 이쪽에서 부담하고 한국에서 오스트레일리아까지의 반송비는 한국에서 부담한다는 것이다. 그러나 얼마 후에 안 일이지만 오스트레일리아에서 일본까지의 공수비에 비하여 일본을 포함한 주변의 반송비는 이아타 협정에 의해서 훨씬 비싸진다는 것이다. 이것과 전후해서 이 관장 쪽에서도 미안하지만 예산이 없어서 이번에는 개최할 수가 없다는 것이었다. 약간 곤란하였지만 할 수 없는 일이었다. 좌우간 이러한 일로 미루어 보아서 이 관장의 국제 감각은 예민하고 대응은 신속하였다. 그 이 관장에게서 지금 두 가지 일이 생겼다는 연락이 이쪽으로 전달되었다.

하나는 한국의 새로운 학예원을 기관에서 꼭 연수시켜 달라는 것으로, 그 일환으로 이인범이라는 학예원이 2월에 와서 5월까지 당관의 학예부에 책상을 놓고 연수 중이다. 이것은 간단한 것 같지만

실제로는 실현하기 어려운 것이다. 비용이라든가 신분 보장, 또 무엇보다도 그가 없는 동안의 일을 다른 학예원들이 커버하지 않으면 안 되기 때문이다.

일본에서는 국내에서 단기간 학예원을 파견하여 연수시키는 일은 있지만 국제적으로 외국의 미술관에 장기에 걸쳐서 파견한다는 것은 극히 드문 일이다. 한국은 이웃 나라로 가깝다고는 하지만 이것은 국제적인 일이기 때문에 전화 한 통으로 결정될 일이 아님에도 불구하고 이 학예원은 몹시 예절바르게 일을 하고 있다. 이것은 이 관장의 경쾌한 국제 감각을 가리키고 있는 것이다.

이것과 병행하여 이 관장에게서 또 다른 의뢰가 왔다. 이번에 올림픽을 계기로 해서 국제야외조각 심포지엄을 행한다는 계획이었다. 거기서는 세계를 아시아 지구, 유럽 지구, 남북아메리카 지구로 나누어서 세 사람의 전문 협력자를 정해서 추진한다고 한다. 그래서 아시아 지구의 협력자가 되어 달라는 것이다. 곧 올림픽위원회 쪽에서 정식의 의뢰가 있을 것이라는 것이다. 그러나 그후 한 달이 지나도 의뢰서는 안 왔다. 이것은 이 관장의 발상이 틀림이 없고 그것은 국제적으로 곧바로 작동하는 것이지만 그만큼 행정이 뒤따르지 못했던 까닭이라고 추측한다.

그후 특이한 스타일의 금속 조각으로 알려진 다나베 미스아키가 작년 여름에 나를 찾아왔다. 한국에서 꼭 개인전을 하고 싶은데 누구를 소개하여 달라는 것이다. 곧바로 이경성 씨에게 소개장을 썼다. 그리하여 다나베 씨는 그때까지 만든 작품과 야외의 모뉴멘트 조각의 사진을 가지고 갔다.

때마침 국립현대미술관이 개관하고 여러 가지 일이 겹칠 때이지만 이 관장은 시간을 내어서 그를 만나 주었다. 그리고 작품 사진을 보자마자 곧바로 신관의 앞에 놓을 조각을 만들어 달라고 부탁했다. 의외의 전개에 대하여 감격한 다나베 씨는 귀국 후 곧바로 보고해 주었는데 전혀 미지의 외국 작가의 사진만 보고 마음에 든다고 행동에

어느 미술관장의 회상

옮기는 것은 이해하기가 곤란했다. 그러나 이것은 다른 사람으로서는 할 수 없는 일인지도 모른다.

이 관장은 사실은 전전(前前) 국립현대미술관의 관장이었다. 그것을 그만두고 나서 관광지로 알려진 워커힐 호텔 속에 사립 미술관을 만들고 그곳의 관장이 되었다. 작으나 현대 미술을 적극적으로 다루어서 그의 활동에 대해서는 일본에서도 미술 관계자 사이에 알고 있는 사람이 많다.

다음 국립현대미술관장으로서는 조각가인 김세중 씨가 임명되었다. 서울 교외에 새롭게 거대한 국립현대미술관이 만들어져서 후관에서 옮겨졌으나 개관 직전에 김 관장이 갑자기 별세하는 바람에 이 관장이 또다시 추임하게 되었던 것이다. 내가 이 관장과 알게 된 것은 앞의 국립현대미술관장 시절로 한국문화진흥회의 초청으로 문화 시설을 견학할 때이다.

그 다음은 저팬 아트 페스티발의 용건으로 방문했는데 이 두 번째의 기회에 몇 번인가 이 관장과 서울시내를 걸어 다녔던 적이 있었다. 그때 내 눈에 인상 깊게 남은 것은 거리의 모든 곳에서 스치는 사람들, 특히 젊은 여성들이 이 관장에게 인사한다는 것이다. 미술관장이 되기 전에는 오랫동안 여자대학에서 교편을 잡고 있었기 때문이겠지만 그 자신의 매력에 의한 것임이 틀림없다. 장신으로 은발의 로맨스 그레이에 밝은 웃는 얼굴이 상쾌하고 약간 더듬으며 이야기하는 것이 오히려 느긋한 리듬이 있어서 그 진폭이 큰 행동을 일으키고 있다.

재작년 가을에 타이페이에서 제2회 국제판화비엔날레가 개최되고 나는 심사위원으로 초대되어 참가하였다. 이 전람회의 레포트는 앞서 이 난에서 소개하였기 때문에 많이는 이야기하지 않겠지만 그때 이 관장도 같이 심사위원으로 참가하여 재회하였다. 그외에는 미국, 영국, 프랑스에서 온 사람들로 심사위원이 구성되었는데 이전에 알고 있었던 이 관장과는 의지가 통해서 심사의 자세도 대충 같은 것

같았다.

심사가 끝난 후 심사원들은 몇 년 전에 새로 개관한 대북시립미술관을 보러 갔다. 사실 나 자신은 이미 전년에 이 미술관을 방문한 적이 있었다. 우리 미술관의 스텝이 중심이 되어서 여행을 계획하고 이 신미술관과 고궁박물원을 견학하였기 때문이다. 그것은 참으로 거대한 미술관으로서 우리 사이타마 현립근대미술관의 5~6배가 되었다. 세어 보니 동시에 10개의 전람회를 개최하고 있었다.

콜롬비아 대학을 나온 여자 관장은 이미 전람회가 바닥이 난 상태라서 일본에서 도와 주면 좋겠다는 것이다. 그러나 대만은 일본과 국교가 없는 나라이다. 나는 귀국해서 문화청에 알아보았지만 역시 공적으로는 무리하고 사적이면 괜찮을 것이라는 대답이었다. 그래서 작년에 사적으로 하라 미술관에서 현대미술전을 조직해서 보냈다.

이야기가 곁으로 흘렀지만 심사원들은 자유롭게 미술관 속을 구경했는데 이때 이 관장은 은근하게 소감을 이야기했다. 이와 같은 거대한 것을 숲으로 만들어서 사람들이 모여서 보는 식보다는 일본과 같이 여러 지방에 미술관이 있어서 친절하게 지역 사회의 사람들을 대하는 쪽이 좋다는 것이다. 이 관장은 지금까지 여러 번에 걸쳐서 일본에 와 보아서 일본의 미술관 사정에 밝다.

그가 이야기하는 것은 지금 각 현에 하나씩 생기고 있는 현립미술관 더욱이 구립·시립미술관을 의미하고 있다. 즉 거대한 중앙미술관 방식에는 찬성할 수가 없다는 것이다. 그러나 이상하게도 또다시 그가 관장이 된 한국의 국립현대미술관이 이와 같은 중앙식의 거대 미술관으로, 개관전의 카탈로그를 보내 주었는데 보니 대전람회를 동시에 4개나 개최하는 것이었다. 약간 의외였지만 그는 그것에 지지 않고 심기일전하여 행동하고 있을 것이다

타이페이에서 심사를 끝내고 귀국하여 열흘 후에 나는 관원의 여행으로 한국을 방문했다. 거기서 이 관장과도 곧 재회하였는데 그때는 워커힐 아트센터의 관장으로서 10명이 넘는 일행을 초대하여

어느 미술관장의 회상

주어서 기분이 좋았다. 그때는 그가 반년 후에 또다시 국립현대미술
관장이 될 것을 꿈에도 생각지 않고 이 작은 기분 좋은 미술관에 한
없는 꿈을 싣고 종횡무진의 기획을 하고 있는 것 같았다. 국제야외조
각 심포지엄의 일로 근근 또 만날 수 있겠지만 거대 공간의 미술관
속에서 그의 모습이 어떠할 것인가를 기대할 뿐이다.

<div align="right">1987. 『미술공예』(일본 잡지)</div>

4) 한결같은 여유, 그 멋 —조병화

어느새,
인생 칠십, 고희의 봉우리

높은 고개를 넘음에
형은 초연한 신선 같구려

원래가 타고난 수려한 모습에
어질고 선량한 천성
오랜 세월이 당신을 깎고 다듬음에
고결한 한 인간, 그 원형을 나타내는구려

아름답다는 건 한 고귀한 생애를 말하는 거
그러한 인간을 말하는 거
형은 실로 그러한 한평생
그 인간을 사셨소

이제 남은 일월
살아서 신선을 사는 세월

곱게 늙고 싶다

어찌 그곳에, 다시
세속의 먼지가 있겠소

형과 같이 살아온 인간의 세월
근 오십 년, 한결같은 순결
그 여유, 그 멋
참으로 고맙소

<div align="right">1988. 『한국현대미술의 흐름』</div>

5) 석남과 미술관 —이대원

석남 이경성 관장은 평생을 미술관과 더불어 살게끔 운명지워진 사람이라고 나는 그전부터 생각해 왔다. 그는 나보다 두 살이 연장이므로 거의 같은 세대를 살아 온 셈이다. 실은 우리 둘은 우연히도 대학에서 법학을 전공으로 했으나 모두 그 분야에서 일을 못 하고 미술 분야에서 지금껏 살아왔다는 것은 어떤 면에서는 다행한 일이었다고 서로 위로하기도 했다.

1945년에 해방을 맞아 그는 20대의 청년으로 뜻하는 바 있어 그 아무도 상상조차 하기 어려운 혼란 시기에 고향인 인천에다가 인천시립박물관을 계획하고 스스로 관장이 되었다는 사실은 길이 우리나라의 박물관사에 남을 사실일 것이다.

나와 석남과의 친분은 1953년 서울에 돌아온 후부터였고 더욱이 홍대에 관계하게 된 이후부터였다. 그는 미술사를 중심으로 한 강의를 맡는 한편 타고난 높은 미의식과 안목으로써 우리나라의 고미술품에 대한 판단이 빨랐으므로 학교에서는 1967년에 홍대 현대미술관을 계획하고 수집에 착수하여 오늘의 홍대 박물관의 터전을 이루었던 큰 공로에 대해 주위 사람들과 함께 고마움을 느껴 왔다.

다른 대학에는 오래 전부터 대학 박물관이 있어 왔고 또 소장품도 수나 질에 있어서 훌륭한 데가 많은 것을 알고 있다. 그러나 석남이 소장품의 가격만으로는 이룰 수 없는 미적 가치를 지닌 물건을 소장할 수 있었던 것은 남달리 뛰어난 안식과 예민한 판단력, 남의 추종을 불허하는 예리한 감식력에 연유하는 것이다.

타계하신 혜곡 최순우 전 국립중앙박물관장과 함께 두 분의 높은 미의식에 감탄해 온 것은 나만이 아니라고 믿는다. 더욱이 그분들의 멋에 대한 감식력은 물론이고 내가 늘 가슴 깊이 전달을 받은 것은 공간 감각을 통한 그 탁월한 진열이라고 말할 수 있다. 같은 소장품을 가지고도 그 진열 여하에 따라서 그 효과가 크게 달라지는 사례를 우리는 국내외에서 많이 보아 왔기에 나는 그들을 늘 존경심을 가지고 대하게 마련이었다. 아마 지금도 석남의 자택이나 사무실을 찾는 사람들은 이 점을 실감하게 될 것이 틀림없다.

우리는 대학에 있는 동안 여러 가지 보직을 맡게 되었으므로 다른 교수들보다 만나는 시간이 많았고 여러 가지 일에서 의견의 일치를 보는 일이 많았었다. 한 가지 예로 우리는 서로 그 필요성을 절감하여 우리나라에서 최초로 대학원에 미학미술사학과를 창설한 것을 큰 보람으로 느끼며 그후 다른 대학에도 유사한 학과의 설치를 보게 되었다.

그가 특히 우리나라 근대미술사의 정립에 특별한 관심을 두었던 것을 나는 쉽게 이해할 수 있었다. 그가 한국근대미술의 시기적인 분기점을 1910년으로 잡은 것은 그 시기 내에서 활약한 작가들을 거의 만날 수 있고 그들의 생애와 작품에 많이 접할 수 있다는 이점을 깨달았기 때문이라고 생각된다. 그러므로 그는 누구보다도 이 시기에 해당되는 작가와 작품에 대한 생생하고 착실한 자료의 집대성을 이룰 수 있었다.

무엇보다도 명확한 증거로는 그가 해방 후 오늘에 이르기까지 남긴 15종의 저서와 40편의 논문, 그리고 300여 편에 이르는 평론,

기타의 발표만을 보아도 그 끊임없는 연구의 발자취에 머리 숙이지 않을 수 없다.

여러 가지 석남과의 추억 속에서 지금도 때때로 생각나는 것은 1970년대 초에 있었던 일이다. 내가 홍대의 미술대학장이었을 때 우리는 오사카 예술대학과 자매 관계를 맺게 되었다. 그 행사의 하나로 양교의 학생 작품 교환전이 일본에서 처음 있게 되어 나는 석남과 함께 20여 명의 학생을 인솔하고 여행을 한 일이 있었다.

전시와 계획된 답사를 끝내고 송별연에 초대되어 우리는 나란히 앉아 담화를 나누고 있었는데 돌연히 아무 말도 없이 일어나더니 2층에 있는 숙소로 올라가는 것이었다. 술을 못 하기에 미리 자리를 피하는 것으로만 알았었는데, 연회가 끝나서 방으로 올라갔더니(우리 둘이서 한 방을 사용) 그가 자리 위에 누워 있는데 언어 장애를 일으켰는지 손으로 무슨 의사 표시를 하기에 겁이 많은 나로서는 그 순간의 놀라움은 말할 것도 없었다.

너무 놀랐고 당황한 나머지 그저 팔다리를 주무르며 구급차를 불러야 함을 깨닫게 되었다. 자정이 넘었었기에 대판 시내 병원을 몇 군데 헤매었는데 도저히 구할 길이 없어 겨우 시외의 사카이 병원에 입원할 수 있어서 우선은 급함을 면할 수가 있었다. 날이 새어 학교 측에서 사람들이 쫓아와서 모든 수속을 취하고 의사에게 자세한 병세를 물었더니 오랜 안정이 필요하다는 것이었기에 우선은 안심을 하게 되었다. 귀국시까지 매일 문안을 했는데 우리 일행은 먼저 가야 하는 상태였었고 그는 학교측의 극진한 호의로 약 2개월의 입원을 마치고 무사히 귀국하게 되었다. 말할 수 없이 다행한 일이었으며 우리는 때때로 그 당시의 일을 회상한다.

전술한 바와 같이 석남이 해방 이후 여러 미술관을 맡아 가며 독자적이며 자신 있는 계획을 해 왔음은 주지의 사실이다. 워커힐 미술관을 시작하여 튼튼한 기반을 닦고 국립현대미술관을 두 번 관할하며 오늘의 면모를 갖추게 한 것은 누구나가 이룰 수 있는 일이 아님

을 잘 알고 있다. 말할 나위도 없이 행정적인 수완 이상의 높은 안목
과 국제적인 감각이 오늘의 성과를 이루게 했으며 우리나라 미술관
사에 빛나는 한 페이지를 남기게 될 것이 분명하다.

우리는 가끔 만날 때마다 다른 삶에 비해서 비교적 행복한 길을
걸어 왔음을 서로가 자인하며 뒤늦게나마 부모님들의 뒷받침에 감사
드리게 마련이다. 다른 데 한눈을 팔지 않고 오로지 아름다움을 추구
하며 살아올 수 있었던 것을 주위 사람들이 부러워하는 것을 들어 왔
다. 석남이 고희를 맞는다고 한다. 머리만 흰 청년 같은 모습에 어울
리지 않는 것만 같다.

<div align="right">1988. 『한국현대미술의 흐름』</div>

6) 밝고 따뜻한 신선 석남 선생 ─김양수

인천 출신으로 우리나라 고고학의 개척자이시고 일제시대에 일
찍이 개성박물관장을 지내신 우현 고유섭 선생이 8·15 해방 한 해
전에 세상을 떠나시자 고고학 부문에서 기대를 모을 만한 분이 인천
에서 나타나기가 어렵게 되었다. 왜냐하면 우선 고고학이라는 학문
이 해방 전후의 우리나라 사람들에게 매우 생소한 학문으로, 일반인
들에게 너무 어렵고 근접하기조차 쉽지 않은 부문이라서 엄두도 내
지 못한 때문이다.

게다가 고유섭 선생이 인천 출신이면서도 당신의 전공 분야를
살리며 연구를 계속해 가기 위해서 개성박물관장의 위치를 꾸려 가
느라고 고향을 떠나 개성에 주거를 두고 계셨던 까닭에 고고학의 후
진을 개성에서 키우기는 했어도 인천에서는 후진 육성의 기회를 갖
지 못했던 것이다. 그런 까닭에 인천에서 고고학자나 박물관을 이끌
분이 나올 수 없게 되어 있었다.

그런데 뜻밖에도 우리 고장 인천에서 해방 직후 박물관이 생겨

났다. 일제시대에도 세울 기회를 갖지 못했던 박물관이 생겨난 것이다. 민족문화유산의 요람이요 지역 문화의 뿌리를 밝혀 주는 지역 박물관이 항구도시 인천에서 해방 직후 처음으로 개관했다는 것은 아무리 생각해도 신기한 일이 아닐 수 없다. 고고학과 함께 민족 전통 문화를 보존하여 가꾸는 일에 일찍 개안하지 않은 사람이라면 이 일을 해 내기가 쉽지 않은 것이다.

해방 공간에서 그 무렵 모든 사람들이 현실적으로 이익이 되는 사리(私利)에만 매달리고 있을 때 재물로 이익을 보는 이재에는 아무런 보탬이 못 되는 박물관 설립에 젊은 정혼을 쏟았다는 것은 지금 돌이켜 생각해 봐도 보통 일이 아님은 분명하다. 황무지와 다름없는 해방 직후의 혼란 속에서, 더욱이 재정적인 뒷받침이 제대로 이루어지지 못한 여건에서 인천에 시립박물관을 세운 것은 어떻게 보면 만용에 가까운 놀라운 일이었다.

이 일을 해 낸 이경성이라는 청년은 그 시기 일본 유학에서 돌아온 27세의 약관이었다. 어떻게 해서 해방 직후의 그 혼란 속에서, 그 정확한 뜻조차 일반인들은 모르고 있었을 시절에 시청 관리들을 설득하여 박물관을 세우려 했는지 의문이 갈 정도이다. 아마도 그 무렵 미군정 교육관으로 있었던 흄펠이라는 장교의 뒷받침이 적지 않았으리라고 짐작이 된다.

사실 인천시립박물관은 당시 시립으로는 우리나라에서 유일한 박물관으로서 1945년 10월 13일, 해방된 지 두 달도 안 됐을 무렵에 개관 준비에 착수하여 10월 30일에 이경성 선생이 초대 관장으로 취임했다. 그리고 다음해 봄 1946년 4월 1일에 인천시 중구 송학동 1가 1번지 현 자유공원 맥아더 동상이 서 있는 광장에 위치했던 옛 세창양행 사택인 청광각에다 설립을 보았다. 개관 당시 진열된 유물은 토제기 47점, 도자기 53점, 사기 3점, 석기 28점, 서화류 19점, 목기 2점, 잡류 96점, 금속류 25점, 골류 1점을 포함해 모두 386점을 가지고 출발했다.

어느 미술관장의 회상

이경성 선생이 6개월간의 개관 준비 중에 널리 유물을 수집하느라고 온갖 노력을 아끼지 않았음은 물론이고, 그때까지 일본인들이 소유하고 있던 미술품의 기증 권유에도 큰 노력을 기울인 것으로 알려졌다. 또한 이때 국립민속박물관과 국립중앙박물관의 지원을 얻어 진열품에 충실을 기했고 독지가들로부터 기부 또는 기증도 적지 않게 받아 초창기의 토대를 쌓았다.

석남 이경성 선생의 박물관장으로서의 또 하나 특기할 공적은 인천시립박물관이 그 기능을 막 발휘해 가려던 초창기 시절에 6·25 전쟁을 맞아 박물관 건물이 일시에 회진되는 참화를 당했을 당시 일이다. 그러나 석남은 이미 그 직전에 침탈자 북한 공산군의 감시를 아슬아슬하게 피해서 박물관 유물들을 감쪽같이 안전한 장소로 옮겨 은닉시켰던 관계로 향토 인천이 확보하고 있었던 유물 300여 점을 고스란히 보존케 했던 것이다.

전쟁 중 박물관이 참화로 불가피하게 휴관하게 되었으나 1952년 7월 1일, 중구 송학동 1가 11번지 현 인천문화원 건물을 확보하고 이듬해 4월 1일 복관을 보았다. 그 뒤 1950년대 중반 이경성 관장은 이대 박물관, 홍대 박물관장으로 자리를 옮겨 앉기도 했으며 드디어 우리나라 미술 평론계의 개척자로서 국립현대미술관장직을 초대부터 두 차례나 맡아 하는 공로를 쌓았다.

그의 저서로는 『미술입문』, 『한국미술사』, 『공예개론』, 『한국근대미술연구』, 『근대한국미술논고』, 『미술이란 무엇인가』 등이 있고, 해마다 한글날이면 수여되는 세종문화대상을 수상하기도 했다. 한마디로 우리 고장 인천에서 석남 선생은 고유섭 선생의 뒤를 이어 박물관 건립과 미술 평론 분야의 선구적인 거성으로 손꼽히는 인물이 되었다. 인천이 자랑할 만한 우리 문화유산의 파수꾼 역할을 해 오신 공로자인 것이다.

내가 처음 석남 선생과 대면하게 된 것은 1950년 9·15 인천상륙작전이 감행되고 인천이 북한 공산군 치하에서 수복된 직후인 10

곱게 늙고 싶다

월경이었다. 그 당시 인천신보사(후에 경기매일신문사) 건물 2층에 문총구국대, 즉 현재 '예총'의 전신으로 전시하에 급조된 단체 사무실에 시인이신 편운 조병화 선생님을 뵈러 갔다가 거기서 석남 선생에게 처음 인사를 드리게 된 것이다.

그때 문총구국대의 대장이신 표양문 선생은 임시로 시장 직무를 보게 되어 사무실에 자주 들르지 못했고 부대장인 석남 선생과 총무국장인 편운 선생, 선전국장인 이인석 선생, 그리고 유희강 선생을 비롯해서 김차영, 박세림, 장인식, 윤기영 씨 등이 상근하고 있었다. 나는 당시 구국대 사무실에서 그분들 곁에 있으면서 심부름하는 일을 했었다. 반공문화인대회 등의 전시(戰時) 문화 행사가 열리게 되어 있어서 그 행사를 치르는 일에 심부름을 하게 된 것이다.

석남 선생에게는 그때 편운 선생의 소개로 처음 인사를 드리기는 했으나 나는 이미 6 · 25 전쟁이 발발하기 전, 그러니까 해방 직후부터 석남 선생을 알고 있었다. 후에 맥아더 동상이 세워진 자리에 있던 인천시립박물관에 들르면 석남 선생을 먼 발치에서 늘 뵙게 되곤 했었다. 그때 박물관 맞은편 산언덕 밑에 자리잡고 있는 인천중학교(현 제물포고등학교)의 학생이었던 나는 박물관장인 석남 선생에게 감히 근접해 볼 엄두를 내지 못했던 것이다. 그러던 것이 6 · 25 전쟁을 치르고서 문총 사무실에 편운 선생을 뵈러 갔다가 그 사무실과 인연을 맺었고 석남 선생에게 인사를 드리고 자주 뵐 수 있게 되었다. 지금으로부터 47년 전의 일이니까 석남 선생을 사귀게 된 것도 반세기 가까운 세월이 흘렀다.

그러나 북진해 올라가던 국군과 유엔군이 중공군의 돌연한 개입으로 다시 밀려 1 · 4 후퇴를 맞게 되자 문총에 속한 예술인들도 뿔뿔이 흩어져서 남하하는 피난 행렬에 끼이게 되었다. 나도 가족들과 1월 4일 배편으로 충남 당진으로 피난을 내려 갔다가 3월경 중공군의 세력이 동두천, 의정부 방면 전투에서 유엔군에 의해 괴멸되고 북으로 다시 쫓겨간 덕택에 인천 집으로 수복해 올 수 있었다.

집에 돌아온 다음 문총 분들을 찾아 나서 보니 장인식 선생을 제일 먼저 만날 수 있었고 이인석 선생이 막 돌아왔고 박세림, 윤기영 씨들이 하나 둘 복귀하고 있었다. 뒤를 이어 석남 선생이 박물관 복관을 위해 복귀했다. 그리고 문총의 활동이 재개되었다. 편운 선생은 그때까지도 부산 송도에서 복귀하시지 않았고 나는 9·15 수복 후 편운 선생을 통해 인사를 드린 석남 선생과 문총 건물에서 늘 뵙게 되었다.

그리고 시립박물관이 옛 외국인구락부(현 인천문화원) 자리에서 복관을 하자 우리 문총인들은 모무 박물관으로 자주 몰려들게 되었다. 그 시절 문총의 임시 사무실은 인천 미국공보원 자리(현 중구청 뒤)에 두고 있었으나 문화 예술 행사를 대개 박물관에서 거행했던 것이 한 원인이라고 할 수 있다.

1953년도에 복관을 본 인천시립박물관은 마침 문화원의 전신인 인천한미문화관을 겸하게 되었고, 박물관장인 석남 선생이 문화관장까지 겸하게 되어서 박물관에서 많은 문화 예술 행사를 갖게 되었다. 미술 전시회 개최는 원래 박물관에서도 할 수 있는 일이었으나 음악회니 사진 전시회니 시 낭송회를 비롯하여 작품 낭독회까지도 가졌고 문총 총회도 박물관에서 거행했으니까 마치 인천시립박물관은 인천 예술인들의 본거지라 해도 과언이 아니었다.

이렇게 문총 부대장에 다시 복귀한 석남 선생이 박물관을 중심으로 활동에 박차를 가하게 되었으며 나도 문총 사무국의 출판부서 일을 맡게 되었다. 또한 서울 환도를 곧 앞둔 편운 선생께서도 사모님이 다시 '김준 산부인과'를 개설하며 인천으로 복귀하신 바람에 석남 선생과 편운 선생 두 분을 박물관에서 매일 뵙게 되었다.

서울고등학교에 직장을 둔 편운 선생께서는 학교가 복교될 때까지 박물관을 늘 찾으셨으며 복교가 된 뒤에도 토요일 오후나 일요일, 공휴일에는 꼭 박물관을 사랑방처럼 드나드셨다. 나 역시 박물관이 사랑방이었고 아마도 그 시절 문총 회원이었던 예술인들은 거개가

박물관을 그렇게 여겼다. 이 시절 박물관을 사랑방으로 애용한 분들은 편운 선생을 비롯하여 화가이신 김학수 선생님, 서예가 유희강 선생, 박세림, 장인식 선생과 역시 화가인 우문국 선생 등이었다.

편운 선생님과 나는 석남 선생의 퇴근 시간을 기다렸다가 박물관을 빠져 나와 바다가 내려다보이는 회랑 도로를 돌아 오례당을 끼고 내려가는 긴 돌계단을 거쳐 신포동 거리로 들어선다. 우선 청탑다방이나 유토피아 또는 르네상스 다방에 들러 커피 한 잔으로 목을 가라앉힌 다음 답동관 술국집으로 발길을 돌린다.

답동관은 그 시절의 인천 술꾼들이면 빠짐없이 출근하는 대폿집이었는데, 하루의 피로를 풀며 황혼병을 달래 주는 휴식처 역할을 했다. 우리 세 사람에게 늘 친절하게 대해 준 중년 종업원에게 편운 선생은 1940년대 미국 갱스터 영화의 주역을 맡아 한 배우 '조지 래프트'라고 별명을 붙여 주기도 했었다. 아직도 전흔이 가시지 않은 1950년대 초의 삭막한 인천 거리를 빈 주머니를 털며 쓸쓸한 그림자를 끌고 방황했다.

한국 사람으로는 큰 키에 미국 영화배우 로버트 테일러와 그레고리 펙을 섞어 놓은 듯한 미남인 석남 선생은 용모에서 체격까지가 그렇듯 귀티를 지닌 분으로, 전통문화유산을 가꾸는 선각자의 분위기를 타고났다고 여겨진다.

나는 박물관뿐만 아니라 쉬는 날은 석남 선생 댁으로 찾아가곤 했다. 석남 댁은 해방 전까지는 독일인 미망인이 살았던 양관이었다. 유감스럽게도 인천상륙작전 때 함포 사격을 받아 본관 건물은 파손되었다. 석남 선생의 거실은 저택 안쪽 깊숙이 별채 안에 있었기에 찾아들어 가려면 수목과 꽃밭이 우거진 오솔길을 한참 걸어가야 했다.

내가 이 암자를 방불케 하는 석남 거실을 자주 찾게 된 것은 석남 선생의 따뜻한 정감과 그 분위기를 누리기 위함이기도 했지만 그 암자를 연상시키는 '석남장' 오솔길 주변의 수목과 꽃밭이 즐거움을 안겨 주었기 때문이었다. 그곳의 수목과 꽃밭은 인공적으로 가꾸어

진 것 같지 않은, 자연 그대로의 상태를 유지하고 있었음에 사시사철 가리지 않고 계절에 맞는 꽃들이 흐드러지게 피는 꽃동산이었다.

이들 수목과 꽃밭 속의 암자 안에서 석남은 책을 읽고 글을 쓰면서 수반에 담긴 수석에 가끔씩 물을 뿌려 주시곤 했다. 물을 뿌려 주는 순간, 수반 위 수석의 검은색은 생명이 살아나는 듯이 선명해지곤 하는 것이다. 그것을 즐기느라고, 생각날 때마다 석남 선생은 수석에 계속 물을 뿌려 주곤 하는 것이다. 현대판 신선의 모습이 따로 없었다.

그러나 석남 선생의 이런 거동을 전해 들은, 석남과 친분이 있는 어느 정객이 혀를 차면서 "아무 이익도 되지 않는 돌에다 매일 물을 뿌려 주고 있는 남편의 모습을 보고 있는 그의 부인은 얼마나 속이 답답할까" 하고 개탄하는 것을 목격한 일이 있다. 현실 정치의 이해 관계에 목이 매인 채 살아 가는 정치인으로서는 수석을 즐기는 동양 선비의 깊고 고고한 정신이 이해되지 않을 밖에 없다.

석남 선생과의 반세기 가까운 지우에서 기억에 남는 일들이 한두 가지가 아니지만, 특히 잊을 수 없는 사건은 우현 고유섭 선생 30주기를 맞으며 그 분의 기념비를 세운 일이다. 그때가 1974년도 봄이었다고 생각되는데, 하루는 석남께서 우리 집에 전화를 주시고 우현 선생의 30주기가 금년이니만큼 기념비 건립을 위해 사람들을 모아 오라고 하시는 것이었다. 나는 궁리 끝에 인천교육대학의 박광성 교수님과, 동향 선배이며 반평생 지기인 김상봉 선생과 함께 석남 댁을 방문하여 문화계 인사를 망라하고 재경(在京) 우현 선생 제자와 후진들의 협찬을 받기도 하여 성대한 기념비 건립 행사를 마련하기 위한 활동을 전개했다.

이 사업 진행 중에 잊을 수 없는 일이라고 하는 것은 인천시립박물관의 유물 진열장 재정비였다. 시대 구분을 제대로 하기 위한 진열장 및 진열품 정비에 착수하여 박물관 유물들을 송두리째 끌어내어 먼지를 털어내고 솎을 것을 솎아 내고 설명 표지판을 새로 고쳐 썼다. 이 작업은 근 일주일이 걸렸으며 석남 선생의 지휘하에 한여름

곱게 늙고 싶다

런닝셔츠와 반바지 차림으로 유물 정비를 해냈다. 박광성 교수, 김상봉, 장인식, 박세림 선생과 나까지 여섯 사람이 더위도 잊은 채 땀을 흘리며 석남 선생이 지시하는 대로 작업을 해냈다. 유물 정비 작업이라고 하는, 그렇게 재미있을 것 같지 않은 작업을 재미와 흥미 속에서 일주일 동안 해낼 수 있었던 것은 오로지 석남 선생의 포근한 인덕 탓이라고 생각한다.

그렇듯 석남이 국립현대미술관장이 되어 서울로 주거지를 옮길 때까지 홍대 박물관장으로 계시면서 우리와 변함없이 교류하는 동안 우리들을 편하게 상대해 주신 것을 돌이켜 회상해 보면 이 분의 밝은 세계관과 따뜻한 인생관을 이해할 수 있으리라 생각이 된다.

그것은 그를 지난 반세기 가까이 곁에서 지켜보면서 깨달은 것으로, 세상에 대해 불평을 하거나 남을 나쁘게 이야기하는 것을 별로 들은 일이 없다. 그러니까 비관론과 증오심을 볼 수 없었다. 이는 이 분의 타고난 미덕인 듯하다. 나는 석남 선생 덕으로 젊은 시절에 미술 서적을 많이 읽을 수 있었던 행복과 함께 이 분의 따뜻한 인품을 가까이서 누릴 수 있었던 혜택을 아마도 잊지 못할 것이다.

3. 내가 본 남

1) 목정노인 최순우―몸에 배인 한국미의 발현

최순우 형과 처음 만난 것은 1947년 어느날 개성박물관에서
였다. 경기도 경찰국장 일행과 더불어 개성에 갈 일이 있어 경찰
국장이 일을 보는 동안에 나는 차를 타고 개성 자남산 중턱에 있
는 개성박물관을 찾은 것이 계기가 되어서였다. 이곳은 일제 말에
고유섭 선생님이 계셨던 곳이고 1944년 해방을 얼마 안 남기고
선생님이 돌아가신 곳이기도 하다. 최순우 형이 이미 일제 말에
고유섭 선생님을 모시고 개성박물관 직원으로 있으면서 황수영,
진홍섭 등과 더불어 한국 고미술의 연구에 몰두한 것은 앞에 이야
기한 바 있다.

내가 그곳에 갔을 때 개성박물관장은 부립도서관장이던 이풍
재가 겸임하고 있었다. 내 전화를 받고 박물관 건물 앞에서 기다
리던 최순우 형과 나는 굳은 악수를 나누었다. 말로만 듣던 개성

박물관이고 말로만 듣던 최순우 형이니 감격적이기만 했다. 그러나 나는 곧 일행과 더불어 인천으로 돌아가야 했기 때문에 우리들의 첫만남은 이렇게 노상에서 끝나고 말았다.

그후 남북 관계가 험악해지고 아무래도 이상한 조짐이 있어서 국립중앙박물관 개성 분관을 서울로 소개(疏開)한다는 국가적인 방침하에 1948년 개성 분관은 무거운 석조물만 남겨 놓고 모두 서울로 이관하였다. 그때 최순우 형이 이사를 진두지휘하였다.

이후부터 우리들의 우정은 국립중앙박물관 자경전에서 이루어졌는데 일주일에 한 번씩 개최되는 미술 강좌에서 자주 만났다. 그때 최순우 형은 고려자기에 대해 강연을 하였고 나는 '이태리 르네상스에 나타나는 성모마리아의 상'이라는 제목으로 강연을 하였다. 서울에 갈 때마다 박물관에 들러 김재원 관장은 물론 이홍직 선생, 황수영, 김원룡, 민천식 등과도 어울렸는데 이때 만난 사람으로 이대 미술과를 나온 유모열과 임천 등이 있다.

앞서 말한 미술 강좌는 국립중앙박물관이 주축이 되어서 몇몇 동호인들이 일주일에 한 번씩 만나서 여는 강좌였는데 미술관 직원은 물론 이대에서 서양미술사를 강의했던 한상진, 서울대학교에서 동양화를 가르쳤던 근원 김용준 등이 참여했다. 우리들은 가끔 주변의 사찰이나 고적도 답사했는데 지금도 기억나는 것은 수원 용주사에 가서 밤을 지낸 일이다.

그 무렵 최순우 형은 경복궁 안에 있는 박물관 관사에서 살고 있었으며 관장 김재원을 비롯해서 황수영, 김원룡 등도 역시 경복궁 안의 관사에서 살고 있었다. 그러던 중 6·25 전쟁이 터졌다. 이북에서 박물관 접수의 사명을 띄고 내려온 김용태라는 사람이 인천의 박물관을 접수한 것은 물론이고 국립중앙박물관도 접수하고 거기에 살던 그들을 몹시 괴롭혔다.

어느날 김용태로부터 서울에서 박물관 단합대회를 할테니 올라오라는 기별이 왔다. 치열한 전쟁 속에서 교통편도 없고 통행도

자유롭지 못했으나 꼭 참석하라는 명령 때문에 나는 자전거를 타고 서울로 올라갔다. 서울에 도착해서 경복궁에 다다르니 그 곳은 이미 인민군에게 봉쇄당하여 박물관으로는 들어갈 수가 없었다. 그러나 박물관 회의 때문에 인천에서 왔다고 하니 문을 지키던 군인이 들여 보내 주었다.

자경전으로 달려가 보니 그곳에는 김재원 관장을 제외한 모든 관원이 출근해 있었다. 나를 보더니 죽지 않고 어떻게 왔느냐며 관원들이 깜짝 놀랐다. 때마침 여름인지라 경회루에 있는 연밥을 산더미같이 따다가 배고픈 김에 먹고 있었는데 나도 그것을 꽤 많이 얻어먹었다. 그날 밤 나는 경복궁 안에 있는 최순우 형의 집에서 잤다. 전쟁의 고요 속에서 인적은 없고 우리들만 있는 경복궁의 적막함은 말로 표현할 수 없이 교교했다. 그날 최 형 댁에는 나 말고도 역시 손님으로 관원인 유모열이 묵고 있었다.

다음날 우리들은 돈화문 옆에 있는 여자경찰서 자리로 장소를 옮겨서 단합대회를 했다. 여기서 김용태의 일장 훈시를 들은 것은 물론이다. 그후 우리들이 또다시 만난 것은 최 형이 1·4 후퇴 때 짐을 꾸려서 마지막 피난 열차로 부산에 내려가서 그것을 광복동 약품 창고에 두고 있던 때로, 나도 전쟁 속에 군복을 입고 미육군 파견대의 대원으로 지프차를 타고 남하해서 광복동에 있는 국립중앙박물관 임시 사무소에 들러 재회의 기쁨을 나누었다. 피난 시절이라 조그만 다다미방에 김재원 관장을 비롯해서 이규필 덕수궁미술관장, 김원룡, 최순우 등도 자리를 지키고 있었는데 경복궁에서 헤어진 후 모두 처음으로 재회를 하였던 것이다.

최 형은 고미술이 전공이었으나 현대 미술에도 조예가 깊어서 무료한 피난 생활 속에서도 《한국현대작가초대전》이라는 전시를 기획하고 김인승, 배렴, 이상범 등 정상급의 화가를 초대하여 전쟁에 시달리는 부산시민에게 문화의 향연을 베풀었다.

그후 국립중앙박물관은 1953년 환도와 더불어 남산에 있는

옛날 조선총독부 관사였던 국립민속박물관 자리로 임시로 옮겼다. 여기서도 최 형은 본격적인 고미술 행사는 열 수 없어서 《근대미술50년전》이라는 전시를 기획하고 김환기, 장욱진, 정규, 박고석 등의 작가를 중심으로 해서 모임도 가지고 행사도 하였다.

얼마 후 1955년에 국립중앙박물관이 덕수궁에 있는 석조전으로 이사함에 따라 우리들의 교유는 석조전 2층 서쪽에 있는 미술과장실에서 이루어졌다. 최순우 형은 발령 이후 25년간을 미술과장으로 일해 대한민국 최장수의 과장이 되기도 하였다. 이 방은 나중에 내가 국립현대미술관장이 되어서 관장실로 사용하게 된 인연이 있지만 최 형이 있는 동안 많은 미술계 인사들이 들렀고 직원으로도 정양모, 맹인재, 신영훈, 김익영 등이 있었다.

이때 최 형과 같이 만든 것이 '미술연구소'라는 것으로 이것은 록펠러 재단이 한국 미술의 발전에 쓰라고 원조한 원조금을 토대로 설립한 연구소였다. 록펠러 재단측의 첫 번째 희망은 한국의 도자기를 부흥시키는 것이었기 때문에 사단법인 미술연구소를 만들고 김재원 관장을 중심으로 해서 이사를 만들었다. 미술연구소는 학술부, 기예부로 구성되었는데 학술부는 최순우, 김원룡과 내가, 기예부는 유강렬과 정규가 담당하였다. 그들은 덕수궁 지하실에 사무실을 마련하고 매일같이 출근하였다.

이것이 인연이 되어서 유강렬은 1년간 뉴욕 대학에서 판화를 연구하고 돌아오고 정규는 로체스터에서 도자기를 연구하고 돌아왔다. 그후 성북동 전형필 씨 댁 안에 대지를 얻어서 도자기 가마를 설치하고 이천에서 기술자를 데려다 놓았으나 경영의 잘못과 경험 부족으로 1년 후에는 문을 닫고 말았다.

최 형은 박물관 복도에서 한국 최초의 현대판화전을 개최하였는데 윤명로, 김종학, 배륭, 김봉태, 강한섭 등이 초청된 우리나라 최초의 《현대판화5인전》이었다.

이 무렵 덕수궁 미술과장실에는 장안의 많은 예술가와 명사들

이 출입하여 서울의 예술 사랑방 노릇을 하였다. 이때 여기에 모인 사람은 전성우, 이흥우, 이구열, 이종석, 임금희, 이향훈, 이정자, 이수재, 김익영 등이었다.

그 당시 전시회로 기억되는 수준 높은 전시는 격조 있고 아름다운 백자전이었다. 조선조의 백자 약 100점 이상을 박물관 2층 넓은 방에 전시한 이 전람회는 전무후무한 일대 장관이었다.

이 무렵의 중요한 사업으로 인천시 경서동에서 녹청자기를 발굴한 일이 있다. 이것은 인천시립박물관과 국립중앙박물관이 공동으로 실시한 발굴로서 우리나라에 단 하나밖에 없는 녹청자기의 가마를 발굴해서 학계에 많은 문제를 제기하였다. 그것에 관하여 최순우는 다음과 같은 보고서를 썼다.

인천시 경서동 녹청자요지 발굴 조사 개요

인천시 서쪽 교외 경서동 산 146번지 일대에 고(古)도요지가 있다는 사실은 1949년경 당시의 인천시립박물관장 이경성 씨에 의하여 발견되어 그 소재가 『인천시세일람』과 『인천의 고적』(인천시립박물관, 1960)에도 수록되어 있다. 인천시립박물관은 1965년도의 조사 사업으로 이 산 146번지 1호 보리밭 안에 있는 동(同)요지의 일부를 발굴, 조사하기로 하였다.

이 발굴은 1965년 12월 17일부터 23일까지, 1966년 3월 28일부터 4월 4일까지, 4월 13일부터 4월 18일까지, 5월 4일부터 5월 7일까지 네 차례에 걸쳐 시행되었는데 필자가 지휘하고 정양모 씨가 주로 현장을 담당했으며 김우일 인천시립박물관장, 유문룡 씨가 참가했다. 이 발굴에 대한 보고서는 앞으로 인천시립박물관장을 통해서 출간될 예정인데 우선 그 개요를 전해 두고자 한다.

이번에 필자가 녹청자라고 가칭한 이 요지산의 자기는 비교적 정선된 청자계의 얇은 태토 위에 조질(粗質)의 녹청색 시유를 한 것

으로, 일본에서는 고래로 이러한 부류를 '이라보' 또는 '이라호(伊羅保)'라고 속칭하고 있다. 우리나라에서는 고려시대 전기와 후기 또는 이조 초에도 있었던 종류로 이제까지 시중에 나도는 이러한 류의 고분 출토품에 대한 학술적인 정확한 지견은 거의 없었다.

특히 이러한 부류의 청자 중에는 그 기명 양식과 수법으로 보아 본격적인 고려청자의 성립에 선행하는 일종의 선구적 청자로 인정되는 유형이 있어 관심이 깊었다. 따라서 이번 요지 조사에서는 이 요지 출토 파편에 대한 의식적인 고찰을 통해서 얻어질 이러한 조질 녹청자 유계의 편년과 양식 및 기술 계보에 대한 학술적 지견, 그리고 한국 고도요의 구조 양식과 규모를 밝히는 일이 기대되었다.

이 경서동 산 146번지 일대는 서향한 얕은 구릉지대로서 염전과 바다가 연이어 있는 곳이다. 이번에 발굴한 산 146의 1번지는 이 구릉을 깎아서 만든 보리밭으로 구릉과 밭 사이에는 작은 단층이 생겨나 있다. 이번에 검출한 요상과 도자 파편 퇴적층은 약간 경사진 이 보리밭을 가로질러 구릉 단층 위에까지 걸쳐 있어 이 단층 때문에 요상의 중간이 약간 끊겨 있었다.

1. 요의 구조와 양식

구릉을 타고 서남쪽으로 쌓은 이 요지는 원래 3차에 걸쳐서 같은 규모의 요상 위에 개축한 것으로 제1표면에 나타난 요상은 길이 730cm, 아궁이 부위 폭 105cm, 요실 부위 폭 120cm의 드물게 보이는 소규모의 요상이다. 최초의 축조로 생각되는 요상은 생토 위에 사상을 깐 흔적으로 제2요상과의 차는 약 27cm 내외, 단층 위까지 연장된 요상의 미부 표면의 현상은 이 제1요상에 해당한다. 이 미부의 현재 표면의 현상은 그대로 생토가 불에 탄 바닥을 나타내 보이는 것이며 그 흙의 깊이에 따라 연륜처럼 흙색의 변화가 단면에 잘 나타나 있다.

제2의 요상은 제1요상 위에 니토를 다지고 그 위에 넓고 얇은 판

석들을 깔고 또 그 위에 517cm 정도의 사상을 깔아 놓은 것이다. 가장 원상에 가깝게 남아 있는 이 제2요상을 잘 보존하기 위하여 종으로 반분은 사상을 벗겨서 판석을 노출시켰고 반분은 그대로 사상대로 남겨 놓았다.

제3요상은 요구에 가까운 부분, 즉 불에 몹시 타서 도질화한 요상이 마치 다리 모양으로 제2사상에서 20cm 내외가 남아 있다. 요폭 120cm로 보면 요벽의 높이도 원래 낮았던 듯싶고 또 요상의 중심 부분이 거의 그대로 남겨진 제2요상의 구조로 보면 이 요는 경사 22도가량의 단실요이었음을 알 수 있다.

특히 주의되는 것은 완만하게 경사진 이 요상의 표면에 흙으로 빚어 만든 도형의 속칭 '개떡(그릇을 하나하나 올려 놓아서 그릇의 굽이 요상에 직접 놓이지 않도록 마련한 굽받침)을 배열해 놓은 특수한 양식이다. 마치 말굽 모양으로 앞쪽은 두껍고 뒤쪽은 얇게 빚어서 경사진 요상 위에 두꺼운 쪽을 아래편으로 놓으면 이 굽받침 상면에 그릇이 평형으로 놓이도록 된 것이다. 즉 요상 자체에 수평의 단층을 만드는 것이 아니고 굽받침으로 그것을 조절하는 방법이다. 이러한 요상과 굽받침 양식은 이번에 처음 발견된 것이다.

규모는 다르지만 이러한 양식의 요상과 굽받침을 보여 주는 고요지가 일본에서도 발굴, 조사되었다고 전개—동경대학 미카미 쓰부오(三上次男) 교수 대담—되는데 이것은 요지의 일본 유전 경로를 밝히는 데서 양자의 상호관계를 알게 해 주는 요긴한 지견이라고 생각된다.

그리고 제2요상의 사상 아래 판석을 깐 것은 아마도 제1요상의 지반이 약했기 때문이라고도 생각되나 앞으로 충분히 검토되어야 할 문제이다.

2. 사편(砂片)퇴적층과 그 유물

도자편 퇴적층은 주로 요상에서 가까운 왼쪽 凹지대에 쌓여 있

곱게 늙고 싶다

었다. 이 퇴적층은 요상과 거의 같은 깊이에 쌓여 있었으며 순전히 동질의 녹청조질청자가 씌워진 동일계의 자편뿐이었는데, 인근에서 전입된 것으로 보이는 약간의 분청자기류의 시유 청자편도 간혹 섞여 나왔다. 이 구릉 위로 요지에서 출토된 것으로 보이는 동질의 분청자편들이 섞여 있는 것을 보면 같은 연대에 분청에 가까운 청자가 이 구릉에서 생산되었을 가능성이 있으며 이러한 문제는 이 녹청자요의 연대를 추정하는 데 도움을 준다고 생각한다.

이 녹청자요의 파편군을 보면 광구장경병류(廣口長頸甁類)가 적지 않고 접시, 대접 종류가 많은데 대접 종류에서는 얇고도 정치한 태토를 쓴 가작이 적지 않다. 특히 큰 그릇으로는 보기 드물게 얇은 태토 때문에 그릇 무게가 매우 가벼운 것이 이 요산 그릇들이 지닌 하나의 특색이라고 할 수 있다.

특히 대접에서 그 구연부가 안쪽으로 말려들어서 도톰한 테를 이루고 있는 양식은 1965년 봄 한국일보사 주최 신라오악조사단 사업으로 필자가 경주 암곡에서 답사한 분청계 요지에서 채집한 대접의 경우와 꼭 같았다. 이것은 이 녹청자요지 주변에 혼재해 있는 분청계 파편이 출토된다는 것과 함께 이 요가 아마도 14세기 후반 또는 15세기경에 활동하던 요였다는 것을 추정케 해 주었다.

이상 짧은 기술로는 이 녹청자요의 편모밖에는 밝힐 수 없으므로 상세한 것은 자편과 기록의 정리를 기다려서 앞으로 있을 보고서 간행으로 미루기로 하겠다. 다만 이번 발굴에서 검출된 요의 구조와 특수한 양식 등에 깊은 이해를 가진 윤갑로 인천시장은 특별 예산으로 이 유구를 길이 보존하기 위한 겉집을 세워 우로(雨路)를 막게 해 준 것은 매우 즐거운 일의 하나였다. 이 발굴에서 보여 준 인천시장 및 인천박물관장의 비상했던 열의를 여기에 기록해 둔다.

1966. 6. 『고고미술』

최 형이 박물관에 재직할 동안에 일어난 중요한 일들을 들어

보면 다음과 같다.

1950년 12월 국립민속박물관을 남산 분관으로 흡수 통합
1953년 10월 본관을 경복궁에서 남산 분관으로 이전
1955년 6월 22일 본관을 남산에서 덕수궁 석조전으로 이전
1969년 5월 덕수궁미술관을 통합 개편
1972년 7월 19일 국립중앙박물관으로 직제 개편
1972년 8월 25일 덕수궁에서 경복궁 내로 박물관을 신축 이전
1979년 4월 12일 국립민속박물관을 중앙박물관 산하로 흡수
1986년 8월 21일 구 중앙청을 개수하여 국립중앙박물관 이전 개관

국립중앙박물관은 25년에 걸친 초대 관장 김재원에 이어 제2대 김원룡, 제3대 황수영을 거쳐서 1975년 제4대 관장으로 최순우가 취임하였다. 그간 많은 국내외 전시가 베풀어졌거니와《한국미술2000년전》,《한국미술5000년전》등 우리 고미술의 해외 나들이가 잦았다. 여기서 특기할 것은 종래의 한국 미술을 2000년으로 잡던 것을 5000년으로 끌어올린 것은 오직 최순우 관장의 아이디어였다.

나는 1947년 개성 시절부터 그와 안 이래 그가 서울로 이사한 후는 삼청동 집, 궁정동 집, 그리고 성북동 집에 걸쳐서 자주 출입하고 그의 생활 주변에서 그가 만들어 내는 독특한 한국미가 서린 분위기를 마음껏 흡수하였다. 수석을 즐기고 거기에 이끼를 올리는 기술은 아무도 못 따라갔다.

최 형과의 추억 중에서 잊을 수 없는 것은 추운 겨울날 오대산에 갔다온 일이다. 마침 최 형이 오대산 상원사에 종을 탁본하려고 그곳에 출장가게 되었는데 그 김에 나와 이대의 이수재, 전덕혜, 김호순 등이 수행한 일이다.

우리들이 서울을 떠나서 월정사 입구에서 버스를 내린 것은 1

곱게 늙고 싶다

월 6일 오후 5시 해가 뉘엿뉘엿 질 무렵이었다. 때마침 추운 겨울이라 기온은 영하 10도보다 낮고 간간히 눈보라도 몰아쳤다. 그러나 우리들은 오대산 기행에 열의를 갖고 월정사까지 3시간 동안의 여정을 마쳤다. 10시가 넘어서 도착한 월정사에서는 최 형의 존재 때문에 따뜻한 대우를 받았고 그날 하루를 그곳 절방에서 묵었다.

　다음날 아침 9시쯤 조반을 얻어먹고서 상원사로 향했다. 그러나 역시 일기가 몹시 춥고 눈보라와 함께 세찬 바람이 불어서 우리들의 보행은 매우 더뎠다. 상원사에 도착한 우리들은 최 형이 상원사 종을 탁본하는 동안에 그곳에서 하루를 머무르고 그 다음날 하산했던 것이다. 그는 이때 일을 본인에게 준 상원사 탁본에 다음과 같이 쓰고 있다.

　경자년 이른 봄에 나는 친구 이 군과 더불어 오대산 상원사로 갔다. 때마침 눈이 온 산을 뒤덮어서 앞으로 나아갈 수 없었다.

두 사람은 손을 마주잡고 강행하여 저녁이나 되어서 암자 동구에
이르렀다. 요행히 회중에 양주를 가지고 있었기 때문에 그것을
몇 잔 마시고 생명을 부지할 수 있었다.
그날 밤 축사에서 머물러 원기를 차리고
눈이 오는 가운데 이 종을 탁본하였다.

歲庚子新春余與李友赴五臺山上院寺時白雪滿山野不得
前進兩人携手相引日暮强行到庵之洞口耳幸懷中有洋殼
茶數杯僅得一線之命矣一夜宿寺神氣回復雪中手拓此鍾矣
丁未 新秋 兮谷 記

 그러나 무엇보다도 인간 최순우가 남긴 발자국은 미술당의 창
설이었다. 이것은 당 자가 붙었지만 사실은 최순우를 정점으로 해
서 덕수궁 과장실에 모이던 사람들이 그와의 인간 관계를 더욱 굳
건히 하기 위하여 제도화한 것이다. 말하자면 한 달에 한 번씩 의
무적으로 모이는 계였던 것이다.

 이 미술당은 제1세대와 제2세대, 그리고 제3세대가 있다. 제1
세대는 출발 당시의 사람들 즉 최순우, 이경성, 이흥우, 전성우,
이구열, 임금희, 윤학수, 이중구, 이향훈, 정양모, 이종석 등이었는
데 나중에 전성우, 이흥우, 이구열, 이종석, 정양모가 결혼하는 바
람에 그들의 색시들인 김은영, 정지남, 김경희, 인태숙, 이중원이
새로이 가입하였다. 그리고 훨씬 나중의 일이지만 그들에게서 난
다음 세대가 참가하여 오늘에 이르게 되었다.

 최순우 형에 대해서 나는 1985년 2월 『춤』에 다음과 같은 글
을 실은 바 있다.

최순우 형과 박물관

　박물관장 최순우는 우리가 살아 있는 동안에 볼 수 있는 가장 폭이 넓고 가치가 있는 사람들 중의 한 사람이었다. 따라서 한 면에서 보는 최 형은 어디까지나 일면적인 관찰로 그의 참다운 평가를 얻으려면 여러모에서 본 평가를 종합했을 적에 비로소 정확한 해답이 나오는 것이다.

　인간 최순우, 학자 최순우, 박물관인 최순우 등 다양한 면은 그 자체 많은 설명을 필요로 한다. 근 50년간을 한결같이 박물관 사업에 종사하여 온 최 형은 박물관을 통해서 그를 평가하는 것이 가장 중요한 일인지도 모른다.

　그는 평생 국립중앙박물관이라는 테두리 속에서 전후 네 번이나 커다란 문화재 이동을 직접 담당했던 것이다. 첫 번째 사건은 6 · 25 전운이 감도는 1948년, 국립개성박물관에 있는 국보급 문화재들을 직접 지휘해 서울 본관으로 옮긴 일이다. 그 개성박물관의 이동은 수장품뿐만 아니라 그것을 계기로 해서 자기 자신도 개성에서 서울로 이사하였던 것이다. 우리나라의 유례가 없는 화금청자를 비롯해서 고려청자의 일품들을 북괴의 약탈에서 안전하게 남쪽으로 이동시킨 예견은 민족 문화의 수호자라는 표현이 알맞을 정도이다.

　두 번째, 6 · 25 전쟁 때문에 고스란히 적지인 서울에 남겨 놓았던 문화재를 1 · 4 후퇴 직전까지 작업하여 구출한 그 서사시적인 그의 영웅담은 어느 민족의 문화재 구출 작전에도 지지 않는 훌륭한 뒷이야기를 남기고 있다. 재료 부족과 인력 부족을 극복해서 슬기롭게 국보급 보물들을 일일이 포장하고 운반해서 부산까지 대피시킨 그 행위는 두고두고 민족사에서 전해야 할 이야깃거리이다. 그것은 동요되지 않는 차분한 인품과 냉철한 판단력이 그로 하여금 그 어려운 일을 감행시켰던 것이다.

곱게 늙고 싶다

세 번째 박물관의 이사는 1954년 서울 수복 후 부산에 보관했던 소장품을 지금은 없어진 남산박물관으로 이동한 일이다. 남산박물관은 원래 조선총독부 관사였던 곳으로 해방 직후에 송석하 관장이 국립민속박물관으로 쓰던 건물이다. 이 시절은 장소 관계 때문에 전시보다는 그의 보관에 주력을 두었던 것이다.

네 번째 이사는 남산박물관에서 덕수궁의 현대미술관으로 쓰고 있는 건물로 이사한 사실이다. 여기서는 박물관이 경복궁 내로 이사 갈 때까지 꽤 오랫동안 머무르고 있었다. 동관인 석조전을 그런대로 써서 우리나라의 고미술, 즉 선사시대부터 1910년 조선조에 이르기까지의 모든 문화재를 상설 전시하였던 것이다. 그후 경복궁에 새로 지은 국립중앙박물관으로 이사를 해서 본격적인 박물관이 되었던 것이다.

그러자 정부에서는 중앙청을 박물관으로 사용할 것을 결정하고 그것을 전적으로 박물관답게 개조해서 1986년에는 그곳으로 중앙박물관을 옮길 예정으로 현재 작업을 진행 중이고 최 형은 이것을 평생의 마지막 이사인 동시에 그의 박물관 50년의 생애를 마무리하는 큰 사업으로 삼고 정성을 바쳐서 일에 종사하였다.

그러나 그는 뜻하지 않은 병마에 시달려서 마침내 마지막이자 다섯 번째 이사를 눈앞에 두고 세상을 등지고 말았다. 말이 그렇지 혼란기 속에서 그 많은 문화재를 이동시켰다는 공로는 길이 칭찬해도 모자름이 없다.

최 형이 세상을 떠날 때까지 가까이서 공적 또는 사적으로 형을 지켜본 나는 그가 작고하기 얼마 전 박물관 전시 계획 때문에 정책 수립자와 의견 일치를 보지 못해서 고민하는 것을 몸소 보았다. 평생 박물관 사업에 종사하고 십 몇 년 간을 국보 또는 문화재를 가지고 세계의 유명 박물관은 모조리 두루 다닌 경험이 있고 또 1년에도 몇 번이나 세계의 미술관과 박물관을 방문한 경험이 있는, 그야말로 세계적인 박물관장으로서의 최 형이 온갖 지혜와 능력을 발휘해서 마

어느 미술관장의 회상

련한 새 박물관의 전시 계획이 정책 수립자에 의해서 불신되고 재고를 하자는 명령을 받은 것은 곧 자기에 대한 전적인 불신임으로도 생각할 수 있어서 몹시 마음이 아팠을 것이다.

문제의 핵심은 의견의 차이로, 정책 수립자는 고유적인 기능을 강조하는 데 비해서 최 형은 박물관의 격조와 품위를 생각해서 세계 어느 박물관에 비해서도 손색이 없고 한국의 아름다움을 그야말로 적절하게 표현할 수 있는 전시 계획을 기획하였던 것이다. 결국 이 문제는 대상을 초보적인 대중에게 두느냐 어느 정도 교양 있는 사람에게 두느냐는 견해의 차이에 지나지 않았다.

좌우간 중앙청으로 이사하는 새 박물관의 개관을 못 보고 세상을 등진 것이 무엇보다도 한스러운 일이다.

1985. 2. 『춤』

2) 이구열 — 한국근대미술사의 개척자

내가 이구열을 최초로 안 것은 1959년 그가 민국일보사에서 문화부 기자를 하던 시절이었다. 그때 '거북이'라는 필명으로 미술평을 썼는데 그의 문장이 날카롭고 정확하여 화단에 이야깃거리가 되었던 무렵이었다. 그후 최순우 형의 사무실과 궁정동 집에 자주 드나들어서 함께 어울리게 된 것이다. 그후 미술당이 정식으로 모이기 시작하고 한 달에 한 번씩 회합을 가졌는데 그때마다 만나곤 하였다.

그러던 어느날 그는 사직동에 있는 성당에서 지금의 부인 김경희와 혼배성사를 올렸다. 아마도 2월이나 3월이었을 것으로 생각되는데 몹시 눈보라가 치던 날이었다.

우리들은 자주 고적 답사라고 해서 여기저기 돌아다녔는데, 한 번은 회암사에 가서 점심을 먹은 후 그가 행방불명이 되어서

모두들 찾았더니 어느 양지바른 곳에서 잠이 들어 있었다. 또한
전라남도 강진 발굴 때에도 그와 여러 번 동행하였고 변산반도에
서 수영을 할 때에도 함께 있었다. 이처럼 이구열은 최순우 형을
중심으로 하는 인간 관계에서 가장 절실하게, 그리고 늘 가까이
만나는 친구였다.

　미술 평론가로서의 이구열은 차분한 태도로 대상을 휘어잡는
그러한 형의 사람이었다. 그는 광화문에 있는 이항성의 문화교육
출판사에 자주 들렀는데, 그곳에서 발행한 잡지『미술』에 글을 게
재하기 위해서 최순우 형과 이구열, 그리고 나 이렇게 3인이 춘곡
고희동 선생 댁을 방문했던 일이 생각난다.

　1975년 그는 마침내 한국근대미술연구소라는 것을 창설하고
기관지『한국의 근대미술』을 창간하게 되었다. 이 기관지는 경비
문제로 제5호까지 나오고 흐지부지되었지만 그 체제나 내용은 당
시로서는 놀라울 정도의 풍부한 내용을 가지고 있었다. 한국근대
미술연구소는 그때까지 산발적이었던 한국현대미술 연구에 체계
를 주고 활력소가 되었다. 1992년 12월 그는 회갑을 맞이 하여 회
갑 기념 논총『근대한국미술논총』을 간행하였는데, 그 책에 축사로
나는 다음과 같은 글을 썼다.

청여 이구열 선생의 회갑에 부쳐

청여와 나의 만남은 홍대에서 시작되었지만 본격적인 교분은 그가 민국일보사 미술 기자로 활약할 때부터이다. 당시 청여는 문화난 미술단평을 담당했는데, 그가 '거북이'라고 하는 펜네임으로 쓴 글은 날카롭고도 정확한 것이어서 화단의 화젯거리가 되었다.

그후 박물관에서 최순우 형을 중심으로 하는 인간적인 모임에서 서로 어울려 꽤 깊게 사귀었다. 그것이 그럭저럭 20년 이상이 된다. 우리들은 이 모임을 자칭 '미술당'이라고 불렀고 주기적으로 모여 등산, 여행 등 꽤 심도 있는 교분을 가졌다. 이와 같은 사귐은 그후 독신자들이 결혼해서 자식을 낳을 때까지 지속되었기에 그것은 공적인 사귐이라기보다 오히려 사적인 관계로 전환했던 것이다. 한 달이 멀다하고 서로의 가정을 방문하고 놀러다니는 바람에 그야말로 완전한 '인간가족'이 되었던 것이다.

청여는 그러한 모임에서 언제나 그의 미성(美聲)으로 앞장섰다. 한편 야유회 같은 곳에서 술을 마시면 행방불명이 되어, 찾아보면 어느 골짜기에서 잠을 자고 있기 일쑤였다. 그러는 동안 청여는 신문사를 여기저기 옮겼고 미술 기자라기보다는 미술 평론가로서 자리를 굳혔다.

한국근대미술 연구에 뜻을 두고 연구소를 창설한 것도 그러한 무렵이다. 당시 평론계에는 한국근대미술에 연관된 자료가 부족했기 때문에 이 방면에 기초를 닦아야 한다고 생각한 청여는 손수 연구소를 개설하고 자료 수집은 물론이거니와 연구지 발표 등 가장 기초적인 사업을 시작했다. 그러기에 청여는 한국근대미술에 관한 정확한 사료에 의해서 글을 쓸 수 있었고 그의 글은 누구의 것보다도 믿을 만한 논문이 되었다.

청여에 의해서 발굴된 많은 한국근대미술 자료는 이루 말할 수

곱게 늙고 싶다

없이 많다. 매몰된 작품의 발굴은 물론이거니와 작가 연구 등 가뜩이나 그늘진 곳인 한국의 근대 미술이 오늘과 같이 각광을 받게 된 것도 그의 노력의 결과이다.

그러는 동안 나와의 관계는 앞에서 이야기한 것처럼 '미술당'을 중심으로 해서 빈번히 이루어졌다. 청여가 삭막한 모래내에 집을 마련하고 정원에 나무를 심고 집을 다시 고쳐서 지금과 같은 살기 좋은 집으로 만든 과정은 정원에 서 있는 30여 년 되는 큰 나무가 지켜보고 있다. 그 나무는 또한 우리들의 우정과 인간 관계를 지켜보고 있는 것이다.

우리들과 더불어 살아가는 청여가 어느덧 세월이 흘러서 회갑에 이르렀다 하니 또 한 번 인생이 무상하다는 것을 느끼게 된다. 물론 나 자신도 훨씬 전에 고희를 지내고 보니 청여가 회갑이라는 것도 그리 놀라운 일은 아니다.

청여는 나의 회갑 기념 잔치에서 사회를 보았고 또다시 고희 기념연에도 사회를 봐 주어서 나로서는 퍽이나 고마운 존재이다. 순조롭게 간다면 아마 나의 장례식도 치루어 줄 것이다. 그만큼 우리들은 전생에서부터 이승에 이르기까지 많은 인연을 맺고 있는 것이다. 이제 청여의 회갑을 맞이해서 주마등같이 스쳐 지나가는 나의 인생을 더듬어서 그와 나와의 관계를 정리하고 우리들의 우정이 빛나고 있는 것을 새삼 확인하는 것이다.

1992. 『근대한국미술논총』

그후 이구열은 1984년 한국미술평론가협회장이 되고 고려대학교, 숙명여자대학교의 강사를 역임했고 아울러 1983년부터 문화체육부 문화재 위원을 거쳐서 1993년부터 예술의 전당 전시사업본부장을 역임한 바 있다.

이구열은 철두철미하게 한국의 근대 미술을 파헤쳐서 1968년에는 『화단일경』, 1972년에는 『한국근대미술산고』, 1974년에

는 『나혜석 일대기』, 1992년에는 『근대한국미술사의 연구』 등
의 책을 저술했다.

3) 유희강―칼처럼 날카롭게 돌처럼 단단히
박처럼 둥글게

검여 유희강의 예술은 겸허한 인간성 위에 자리잡고 있기에
옥같이 은은한 빛을 발한다. 흔히 '예술은 사람'이라고 이야기한
다. 검여도 그 범주에 속한다. 외유내강이 그의 체질이다. 남에게
단 한 번도 싫다는 말을 못 했고 그릇되다고 생각하는 길은 한 번
도 걸어본 적이 없는 그 고집 역시 알아주어야 한다.

서예가로서의 검여에 대한 평가에 필자는 적임자일 수 없다.
전문가가 보는 검여의 진면목이 따로 있을 것이기 때문이다. 그러
나 나는 인간으로서의 검여를 만나기에 가장 좋은 위치에 있다는
사실과, 미술 평론가로서 그러한 유형의 예술가가 전체에서 차지
해야 할 위치 측정에 익숙하다는 점 때문에 검여의 인간상과 예술
가상을 다루는 데 별다른 어려움을 느끼지 않는다.

검여 예술의 원천이 어디에 있는지 한 마디로 단정하기란 쉽
지 않다. 그러나 박식한 그였기에 서예사 전체에서 자신의 체질에
가장 알맞은 서체를 발굴하여 선인의 기술과 예지 위에 자기의 개
성을 구축했을 것이다.

병이 나기 몇해 전 검여는 추사 연구에 손을 대고 나에게 협
조를 부탁한 적이 있다. 검여에게는 그 앞에 우뚝 솟은 추사야말
로 극복해야 할 거봉이요, 그 예술의 비밀을 탐구한다는 것은 한
국 서예의 정체를 밝히고 아울러 자기 예술을 완성하는 유일한 길
이었을 것이다. 원칙에서 출발하여 또 하나의 원칙을 만든 추사야
말로 검여의 갈 길을 조명해 주었다.

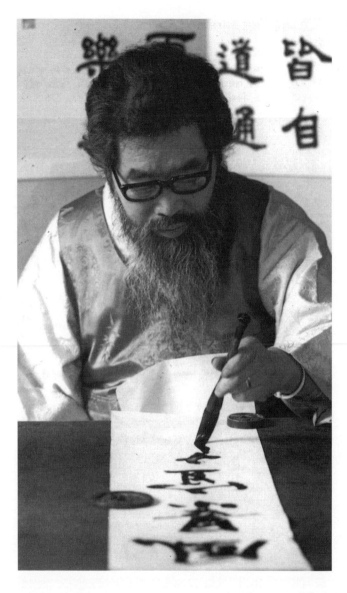

검여는 각 체를 모두 잘하였으나 특히 행서에서 필치의 묘미를 드러냈다. 그 행서가 무르익을 무렵 불행하게도 그는 중풍으로 반신불수가 되어 오른손의 기능이 완전히 마비되고 말았다. 수십 년 간 오른손에 의탁하여 연마했던 서체가 송두리째 무너지고 만 것이다. 원점에로의 귀환, 그것은 커다란 비극이며 그 예술가가 이미 일가를 이룬 경우 그 비극은 더욱더 커진다. 보통 사람 같으면 이쯤에서 그의 역사가 끝났을 것이다. 그러나 불굴의 의지의 예술가 검여는 다시 돌아온 원점에서 왼손으로 새로운 서체를 개척해 낸다.

오늘날 검여의 우수서(右手書)는 기교가 앞서지만 좌수서(左手書)야말로 조금의 기교도 없이 오직 서예 본질의 추구만 남아 더욱 격조가 높다. 이 경지가 바로 검여 예술의 진면목이라면 검여는 불행을 행복으로, 불가능을 가능으로 돌이킨 불굴의 예술가라 해도 좋을 것이다. 따라서 검여는 두 가지 점에서 한국 예술의 전형을 세웠다고 할 수 있다. 하나는 그 능력의 결정으로 이룬 서예의 예술적 완성이며, 다른 하나는 인간 능력의 한계를 의지로 초극하여 수준 높은 예술을 창조한 바로 그 기적이다.

필자가 처음 검여를 만난 것은 1946년의 이른 봄, 지금은 불에 타 없어지고 대신 맥아더 동상이 들어선 인천시립박물관의 앞뜰에서였다. 그때 검여를 나에게 소개한 이는 우문국이었다. 누렇게 물든 금잔디에 앉아 인천항을 내려다보며 첫인사를 나눈 우리는 곧 오래된 친구처럼 많은 이야기를 주고 받았다. 첫눈에 근엄한 신사의 인상을 안겨 준 그였지만 이야기를 하다 보니 다정하기 짝이 없었다.

그때부터 우리의 우정이 시작됐다. 인천예술인협회를 결성하여 함께 일하기도 했다. 그러다 검여는 중국어 신문『한성일보』에서 편집을 맡기 위해 서울로 떠났다. 그러다 얼마 안돼 그가 신문사를 그만두고 인천으로 돌아옴에 따라 우리의 생활이 또다시 시

작됐다.

그때까지 필자는 검여에 대해 말로만 들어 알고 있었을 뿐이었다. 즉 그가 십여 년 동안 중국에 머물면서 본격적인 서예 공부를 했었다는 것, 그리고 중국말도 꽤 잘한다는 것, 더구나 최근엔 유화를 그리기 시작했다는 것 등이었다.

그러던 어느날 그의 시골집이 있는 시천동을 찾았다. 인천에서 김포로 가는 시골 버스를 타고 가다가 계양산을 돌아 한참만에 내린 곳이 시천동 어귀였다. 거기서부터는 길이 나빠 걸어서 가야 했는데 다리가 없어 몇 번이고 신발을 적시며 내를 건너서야 시천동 마을에 다다랐다.

그 마을 한복판에 자리잡은 초가가 바로 검여의 우거(寓居)였다. 잡석을 쌓아 올린 곳에 자연스런 목재로 세운 그 초가에는 야취가 넘쳐 흘렀다. 더욱 인상적인 것은 널찍한 사랑방에 앉으면 남쪽으로 트인 미닫이 너머로 보이는 계양산의 아름다운 모습이었다.

갑자기 지어다 준 향긋한 산나물 점심을 먹고 난 뒤 검여는 다락문을 열고 그의 책이며 아끼는 서화 등을 보여 주기 시작했다. 필자는 그가 중국에서 십여 년 간 서예를 공부했다는 선입관 때문에 해묵은 고서나 서화를 기대했지만, 피카소나 마티스 등의 최신판 화집이 수두룩한 것을 보고 놀라지 않을 수 없었다. 검여의 미술에 대한 감식은 중국의 것으로부터 가장 새로운 피카소의 그것에 이르기까지 폭넓은 지식을 아울렀던 것이다.

그로부터 필자는 검여와 더불어 예술에 대한 정담을 나누며 세월을 헤아렸다. 1954년 필자가 인천시립박물관을 떠나 홍대로 자리를 옮겼을 때 검여는 박물관장 일을 물려받았으나 1963년 말 박물관장 등 인천의 모든 직장을 버리고 서울 인사동에 검여화실을 차렸다. 이때부터 검여는 예술가로서 가장 무르익은 시기를 맞이한다.

이 무렵 검여의 작업을 보면 그야말로 예술의 경지에 다다라

움직일 수 없는 자신만의 길을 개척한 것이었다. 무르익은 행서의 결실로 변형된 서체의 전개는 그야말로 검여 예술의 독창적 세계였다. 지금 남아 있는 많은 걸작들이 이 무렵의 작품으로 생각된다.

그러나 호사다마라 했던가. 뜻하지 않은 병고로 그는 반신불수의 산송장이 되었다. 제당 배렴의 죽음을 맞아 그의 호상소에서 며칠 밤을 새고 몹시 피로한 몸으로 돌아온 검여는 그날 저녁부터 우반신을 못 쓰게 돼 병상에 누웠던 것이다. 더욱이 그것은 오른손 마비라는 비극적인 결과를 초래하여 인간으로서는 물론 오른손으로 글씨를 쓰는 그에게 더할 나위 없이 무거운 형벌을 가했다.

그의 남모르는 고투와 인간으로서의 비극은 여기서부터 시작된다. 모든 사람들은 검여가 쓰러졌으니 검여의 예술도 마지막을 고했다고 단정지었다. 검여는 세인들의 추억에서 사라지고 그저 그 생사만이 관심거리였다.

그러나 검여는 죽지 않았다. 이 불사조는 오른손 대신 왼손으로 자신의 예술을 이어 갔다. 다른 사람들은 기적이라 생각하겠지만 그것은 기적이 아니라 피눈물 나는 전투의 승리였다. 그리하여 서예가 검여 유희강의 '좌수(左手) 시대'가 시작되었던 것이다.

1997. 7·8. 『문화와 나』

4) 황규백 — 인간적 명상을 연금하는 예술가

화가 황규백은 1932년 부산에서 태어나서 1968년 도불하여 파리 에콜 드 루브르에서 수학하고 다시 '아틀리에 17'에서 S.W. 헤이타(파리에서 활약했던 영국 태생의 저명한 판화가)와 함께 판화를 연구했다. 1970년 미국으로 건너간 그는 오늘에 이르기까지 뉴욕의 소호에서 판화 제작에 몰두하고 있으며 빼어난 메조틴트

뉴욕 소호에 있는
아틀리에에서
황규백과 함께

기법으로 이제 세계적으로 알려진 판화 작가로 굳혀지고 있다.

　이상이 황규백의 현재를 가장 짧은 문장으로 간추린 경우이지만 여기까지 그가 겪은 예술가로서의 역경에 관해서는 고국의 여론에 반영된 게 별로 없다. 상상하건대 그 과정에서 이루 말할 수 없는 어려움의 기복이 있었으리라 믿어진다.

　그가 처음 미술가로 활약하기 시작한 것은 1950년대의 서울이었다. 당시의 그는 주로 회화 작품을 발표하고 있었으며 주관적으로 해석된 독특한 구상의 조형 세계를 시도하고 있었다. 그러나 이러한 그의 세계를 바르게 이해할 만큼 당시 한국 화단은 무르익지 못했던 것도 사실이며 그는 정규, 이상순 같은 마음이 통하는 화가들과 자주 어울리면서 예술을 이야기했고 때로 어울리면서 울분을 토로하기도 했던 것이었다. 결국 1968년 파리로 떠나게 되었는데, 이것은 제아무리 좋은 소질을 갖고 있는 화가여도 그것을 반영시키는 환경과 때를 만나지 못하면 예술의 개화를 못 본다는 냉엄한 미술 세계의 실제를 반증해 주고 있다.

　따라서 황규백에게 있어서 1968년의 도불이라는 사실은 무엇보다도 중요한 사건이었다고 아니할 수 없겠다. 한국 화단의 정체

성에 싫증을 느껴서 파리로 가고자 결심했고 그것을 실천한 것은 그의 용단이지만 파리의 하늘 밑에서 S.W. 헤이타 같은 훌륭한 예술가를 만났다는 것은 아무래도 그의 행운이었기 때문이다. 흔히 말하기를 인생의 성공은 노력만으로 이루어지는 게 아니며 우연한 기연으로서의 행운이 뒤따라야 한다고는 하지만, 그의 예술을 향한 집념이 파리로 향하게 했고 S.W. 헤이타 같은 훌륭한 예술가를 발견했다는 상대적인 입장에서 이해하는 게 여기서는 정도(正道)라고 나는 생각한다.

물론 이름을 남긴 대부분의 예술가들은 타고난 재질과 후천적인 노력으로 성공한 예를 남겨 놓고 있지만 그 성공을 더욱더 빛내 주는 건 운명이라고 믿고 싶다. 재질과 노력의 요건에도 불구하고 크게 성공하지 못한 예술가 가운데 전기한 운명적인 기연이 그를 받아들이지 못했다는 많은 실례들을 우리는 잘 알고 있기 때문이다. 황규백은 재질과 노력과 운명적인 것을 함께 타고난 작가라고 나는 생각한다. 말하자면 예술의 행운의 여신이 그를 웃으며 맞이했다고나 할까…….

내가 처음 황규백을 직접 알게된 것은 그가 1974년 8월 잠시 귀국해 서울의 한 화랑에서 《황규백 판화전》을 개최했을 무렵이었다. 물론 그의 이름, 화가로서의 일면에 대한 이미지는 1950년대를 현재로 하여 이미 나의 지식의 내용으로 되어 있었던 것이었다. 그래서 1974년 그를 직접 만났다는 것은 나의 황규백에 관한 지식을 실제적으로 재확인하는 것과 같은 것이었다.

당시 그의 판화를 직접 대하면서 나는 그의 예술적인 향기와 독특한 예술 체질에 매혹되었던 기억을 가지고 있다. 즉 판화라는 표현의 장르에도 이처럼 큰 감명을 인간에게 안겨 주는 세계가 있다는 것을 비로소 알게 되었다는 뜻이다. 물론 이러한 나의 발견은 어디까지나 상대적으로밖에 설명할 수 없으며, 그것은 한국 미술이 보완해야 될 여느 완성도에 대한 반대급부 같은 심경 때문이

었는지도 모른다. 황규백의 작품 세계는 주제에 대한 집중적인 애착과 정밀한 성의로써만 구현될 수 있는 그러한 완성도 높은 표현 세계였다.

나중에 알게 된 사실이지만 당시에 그는 이미 세계적인 관심을 받는 판화가의 지위를 굳히고 있었던 것이었다. 가령 브라드포드 비엔날레(영국), 루비아나 비엔날레(유고슬라비아), 크라코브 비엔날레(폴란드), 동경국제비엔날레, 파리 비엔날레, 노르웨이 비엔날레, 그리고 핀란드 비엔날레 등 국제적으로 명성 있는 우수한 판화 비엔날레들이 모두 그의 작품을 희망하고 있었기 때문이다.

1977년 나는 미국의 미술관 순방길에 뉴욕에 들렀다. 그때 그간의 숙원이었던 황규백의 뉴욕 아틀리에 방문을 실천하게 되었다. 소호라는 뉴욕 미술계의 중심지에 크고 넓은 그의 아틀리에가 있었다. 여기서 받은 첫 인상은 그의 완성도 높은 작품이 그래서 탄생되는구나 하는, 견고하면서도 안정된 제작 분위기였다. 그후 황규백은 마음이 통하는 나의 예술가가 되었다.

1978년 4월 서울의 현대화랑이 그를 초대했고 그의 작품이 서울 화단에 본격적으로 알려지기 시작했다. 당시 그가 보여 준 변모는 퍽 감명적이었고 4년 전인 1974년의 그것에 비해 매우 격조 높은 경지를 보여 주고 있었다.

그리고 다시 오는 4월(1982년) 서울의 선화랑이 그를 초대한다는 것인데 기대하는 바 크다. 다만 그 사이 나는 여러 번 뉴욕을 왕래했고 그때마다 그의 변모 과정을 목격했던 터라 처음 그의 세계와 맞닥뜨렸을 때의 그 지각 반응이었던 신선도는 예측할 수 없겠지만, 대신 그러한 인지의 기반으로부터 만개하는 미덥고 성실하며 횡적으로 유발되는 혈연으로서의 공감을 벌써부터 확인하고 있다. 참고로 4년 전에 쓴 황규백에 관한 나의 글이 오늘날에도 그 맥락이 크게 어긋나지 않으므로 그것을 다시 여기에 인용해 본다.

소호(SOHO)는 뉴욕 미술계의 중심지이다. 그곳에는 수백을 헤아리는 크고 작은 화랑과 화상들이 집결되어 뉴욕뿐 아니라 세계 미술계를 좌우하고 있다. 바로 그 소호 중심지에 농구장 크기만큼의 화실을 가지고 작업에 몰두하는 황규백이고 보면 뉴욕 화단에서의 그의 평가가 어떤 것인지를 무리없이 측정해 볼 수 있다. 화가 황규백은 그러한 위치에 있는 국제적인 미술가이다.

뉴욕에 가기 전에 나는 황규백이 한국인으로서는 그곳에서 가장 먼저 자리잡은 미술가라고 알고 있었다. 그런데 실제로 그의 아틀리에를 방문한 후로는 그가 내가 상상했던 몇 배 이상의 평가를 뉴욕 화단에서 받고 있는지를 알게 되었다.

황규백은 판화가로서 유명하다. 그러나 이것은 직인적(職人的)인 뜻에서의 판화가를 말한다기보다 본질적인 뜻에서의 예술적인 판화가를 뜻한다고 받아들여야겠다. 그의 예술가로서의 태세가 그렇고 무엇보다도 그의 작품 세계가 이것을 웅변해 주기 때문이다.

당초 파리로 건너간 그는 약 3년간 그곳에 머물면서 정착을 꾀하였다고 한다. 고투의 결과는 뉴욕을 마지막 목표지로 겨냥하게 했다. 오늘날 세계 미술의 중심 무대가 되어 있는 뉴욕은 그의 예술적 잠재를 바르게 투시했던 것이다. 그의 작품이 화상에게 평가되고 화단에서 문제되기 시작한 건 이 무렵이었다.

절망의 피안에서 한 예술가가 마지막 찰나에 불사조의 힘을 발휘하는 것을 우리는 미술사에서 자주 확인할 수 있다. 물론 세잔느나 반 고흐처럼 그 사후에 바른 평가를 누리는 경우도 많다. 황규백은 이러한 비유로선 행운아일 수도 있겠다. 그러나 행운은 스스로 찾아오는 게 아니다. 예스러운 아포리즘이어도 노력의 결실이라는 일정불변의 본보기는 여기서도 진리이기 때문이다.

그의 작품은 메조틴트가 주요 기법으로 되어 있다. 그것은 흑백이 아니라 여러 겹의 동판 위에 색채를 구사하는, 정밀과 완벽

을 요구하는 물제작적(物制作的, skeuopoetique)인 구상으로부터 유도되는 세계이다. 이처럼 착종(錯綜)되는 표현의 프로세스가 그의 끈기 있고 학습적이며 자제력 있는 작업을 통해 하나의 완성도 높은 전체상으로 프린트된다는 건 어떻든 놀라운 예술이라 아니할 수 없다. 그는 인간의 내면에 잠재하는 깊은 맥락으로서의 정감을 조형적으로 표현하고 있으며 그의 파토스가 본질적으로 여느 인간애로부터 촉발되는 것임을 보여 주고 있다.

모든 게 구조적으로 물화되려는 징후와 비정한 기능주의 내지는 중성화의 극단적인 분리 현상을 보여 주고 있는 거괴(巨塊) 같은 아메리카 사회의 바로 그 중심지인 뉴욕에서 동양의 나라 한국에서 온 한 자그마한 예술가 황규백이 제기하는 예술은 그의 화면처럼 잔잔한 파문으로 번져 오고 있다. 이곳의 소용돌이의 핵은 내면 깊숙이 간직하는 침묵의 번짐 같은 화면이며 가시적인 대화를 통해서 그 마음이 다른 마음에게 전달하려는 정감의 수면과도 같다. 그의 조형언어에는 인간의 근원과 존재 이유를 비대상적인 내적 언어의 자율적인 연관으로 엮어서 삶의 뜻을 새롭게 일깨우는 바가 있다.

우리 주변에 황규백 같은 훌륭한 예술가가 있다는 그 자체가 벌써 우리의 희망과 행복을 알려 주는 표지이기도 하다.

1982. 봄. 『선미술』

5) 이수재—소탈한 회화 감성

자연애의 공감

1975년 서울에 돌아온 화가 이수재가 현대화랑에서 개인전을 가진 적이 있었다. 미국에 건너간 지 20년 만에 돌아온 이수재였기에 그의 작품 세계에 대해서 기대도 컸고 궁금한 점도 많았다. 그러나

그는 우리들의 기대에 어긋나지 않게 20년간의 미국 생활을 배경으로 하는 현대 회화에 도달하고 있었다. 이 전람회에 대해서는 이미 돌아가신 최순우 형이 다음과 같은 글을 쓴 바 있다.

이수재는 내가 가장 아끼는 규수 화가 중의 한 사람이다. 작가로서의 그 생활 자세나 사색의 바탕을 어느 정도 짐작하고 있는 나는 그의 그림을 볼 때면 그의 사람됨과 그 사념의 일렁임이 마치 거울처럼 잘 반영되어 있다는 생각을 하게 된다. 어떠한 예술도 그러하지만 작가의 참모습을 그 작품 위에서 아름답게 바라볼 수 있다는 것은 무엇보다도 바람직한 일이 아닐 수 없고, 이수재 예술이 지니는 보람도 바로 그러한 점에 있다고 나는 믿고 있다.

그는 일상 생활 속에서 남달리 자연을 사랑해서 항상 변화하는 자연 풍광의 아름다움을 속속들이 헤아리면서 그것을 사무치게 느끼고 또 애틋하게 여기는 사람이다. 따라서 그에게 있어서 자연애는 거의 예술에 대한 그의 자세이며 또 이것은 그대로 그의 시경일 수도 있고 음악일 수도 있음을 뜻하는 것이다.

그는 언제인가 나에게 이런 말을 한 일이 있다. "제가 희구하는

세계는 정신의 평화이며 이것이 나의 예술을 통해서 다른 사람에게 전달될 수 있다는 것만으로도 나는 만족할 수 있습니다." 이 말은 담담한 그의 예술관의 일면을 단적으로 표현한 말일 뿐더러 실상 그의 작품들을 보고 있으면 평안하고 갓맑은 아름다움일 뿐 아니라 자연에서 얻은 허장 없는 감흥의 조용한 일렁임을 느낄 때가 많다.

1958년 첫 봄이었던가 미국 워싱턴의 오벨리스크 화랑에서 본 그의 개인전 신문평 중에 동양적인 감성의 아름다움을 칭찬한 구절이 있었던 것으로 기억되는데 이수재는 지난 작가 생활 20년 동안 그 동양적인 감성의 아름다움을 한시도 벗어본 적이 없고 또 시체(時體)에 따라서 휘청대는 화단의 풍조 속에서 자기 체질과 표현 양식을 거의 변함없이 고수해 온 드문 작가이기도 하다.

코로를 좋아한다고 하면 고루하다고 웃을 사람이 있을는지 모르지만 전 세기의 화가 중에서 이수재는 코로의 그림을 즐기는 듯 했는데 말하자면 코로가 보여 준 평화로움과 차분한 자연애에 공감했던 것인지도 모른다.

그러나 이수재의 그림은 지금 20세기 현대 회화의 모습을 당당히 갖추고 있으며 그의 작품 속에 감추어진 깊은 갈피 속에는 동양적인 감성에서 우러나는 아름다운 환상의 나래가 고요하게 너울거리고 있음이 분명하다. 이미 이수재는 미국 현대 화단의 한 중심인 시카고 화단에서 널리 알려진 중견 작가로서 십여 년의 경력을 쌓아 왔다. 그가 차지한 오늘의 그러한 위치는 그의 작품과 사람됨을 미국인들의 안목이 올바로 알아 주고 있음을 뜻하는 것이다.

작품의 특성

그후 이수재는 1981년 서울에서 근작을 가지고 개인전을 개최하였다. 이 개인전에 대해서는 본인이 다음과 같은 말을 남긴 바 있다.

화가 이수재 작품의 특성을 분석한다면 첫째, 색조의 세계이고

둘째, 기법의 세계이고 셋째, 예술의 지향점으로 나눌 수가 있다.

첫째, 색조의 세계는 강한 대비나 콘트라스트의 세계가 아니라 조화의 방법으로 이루어지는 담백한 세계가 바로 그것인 것이다. 그것은 앞에서 이야기했듯이 다른 사람에게는 느껴지지 않는 특수한 색 감각이 있기 때문에 언뜻 보기에는 하나의 색깔로 보이지만 유심히 들여다보면 많은 색의 층이 형성된다. 이른바 바류, 즉 색조의 세계를 한국인답게 소탈한 감각과 담백한 심정으로 이룩하고 있다.

이 담백의 세계도 그가 동경하던 수묵화의 여백 공간과 합치되지만 결국은 그가 발견한 또 하나의 아름다움의 세계, 즉 이조백자의 유색과도 같은 허탈한 세계인 것이다. 있는 것 같으면서 사실은 없고 약한 것 같으면서 강한 실존이 있는 그러한 색상의 세계가 화가 이수재가 이루고 있는 아름다움의 극치이다.

둘째, 기법에서 그녀의 초기 작품에는 그런대로 강한 터치와 형성의 인식이 뚜렷했다. 그러나 그의 관조의 세계가 깊이를 더해 가고 거대한 것을 향하여 단순화의 길을 걷다 보니 하나의 발자국에서도 무한의 실존을 느끼게 하는 대범한 행위가 이루어진다. 거의 백색의 세계에서 출발되는 그의 근작전은 이미 바탕의 백색을 하나의 실존으로 인식하기 때문에 되도록 적은 터치로써 많은 것을 표현하려 노력한다.

1980년 여름에 시카고에 들렀을 때 그의 작품 세계는 이러한 백색에의 탐닉이 극도에 달해서 무르익을 대로 무르익고 있었다. 그것은 마치 조선 초기의 도공들이 그들의 분청사기나 귀얄문사기에 이루어 놓은 담백한 백색의 세계와도 같은 수준 높은 아름다움이었다. 이처럼 높은 경지의 미의 실현이 있었다는 것은 작가의 체질과 노력의 결과이지만 그와 같은 분청의 백색을 뚜렷하게 볼 수 있는 거리가 있었기 때문이다. 그는 멀리 이국에서 한국의 진정한 아름다움을 바라다보았던 것이다. 그리고 그것을 마침내 작품 위에 실현했던 것이다.

셋째, 예술의 지향점은 이미 색조의 세계와 기법의 세계에서 언

급했듯이 가장 한국적인 아름다움의 실현이다. 그것을 그는 청전 작품을 통한 먹색의 세계에서 실험한 다음 백자의 세계가 갖고 있는 소담하고 알찬 허무의 세계에서 발견했던 것이다.

그러나 그의 예술의 귀향점은 한국의 미에서 출발했지만 그가 도달하고자 하는 것은 널리 국제적인 공감의 세계이다. 사실 아름다운 것은 동서고금이 없고 시간과 공간을 초월해서 존재하는 것이다. 따라서 화가 이수재가 오늘날 도달한 세계가 한국의 백색을 바탕으로 해서 영원한 실재인 이미지를 부각하고 그것을 널리 이질적인 서구 세계에 전달함으로써 동서 미술의 조화와 그의 화업에서 오는 영원한 아름다움을 지향하는 것은 국제적인 화가로서는 바람직한 태도라고 본다.

시심의 영토

본인과 화가 이수재가 직접 교분을 갖게 된 것은 1953년부터이다. 본인이 이대 교수가 된 1957년에 그는 미국 콜로라도 주립대학 대학원에서 석사 과정을 마치기 위해서 그곳에 머물고 있었다.

그가 1958년 동대학원을 졸업하고 돌아와서 이대 서양화과 교수로 복귀할 때부터 그와 나는 같은 교수로서 많은 날들과 많은 이야기들을 서로 주고받게 되었던 것이다. 예민한 감성과 예술가다운 직감은 주위의 사람을 늘 놀라게 하고 직설적인 그의 언어의 표현은 예술가의 본질을 구체적으로 발현하기도 하였다.

1958년 8월에 개인전을 가진 바 있는데 그것에 대하여 나는 8월 28일 『한국일보』에 「새로운 조형, 이수재 개인전」이라는 제목하에 간단한 평을 쓴 바 있다. 여기서는 그가 미국에서 몸에 지니고 돌아온 이른바 추상표현주의적 체취를 이야기하고 당시까지 한국의 풍토에 이식되지 않은 추상표현주의를 그의 작품을 통해서 볼 수 있다는 의미의 이야기를 한 기억이 난다. 그렇다고 그가 추상표현주의를 직접 받아들인 것이 아니라 어디까지나 한국적인 체질에 있어서 추상

표현주의의 철학과 방법을 체질화했다는 뜻이다.

그로부터 나는 그리 드물지 않은 화가 이수재의 개인전이 있을 때마다 신문에 평을 쓰고 애정어린 눈으로 지켜봤던 것이다. 공간의 시라고도 할 수 있는 현대적인 의미의 공간 감각과 시심(詩心)의 영토는 늘 그의 작품을 형성하고 있는 근본적인 요소들이다.

동·서양의 만남

그가 이번 선화랑에서 또다시 개인전을 갖게 되는 것을 계기로 삼아서 화가 이수재와 그의 예술에 대해서 얘기한다는 것은 한 사람의 예술가를 가까이서 30년 이상 지켜보고 그의 예술의 변천을 일일이 느껴온 나로서는 무척 드문 체험이라고 할 수 있다.

화가 이수재는 어느 의미에서는 타고난 예술가인지도 모른다. 그가 미국으로 아주 건너가기 전, 그러니까 1958년 어느날 그가 살고 있던 사직동 집에서 서쪽 창에 비치는 사직공원의 숲을 바라다보며 황혼의 어둠 속에서 그녀는 얘기하는 것이다. "저 색깔과 저 빛들은 얼마나 풍부하고 층이 많은 자연의 아름다움이냐."고. 같이 바라다보는 나의 눈에는 그것이 어둠이 깔리는 황혼의 숲에 지나지 않았다. 그러나 화가 이수재는 그 속에서 무한한 색상과 색채를 느꼈던 것이다.

이와 같은 남다른 감각의 표현은 학교 학생들을 데리고 갔던 해인사 여행길에서도 여러 번 있었던 일이고 서울 근교의 산책 속에서도 번번히 나오는 감탄이었다. 그는 나서부터 남이 못 보는 오묘한 자연의 비밀과 자연의 아름다움과 자연의 색상을 발견할 수 있는 능력을 가지고 있는 것 같다.

그러므로 그는 한국미에 도취되고 특히 조선백자의 아름다움에 온 감각을 불태웠던 것이다. 1962년 신문회관에서 개인전을 가졌을 때 최순우 관장이 기념으로 백자 항아리 한 개를 가져왔던 일이 있었다. 그 백자의 색은 바탕이 유백색으로서 오랜 세월 시간과 역사와

싸워 오면서 남긴 깊은 운치가 있는 백색이었다. 그 백자를 받아 들고 화가 이수재는 너무나 기뻐했고 어쩌면 그 백자 항아리가 갖고 있는 유색의 세계를 평생 추구하는 표본으로 삼았는지 모른다. 지금 그 백자 항아리는 시카고에 있는 그의 집에 고이 간직되고 있는 것이다.

이 무렵 화가 이수재는 청전 이상범 선생을 좋아하고 그의 예술에 심취되었다. 그는 재치와 운치에 가득 찬 청전 선생을 가끔 누상동의 댁으로 찾아가서 그와 인간과 예술에 대한 많은 이야기를 주고받고, 그와 같은 위대한 예술이 과연 이 작가의 어느 곳에서 나왔냐는 것을 알아보기도 하였다. 이 두 가지 일, 즉 조선조 백자의 한량없이 깊이 빠져 들어가는 백색에의 탐닉과 청전 예술의 유연하고도 의젓한 조형의 세계는 결국 화가 이수재 작품 세계의 두 기둥이 되었던 것이다.

물론 화가 이수재는 작가로서 잔뼈가 굵기 전에 이대에서 김인승 선생이나 기타 아카데믹한 미술 교사에게서 기초적인 능력을 교수받았다. 사물을 올바르게 보는 관찰력과 그것을 정확하게 표현하는 묘사력, 그것을 학창 시절에 몸에 지녔던 것이다.

1958년 미국에 건너가서는 마침 그곳에서 한창 꽃피던 추상표현주의의 세례를 받았다. 그 중에서도 추상주의적 영향은 화가 이수재에게 투명한 주지적인 체질과 폭넓은 국제적인 체질을 부여했던 것이다. 오히려 표현주의의 강렬한 주관성을 배제하고는 심각한 비극정신이라든지 대극의 양상을 배제한 채 투명하리만치 주지적인 감각의 세계에 몰두한 것이 그 당시의 화가 이수재의 세계인 것이다.

이러한 백색과 먹색을 통해서 보는 한국미의 본질에의 각성은 또다시 화가 이수재로 하여금 보다 희게, 보다 단순한 조형의 세계로 몰입하도록 이끌어간 것이다. 그리하여 몇 년 전 내가 시카고에 들렀을 적에 그의 화실이 온통 해맑은 백색의 세계로 충만되었고 대상은 점점 백색으로 매몰되어서 존재와 실재를 상실해 가고 있음을 보았다.

그는 "이대로 가다가는 흰색으로 먹칠만 하면 그 이상 그릴 필요

가 없을 정도로 단순화될 가능성이 있다."고 말한 적이 있었다. 사실 화가 이수재에게 있어서 백색에의 탐닉은 거의 신앙적인 것으로, 그는 어떻게 하면 최순우 선생이 주신 그 백자 항아리가 갖고 있는 고고하고 유연하고 영원한 아름다움을 지니고 있는 그 색깔에 도달할 수 있는가 그것만을 생각하고 있었다.

그렇게 해서 현실로는 있는지 없는지 분간이 안 가고 오직 내부 세계의 감각에만 남아 있는 그러한 영원한 생의 아름다움을 창조하려고 노력하고 있는 것이다. 크게 보면 동양에의 회귀, 또는 한국미에 대한 회귀라고 볼 수 있는 화가 이수재의 작품은 확실히 동양과 서양과의 만남에서 이룩된 하나의 미의 양상인 것이다.

<div align="right">1985. 가을. 『선미술』</div>

4. 내가 본 나 ─ 과연 나는 누구인가?

나는 자기가 자기를 안다는 것이 얼마나 어려운지 이미 알고 있다. 그러나 막상 표현하자니 더욱더 어려워진다. 내가 누구인가를 알기 위해서는 우선 내가 생기기까지의 과정과 환경을 알아봐야 한다.

나는 1919년 2월 17일, 그러니까 3·1 독립만세운동이 일어나기 보름 전에 태어났다. 내가 태어났을 때 한국은 일본의 식민지가 되어 어수선할 때였다. 그러나 다행히 나는 어린아이였기 때문에 그런 일은 몰라도 되었고, 또 우리 집안도 인천에서 가난하게 살았으므로 그러한 커다란 흐름과는 관계없이 살 수 있었다.

할아버지 이규보가 어렸을 때 증조할머니가 유행병을 피해서 인천으로 도망왔다는 것은 앞에서 이야기한 바 있다. 그러기에 그들은 생활의 근거도 없이 아주 가난한 생활을 했음은 당연한 일이다. 그러한 할아버지로부터 태어난 아버지 이학순은 학교 공부도 안 하고 어려서부터 살기 위해서 여기저기 막일을 했다. 어렸을 때 들은 이야기이지만 일본 사람이 경영하는 '북도 약방'에서 점원으로 일했다고 한다.

그리고 어머니 진보배는 인천읍내, 그러니까 지금의 문학산 기슭의 옛 인천부사가 있던 곳에서 태어난 역시 가난한 집의 딸이었다. 그들은 결혼해서 화평동에 살았는데, 그후 경동으로 이사를 가서 장사를 하여 돈을 모아 그때부터 부유한 집안이 되었다. 할아버지에게는 3형제가 있었는데 경동에 살 때 가운데 할아버지, 작은 할아버지와 한 방에서 살았던 기억이 난다.

아버지는 장사를 하는 여유를 틈타 취미로 낚시를 즐겨서 겨울만 제외하고는 늘 배 낚시를 다녔다. 인천에서는 '낚시의 명인'이라고 불릴 정도로 그 방면에서 유명하였다. 한 번은 이승만 대통령이 인천 앞바다에 낚시를 왔을 때 아버지가 불려가서 안내를

한 적도 있었다. 나 역시 어렸을 때 아버지에게 끌려서 가까운 낚시터에 배를 타고 나가 고기를 잡고 민어, 농어, 준치, 땅되미 같은 고기를 제법 낚은 기억이 난다.

아버지가 며칠씩 걸려 먼 데로 낚시를 갈 때에는 나는 인천 괭이부리 옛날 포대자리의 풀밭에 누워서 지는 해를 보면서 아버지를 기다리곤 했다. 꿈 많은 소년이 이렇게 자연 속에 있었던 경험은 나의 정서에 굉장히 중요한 영향을 미쳤다.

형제는 모두 8남매였는데 내 위로 복동이라는 누님이 있었고, 내가 장남이고, 내 아래로 복례라는 여동생, 경우라는 남동생이 있었고, 다음이 복림, 경남, 복희, 복숙이었다. 누님 복동이는 초등학교 2학년 때 병으로 죽었고 남동생 경우는 1년도 못 살고 저 세상으로 갔다. 그래서 살아 남은 것이 나를 장남으로 한 6남매였다.

아버지는 장사꾼이었고 별로 교육의 중요성을 몰랐기 때문에 자식을 공부시키려는 뜻이 없었다. 그래서 두 여동생들은 초등학교만 보내고 나 자신도 일찌감치 장사를 시키려고 했다. 경남이는 어머니가 돌아가시고 나서 외롭게 되었는데, 그 역경 속에서 자기가 독학을 해서 동국대를 나오고 공군에 들어가서 공군 중위로 제대했다. 그후 공군 본부에서 모시던 상관을 좇아 대한항공에 입사하여 객실부장까지 지냈다. 현재는 캐나다의 뱅쿠버에서 살고 있다. 내가 다 큰 후에 복희는 계성여학교에 보내고 복숙이는 이대에 보냈다.

아버지는 키가 2m 가까이 되는 거인으로서 눈은 파란색이었다. 그래서 동네 사람들이 아버지 피 속에는 구한말 인천에 들어온 외국인의 피가 섞였다고 놀리곤 했다. 아버지는 평생 나에게 큰소리 한 번 안 치고 손찌검도 하지 않을 정도로 자유주의자였다. 내가 학교 공부는 안 하고 뒷골목에 가서 놀기만 하고 상업학교를 3번이나 떨어지고 해도 한 번도 꾸지람을 들은 일이 없었다. 그는 그만큼 관대한 자유주의였던 것이다. 그러고 보니 내가 잘못

389
·
곱게 늙고 싶다

되었으면 굉장히 잘못되었을
환경이었지만 어머니의 사랑
때문에 그럭저럭 사람다운 길
을 걸었던 것 같다.

　　1953년 나는 박수남과 인
천에서 결혼을 했고 1955년에
딸 은다를 낳았다. 1981년 국
립현대미술관장이 되고서는
출근이 빨라지는 바람에 우리
세 식구는 여의도 광장아파트
로 이사를 하였다. 그 무렵 딸
은다는 미국으로 유학을 가서 L.A. 뉴욕 등에서 약 10년간 살면
서 메사추세츠 대학에서 금속공예를 전공했다. 메사추세츠 대학을
선택한 것은 노셈톤에 처남 박동섭과 박명섭이 살고 있었기 때문
이다. 1989년에 미국에서 돌아온 은다는 여의도 성당에서 사위 박
경호와 혼배성사를 올렸다. 그후 은다 가족은 여의도 아파트에서
우리 부부와 함께 살았는데 1991년에는 귀여운 손녀딸 나희가 태
어났다.

　　나희는 우리 늙은이들의 꽃처럼 자랐는데, 그의 성장의 과정
을 보면 인류의 역사를 보는 것과 같다. 즉 인류의 석기시대로부
터 역사시대로 들어오는 과정을 보이고, 그후 빠른 속도로 지능과
언행이 발달되어서 지금은 20세기에 도달한 모습을 보이고 있다.
인간의 성장 과정은 인류의 성장 과정과 같다는 것을 뼈저리게 느
낀다. 나희는 그림도 본능적으로 그렸고, 모든 언행이 인류의 역
사가 진행하는 것처럼 커 갔다.

　　처 박수남은 1994년 겨울 추운 날에 오랜 투병 끝에 마침내
여의도 성모병원에서 유명을 달리하였다. 73년을 살아 온 박수남
의 생애는 당시 한국이 근대 사회에 있었던 만큼 파란이 많았는

1993년 동경
디즈니랜드에서의
가족 사진

1996년 집에서 연
제1회 《박나희 개인전》
앞에서

데, 어쩌다가 주변 없는 남편을 만나서 고생도 무진히 하다가 세상을 등졌다. 그러나 카톨릭 신앙에 열렬했던 그녀는 저 세상에서 반드시 천당에 갔으리라고 믿는다. 수녀원에 가려고 동생들을 돌봐 주고 과년할 무렵 나와 만나서 결혼을 하고 속세에서 살다 간 그녀는 몸은 속세에 있었지만 늘 카톨릭적인 생활을 이어갔다.

1996년
손녀딸 박나희의 그림

한편으로 나는 앞에서 이야기한 것처럼 마더 컴플렉스에 걸린 장남이었고 그 밑에는 줄줄이 여자 동생이 있는 환경에서 자랐기 때문에 내내 여자 틈에서 살아왔다. 이런 분위기는 내 인격 형성에도 커다란 영향을 주어서 나는 남자들과 있는 것보다도 여자들과 있는 것이 마음이 편하다. 말하자면 선천적인 페미니스트였던 것이다. 한 예를 들면, 이대에서 몇 백 명의 학생 앞에 섰을 때에는 아무렇지도 않았던 것이 홍대에서 불과 몇 십 명의 남학생 앞에 서면 서먹서먹해지는 것이었다. 그만큼 나는 페미니스트였다.

이와 같은 성향은 그 후에 사회 생활을 하는 데 있어서 나도 모르는 사이에 그러한 분위기를 자아내서 여자만 좋아한다는 흉도 들었다. 사실상 미술관 일을 하다 보니 큐레이터나 미술관 사업은 우락부락한 남자보다도 섬세한 여자가 더 잘 처리하는 것을 많이 보아왔다. 세계의 미술관을 보면 능력을 발휘하는 것은 여자 관장과 여자 큐레이터들이라는 사실에서 알 수 있듯이 미술관 관원은 여성적인 감각과 여성적인 수완이 있어야만 잘 해 나갈 수가 있다.

이러한 나의 성향 때문에 나는 필요 이상으로 연애박사니 플레이보이니 하는 영광스런 호칭을 받았는데 사실은 박사는커녕 석

사도 못된다. 소문난 잔치에 먹을 것 없듯 나에게는 세상 사람들이 생각하는 것과 같은 화려한 실적이 없기 때문이다. 다만 인간관계를 맺고 다정하게 살았던 사람이 있었던 것은 사실이다.

사실 인간의 애정 관계는 너와 나, 둘만의 관계이기 때문에 어디까지나 2인칭이다. 이것을 확대시키면 그만큼 관계의 순수성이 없어진다. 이 애정의 비밀은 사랑의 한 특징으로서, 모든 인류는 그러한 형식으로 자기의 인생을 살아가는 것이다. 따라서 누구와 사랑했고 누구와 미워했다는 일을 구체적으로 얘기한다는 것은 애정이라는 인간 관계의 본질에 어긋나기 때문에 나도 이러한 원칙에 따라서 일생 동안 몇 번 있었던 나의 애정 행각은 너와 나의 관계로 묻어 두기로 한다.

나를 연애박사라고 공격하는 사람에게 나는 말한다. 이 세상에서 연애 한 번 안 하고 살아 온 사람은 없을 거라고. 그만큼 연애 감정이라는 것은 조물주가 인간에게 준 특별한 선물이다. 조물주의 교묘한 계산에서 인간에게 연애 감정을 주고 그로 말미암아 종족의 보존을 이루게 했던 것이다.

따지고 보면 연애는 그 결과보다는 과정이 중요하다. 그래서 연

곱게 늙고 싶다

애지상주의자인 로버트 브라우닝(Robert Browning)의 외침같이 나도 "사랑은 최상의 것, 사랑은 삶의 부분(Love is the best, love is the part of life)"이라는 생의 신조를 갖고 있는지도 모른다.

일부 사람들은 누가 나의 애인이었던가를 궁금히 여긴다. 나는 그것을 나의 연애의 아름다움을 간직하기 위해서 공표하지 않고 우리 둘만의 아름다운 회상으로 간직하고 싶다. 그러나 여기서 하나 밝혀 둘 것은 이 책에서 이름이 나온 수많은 사람 속에 몇 사람의 애인의 이름이 나와 있다는 사실이다. 그러나 일생을 지속하고 많은 회상을 남겨 놓은 애인은 뭐니뭐니 해도 아내 박수남이었다.

나는 누구인가. 다시 말해서 내가 본 나는 페미니스트이고 남성적이라기보다도 중성적인 성향을 갖고 있는 사나이이다. 운동도 힘이 드는 것보다는 수영이나 정구나 농구같이 힘이 안 들고 살살 하는 운동을 택했고, 실제 생활에 있어서도 귀찮은 것을 피해서 한 구석에서 작은 행복을 추구해 왔다.

그러다 보니 나의 인생을 등급으로 치자면 3등생이다. 선두에 서서 모세처럼 이끄는 것이 아니라 뒤쪽에 서서 끌려가는 그러한 안이한 생활이 나에게는 맞았다. 인생 3등생이라는 것은 나의 환경과 성격에서 오는 결과로, 절대로 무리해서 선두에 서지 않고 가운데에 서서 편안하게 지내는 것이다. 그렇다고 맨 꼴찌에 서서 시달리는 것도 아니다.

이 인생 3등생이라고 하는 것은 이미 와세다 대학 시절에 인천의 친구였던, 당시 수재만이 다닐 수 있었던 와세다 대학 이공학부에서 건축을 공부했던 김종식이 나에게 한 이야기이다. 그는 일찍이 경기고등학교를 나오고 와세다 대학 제2고등학교를 거쳐서 와세다 대학 이공학부에서 공부를 하던 수재였다. 그가 나에게 3등생이라는 표현을 한 것은 나를 공격하기 위한 것이라기보다 어떻게 이야기를 하다 보니 자기도 포함해서 인생 3등생을 좋게 이야기한 것인데, 인생 1등생인 그가 얘기한 3등생론은 사실상 3등

에서 머물러 살아온 나에게 적합한 표현이어서 나는 일생 동안 3등생이라는 말을 즐겨 썼다. 대학교에 있을 때에도 그 흔한 학장이나 총장 한 번 못 하고 몇 십 년 동안을 관장으로 지낸 것도 3등생의 특징일지도 모른다.

이와 같은 나의 성장 과정을 얘기한 다음 문제가 되는 것은 나의 본질의 문제이다. 나는 일찍이 일제시대에 교육을 받고 일본적인 사고와 표현으로 살았다. 가령 해방되고 나서도 글을 쓰려면 일본말로 생각하고 일본말로 써서 그것을 또다시 한국말로 번역해야만 했던 것이다. 감수성이 예민한 소년 시절에 일본의 문학과 그 문화가 얼마나 깊숙히 침투했는지 모른다. 그만큼 나는 일본적이었다.

해방이 되자 그러한 일본적인 요소에서 탈피를 하려고 노력했으나 그 다음에는 몰려드는 서구의 흐름과 더구나 내가 대학에서 서양미술사를 강의했던 일 때문에 서구적인 성향이 나를 사로잡았다. 이렇게 해서 일본적 경향에서 탈피하고 서구적 경향으로 정착하는 커다란 전환은 이루었으나 좀처럼 한국과의 만남은 이루어지지 않았다.

계기는 최순우 형과의 교류에서 온다. 최 형은 한국미 그 자체를 지니고 다니는 전형적인 한국 사람이었다. 그의 감각은 한국의 아름다움에 싸여 있거니와 그의 표현에는 역시 한국적인 아름다움이 서려 있다. 그러한 한국적인 교양을 살아 있는 교과서 최 형을 통해서 배웠고 그와 가까이 지내는 생활 속에서 하나하나 배워 갔다.

그가 제일 먼저 살았던 삼청동 집에는 전형필 씨가 써 준 편액 '아락서실(亞樂書室)'이라는 것이 있듯이, 그의 집은 물질적으로는 넉넉하지 않지만 정신적으로 가득찬 집이었다. 다음으로 그가 살았던 궁정동의 집은 그리 넓지 않았지만 집의 구조나 장식은 완전히 조선시대 선비의 집이었다. 마루에 장식되어 있는 사방탁자 위에 놓인 백자준주에 꽂혀 있는 산수유 같은 것은 한국적인 정서의 시적인 표현이었다. 더구나 그는 마당에 있는 수석에는 이

끼를 입혀서 정성스레 물을 주고 있었다. 돌에 물을 주는 그와 같은 최 형의 한국적인 행동은 그때까지 몰랐던 새로운 세계의 발견이었다.

그 다음 마지막으로 최 형이 살았던 성북동 집은 그야말로 조선시대 선비의 집에 들어가는 것과 같은 착각을 주는 분위기였다. 정원에 나무와 돌이 있고 툇마루에는 벼루가 있고 백자가 있고 하는 분위기는 이제까지 그러한 세계를 몰랐던 나에게는 놀라운 세계인 동시에 황홀한 이조미의 현장이었다. 이때 나는 걸상이나 침대 없이 보료 위에 앉아 책상에서 원고를 쓰는 최 형을 보고 소파나 침대를 들여 놓는 것이 어떠냐고 물었더니 그는 나에게 "편안한 것만이 행복은 아니다."라고 하는 것이었다.

이와 같은 최 형의 이조미의 탐색과 탐미, 그리고 생활화는 나 자신은 물론이고 주변에 있는 많은 사람을 교화시켰다. 건축가 김수근과 미술 평론가 이구열, 시인 이흥우, 화가 이수재, 전성우가 바로 그들이다.

내가 거의 20년 이상을 갖고 있는 '시경(詩境)'이라는 추사의 글씨 탁본은 최 형이 정기용에게서 얻어준, 덕선에 있는 추사 고택의 뒤쪽 바위에 새겨진 글귀였다. 단순 명쾌하고 숭엄한 이 글씨의 힘과 시경이라는 뜻이 가지고 있는 아름다운 세계가 그 후의 나의 생활을 전적으로 지배했다.

나는 지금 비록 좁은 아파트의 시멘트로 된 사각 공간에 있지만 거기에 이용구의 글씨 병풍을 드리우고 사방탁자와 문갑, 그리고 장롱 같은 것을 놓고 문갑 위에는 보세난 두 그루와 수석을 두고 있다. 그리고 병풍 위의 벽에는 '석남서실'이라는 고색찬란한 편액이 걸려 있고 그 맞은편 벽에 20~30년 되어 누렇게 바랜 '시경'이라는 탁본이 여전히 걸려 있다. 이것은 홍대 시절부터 계속해서 내 사무실에 걸려 있는 것으로, 어느 의미에서는 내 생활의 벗이 되어 있는지도 모른다.

　어쩌다 미술과 관계 있는 생활을 선택하게 된 나는 평생 동안
인천시립박물관, 이대 박물관, 홍대 박물관, 국립현대미술관, 워커
힐 미술관, 그리고 또다시 국립현대미술관을 거쳐서 일본에 있는
소게츠 미술관, 그리고 마지막으로 호암미술관과 인연을 맺으면서
그 건설과 운영에 참여했다. 한마디로 얘기해서 미술관장이라는 호
칭이 내 평생 직업의 대부분을 차지했었다. 그러나 한편으로 나는
대학에서 서양미술사를 비롯한 미술 이론을 교수하였고 또 한편으

로는 미술 평론을 써서 미술 평론가라는 칭호를 신문사에서 받았다. 그리고 한국근대미술사에 뜻을 두어서 미술사에도 손을 댔다.

이와 같이 교수, 미술 평론가, 미술사가에 걸치는 넓은 영역을 드나들었는데, 나의 인생은 선각자의 슬픔이랄까 깊이보다는 넓이가 있는 것이었다. 말하자면 숲을 개간해서 밭을 이루는 일을 했지만 거기에다 씨를 심고 거두지는 못했다. 수직적인 인생이라기보다는 수평적인 인생이라고 하는 것이 적당한지도 모른다.

그러나 나 자신의 인생을 한마디로 표현한다면 관장이라는 말이 가장 적합한 말이고 지금 관장을 그만둔 시점에서도 사람들은 나를 관장이라고 부른다. 또 나는 관장이라는 호칭을 좋아한다. 아마 가까운 장래에 내가 죽어서 인천 선산에 묻힐 때는 거기에 '관장 이경성'이라는 비석이 설 것이다.

5. 나는 행복하다

나의 생애의 결산 같은 대목에서 이야기하고 싶은 것은 나는 행복하다는 것이다. 행복하다는 것은 주관적인 것이기 때문에 객관적이지 않더라도 자기의 만족으로서 느낄 수 있는 감정이다. 팔십 평생을 미술이라는 한 직종에서 살아왔다는 것이 가장 큰 행복이고 둘째로 적당히 가난해서 마음의 죄를 덜 졌다는 것, 적당히 고독해서 낭만을 잃지 않았다는 것 때문에 나는 행복하다.

이러한 행복한 감정을 분석해 본다면 한 것도 없는데 받은 것이 많다는 것이 된다. 원래 서두에서도 얘기했지만 인생의 목적은 자기의 영혼을 구하고 남을 위하는 데 있다. 특히 카톨릭 신자인 나는 그러한 방향으로 살아왔고 앞으로도 그렇게 살 것이다.

살다 보니 몇 가지의 도드라진 일이 일어났는데 그것을 남들이 보기에 좋은 일이라고 생각해서 칭찬해 주었다. 그러한 칭찬이 구체적으로 결실을 맺은 것이 여러 가지 훈장과 '명예' 자가 붙은 여러 가지 일이다.

일본에서 중풍으로 쓰러져 돌아온 나에게 1972년 대한민국

1978년
중화민국 문화대학
명예철학박사학위
수여식
홍대 이항영 총장

1978년
최순우의 홍대 명예박사
학위 수여식에서
나, 최순우, 이대원 총장

국민훈장 목련장을 주어서 나의 교육 경력을 치사하였고, 1978년
에는 중국과의 관계에 공이 있다고 하여 중화민국 학술원 명예철
학박사학위를 주었다. 또 1981년에는 홍대 명예교수가 되었고,
1984년에는 대한민국 보관문화훈장을 받았으며, 1988년 일본 정
부로부터 민간으로서는 꽤 높은 훈3등 욱일중수장(勳三等 旭日中
綬章)이라는 훈장을 받았다. 1992년에는 프랑스 정부로부터 양국

간의 미술 교류에 대한 공로로 문화예술공로훈장을 받았고, 같은
해에는 소게츠 미술관의 명예관장이 되었다. 1994년에는 세종문
화상을 수상하였고, 1995년에는 일신문화상을 받았다. 같은 해에
인천광역시박물관 명예관장이 되었는데 이것은 인천시립박물관이
개관한 지 50년 만의 일이었다. 이처럼 한 것도 없는데 많은 것을
받은 것도 사실 어깨가 무거운 지나친 보답이었다.

　또한 노경에서 삶에 보람을 주는 것은 여러 문화재단의 이사
로서 직접, 간접적으로 한국 문화에 이바지하는 것이다. 제일 먼
저 1985년에 호암미술관의 이사가 되었고 이어서 1989년에 석남
미술문화재단의 이사, 김수근문화재단과 우경문화재단, 김세중기
념사업회의 이사가 되었다. 이 문화재단들은 나의 생에 있어서 공
적 사적으로 엉킨 인간 관계의 결실이라고 할 수 있다.
　그러나 뭐니뭐니 해도 나를 행복하게 하는 것은 내가 좋아하
고 나를 좋아했던 주변의 사람들의 존재이다. 그 사람들 중에는

친한 벗이 있고 은혜를 베풀어 준 은인이 있고 나를 사랑해 준 애
인이 있었다. 그러나 이 세 가지 종류의 인간형을 서로 나누어서
생각한다는 것은 매우 어렵고 또 무의미하다. 왜냐하면 친한 벗과
은인과 애인은 같은 바탕 위에 서 있는 인간 관계이기 때문이다.
생의 마지막 계단에 서서 뒤를 돌아보면서 그러한 사람들을 회상
한다는 것은 그것 자체가 즐거운 일이다.

공적으로 또는 사적으로 30년간을 수없이 돌아다닌 세계의
여로 속에서 나와 즐겁게 만나서 우정을 나눈 수많은 사람들을 회
상하기 위해서 그들 중 한국 사람의 이름을 들어 본다. 파리의 임
세택·강명희 부부, 김혜련, 방혜자, 김인중 신부, 본의 김회일,
런던의 김성희, 뉴욕의 황규백·김진자 부부, 이인숙, 이선자, 이
향훈, 천호성·김홍희 부부, 시카고의 이수재, L.A.의 황규태, 김
봉태, 정연희, 박혜숙, 노정란, 박영준, 토론토의 이정자, 그리고
동경의 최재은, 정태영 등이다.

또 하나 최근에 나에게 행복을 가져다준 것은 취미 삼아 그림
을 그리는 일이다. 말하자면 아마추어 화가로서 유희의 정신을 바
탕으로 하여 그림을 그리는 것은 노경에 접어 들어 곱게 늙기 위
한 하나의 방법이었다.

1989년
〈사람·사람·사람〉
인간 연작의 최초의
작품

1957년 낙원동 시절
처음으로 크레파스로
그린 작품

404
•

유희라는 것이 원래 목적 없는 행동이기 때문에 돈을 위해서 그리는 것도 아니고 명예를 위해서도 아니고 그냥 시간이 있으니까 즐겁게 그리는 것이 나의 그림들이다. 나는 이것을 낙서 또는 회화라고 표현한 적이 있다. 사실 어렸을 때 도화 점수로 병(丙)을 받던 내가 기술 없이 그림에 덤비는 것이 무모한지도 모르지만, 예술을 늘 새롭게 하는 것은 아방가르드 정신이고 그 아방가르드는 잘 그린다는 기술을 떠나서 정신적으로 생생한 의욕과 아이디어를 필요로 하기 때문에 기술이 없는 내가 감히 작품을 만드는 것이다.

내가 그림을 그리기 시작한 것은 1954년 인천시립박물관을 그만 두고 낙원동에서 김순배 형과 같이 살고 있을 때였다. 그가 방에서 크레파스로 그림을 그릴 때 어깨 너머로 그리는 것을 눈여겨 보고 그가 없을 때 몰래 그가 쓰던 재료와 크레파스로 긁적거린 것이 그 시작이었다. 그러한 내 작품을 보고 순배 형은 깜짝 놀라면서 "이거 누가 그린 거냐"며 칭찬해 주고 "숨어서 그릴 것이 아니라 당당하게 내 재료를 다 써서 그려도 좋다."고 허락을 해 주었다. 그것이 그림의 시작이다.

여름방학이 되어서 바다가 내려다보이는 인천 집에서 정원을 산책하며 덥고 긴 날을 지내던 중 종이에 크레파스로 긁적긁적 하던 내가 문방구점에 가서 유화물감과 캔버스를 사다가 그린 것이 이 길로 본격적으로 접어든 계기가 되었다.

그후 1988년에 나의 고희를 맞아 그것을 기념해서 제자들이 호암갤러리에서 전람회를 열어 주었는데, 나는 회장 한 켠에 이제까지 10년 동안 그려 온 크레파스나 유화 그림을 아울러 전시하였다. 그것이 내 그림을 전람회 형식으로 세상 사람들에게 선보인 최초의 일이었다.

같은 해 공간미술관에서 《김수근문화재단 기금 모금을 위한 이경성 회화전》을 열었는데, 그것은 내가 김수근문화재단의 이사장이었기 때문에 재단을 위해서 한 일이었다. 그해 12월에는

L.A.에 있는 사진작가 황규태와 화가 김봉태의 주선으로 L.A. 문화원에서 전람회를 가진 바 있다.

　1991년 12월에는 《석남미술문화재단 기금 마련을 위한 이경성전》을 공간미술관과 박여숙화랑 두 곳에서 열었다. 이때 나는 카탈로그에 다음과 같은 글을 썼다.

"사람"을 그리워하면서

50년 이상 미술과 관련을 맺고 지내다 보니 나도 모르는 사이에 그림을 그리게 되고 즐기게 되었다. 물론 나는 같은 미술이라 해도 실기가 아니고 미술사와 미술 이론을 했기 때문에 그림을 그리는 것과는 거리가 멀었다. 초등학교 시절과 중학교 시절에 하도 그림을 못 그려서 미술 선생님이 늘 못 그리는 그림의 표본으로 나의 그림을 보여 주곤 했었다.

그러던 것이 50년 가까이 미술을 접하고 모르는 사이에 그림이라는 것을 알게 되니 표현하고 싶은 본능적 욕구가 생기게 되었다. 기술의 문제보다도 본능적인 표현욕을 충족시켜 나갔기 때문에 자유로운 상태에서 대상의 묘사 없이 주관적인 심성의 표현이 되었다. 마치 원시회화나 아동미술과 같은 경지였다. 그린다는 자체가 즐거웠고 목적 없는 행동, 즉 유희였기 때문에 그림을 그리는 시간이 무척이나 즐거웠다. 그것은 그림이라기보다는 일종의 낙서였다. 마음 속에서 일어나고 있는 욕구를 가시적으로 외형적으로 나타내었던 것이다. 마치 어린아이들이 아무런 목적 없이 주어진 재료로써 종이나 땅에 그림을 그리는 것과 같았다. 다만 다른 점이 있다면 그리는 대상을 철두철미하게 사람으로만 그렸다는 점이다. 이 점도 우연의 일치인지는 몰라도 원시회화와 아동회화와도 같았다.

사람의 인식이 자기중심적인 데서 떠나서 자기 이외의 존재에 눈떴을 때 제일 먼저 눈에 띄는 것이 사람이다. 그래서 원시벽화는 동물도 있지만 사람이 주제이고 어린이 그림도 자기 생활 주변에 같이 살고 있는 어머니나 아버지나 동생 같은 사람이 주제이다. 이렇게 미술에 대한 관심이 내 주변에서 나와 더불어 살고 있는 사람의 존재에 눈뜬다는 것은 결코 우연한 일이 아니었다. 그래서 나는 사람이 그리워서, 사람을 사랑하기 때문에 또한 사람을 미워하기 때문에 사

람만을 그렸다. 그 사람은 혼자 있을 때도 있고 여럿이 있을 때도 있고 자연과 더불어 있을 때도 있다.

내가 치졸하지만 낙서를 시작한 것도 20년이 된다. 직장이나 집에서 시간 있을 때마다 종이 위에다 크레파스, 콘테, 그리고 먹 등으로 그린 많은 낙서가 쌓였고 그것이 사람의 눈에 띄게 되었다. 한 마디로 재미있다는 것이다. 남의 그림을 모방하지 않고 자기 마음대로 그렸기 때문에 보는 사람의 눈을 끄는지도 모른다.

그러던 중 꼭 세 번 전시회라는 형식으로 작품을 제시했는데, 그 첫 번째가 1988년 호암갤러리에서 개최된 《석남 이경성 선생 고희기념미술전》에 찬조 출품한 것이고, 두 번째가 1988년 9월에 공간미술관에서 《김수근문화재단 기금 모금을 위한 이경성 회화전》이었고, 세 번째가 같은 해 12월 L.A. 한국문화원에서 개최된 《바람 · 사람전》이었다.

이번에 개최하는 《석남미술문화재단 기금 마련을 위한 이경성전》은 영세해서 마음대로 좋은 일을 못 하고 있는 석남미술문화재단 기금을 모은다는 뜻에서 갖게 되었다. 최근에 그린 많은 그림 중에서 사람을 중심으로 하는 그림만을 모아서 공간미술관과 박여숙화랑 두 곳에서 동시에 개최하게 되었다.

끝으로 이 일을 위해서 격려해 주시고 여러 면에서 물심양면으로 애써 주신 현대미술관회의 임히주 이사와 박여숙화랑의 박여숙 대표, 그리고 공간사의 김건자 씨께 이 자리를 빌어서 감사의 말씀을 드리는 바이다.

1991. 12. 《석남미술문화재단 기금 마련을 위한 이경성전》 카탈로그

다음으로 개최된 전시는 1994년 6월에 갤러리서화와 갤러리 나인에서 개최된 전시였다. 이 전시의 주제도 '사람 · 사람 · 사람'이었는데 이 전시에 즈음하여 송미숙 교수가 카탈로그에 다음과 같은 글을 썼다.

어느 미술관장의 회상

이경성의 '사람·사람·사람' 연작에 대해

송미숙

　한국현대미술의 산 증인이며 미술 평론의 대부격인 석남 이경성이 이전까지 다른 미술가들의 작품이나 예술과 관련된 미술 행정, 기획 혹은 심사나 평론 활동에만 종사하다가 그 자신의 창작 활동, 즉 그림을 시작하게 된 동기는 극히 단순하다. 그의 말을 빌린다면 노년기에 접어들면서 집중력과 시력이 약화되어 "독서 대용으로 일종의 유희 본능으로 낙서하듯" 그리기 시작했다는 그의 낙서(?)그림들은 처음에는 그렇게 '두들링' 하듯 심심풀이로 출발했는지 몰라도 이제는 일부러 시간을 내어 어디서나 무엇으로라도 그리지 않고는 못 배길 정도로 생활의 중요한 일부를 차지할 뿐 아니라 작품의 수준도 아마추어 애호가를 넘어 성숙한 전문가의 경지에 도달해 있다.

　첫 개인전(국내에서는 공간화랑에서 가졌다)에 이어 제2회는 석남미술상 기금 마련을 계기로 박여숙화랑에서 가짐으로써 이미 예술계에는 잘 알려져 있으며 이번 3회째 개인전은 갤러리서화와 갤러리나인에서 동시에 갖는다.

　이번 개인전에 선보일 '사람·사람·사람'이라는 타이틀의 연작 형식으로 제작된 그림들은 대개가 원형, 정방형, 길쭉한 사각형 등 다양한 규격, 형태와 구성의 소품들로 크게 여자 두상과 군상으로 대별된다. 먹과 붓, 혹은 검정 싸인펜을 기용, 낙서라기보다는 초서체를 방불케 하는 빠르고 직관적인 터치와 필획들로 단순화된 인물 형태들은 세부 묘사와 표현이 절제, 생략되어 의인화된 상징 기호들로 읽힌다.

　즉 그의 상형문자들은 인물들이 어느 특정한 '여자'나 계급, 그룹이 아닌 일반된 여성 또는 군상이다. 반면 그의 그림의 중심 테마인 단발머리의 여자 얼굴은 자신의 그리움과 애정의 대상인 모든

409
·

여인의 전형이며(여자 두상), 군상은 군중 속에서도 고독하며 또 어딘가를 향해 항상 정처없이 떠도는 바람과 같은 인간의 보편적인 상이자 그의 자화상이기도 하다.

반점과 서너 개의 획들로 정의된 인물들로 구성된 군상들은 문자 그대로 일렬종대로 서 있거나 혹은 산발적으로 화면 전체에 여기저기 그룹을 형성하며 다양한 포즈와 포지션을 지니고 있는 것이 보통이다. 간헐적으로 2인 혹은 3인으로 구성된 그림들도 있는데 이때에 남자는 상대 여자에게 무언의, 그러나 극적으로 회화화된 제스추어로 구애를 하고 있는 모습을 하고 있으며, 그런가 하면 또 다른 그림들에서 인물 형상들은 악보 위에 음이 되어 혹은 원을 이루며 체계화된 구성의 조형 단위로서 표현되기도 한다.

여자 얼굴 그림들에서는 그러나 거의 항상 정면의 똑같은 얼굴—단발머리의 일본 여자풍의 얼굴을 한—이 일렬로 반복해 등장, 작품 규격에 따라 숫자만 달라질 뿐 지리할 정도로 일관된 형태와 구성 방법을 기용하고 있어 그의 고정된 순진할 정도로 플라토닉한 여성관을 드러내 보이고 있다. "외로움을 잘 표현해야 바람둥이가 될 수 있다."라는 그의 농담 아닌 진담을 그림들에 빗대어 음미하면 다음과 같은 결론을 유추해 낼 수 있다.

외로움을 달래 주는 그리움의 대상인 여자 얼굴—즉 미의 주체며 사랑의 대상으로서의 얼굴—과 외로운 바람과 강한 인간상을 표상하는 군상—즉 미의 관조자며 사랑의 주체로서의 인간—으로 집약되는 익명의 인물 연작들은 석남이 그의 인생 경험에서 터득한 중요한 두 가지 부정할 수 없는 진실, 이른바 무정부주의적 허무주의 세계관과 그러한 세계관에서 유일한 생명소이며 쾌의 근원인 미와 사랑, 특히 아름다운 여성에 대한 그리움과 사랑의 미학을 함축하고 있다는 것이다. 그는 이 진리와 같은 사실을 황혼의 길목에서 일기를 쓰듯 거듭 되뇌이며 그려 내고 있는 것이나 아닐까 생각해 본다.

1994. 《이경성 선생 연작전 사람·사람·사람》 카탈로그

1995년 11월에는 로탄다에서 《석남 인간전》을 개최하였는데,
이때 나는 다음과 같은 글을 남겼다.

"또 전람회를 해?" 사람들은 놀리고 있다. 그러나 사실은 지난
여름 독일 본에서 전람회를 하러 작품을 그리고 포장한 것이 화실의
구석에 쌓여 있기에 방도 좁고 기분도 풀기 위해서 《석남 인간전》이
라는 것을 꾸며 보았다.
　나는 어디까지나 화가가 아니기 때문에 시간의 여유를 선용하는
의미에서 그림을 그렸는데 나이를 먹고 보니 시력이 약해져서 독서
를 오래 못해 그대신 낙서처럼 손의 운동을 한 것이 이 그림을 그린
원인이기도 하다.
　애당초 판다는 것은 생각도 못 하고 그리는 대로 가까운 사람들
에게 나누어 주고 있다. 그러나 전람회 형식이 되니 약간의 재료값도
필요해서 할 수 없이 판 적이 있었다. 더구나 이번 전시의 의욕이 생
긴 것은 새로 생긴 로탄다라는 원형 공간이 마음에 들어서 그림이 얼
마나 그 공간과 잘 어울리는가 맞추어 보고 싶어서이다.
　직업적인 화가한테는 미안하지만 예술은 근본적으로 유희에서

시작된다. 이와 같은 원초적인 장난기가 나의 생에 힘을 주고 뜻이 된다면 그것으로써 만족해야 할 것이다.

끝으로 좋은 장소를 나에게 제공해 주신 민영백 · 방경숙 부부에게 감사를 드리는 바이다.

1995. 《석남 인간전》 카탈로그

1996년 9월에는 한국갤러리에서 《석남미술상 기금 마련을 위한 이경성 유화전》을 가진 바 있는데 여기에서는 구작 속에서 유화로 그린 것만을 골라 전시하였다.

노경의 독백

길다면 길고 짧다면 짧은 미술과 관련된 나의 생의 발자취를 더듬어 보았다. 노경의 슬픔인지 몰라도 용솟음치는 생명의 환희가 아니라 무엇인지 뇌까리는 참회적이고 반성적인 느낌이 앞선다.

나를 사로잡는 것은 '나는 과거의 사람이지 미래의 사람이 아니다'라는 것이다. 그러기에 나는 자동차 운전도 못 하거니와 컴퓨터도 다루지 못한다. 더욱 요사이 이야기가 되고 있는 인터넷 같은 것은 먼 별나라의 일 같은 것이다. 이처럼 나는 미래와 관계없는 생의 위도에 있다.

노경의 징조인 중심의 상실은 가눌 수 없는 몸의 균형에서도 일어나지만 갈피를 못 잡는 마음의 평형 감각에서도 일어난다. 이처럼 중심의 상실은 자기의 상실로 이어지고 결국 미래의 상실에 도달하는 것이다.

몸의 중심을 지키기 위해 나는 1988년부터 때때로 지팡이를 짚기 시작했다. 본격적으로 짚기 시작한 것은 1992년 런던에서 김성희 부부가 지팡이를 사주면서부터였는데, 그때부터 완전한 의미의 인간이 된 것이다. 그 이유인즉은 이솝우화에 나오는 이야기에서, 네 발로 걷다 두 발로 걷고 그러다가 세 발로 걷는 것이 무엇이냐는 수수께끼의 답이 인간이기 때문이다. 이제 지팡이를 짚고 세 발이 된 나는 인간의 모든 단계를 거쳐 온 것이라고 할 수 있다.

많은 상실증이 엄습해 오지만 단 한 가지 내가 귀중하게 간직하는 것은 인간성이고 인간성의 상실로부터는 끝까지 지켜 나가고 있다. 오늘날 기계화된 현대 문명 속에서 가장 두려운 것은 많은 사람이 인간성을 상실한다는 사실이다. 인간성 상실 때문에 세상

은 험악해지고 삶의 의미가 달라지는 것이다.

꿈 많았던 과거와 희망에 찬 미래의 중간인 지금에 서서 나 자신을 되돌아보는 것은 생을 정리한다는 의미에서 꼭 필요한 일이다. 이제 살만큼 살았고 살아야 했기 때문에 산 그 생의 원칙은 다 사라지고 산다는 무거운 짐과 막연한 불안이 온 몸을 감싼다.

현대 사회는 그 변화 속도가 빨라져서 순식간에 모든 것이 지나간다. 미술사적으로 보아도 300년을 단위로 했던 고대 미술이 이후 100년이 단위가 된 것이 한 세대, 즉 30년이 단위가 되고 한 것이 19세기까지의 미술사의 흐름이었다. 그것이 20세기로 접어들면서 10년, 5년으로 단축되고 20세기 후반에 와서는 한 사람의 예술 양식이 과거의 시대 양식과 맞먹을 정도로 변화하고 다양해졌다. 다시 말해서 시대 양식이 개인 양식으로 변모하는 것이다.

이러한 눈부신 세계 미술의 역사는 한국에도 스며들어 내가 살아있는 동안에 많은 유파가 교체되고 많은 새로운 미술 사조가 꼬리를 물고 일어났다. 20세기에 들어와서 명멸하였던 입체파, 야수파, 미래파, 표현주의, 다다, 초현실주의, 그리고 팝 아트, 옵 아트 등 20세기 전반의 모던 아트와 최근에 일어나고 있는 포스트 모던의 다양한 변모는 역사가 선으로 이루어졌던 것이 점으로 이루어지고 있다는 것을 가리킨다. 오늘의 작가의 개성은 어제의 300년에 걸치는 시대 양식과 맞먹는다.

이러한 시대의 조류에 서서 나는 여러 번에 걸친 전쟁 속에서 생을 유지해 왔다. 태평양전쟁과 6·25 전쟁이 바로 그것이다. 문화나 미술이 자리잡을 수 없는 이와 같은 치열한 현실 속에서 그래도 미술의 꽃을 피운 것은 인간이 가지고 있는 창조적인 본능의 발로이기에 그것은 새삼스러운 것은 아니다.

가령 예를 든다면 서양 미술이 가장 발달되었던 이탈리아 르네상스 시대는 전쟁이 가장 잦았던 시대로 피렌체나 로마, 밀라노 등은 꼬리를 무는 전화(戰禍) 속에서 이룩된 예술의 꽃이었던 것

이다. 이처럼 사람은 환경이 급박하면 급박할수록 더욱 창조의 힘이 나는 모양이다. 바꾸어 말한다면 평화로운 시대에는 좋은 예술이 없고 감미롭고 감각적인 로코코 미술과 같은 것이 발달되니 참으로 이상한 일이다.

미래가 없는 지금에 서서 과거를 되돌아 보면서 삶의 의미를 찾는 나는 서두에서 이야기한 아르네처럼 산너머에 있을 또 하나의 행복을 찾는 나그네인지도 모른다. 현실의 불만을 미지의 미래에 의탁하고 거기에서 마음의 위안을 받고 있는 나 자신은 확실히 노경에 있다.

그러나 인간의 생명과 삶을 달관해서 생각한다면 노경이야말로 참다운 생명의 모습인지도 모른다. 쓸데없는 욕심과 쓸데없는 힘을 다 빼고, 있는 그대로를 긍정하는 이 노경이야말로 가장 평화로운 것이고 가장 생명적인 것인지도 모른다.

그래서 나에게 이제 남은 것은 미술을 사랑하고 미술 속에 살아가고 또한 미술 속에서 죽는 것이다. 그리하여 다시 한 번 뇌까리는 것은 "미술은 모든 사람의 것이다. 그러나 그것은 미술을 진정 사랑하고 이해하려는 사람에게만 주어지는 특권이다."라는 것이다. 아름다움을 찾아서 걸어온 나의 여정은 자연, 인간, 그리고 세계를 거쳐서 오늘에 이르고 있다.

석남 이경성(石南 李慶成) 연보

연도	사항	저서 및 개인전
1919 1세	2. 17 인천시 화평동 37번지에서 아버지 이학순, 어머니 진보배의 8남매 중 장남으로 출생	
1926 8세	창영보통학교 입학	
1929 11세	일본 대중소설 탐독	
1931 13세	창영보통학교 졸업	
1933 15세	배인철, 김응태와 만남	
1934 16세	경성상업실천학교(현 숭문중학교) 입학	
1936 18세	경성상업실천학교 졸업, 장분석과 만남	
1937 19세	동경 와세다 대학 전문부 법률과 입학 동경추계상업학교에서 수강 이남수를 쫓아 전람회를 다니며 미술에 눈뜸	
1941 23세	와세다 대학 졸업	
1942 24세	경성지방법원 서기로 취직, 모친 사망	
1943 25세	동경 와세다 대학 문학부 미술사 전공 입학 아이쓰 야이치와 만남	
1944 26세	조선기계제작소 현원징용, 영세 받음	
1945 27세	8·15 해방, 10.30 인천시립박물관장 발령	
1946 28세	4.1 인천시립박물관 개관	
1947 29세	인천시립예술관 개관 및 관장 겸임 황오리 53호분 발굴 참여	
1950 32세	6·25 전쟁, 인천시립박물관 작품 소개(疏開) 국립중앙박물관 작품 부산으로 소개	
1951 33세	미육군 파견대 근무, 미술 평론 시작	「우울한 오후의 생리」로 미술 평론가로 등단
1953 35세	인천시립도서관장 겸무, 박수남과 결혼 4. 1. 인천시립박물관 재개관	
1954 36세	3. 31. 인천시립박물관장 사임	

어느 미술관장의 회상

연도	사항	저서 및 개인전
	홍익대, 연세대, 한양대, 서라벌예대, 수도여사대, 덕성여대 강사	
	김순배와 가까이 지내며 화가, 평론가 등과 사귐	
	최초로 그림 그리기 시작	
1955 37세	장녀 은다 출생	
1956 38세	이화여자대학교 조교수, 이화여자대학교 박물관 참사	
1957 39세	인천 주안 고인돌 발굴	
1961 43세	홍익대학교 부교수, 국전 자문위원	『미술입문』
1963 45세	홍익대학교 도서관장	
1964 46세		『공예개론』
1965 47세	홍익대학교 교수 한국미술평론가 협회 창립, 간사 맡음	
1966 48세	인천 경서동 녹청자요지 발굴 참가	
1967 49세	한국미술평론가협회장, 홍익대 현대미술관장	『공예통론』
1969 51세	홍익대 미술학부장	
1971 53세	오사카 예술대학 교류전 참가, 중풍으로 쓰러짐 동아일보사 주최 제1회 서울국제판화비엔날레 심사위원	『한국미술사』
1972 54세	대한민국 국민훈장 목련장 서훈 《한국근대미술 60년전》 추진위원	
1973 55세	홍익대학교 대학원 미학미술사학과 초대 과장 국립현대미술관 자문위원	
1974 56세		『근대한국미술가논고』
1975 57세	한중예술연합회 상임운영위원	『한국근대미술연구』 『한국미술전집 15: 근대미술』 『한국현대미술사: 공예』
1976 58세	한중예술연합회 관계로 대만 미술계 시찰	『미술이란 무엇인가』

연도	사항	저서 및 개인전
		『현대한국미술의 상황』
		『미술감상입문』
1977 59세	상파울로 비엔날레 커미셔너	
	상파울로, 파리, 뉴욕, 시카고, L.A., 동경 등	
	미술 현장 답사	
1978 60세	중화민국 학술원 명예철학박사	『교양을 위한 미술』
1980 62세		『수화 김환기:내가 그린 점
		하늘 끝에 갔을까』
		『한국근대회화』
		회갑 기념 논총『한국현대
		미술의 형성과 비평』
1981 63세	일본 국제교류기금 초청 일본 현대미술관 순방	
	8. 18 국립현대미술관장 취임(9대)	
	석남미술상 제정(현재까지 17회에 걸쳐 시상)	
	홍익대 명예교수	
1983 65세	10. 7 국립현대미술관장 사임, 워커힐 미술관장 취임	
	한중예술연합회 고문	
1984 66세	대한민국 보관문화훈장 서훈	
	서울 문화예술평론상 운영위원	
1985 67세	제2회 중화민국 국제판화비엔날레 심사위원	
	호암미술관 이사(~현재)	
1986 68세	7. 29 국립현대미술관장 취임(11대)	
	8. 31 워커힐 미술관장 사임	
	김세중 기념사업회 이사(~현재)	
1987 69세	세계일주, 데시가하라 히로시와 만남	
1988 70세	일본 훈3등 욱일중장증 서훈	고희 기념 논총『한국미술
	세계현대미술제 국내운영위원	의 흐름』,《석남 이경성

어느 미술관장의 회상

연도	사항	저서 및 개인전
		선생 고희기념미술전》 (4.13~21 호암갤러리), 《김수근문화재단 기금 모금 을 위한 이경성 회화전》 (9.10~25 공간미술관) 《바람 · 사람전》(12. L.A. 한국문화원)
1989 71세	문화재 위원 김수근문화재단 이사장(~현재) 우경문화재단 이사(~현재) 석남미술문화재단 창립, 이사장 취임	『속 근대한국미술가논고』 『현대미의 표정』『현대미술 의 이해를 위하여』
1990 72세		『한국근대회화선집 2: 김인승』 편저 『한국근대회화선집 10: 임직순』 편저
1991 73세	제1회 삿포로 국제현대판화비엔날레 심사위원 제4회 와카야마 판화비엔날레 심사위원	《석남미술문화재단 기금 모금을 위한 이경성전》 (12.2~10 공간미술관 박여숙화랑)
1992 74세	5.27 국립현대미술관장 사임 프랑스 문화예술공로훈장 기사상 서훈 9.11 일본 소게츠 미술관 명예관장 호암미술관 자문위원(~현재) 오사카 조각트리엔날레 심사위원	
1993 75세	제1회 《오이타 아시아조각전》 운영위원 및 심사위원 (~현재)	
1994 76세	일본 세계문화상 추천위원(~현재)	《이경성 선생 연작전

곱게 늙고 싶다

연도	사항	저서 및 개인전
1995 77세	세종문화상 수상 일본 소게츠 미술관장 사임 제1회 광주비엔날레 심사위윈장 6.1 인천광역시박물관 명예관장 취임(~현재) 제7회 중화민국 국제판화비엔날레 심사위원 일신문화상 수상, ICOM(세계박물관 협회)총회 참석 CIMAM(세계박물관협회 산하 현대미술분과)총회 참석	사람 · 사람 · 사람》 (6.23~30 갤러리서화 갤러리나인) 《석남 인간전》 (11.17~25 로낭다)
1996 78세		《석남미술상 기금 마련을 위한 이경성 유화전》 (9.11~20 한국갤러리)

어느 미술관장의 회상